예술의 주체

한국 회화의 에이전시^{agency}를 찾다

예술의 주체

고연희 엮음

고연희 유재빈
유미나 김수진
김계원 김소연
서윤정 이징은
김지혜
지음

아트북스

'에이전시'의 발현으로 본
예술품의 사회적 작동

예술품이라 불리는 물건 속에는 예술의 태생적 속성이 없다. 그것을 예술이라고 여기도록 하는 것은 사회 속에서 만들어지고 유통된다. 예술의 속성은 사회 속에서 생산되고 유통되는 기능에 있다. 그러면 무엇이 예술을 생산하고 유통하는가. 예술의 주체는 그 무엇이 될 것인가. 이러한 사고를 기반으로, 예술이라는 사물이 가지는 시각적 매력이 사회 속에서 어떻게 작동하는지 꽤 꼼꼼히 따져본 영국의 인류학자 알프레드 젤(Alfred Gell, 1945~97)은 주목할 만하다. 젤의 사후에 출판된, 아내가 직접 머리말을 쓴 『예술과 에이전시: 인류학적 이론(*Art and Agency: an Anthropological Theory*)』(1988)은 미처 정리되지 않은 날선 어구로 저자의 목소리를 들려준다. 이 책은 근래 한국의 미술사 연구자들이 관심을 가지는 예술의 사회성, 정치성, 후원, 소비 등 작품 밖의 다각적 국면을 보다 체계적으로 사고하고 기술하는 데 큰 도움이 된다. 젤은 이러한 다각적 국면이야말로 예술품을 제작하고 기능하도록 하는 사회적 관계이자 어떤 사물을 예술

로 만드는 것이라며, 이러한 사회적 관계를 해석하기 위해 예술의 제작, 감상, 혹은 사용 등의 과정에 작동하는 모종의 '힘'에 주목했다. 또한 그 힘이 어디에 소재하며 어느 방향으로 작동하는지 설명하고자 했다. 젤은 그 힘을 '에이전시(agency)'라 칭한다. 에이전시를 발휘하는 주체는 '에이전트(agent)'가 된다. 에이전시는 '행위자성' 혹은 '행위력'으로, 에이전트는 '행위자' 혹은 '동작주'로 번역할 수 있다.

알프레드 젤과 예술의 주체

젤은 에이전시를 발휘하는 주체로서의 에이전트를 찾는 방법을 도표로 만들어 보이고, 에이전시를 표현하는 방법을 마치 수학자의 수식과 같이 고안하여 보이면서, 사고·용어·방법의 틀이 흐트러지지 않도록 했다. 에이전트를 찾으려면, 예술품 제작 배경과 향유 방식 전체의 구조를 보아야 한다. 젤은 이 구조를 제작자(artist), 수령자(recipient), 예술품을 포함하는 물질지표(index), 예술이 표현하는 대상으로서의 원형(prototype)의 네 가지로 설정했다. 원형 – 행위자 → 제작자 – 행위자 → 물질지표 – 행위자 → 수령 – 피행위자.[1] 이 네 가지는 각각 에이전트(행위자)가 될 수 있다. 혹은 힘의 영향을 받은 피행위자(patient)가 될 수 있다. 에이전시의 작동을 보여 주는 수식은 왼쪽(agent)에서 오른쪽(patient)으로 긋는 화살표로 표현된다. 여러 가지 경우, 예컨대, 수령자의 요구에 맞추어 제작자가 재질을 선정하고 주제와 기술까지 선정하는 경우, 화살표는 수령자에서 제작자로 그어진다. 혹은 표현대상의 권위가 막강하여 제작자

의 존재가 중요하지 않고 수령자는 그 표현대상을 숭배하는 경우 화살표는 원형에서 제작자로 일단 그어진다. 화살표는 나무가 가지를 치듯 층을 이루며 움직인다. 그 외의 다양한 경우가 젤의 도표에 근거한 수식으로 간단하게 표현된다. 여기서 잊지 말아야 할 것은 에이전시를 발휘하는 주체에는 모종의 의도가 있다는 점이다. 즉 의도를 가지고 영향력을 발휘하는 주체를 찾음으로써, 예술품이 사회 속에서 어떻게 작동하는지 논할 수 있다.

젤의 이론에서 흥미로운 점은 물질지표도 하나의 주체가 되어 의도를 가지고 에이전시를 발휘할 수 있다는 설정이다. 물질이 의도를 가진다는 말은 그 자체로 역설이기에 이를 해결하려고 젤은 진지하게 노력했다. 물질지표의 의도 뒤에는 사람의 의도가 있기 마련이라며, 젤은 그 사람보다 물질지표의 에이전시가 선명하고 강한 경우를 예로 들었다. 물질지표의 에이전시, 예를 들면 예술의 주술력 같은, 이를 믿는 사회 속에서 막강한 힘을 발휘하며, 이 힘의 실재 속에 물질지표의 의도가 선명하게 존재한다. 젤은 애당초 예술이란 말 자체가 가지는 근대적 권위적 아우라를 문제로 지적하였다. 그의 이론은 원시적이면서 정교한 물건의 예술성을 설명할 때 빛을 발한다. 또한 동아시아의 전근대기와 같이 예술가의 작가적 창작의도가 중시되지 않았던 시대의 (예술품 같은) 물건을 파악하는 데에도 적절해 보인다.

세 개의 세션과 아홉 개의 에이전시

이 책의 저자 아홉 명은 2020년 벽두부터 젤의 책을 읽기 시작했다. 코로나19

로 인해 우리의 모임은 어려워졌지만, 이 연구주제를 제안한 서윤정 교수가 관련 문헌을 꾸준하게 제공해 주고 우리의 지적 발전이 쉬지 못하도록 해주어, 이정은 교수와 함께 젤의 이론을 정리하는 데 큰 도움을 주었다. 조그만 식당의 방에 모여앉아 젤의 용어들을 터득하던 시간이 지금은 추억이 되었다. 그해 여름, 서양회화사에서 젤의 이론을 적용한 한유나 박사를 초청하여 강의를 들었다. 그의 강의는 지친 우리에게 미술사를 연구하는 가치를 되돌아보게 해준 단비와 같았다. 마스크의 답답함을 감수하며 모이고 흩어지기를 여러 차례 거치면서 우리는 한국회화사에 젤의 이론을 적용하는 효과에 자신을 얻어갔다. 2020년 겨울에는 심포지엄까지 열었다. 이때 진행을 도맡았던 홍익대학교 지민경 교수가 흔쾌히 우리 연구팀에 합류하였다. 이듬해 2021년 봄, '대동문화연구'의 게재를 위한 혹독한 심사를 거치면서, 우리들의 성과는 다듬어졌다. 이제, 관심 있는 분들과 함께 하고자 내용을 다시 정리하여 책을 출판하기에 이르렀다.

책은 크게 세 개의 세션으로 구성되어 있다. 이는 기획된 것이 아니라 저자들이 각자 자유롭게 제출한 성과를 집합한 결과다. 첫 세션은 물질지표(index)의 에이전시 연구로, 매체적 물질에의 관심이 공통적이다. 고연희는 조선 전기 왕실을 중심으로 만들어진 '시축'에 주목하였다. 시축은 여러 사람의 시가 적혀 있는 두루마리다. 이는 시축을 소유하고자 하는 계획자와 다수의 시인들의 협업으로 이루어진다. 조신 전기 왕실에서는 그림을 장착한 화려한 시축이 거듭 제작되면서, 화가도 시인들과 함께 시축을 완성하는 데 기여하게 된다. 이 연구는 조선 전기 명작으로 이름 높은 「몽유도원도」를 독립적 예술작품의 위상에서 보기를 미루고, 시축을 제작하는 데 기여한 측면에서 보고자 했다. 이로써, 시축이란 매체가 시축의 계획자와 기여자들에게 미치는 에이전

시를 논하였다.

유미나는 동아시아 회화 안료 중 하나인 '청록'의 속성이 발휘하는 에이전시에 주목하였다. 청록산수화의 오랜 역사 속에서 청록이라는 안료는 그 자체로 선계의 도약과 밀접한 관련을 가지며 청록의 색감이 선계의 표상이 되었던 사회적 관계를 분석했다. 즉 이 연구는 청록 안료가 제작자(artist)와 관람자(recipient)에게 행사한 영향력이 구체적이고 실재적이었음을 설명한다.

김계원은 우리 고미술의 정보를 제공해 준 유리건판 사진의 에이전시를 다루었다. 20세기 초 최신 기술의 필름으로 남은 유리건판 사진은 실증주의적 객관성을 추구하던 역사주의의 지식정보수단이라는 시대적 매체로 등장하여, 당시 일본의 식민지 고적조사의 수단이 되었고, 이후 미술사 담론과 제도를 구성하는 물질적 매개가 되었다. 이 연구는 촉탁 연구자, 모사도, 촬영자라는 세 축의 연결망을 세밀하게 파헤침으로써, 유리건판 사진을 통하여 고구려 벽화가 근현대의 연구자와 예술가에게 전달되는 내부에서 벌어졌던 굴곡의 역사에 대하여 깊이 있는 성찰을 이끌어준다.

두 번째 세션은 조선의 왕권을 둘러싼 에이전시의 발현이다. 서윤정은 조선을 세운 이성계의 명성과 그의 굴곡진 삶에 얽힌 전설이 이성계와 관련된 회화, 사적, 각종 유물이 에이전시로 발현되는 양상과 이성계의 어진을 모시는 의례, 함흥본궁의 치장과 기록, 이성계 관련 유품을 존중하는 왕실의 노력을 두루 살피면서, 이성계가 '인간-행위자'가 되고 그를 반영하는 유물과 유품이 '물건-행위자'가 되는 과정을 분석하였다. 이 연구는 이성계가 발휘하는 역사성과 이미지가 지속적으로 확대되고 재생산되는 역사과정을 꿰뚫어 해석할 수 있도록 해준다.

유재빈은 태조 이성계의 어진이 그 자체로 왕실의 권위를 강화하는 수단이었던 상황 속에서 양란 전후 어진을 이동하는 의례와 정치적 효과를 다루었다. 어진은 '이동'을 행하면서 왕실의 권위를 강화하거나 실추하는 효력을 발휘한다고 보는 이 연구는, 어진 이송 중에 벌어지는 각종 의례와 해프닝, 어진의 이송관료와 이를 바라보는 백성들의 시선을 모두 포괄하면서, 어진이라는 예술품의 사회적 기능, 즉 어진의 에이전시를 논하였다.

김수진은 조선 왕실의 연향에 펼쳐진 병풍이 수행한 기능의 속성을 지위, 서열, 책무의 표상으로 해석함으로써, 병풍의 에이전시를 찾으려 했다. 연구자는 연향에 놓인 병풍의 위치를 파악하기 위하여 계병에 그려진 병풍과 의궤 기록을 살핌으로써, 병풍은 그 자체로 연향에 참석한 왕실 구성원의 존재와 위계를 표상하며 왕실 연향을 받는 이와 바치는 이의 상대적 위치를 강화한다고 해석했다. 이러한 병풍의 에이전시 논의는, 향후 조선 왕실의 시각문화는 물론 병풍 자체의 연구에 시사하는 바가 클 것이라 기대한다.

세 번째 세션은 특정 이미지가 형성되면서 에이전시를 행사한 경우다. 김소연은 고대 건축부재인 와당과 와전을 수집, 연구한 19세기 조선의 문화에서부터 와당과 와전의 문자 문양을 특화한 문자와·문자전이 예술의 소재로 애호되었던 20세기 현상을 두루 살피면서, 와전 이미지가 발휘한 에이전시의 속성을 논하였다. 또한 중국 고대의 문자를 고스란히 담고 있는 문자와·문자전이 20세기 후반 서양인에게는 한국 전통의 이미지로 기능했던 변화상을 지적한다. 이 연구는 한자에 익숙하지 않은 수령자(recipient)가 다시 작품 제작 자체에 영향을 끼치는 양상을 살펴 수령자 에이전시의 흐름을 아울러 포착한다.

이정은의 연구는 일본 에도시대 초기에 조선통신사 행렬의 이미지가 새

롭게 시각화되어 활용, 변용된 사례를 분석하였다. 조선통신사의 행렬 장면은 도쿠가와막부에서 권력 과시의 수단으로, 일반인들에게서 이국인 행렬이라는 축제의 내용으로 다르게 사용되었다. 이 연구는 에이전시 속성의 변화라는 관점을 견지하면서, 일본에서 조선의 이미지가 형성·변화되는 과정에서 작동한 다양한 사회적 관계망을 체계화해 보여 주었다.

김지혜의 신사 이미지 연구는, 근대의 신사 이미지(prototype)가 광고(index)로 선전되고, 이들 광고를 통하여 신사 이미지가 다시 구축되는 상호적 양방향 에이전시의 발휘에 주목하였다. 식민지 조선(recipient)에서 신사 이미지가 어떠한 맥락으로 유통되었는지 해석·해명하고 있다. 즉 근대기 신사가 전통적 군자의 번역어이거나 개화된 서구적 근대인으로, 혹은 수구와 개화의 갈등 속에서 가치화의 난항을 겪었던 현상, 신사복(양복), 신사모 등 서구적 외양의 이미지기 계몽의 체화로 표상되고 소비되었던 현상을 분석하였다.

책이 만들어지기까지 많은 분들의 도움이 있었다. 동아시아학술원의 김경호 학술원장님, 정우택 대동연구원장님, 진재교 대동문화연구 편집위원장님의 격려와 지원에 감사드린다. 연구의 성과를 보기 좋은 책으로 엮기까지 정민영 아트북스 대표님의 헌신적이고 세심한 도움에 감사드린다. 또한 행사를 치르는 과정에서 수고를 아끼지 않은 성균관대학교 동아시아학술원의 미술사 전공 박사과정생 원세진 님, 심포지엄과 출판에 이르는 모든 진행이 순조롭도록 살펴주신 행정실의 허연선 님께 감사드린다.

2021년 겨울
저자들을 대신하여 고연희 씀

매체

1. 그들의 시축(詩軸)을 위하여 붙여진 「몽유도원도(夢遊桃源圖)」

고연희

고연희

이화여자대학교 국문과에서 겸재 정선을 주제로 박사논문을
쓴 뒤, 같은 대학교 미술사학과에서 영모화초화의 정치적 성격
을 주제로 박사논문을 썼다. 한국문학과 회화를 함께 연구하
고 강의하면서, 민족문화연구원(고려대), 한국문화연구원(이
화여대), 규장각 한국학연구원(서울대) 연구교수, 시카고대학
교 객원연구원을 지냈으며, 지금은 성균관대학교 동아시아학
과에 재직하고 있다. 저서로『조선시대 산수화』,『그림, 문학에
취하다』,『화상찬으로 읽는 사대부의 초상화』등이 있고, 공저
로『명화의 탄생 대가의 발견』등이 있다.

'시축'이 예술 제작의 주체였다?

옛 그림이나 글씨는 비단이나 종이를 바탕 재질로 하고 끝에는 굴대를 붙여서 말아 보관하는 것이 일반적이다. 이 굴대를 축(軸)이라 한다. 이 글이 다루고자 하는 시축(詩軸)이란, 문사들의 시가 줄줄이 적혀 있는 두루마리, 즉 시권(詩卷)에 축이 장식된 물건이다. '시축'을 제작할 때는 빈 두루마리를 만들어 시를 모아 넣을 계획자가 있어야 한다. 이후에는 여기에 시를 쓰는 제작자가 있어야 하며, 또한 이에 대한 향유자가 있어야 한다. 계획자와 제작자와 향유자에게는 시축의 제작과 향유를 공유하며 기념하는 의미가 있다. 멋지게 완성된 시축은 후대로 전승되는 귀한 물건이며, 혹은 오늘날의 개념으로 예술품이 될 수 있다.

　다음 절에서 간단히 소개하겠지만, 시축 제작과 관련한 여러 사연이

고려와 조선의 기록에 꾸준히 등장한다. 이들 기록을 살펴보면 시축에는 '시(詩)'가 주로 실리고 '그림'이 실리는 경우는 그리 많지 않음을 알 수 있다. '시축'의 제작 기간은 한두 달에서 여러 해 혹은 여러 세대가 되기도 했으며, 시축의 제작과정에서 문인들은 시축의 최종적 형성과 그 역할을 기대하며 자신의 시를 제출했다. 이러한 과정에서 시축은 해당 문사의 사회적·정치적 위상을 싣고 모종의 기능을 행사하기도 하고 혹은 정치적 문제를 일으키기도 했다.

이 글은 '시축'을 연구하는 하나의 관점으로 '시축'이란 물건 자체가 예술제작 과정에서 스스로 발휘하는 힘이 작동했다고 상정한다. '시축'이란 물건이 무엇을 했는지에 대하여 살핀다는 의미다. 말하자면, 시축의 제작과 향유 과정에서 시축 자체가 지니는 지배적 능력에 관점을 두고 시축의 문화를 해석하겠다는 뜻이다.

여기서 말하는 '스스로 발휘하는 힘' 혹은 '지배적 능력'을 '에이전시(agency, 行爲力)'라는 용어로 부르고자 한다. 이 용어는 인류학자 알프레드 젤(Alfred Gell, 1945~97)이 제안한 내용을 따른다.[1] 젤의 이론을 간단히 말하자면, 하나의 예술적 대상(art object)이 만들어지고 감상하는 현상 속에는 지배하는 힘이 있고 지배당하는 존재가 있다. 지배하는 힘을 에이전시라고 하고, 에이전시를 발휘하는 주체를 행위자(agent, 에이전트)라고 한다. 피행위자의 상대에서 지배당하는 존재는 피행위자(patient)라고 한다. 구체적으로 말하자면, 예술의 제작자(artist), 만들어진 물건(혹은 예술품)으로서의 물질지표(index), 예술이 표현하는 대상인 원형(prototype), 예술의 수령자(recipient)가 각각 서로에게 행위자가 되기도 하고 피행위자가 되기도 하

며, 에이전시의 방향에 따라 이들의 관계는 복잡하다. 젤의 이론에 따르면, 한 예술가가 자신의 예술작품을 창의적으로 만들었다는 단순한 서술은 거의 불가하다. 젤은 이러한 단순한 서술의 예술창작론은 근대 서구가 만들어낸 신화(神話)일 뿐이라고, 주장한다.

'시축'이라는 물건이 물질지표(index)로서 행위자가 되어 에이전시를 발휘했다고 상정할 때, 시축을 애호하고 시축을 만들고 혹은 시축을 소장하기를 바라는 사람들은 시축이 발휘하는 에이전시의 영향을 받으며 활동한다. 여기서 시축이라는 물건(무생명체)이 의지를 가지고 어떤 힘을 발휘한다는 것이 이상하게 들릴 수 있다. 물건이 의지와 힘을 발휘한다는 현실적 모순(paradox)은, 젤이 논의했듯이, 누군가의 소망과 의도가 특정 물건에 반영되면 그 물건의 에이전시가 그 사람의 에이전시보다 더욱 효과적으로 작동하는 실상에 대한 예시로 설명할 수 있다. 젤이 쉬운 예로 제시한 것은 군인의 무기, 여자아이의 인형이었다. 일차적 행위자는 언제나 사람이다. 그러나 이 사람의 의도가 부여된 물건이 2차적 능동작자가 되어 1차적 행위자보다 강력하고 뚜렷하게 에이전시를 발휘하는 경우는 흔하게 발생한다.

이 글이 다루고자 하는 것은 조선 전기 왕실을 중심으로 제작된 시축이다. 조선 전기의 '시축' 문화의 이해 속에서 「몽유도원도(夢遊桃源圖)」가 포함된 『몽유도원도시축』(이 글이 설정한 제목)의 제작과정을 논하고 이를 통하여 「몽유도원도」의 속성을 파악하고자 한다. 상술한 바의 방법틀이 제시하고 있듯이, 이 글은 「몽유도원도」가 조선 전기 최고 화가의 최고 걸작이라고 알려지는 것이 서구 근대의 예술창작론, 즉 모종의 신화적 민

그림 1 안견, 「몽유도원도」, 『몽유도원도시축』, 비단에 채색, 38,7×106.5cm, 1447, 일본 덴리대학 중앙도서관

음 속에서 만들어진 결과라는 가설을 제시하면서 출발한다. 이를 증명하고자, 이 글은 '시축'의 에이전시 속에서 「몽유도원」가 피동적으로 제작되고 감상된 양상을 강조하여 논할 것이다. 이러한 연구방법이 조선시대 예술문화가 어떻게 제작되고 어떻게 감상되었는지 그 실상에 접근할 수 있는 하나의 통로가 되기를 바란다.

세종 시절의 시축 문화

시축 문화의 배경

시축 문화는 고려시대에서부터 조선시대로까지 지속적으로 이어졌다. 기록과 문집을 살펴보면, 가장 현저한 현상은 불가의 스님과 명망 있는 문사 간의 교유에서 만들어진 시축이었다. 스님의 시축은 자신의 교유 역량 및 위상을 보여 주는 물건이었던 것으로 보인다. 고려시대 스님의 시축 문화

가 조선시대로 이어지면서, '승시축(僧詩軸)' 혹은 '승인시축(僧人詩軸)'이라 불리면서 오래된 전통으로 평가받았다.[2]

조선 인조 때에 일본에 보낼 시축의 '모양(模樣)'과 규모에 대한 논의가 연일 이어지자,[3] 인조는 스님의 시축 모양으로 하자고 제안했다. 불교를 숭상한 고려의 상류층이 불승과 어울린 시축의 전통이 조선시대로 이어지는 과정 속에서, 조선 초는 고려시대 유풍의 잔존, 즉 시축이라는 물건의 품격과 위상이 상당한 영향력을 발휘하고 있던 시기로 추정된다.[4]

불승의 시축 외에도 시축은 명망 있는 문인의 행적이나 후대에 전할 만한 도덕적 행적, 혹은 계회와 같이 기억할 만한 다양한 행사를 대상으로 한 시의 모음, 중국 문사들과의 화답시를 엮어 만든 경우 등 그 양상이 다양하게 이루어진 예를 기록에서 찾아볼 수 있다. 이 글에서는 이를 모두 소개하기 어렵다.

『조선왕조실록』에 실린 시축의 제작과 보관 등에 관한 구체적 실례가 조선시대 시축 문화의 실상을 이해하는 데 도움을 준다. 15세기 초 태종 때 중국 사신이 조선 왕실에서 내리는 선물, 즉 말을 포함한 일체의 선물을 모두 거절하고 오직 종이 몇 장(紙數張)을 받겠다고 했다. 그 이유를 물으니 "시축을 만들고 싶어서(欲爲詩軸也)"라고 답했다고 한다.[5] 시축의 제작을 위한 양질의 종이가 그 시절에 중시된 면모를 알 수 있다. 또한 성종 14년 기록에서는 우승지 강자평(姜子平)이 한명회(韓明澮)의 송행시(送行詩) 시축을 제멋대로 '책(冊)'으로 다시 만든 일이 중죄로 논의되었다. 이때 강희맹(姜希孟)이 나서서 "사대부들이 시축을 족자(簇子)로 만들기도 하고 책으로 만들기도 합니다"라며 강자평을 옹호했다.[6] 당시 시축이라는 형태

의 권위가 어떠했는가를 알려 주는 사례다.

흥미롭게 포착되는 시축의 형식은, 시축의 제작경위에 대한 '서(序)'가 요구되는 기록이다. 시축의 기본 형태 속에서 '서' 혹은 '후서(後序)'가 있었고 이를 통하여 시축의 제작 의미를 후대에 전달하고자 했음을 엿볼 수 있다.

이러한 시축 문화의 오랜 역사 속에서, 이 글에서 다루고자 하는 세종조 왕실을 중심으로 성행한 시축 제작은 시대적 특이성을 보여 준다.[7] 왜냐하면 이 시대의 시축에는 그림이 장착되는 경우가 많았고, 정치적·문화적으로 중요한 인물의 행위를 미화(美化)하는 주제가 많다는 특성이 있기 때문이다. 한편, 이러한 조선 초의 시축 문화는 중국의 원나라, 일본의 무로마치 시대에 유행했던 문화와 연계를 가졌던 것이 분명하다.[8]

시축 문화의 사례

세종대 왕실을 중심으로 등장한 시축을 통하여, 이 시기 '시축'이 담아내고자 한 내용, 시축의 제작자(시인 혹은 화가), 시축의 수령자 등의 양태를 우선 살펴보도록 하겠다.

첫 사례는 『발암폭포시축(發岩瀑布詩軸)』이다. 이 시축은 1440년 세종이 행차 중에 안평대군(安平大君)이 발암폭포를 발견한 내용을 주된 내용으로 한다. 세종의 행차가 끝난 뒤에 안평대군이 관련된 내용의 시를 모으고 그림 제작을 명령하여 시축을 만들도록 했다. 신숙주(申叔舟, 1417~75)의 후서와 시가 그의 문집에 전하고 있어, 시축의 제작 상황과 구성을 알 수 있다.

대개 그 좋아하고 숭상하는 것을 보면 그 마음속에 쌓은 바를 알 수 있습니다. 비해당(안평대군)께서 일찍이 이천(伊川)으로 왕을 따르다가 도중에 발암(發岩)을 지나게 되었습니다. 그곳의 폭포를 좋게 여기어 곧 왕(세종)에게 알렸고, 왕의 가마가 이를 위해 거처지를 옮겼을 때, 함께 가던 신민이 바라보고 감탄하지 않은 이가 없었습니다. 서울에 돌아와서 이를 위해 '그림을 그리라고 명령하고(命圖)' '축을 만들고(爲軸)' 문사들에게 '시를 구하여(徵詩)' 약간 수를 얻었습니다. 그림의 정묘함과 시문의 오묘함이 각각 극치여서, 그윽하고 한가로운 맑은 승경의 운취가 모두 여러 폭의 사이에 들었습니다. 무릇 이 축을 보는 자는 홀연히 몸이 발암에 있게 되어 일컬은 바의 폭포를 보게 될 것입니다. 천하의 물건에 좋아할 만한 것이 매우 많은데 굳이 산수로 그 좋아함이 이르렀으니 그가 마음에 쌓은 바를 알 수 있습니다. 하루는 비해당이 동궁(東宮, 후대의 문종)을 모시다가 대화가 이에 이르자 (동궁은) 곧 그것을 취하여 관람하시고 고풍장구를 별지에 적어서 안평대군에게 주니 받들어 꺼내어 곧 축의 끄트머리에 붙이고 저에게 명하여 그 뒤를 적으라 했습니다. 제가 축을 관람하는 행운을 얻었으니 감히 사양 못하고 마침내 엎드려 읊어 올립니다.

아름다운 시문이 휘황하여 축을 비추어주네. 산은 더 높게 물은 더 윤택하게 노래한 시문이 더욱 빛나도다. 높이 청송하고 싶지만(그러지 않음은), 가까운 분에게 아첨하는 것을 싫어해서만이 아니라 실로 비천한 이가 보고 제대로 형용하는 바가 아니기 때문이라. 물러나 탄식하노라. 좋아하여 숭상함이 구차하지 않고 또한 도탑지 않을 수도 없음이 이와 같구나!

비해당의 이러한 거행은 인자로운 사람의 일이요, 또한 시작과 끝에 어긋남이 없으니, 그 시작은 국왕을 돌아봄이요 그 끝은 왕세자를 높이심이다. 끝내 칭송하여 서로 전하여 동방의 아름다운 이야기가 천만세에 이르게 되었으니, 반드시 그 좋아하고 숭상함으로 인하여 마음에 쌓음을 얻은 분이로다.[9]

이 글은, 안평대군이 돌아와 발암폭포를 그리게 하고(命圖) 시축을 만든(爲軸) 다음, 문사들에게 시를 구하는(徵詩) 과정을 선명하게 보여 주고 있다. 이 시축의 끄트머리에는 빈 공간이 남아 있었다. 훗날 동궁의 고풍장구와 신숙주의 글이 첨가되는 과정이 이를 말해 준다. 동궁의 글이 별지에 적혀진 후에 붙여졌다는 내용은 시축에 시가 첨부되는 방식을 알려 준다. 시축에 붙여져 있던 그림에 대하여 신숙주는 그윽하고 한가로운 정취라고 기술했는데, 화가의 이름은 기록하지 않았다. 신숙주는 또한 이 시축으로 안평대군이 왕과 왕세자를 모시고 이를 기린 시축의 이야기가 동방의 미담으로 훗날에 전할 것이라 하여, 시축의 기대 효과를 명시했다. 아울러 안평대군 비해당의 인격을 높이 칭송함으로써 시축의 최종 수령향유자가 비해당이라는 점을 알려 주고 있다. 이 시축에 실려 있던 시들도 비해당의 발암폭포 발견과 왕실을 모시는 의미를 칭송했을 가능성이 있다. 이 시축에 실렸음직한 시들은 당시 문인들의 문집에 전하지 않는다.[10]

두 번째 사례는 『예천시축(醴泉詩軸)』이다. 이 시축은 세종이 1444년 3월 초정(椒井)의 물맛이 예천(醴泉)과 비슷하다고 판단한 데에서 비롯한다. 초정의 맛에 대하여 당시 우의정 신개(申槪)가 "광무(光武) 때 예천이

장안에서 솟아나와 그 물을 마신 자는 고질병이 모두 나았다 했사온데, 이제 이 초수의 냄새와 맛이 옛 글에 실린 바와 비슷하니, 즐거움과 기쁨을 이길 수 없습니다"라고 세종을 칭하했다.[11] 초정이 발견되기 수십 년 전인 1418년, 조선에서 중국으로 보내는 글을 보면, "예천의 감로수는 천지도 감동할 만한 미쁨을 빛낸 것입니다"라고 하며 상서(祥瑞)의 대표적 예로 표명했다.[12] 즉 국왕 세종이 초정을 예천의 류로 인정했음은 곧 세종의 선정을 하늘이 인정했다는 의미였다. 실록은 세종이 이에 하례하지 말라 했다고 기록하고 있지만, 한양으로 먼저 돌아온 "좌찬성 하연(河演)이 시를 지어 왕을 축하했고, 안평대군을 비롯해 당시 세종을 호종한 신하들이 모두 하연의 시에 화답했다."[13] 이 정황은 하연의 문집과 박팽년(朴彭年)의 문집을 통하여 확인할 수 있다.[14] 하연은 호종 중에 먼저 돌아와 시를 지어 보내며 운에 맞추어 시를 지을 것을 구했다.[15] 그 내용은 상서의 출현과 임금의 성덕을 경하하는 내용으로 그의 문집 『경재집(景齋集)』에 누차 실렸고, 또한 화운시 열한 편이 『경재집』부록에 따로 실려 있다. 화운시를 쓴 이들은 최항(崔恒), 박팽년, 이개(李塏), 안평대군, 황수신(黃守身), 유의손(柳義孫)을 포함해 열한 명이다.[16] 이 가운데 박팽년의 시는 박팽년 문집에 다시 실리면서 당시의 상황을 부연했다. 이를 통해 하연이 보낸 시가 예천에서 현판(懸板)으로 걸렸고 당시 예천에 머물던 호종신하들이 모두 이 현판시에 차운했던 상황을 알 수 있다.[17]

안평대군은 이들 시를 모아서 '시축'으로 만들었다. 이는 신숙주의 「비해당의 예천시축에 차운하다(次匪懈醴泉詩軸韻)」를 통하여 알 수 있다. 또한 신숙주가 사용한 운자는 앞서 하연의 운자와 다르다. 안평대군도 화운

시를 쓴 열한 명에 포함되었지만, 안평대군은 이 시들을 모아『예천시축』을 만들면서 위의 차운시가 아닌 자신의 시를 다시 부쳤고 신숙주는 시축의 진행상황을 살핀 뒤, 후에 더해진 안평대군 시에 화운했던 것이다.[18] 신숙주의 이 시는 이 시축의 주제가 상서의 출현과 세종의 성덕임을 확인해 주면서, 이 시축의 주인이 안평대군이라는 사실을 말해 준다. 앞서 살핀『발암폭포시축』의 완성과정을 미루어볼 때, 신숙주의 시는『예천시축』말미에 미리 마련되어 있던 빈자리에 추가로 실렸을 것이다.

세 번째 사례는『비해당시축(匪懈堂詩軸)』이다. 1447년 여름, 세종이 희우정(喜雨亭)에서 신하들과 달구경을 할 때 동궁(문종)이 귤과 시를 보내어 감동시킨 일을 기반으로 동궁의 덕과 아취를 주제로 하는 시축이다. 동궁이 내린 시는 귤이 코에도 좋고 입에도 좋다는 내용의 짧은 시였다. 이에 양성지(梁誠之)는 어명으로 짓노라며 동궁의 덕을 읊는 시를 지었고,[19] 성삼문(成三問, 1418~56)은 양성지의 시에 화운했다. 성삼문의 시는 「동궁께서 귤을 내리다. '비해당시축'에 부치다(東宮賜橘. 題匪懈堂詩軸)」라는 제목으로 그의 문집에 전한다. 그 내용을 보면, "공자(公子)께서 진심으로 손님을 공경하시어 물가에서 특별히 잔치를 베푸셨네. 달은 맑은 낮 같았고 사람들은 보배 같고, 아래로는 맑은 강, 위로는 하늘이었지. 미천한 선비가 그해에 성은을 입어 행궁에서 이날 신선이 되는 듯했구나. 산수기관이 이미 즐길 만하니 하물며 왕실의 귤을 받아 술병 앞에서 취함이리오"[20]라고 하여 동궁의 덕과 자신이 입은 은덕의 영광을 읊었다. 그럼에도 이 시가 '비해당시축'에 붙여졌다고 문집에 실린 것은 이 '시축'의 제작을 주도하고 소유한 이가 비해당 안평대군임을 알려 준다. 당시 호종한 임원준(任元濬,

1423~1500)과 안평대군의 시들도 모두 이 '비해당시축'에 실렸을 터이나, 현재는 전하지 않는다.

안평대군이 이들 시를 시축으로 만들었던 정황은 다음의 신숙주 글에서 읽을 수 있다.

정통 정묘년(1447) 음력 5월 16일, 장마와 무더위를 감당할 수 없었다. 나는 원래 더위를 타기에 몸이 마치 화로 곁에 있는 것 같았다. 마침 창녕 성근보 씨(성삼문)가 소매 속 하나의 축(一軸)을 나에게 보이는데, 축머리(軸首)에 그림이 있었다. 근보 씨는 그 끄트머리 부분을 가리고(掩其尾) 말하기를 "그대는 알아보시라"라고 했다. 내가 자세히 보니, 산이 높고 물이 고요하며 밝은 달이 높이 떠 있고 뜻이 높은 이가 손님을 맞아 강에 임했으며 두 손님은 곁에 앉아 술잔을 들어 달을 가리킨다. 기러기가 서북쪽에서 날아와 유유히 내리고자 하는데 먼 놈은 작고 가까운 데 놈은 커서 일일이 헤아리겠더라. 물가가 그윽하고, 바람 이슬 서늘하여 기상의 변화가 한 폭의 그림에 다하지 않더라. 강호 만리 먼 생각이 치밀어 머리카락이 서고 소름이 돋게 하니 세상에 무더위가 다시 있는 줄 모르겠더라. 아아 어찌 이럴 수 있는가. 사람들이 말하는 세상 밖의 봉래(蓬萊)란 것이 있다는데, 말하자면 이곳이겠구나. 근보 씨는 가린 것을 펼치고(發掩) 웃으며 말하기를, "예전에 내가 희우정에서 왕을 모시며 자심(子深, 임원준의 자) 임씨(임원준)와 비해당(안평대군)을 쫓아 강가에서 달을 보고 놀고 있었는데 술에 취하자 동궁께서 내수에게 명하여 시를 모으고, 이내 귤 한 쟁반을 하사하셨지요. 귤이 다 하자 시가 보였어요. 자리에 있

던 이들이 놀라 영광으로 여기고, 각자 시를 한 편씩 지어 올렸지요. 그 일을 그림으로 그리게 하고(令圖其跡) 그 시를 기록하게 하여(記其詩) 이로써 오래도록 전하게 하고 있으니, 그대(신숙주)는 나(성삼문)를 위하여 그 이야기를 풀어 써주시오"라고 했다.

내가 보기에 세상에서 산수를 유람하는 이들 중에는 혹은 바위를 뚫고 근원을 찾는 것(도원을 찾아감)을 높다 여기고 혹은 물의 흐름을 타고 닻을 내리는 것을 호방하다고 합니다. 높고 또 호방함이 과연 실로 산수의 즐거움을 얻는 것일까요. 지금 그대는 수원을 찾거나 닻줄을 내리지 않고 곧장 도회에서 호수와 산을 노래함에 도리와 더불어 한가로우니 고아한 정서와 흥취로 왕세자를 밝히고 시문은 수려하여 사람의 이목에 비춥니다. 이가 어찌 근원을 찾고 닻을 내려 스스로 높고 호방하다고 여기는 자가 이를 수 있는 바이겠습니까. 하물며 귤의 성질은 홀로 서서 옮아가지 않으며 한 뜻을 견지하여, 사람에 비유하자면 맑고 초세적이며 문란하지 않고 덕을 갖추어 사사로움이 없는 군자라, 어찌 그저 입에 맞고 코에 맞는 데 그치겠습니까. 하필 귤을 내리심을, 근보 씨는 마땅히 상(像)으로 삼으시오. 그때의 맑고 멀고 그윽한 정취를 나는 졸렬하여 제대로 표현하지 못하지만 그 약간만을 해보고자 하여도 어지러운 마음을 씻어내고 더위를 식히기에 족하니, 서문 쓰는 것을 그만둘 수 있겠습니까.[21]

희우정의 잔치는 그림으로 그리도록 명해졌고 이날 지어진 시들은 모아 시축으로 만들어졌으며, 이 시축 뒤 빈 공간에 두어 시문을 추가로 받아 완성해 가는 과정 등이 위 글에 담겨 있다. 또한 시축의 완성과정에서

여러 문인의 참여가 이루어진 실제 상황 중 하나로, 성삼문이 화로통 같이 더운 날에 시축을 품에 넣고 신숙주를 방문하여 글을 구하는 모종의 임무를 수행하는 모습을, 이 글은 상세하게 묘사하고 있다.

　흥미롭게도, 이 글은 시축의 축수에 배치된 그림의 역할 한 가지를 보여 준다. 성삼문은 시축에서 시를 가리고 그림만 보여 주며 신숙주의 관심을 불러일으켰다. 그림을 본 신숙주는 더위를 잊었노라는 감각적 토로로 그림을 칭찬하며 신선의 장소를 그린 것이라 평했다. 솜씨 좋은 화가의 이 그림은 시축에 들 시문을 받기 위한 시각적 서비스를 함께 제공하는 역할을 한다. 신숙주가 쓴 본격적인 글에는 잔치의 정취와 의미, 그리고 동궁이 내린 귤의 의미 등 시축의 주제만이 부각되어 있다. 신숙주는 동궁이 하사한 귤이 "덕을 갖추고 사사로움이 없는 군자(秉德無私之君子)"와 같으니 성삼문에게 '마땅히 상(像)으로 삼으라'고 당부했다. 이는 중국 초나라의 굴원(屈原)이 「귤송(橘頌)」에서 "귤의 나이는 비록 나보다 젊지만 스승과 어른으로 삼을 만함이여, 행실이 백이(伯夷)에 비교되니 모시어 상(像, 모본)으로 삼으리"[22]에서 온 말이다. 백이는 청렴결백함의 상징인 인물이다. 즉 귤로 표상되는 굴원의 도덕심으로 신숙주는 동궁을 높이 기리고 있다.

　그림이 잘 그려져 있는 『비해당시축』에 더해진 시문이 한 편 더 전하고 있으니, 서거정(徐居正)의 시다. 서거정은 시축 속 성삼문과 양성지의 시에 화운했으며 그림 제목을 「희우정야연도(喜雨亭夜宴圖)」라고 칭했다.[23] 신숙주는 '성삼문의 임강완월도(臨江翫月圖)'에 부친다고 했다. 상기한 그림의 내용으로 보건대 두 가지 제목이 모두 가능하다. 이들은 글에서 그림 제목을 자의적으로 불렀다. 당시에는 그림 제목이 정해져 있지 않았던 것

으로 보인다.[24] 이 그림은 '희우정 야연에서의 임강완월'이며, 화가의 이름은 두 사람의 글에서는 언급하지 않았다. 이후 16세기의 『견한잡록(遺閑雜錄)』에 "안평대군이 그 일과 시들을 손수 옮겨 적고, 그림을 잘 그리는 안견(安堅, ?~?)이 그림을 그렸다. 명사들이 계속하여 화답한 이들이 많았고 서거정도 또한 화답했다"라고 한 데서,[25] 화가의 이름을 찾을 수 있다. 말하자면 안평대군이 희우정 야연에서 지어진 시들을 옮겨 적고 그림까지 넣어 시축을 마련했고, 이 멋진 시축이 등장하자 여러 문사가 자신의 시를 지어 시축이 완성하기까지 기꺼이 참여한 것이다. 즉 시인들은 시축이 요구하는 주제와 시축 크기에 맞추어 시를 지어 제출했고, 일찌감치 장착된 그림은 계획된 시축 크기와 시축의 주제에 맞도록 요청되었을 것이다.

네 번째 사례는 1447년 봄에 제작된 『희우시축(喜雨詩軸)』이다. 같은 해 초여름 세종이 기우제를 드리니 드디어 비가 내렸다. 세종이 '희우시(喜雨詩)'를 지어 승정원에 내리고 화답시를 올리라 명한 뒤 신하들의 화답시를 받고 기뻐했다. 화답시의 주제는 국왕 세종의 은덕이다. 시를 올린 현석규(玄碩圭) 등은 화공에게 이를 그림으로 그리게 하고, 이때 지어진 시들을 모아 시축을 만들었다. 이 시축에는 세종의 희우시, 화공의 그림, 세종의 시에 화답한 승정원 신하들의 시가 앉혀졌다. 이후 왕은 서거정에게 「후서」를 짓도록 명령했다.

'희우시축'의 제작과정을 서거정은 「후서」에서 다음과 같이 자세하게 기술하고 있다.

전하께서 즉위하신 지 9년이 되는 해인 정유년(1447) 봄 3월부터 비가 오

지 않더니 여름 4월까지 오지 않았다. 상께서 정전(正殿)을 피해 거처하시며 노심초사 애쓰시고 근신하여 덕을 닦으시는 한편 여러 명산대천을 빠짐없이 찾아가 하늘과 땅의 신에게 기도하셨다. 그 후 26일 계해일에 마침내 비가 내리니, 용안에 비로소 화색이 돌았다. 이에 희우시를 지어 승정원에 내려 보이시고 또 화답시를 지어 올리라고 명하셨으며, 중관(中官)을 보내 어주(御酒)를 하사하여 각자 기쁨을 한껏 누리게 하셨다. 도승지 현석규(玄碩圭), 좌승지 이극기(李克基), 우승지 임사홍(任士洪), 우부승지 손순효(孫舜孝), 동부승지 홍귀달(洪貴達) 등이 각각 어주와 성은에 흠뻑 취하여 응제시(應製詩)를 즉시 지어 올리니, 상께서 가상히 여기셨다. 현석규 등이 성명(聖明)한 지우(知遇)를 입고 성상 가까이 현달한 벼슬자리에 있으면서 성상의 사랑과 대우가 특별한 은총에 감읍한 나머지, 화공에게 부탁하여 그림으로 그리게 하고 장정(裝幀)하여, '시축(詩軸)을 만들어서' 성상의 은사(恩賜)가 길이 전해지기를 기약하고, 신(서거정)에게 보여 주며 전말을 서술하도록 했다. 신(서거정)은 삼가 어제(御製)를 보고 두 번 절한 다음 머리를 조아리고 소리를 높여 다음과 같이 말한다. "크도다, 성인의 마음이여. 훌륭하도다, 성인의 말씀이여"(서하략, 시 생략).[26]

인용한 부분은 「후서」 첫머리다. 이를 통해 이 시축의 제작과정을 보면, 왕의 시가 가장 먼저 내려오고 어명에 의한 응제시가 여러 편 지어진 후, 한 신하가 그림을 그리게 한 후 시축을 만들어서 응제시를 거두어 붙여 만들었다. 만들어진 시축 위에 시들이 붙여지거나 옮겨졌을 것이다. 『희

우시축』에서는 재현 대상인 원형(왕의 기도로 비가 내림)의 위상이 시축 제작을 주도한 신하의 힘을 능가하며, 그림은 시축을 기념비적으로 만들기 위한 부가적 장식으로 요구되었다. 서거정의 「후서」에 시를 쓴 관리의 이름은 모두 기록되어 있지만 그림을 그린 이의 이름과 그림 내용에 대한 거론은 없다. 그림 제작자의 존재는 여기서 완벽하게 피동적이다. 이 시축은 원형이 가진 위력에 그림까지 갖추어진 품격으로 시인들의 시작 의지를 북돋아주었을 것이다.

다섯 번째 사례는 『비해당서시축(匪懈堂書詩軸)』이다. 문종 즉위년인 1450년, 안평대군의 글씨가 명나라 황제에게 칭송받은 내용이 중국 사신을 통해 전달되었다.[27] 이에 문종이 나라의 영광이라고 기뻐했고, 안평대군은 여러 문사에게 축하시를 받았다. 안평대군은 이들 축하시를 모아 시축을 만들었고, 서문은 최항에게 부탁했다. 최항의 서문[28]에는 시축의 제작 사연이 실려 있으며, 이 시축의 주제가 안평대군의 글씨에 대한 극찬인 것을 보여 준다. 이 시축에 그림이 있다는 기록은 보이지 않기에, 그림의 첨가 여부는 알 수 없다.

지금까지 살펴본 다섯 사례의 시축은 모두 사라지고 오늘날 전하지 않는다. 현전하는 세종대 시축으로 잘 알려진 것은 두 점이다. 하나는 『비해당소상팔경시첩(匪懈堂瀟湘八景詩帖)』, 또 다른 하나는 『몽유도원도시축』이다.[29] 그런데 두 점 모두 애당초 의도되고 완성되었던 그 시절 시축의 모습이 아니다. 두 점 모두 근대기에 개장된 상태로 전하고 있다.

『비해당소상팔경시첩』은 제목에서 알 수 있듯이 현재 첩(帖)으로 전하고 있다. 그러나 여러 기록에 의하면 원래는 두루마리(卷)로 만들어진 것

을 알 수 있다.[30] 현재의 첩에 실린 이영서(李永瑞)의 서문이 제작경위를 말해 준다. 안평대군이 송나라 황제 영종(寧宗)의 팔경시(八景詩)를 얻어 그 필적을 모사하도록 하고 또 시가 읊고 있는 경치를 그림으로 그리도록 하고 고려 문인 진화(陳澕)와 이인로(李仁老)의 시를 붙이고 조선 초 명사들에게 시를 요청하여 붙여 시축을 만들었다. 현재는 그림이 누락되어 있고 화가의 이름도 전하는 기록은 없지만, 회화사 연구자들은 이 그림의 화가가 안견이었을 것이라 확신하며 그 화풍을 탐색하는 데 몰두해 왔다.[31]

시축 제작의 관점에서 이 작품을 다시 보면, 신숙주가 남긴 문장, "소상팔경을 그리고, 송 영종이 쓴 팔경시를 모사하고, 이내 옛 분의 팔경시를 기록하여 '축'을 만들고(爲軸), 문사들에게 제영시를 구했다"[32]에 주목하게 된다. 즉 안평대군은 영종의 시 모사, 그림, 진화와 이인로의 시로 구성된 '시축'을 만들었다. 그리고 이 시축에 문사들의 시를 받았고, 끝으로 이영서의 서를 받아 완성했다. 현전하는 시첩 속 문사들의 종이는 서로 색이 다른 유색(有色) 금전지(金箋紙)라는 점에서 안평대군이 일정한 크기의 여러 색 고급 종이를 문사들에게 제공했던 것으로 추정된다. 그렇다면 이미 만들어진 시축 위에 문사들의 금전지가 붙으면서 완성되었음을 헤아릴 수 있다. 스님 만우(卍雨)는 담회색지를 사용했다.

「몽유도원도」가 실린 『몽유도원도시축』은 1447년 음력 4월 20일 밤 안평대군의 '몽유도원(夢遊桃源)'의 행위와 그 의미를 주제로 했다. 전하는 신숙주의 문집에서 이를 '비해당몽유도원도시축(匪懈堂夢遊桃源圖詩軸)'이라 칭한 바 있다. 뒤에서 살피겠지만, 이는 '하나의' 거대한 축으로 완성되어 있었다. 안평대군의 시, 안견의 「몽유도원도」, 안평대군의 「몽유도원

기」, 21명의 찬시로 구성된 이 하나의 시축은, 오늘날 두 개로 나뉘고 그 순서도 바뀌어져 전하고 있다(그림 2). 이 시축에 대하여는 다음에서 논하고자 한다.

『몽유도원도시축』계획에서 완성까지

추진력을 갖춘 시축

세종조 왕실에서 시축 제작에 적극적이었던 안평대군은 자신의 행위와 인격을 미화하는 주제의 시축을 만들기 위해 '몽유도원도시축'을 고안한 것으로 보인다. 시축을 만들기 위해서는 기념할 만한 사건으로 문인의 공감을 이끌어내 시를 받아야 한다는 것을 그는 잘 알고 있었다. 여기서 안평대군은 스스로 '꿈(夢)'을 꾸어 '도원(桃源)'을 다녀왔다는 행위를 기념비적 사건으로 제시했다. 실제로 아무것도 하지 않은 행위인 '꿈', 실체를 확인할 수 없는 공간 '도원'의 두 가지 주제를 조합하여 내세운 주제다. 이는 당시 문인의 관심을 이끌어내고 그들의 넉넉한 호평을 받아내기에 적절하고 효과적인 주제였고, 안평대군은 그것을 알고 있었다.[33]

　안평대군은 이 시축의 권축에 놓을 자신의 글 「몽유도원기(夢遊桃源記)」에서, 1447년 음력 4월 20일에 꿈을 꾸었고, 안견에게 그림을 명(命)하여 꿈을 꾼 지 사흘 후에(夢後三日) 그림이 완성되었다고 했다. 그림이 완성된 후 곧 자신의 「몽유도원기」를 지었다는 뜻이다. 그다음에 안평대군은 무엇을 했을까? 안평대군은 박팽년을 찾아서 「서(序)」를 부탁했다. 박팽년

그림 2 『몽유도원도시축』, 두루마리(1); 38.7x825.5cm, 두루마리(2); 38.7x851.1cm, 비단에 채색(가장 우측의 시와 그림), 종이에 먹(그림 좌측의 시문들), 일본 덴리대학 중앙도서관

두루마리 1

두루마리 2

의 「서」도 1447년 4월에 지어졌으며, 그 내용은 다음과 같다.

　　a. 시와 노래로만 만나던 '도원'에 대한 박팽년 자신의 기억

　　b. 「서」를 부탁받은 정황

　　"하루는 비해당(안평대군)이 손수 만든 「몽유도원기」를 나에게 보여 주었
　　는데, 일의 행적이 기이하고 웅장하고 그 문장은 오묘하며, 물길의 근원
　　이 고요한 형상이며 복사꽃이 멀고 가까이에 있음이 옛 시문과 같았는
　　데, 나도 그 속에 끼어 있었다. 기문을 읽으며 나도 모르게 탄식하게 되
　　어 곧바로 옷깃을 여미고 감탄하여 말했다. 이런 일이 있다니 기이합니
　　다."

　　c. '도원'을 꿈속에서 찾아간 데 대한 놀라움

　　d. '꿈' 자체의 의미, 안평대군의 꿈에 대한 칭송

　　e. 안평대군의 계획

　　"비해당은 (꿈속의) 형상을 그리고 일을 기록하여 장차 사림의 문자 사이
　　에서 시문을 구할 것이라고 했다. 나도 따라 노닌 행렬의 끄트머리에 있
　　었다고 「서」를 쓰라 하시니, 나는 감히 글이 서툴다는 핑계로 사양하지
　　못하고 이와 같이 적는다."

　　f. 「서」를 완성한 때—정통 12년(1447) 4월."[34]

　　박팽년의 「서」는 위와 같이 안평대군의 꿈과 도원에 대한 장황한 논변
과 칭송으로 이루어져 있다. 이 가운데 'b'와 'e'의 부분에 시축의 제작과정
이 기술되어 있어 주목할 만하다. 즉 꿈속의 형상을 그리게 하고 꿈속의

일을 스스로 기록하고(圖形, 記事), 장차 문사들에게 시를 구하고자(求詠) 한다는 안평대군의 계획이다. "圖形, 記事"라는 문구는 꿈속의 산수 형상은 그림으로 그리고, 꿈속 인물의 행적은 글로 기록한다는 의미를 내포한다. 「몽유도원도」에 인물의 행적이 없는 이유다.

이후 이 시축은 수년에 걸쳐 그 모습을 갖추었다. 이 경우 안평대군이 축을 미리 만들어놓고 시문을 받아 붙이는 방식은 아니었던 것으로 보인다. 그림은 시축에 장착되지 않은 채, 수시로 펼쳐져 매죽헌 내부에 걸렸다. 또한 현전하는 시축 내의 종이를 보면, 시인들에게 일정한 규격의 고급 색지가 제공된 것으로 보인다. 이러한 과정 속에서 시축이란 물건은 아직 없었지만, 당시의 시축 문화와 안평대군의 시축 제작 열정, 안평대군의 시축 계획 작업이 명시된 박팽년의 서문, 시축을 위해 마련되었을 것이 분명한 그림의 존재 등을 통하여 시를 주문받은 문사들은 자신의 시가 멋진 시축에 붙여지기 위한 것임을 인지하고 있었다. 당시의 시축 제작 문화 속에서 시축이라는 매체 속성은 그 자체로 시인들의 시작 내용을 조율하고 있었다는 뜻이다.

적어도 수년 뒤, 안평대군의 몽유도원을 주제로 한 시, 안견의 그림, 안평대군의 기문, 여러 문사의 시문들이 갖추어진 시축이 완성되었다. 이는 원래 "하나의 거대한 축(一大軸)"이었다. 16세기 전반 어숙권(魚叔權)의 패관문학서 『패관잡기(稗官雜記)』에도 이 축의 모습이 실려 있다. 이 기록은 김려(金鑢, 1766~1821)가 엮은 『한고관외사(寒皐觀外史)』에 나와 있다.

매죽헌(안평대군)이 일찍이 도원을 몽유했는데 한 사람이 먼저 거기 도착

해 있기에 보니 박팽년이었다. 곧 깨어나 안견을 불러 꿈에서 본 산천의 형상을 설명하고 그리라고 명했다. (그림이) 완성되자, 스스로 그 머리에 서를 만들고 명사들이 모두 그 일에 시를 지어, 하나의 커다란 축(一大軸)이 되었다. 내가 일찍이 한 재상의 집에서 우연히 보았는데, 매죽헌의 글씨, 가도(안견)의 그림, 여러 공의 시가 진실로 삼절(三絶)이었다.[35]

이 시축에 대하여 강석덕(姜碩德)의 문집에는 '몽도원도시권(夢桃源圖詩卷)'으로, 신숙주의 문집에는 '비해당몽도원도시축(匪懈堂夢桃源圖詩軸)'으로 기록되어 있다.[36] 오늘날 일본에 전하는 두루마리는 두 개로 분리되어 있으며 '몽유도원도권'이라 칭하고 있다. 1947년 일본의 한 개인이 또다른 일본의 한 개인에게 인수할 당시, 그림은 따로 액자에 넣어져 있고 시문들은 두 개의 두루마리로 분리되어 있었다고 한다.[37]

주제를 제시하는 시축

박팽년 이후 시축에 실렸던 20편의 찬시문을 살펴보면, 그 내용은 한결같이 안평대군의 '몽유도원'이란 행위에 의미를 부여하여 비범한 인격을 칭송하고 밝은 미래를 축원하고 있다. 이는 이 시축이 계획에서 완성까지의 과정 속에서 제시하고 요구한 일관된 주제였다. 문인들은 이 주제를 위하여 유가적 혹은 도가적으로 가능한 칭송의 표현을 다양하게 활용했다.[38] 이 시축이 대상으로 하는 원형(prototype)은 '몽유+도원'이다. 따라서 문인들은 도원의 의미와 꿈의 예언력을 표현하도록, 화가는 정성스런 필치로 당시 최고의 화풍과 고가의 안료(朱砂, 金) 사용을 요청받았을 것이다.

앞선 시축의 사례에서 볼 수 있듯이, 시축에 삽입된 그림이 그 자체로 시축의 주제로 작동하는 경우는 없다. 그런데 연구자들은 이 시축에 든 시문을 그림에 부쳐진 찬, 혹은 제화시(題畫詩, 그림에 부쳐진 시)의 범주로 전제하고 해석해 온 경향이 있었다.[39] 그러한 경향 속에서 이 두루마리는 「몽유도원도」라는 소중한 걸작을 감싸고 받쳐주는 물건으로 인지된다. 이 시축 속 시문의 위상보다 그림의 위상을 더욱 높았다고 보았던 관점은, 순수 예술품의 가치를 높이 보고자 하는 근현대기의 선입견(先入見)이었다.

시축이 요구한 그림의 역할

앞에서 인용한 박팽년의 서문으로 돌아가 보면, 그림에 대한 언급은 거의 없다. 안평대군이 형상을 그리도록 했다는 의미의 '圖形'이란 두 단어만이 기록되었을 뿐이다. 안평대군이 박팽년에게 「서」를 구할 때의 구실은 박팽년이 안평대군의 '몽유'에 시종 등장했다는 이유였다. 이 이유가 충분하여 시각적 서비스로서의 그림을 제공하지 않았던 것은 아닐까? 아니면 박팽년이 스스로 그림은 중요한 요소가 아니라고 판단했던 것일까? 이 두 가지 경우가 아니라면 박팽년이 「서」에서 그림에 대하여 한마디도 하지 않았던 이유를 설명하기는 어렵다.

게다가 이 시축에 붙은 찬시의 시문 중에서 그림을 칭송한 부분은 매우 적다. 그림을 언급하는 부분의 내용을 보면 다분히 형식적이거나 단편적이다. 신숙주는 80구로 쓴 긴 시에서 2구를 할애하여, "무릉(도원)이 쇠락한 지 오래라고 들었는데, 새 꿈을 문득 따라 새 그림에 올랐구나"라고 했을 뿐이다. 김담(金淡)은 5수 중에서 1수로 그림을 읊어 그림의 치밀함

을 칭송했다. 치밀함으로 도원을 잘 보여 준다는 칭송이었다. "한 조각 도원이 한 폭 그림에, 산 모습 흰 비단에 세밀하게 그렸구나. 무릉에서 헤맨 사람에게 물어보나니, 눈 앞(그림)이 꿈속과 같지 않은가(一片桃源一幅圖, 山中絹上較錙銖. 試問武陵迷路者, 眼中還似夢中無)." 고득종(高得宗)은 46구 중 2구를 할애하여 기문과 그림이 함께 펼쳐져 좋다는 내용으로, "기문 짓고 그림 그려 대청 가운데 드리워 두니, 글과 그림 모두 신이한 솜씨가 좋구나(作記作圖垂中堂, 文筆俱妙如有神)"라고 하며, 사실은 '作記作圖'의 주체자인 안평대군을 칭송했다. 박연(朴堧)의 경우, 기문과 그림을 짝을 맞추어 "고금의 명화가 풍우에 놀라고, 전후의 웅장한 문장의 파도 기운이 기울었다"라는 형식적 칭송을 했다. 이적(李迹)은 22구에 걸쳐 안평대군의 꿈을 대장부의 멋진 유람으로 읊은 뒤 말미의 2구에서 그림과 글의 우수함이라며 짝을 맞추어 칭송했다. 이현로(李賢老)는 224구에 이르는 장편의 부(賦)를 지었으며, 그림에 대해서는 꿈을 잘 담았다고 간단하게 언급하는 데 그쳤다. 이외에 이개(李塏), 하연(河演), 송처관(宋處寬), 김수온(金守溫), 만우(卍雨), 최수(崔修) 등은 그림에 대하여 아무런 언급을 하지 않았다.

그림에 대하여 가장 적극적으로 읊은 사람이 서거정이다. 서거정이 쓴 10수의 칠언율시 가운데 1수를 그림에 대하여 썼으니 비중이 높은 편이다. 서거정은 제화시를 즐긴 문인이라는 특성이 반영된 것으로 해석할 수 있다. 만약 이 시축에서도 그림이 사라졌다면, 사라진 그림의 내용을 추정할 수 있는 가장 근접한 묘사는 오로지 서거정의 이 시 한 수뿐이다.

신통한 솜씨의 고개지에 힘입어서 賴是神工顧凱之

붓끝에서 도리어 선경의 생각 일으켰네. 筆端還有洞中思

신선은 흐릿해라 하늘이 드러내길 아끼고 玉仙恍惚天慳露

비단 폭에 삼라만상 지축을 옮겨놓았네. 綃幅森羅地軸移

원근의 봉우리들은 숨었다 보였다 하고 遠近峯巒相隱映

높고 낮은 꽃나무들이 마침 번성했구나. 高低花木正紛披

분향하고 서책 가운데 조용히 앉으니 焚香靜坐圖書裏

문득 밝은 창 아래 나비가 되었던 때 생각나네. 却憶晴窓蘧栩時

"원근의 봉우리들은 숨었다 보였다 하고, 높고 낮은 꽃나무들이 마침 번성했구나"라는 구절은, 시축에 든 21편의 시 중에 그림을 가장 자세히 묘사한 유일한 구절이다. 또한 서거정의 글 속에서는 그림이 당(堂) 높은데 족자로 드리워져 있었다고 하고, 그것을 펼쳐보았노라고 했다. 서거정이 매죽헌을 방문했을 때, 그림을 펼쳐 걸어두고 감상한 정황을 알 수 있다. 그 내용은 다음과 같다. "화려한 집 높은 데 치렁치렁 드리운 족자, 화면의 구도가 좋고 극도로 세밀한 붓질이구나. 기문은 도연명의 절묘함보다 훨씬 낫고 시는 한유의 호방함에 버금간다. 그림을 펼치니 새로운 생각이 일어 붓질이 어찌 파도를 몰아쳤던가(垂垂一簇畫堂高 意匠經營細入毫 作記遠過 彭澤妙 題詩須倩退之豪 披圖不覺生新想 入筆何曾捲怒濤)."

시축 속 문인이 전반적으로 그림에 대한 칭송에서 인색한 반응을 보이는 가운데, 그림의 존재를 안평대군에 대한 칭송이라는 시축의 주제에 맞추는 경우도 있었다. 김종서(金宗瑞)의 경우가 그렇다. 그는 안평대군이

그림 제작을 명하여 집에 들임으로써 도원을 당(매죽헌)에 들였다고, 안평대군을 칭송했다. 또한 이예(李芮)는, 안평대군이 그림을 만들어 자신에게 보여 주니 어진 덕(仁)을 지녔다며 안평대군을 칭송했다. 그림에 대한 짧은 칭송마저 그림을 그린 화가가 아니라 이를 그리라고 명한 안평대군에게 향해 있는 것이다. 이러한 방향감은 시축의 대주제에 맞추어져 있다고 할 수 있다. 다음은 김종서와 이예가 그림으로 안평대군을 칭송한 내용이다.

깨어나 공묘한 그림을 명령하여	覺來命工畫
만상을 온전히 얻었으니	萬象得全渾
천고에 세상 피했던 곳(도원)을	千古避世地
하루저녁에 고헌(매죽헌)으로 옮겨놓으셨네.	一夕移高軒

어찌 알았으리, 하룻밤 고귀한 분이 꿈에 들어	何知一夜高人夢
지척 만리에 그윽한 곳을 궁구하실지.	咫尺萬里窮窈窅
그 후에야 사람들이 참됨이 있음을 알게 되어	然後世人知有眞
취했다 깨어나고 몽롱했다 밝아진다.	若醉而醒曚而瞭
화락한 군자가 정신을 수고롭게 하시어	豈弟君子神所勞
길몽으로 어찌 길이 장수함을 주시었네.	吉夢維新錫難老
그림 만들어 다른 이도 이르게 하니 이가 어지심이라	作圖及人又是仁
그림 보는 자들 모두 장수하길 바라셨으니.	要令見者皆壽考.

'시축'이 발휘한 에이전시

이상으로, 세종조 왕실 관련 시축의 예를 대상으로 하여 시축 제작의 양태와 구조를 구체적으로 파악하고, 이러한 시축 문화 속에서 시축이 주체가 되어 진행된 『몽유도원도시축』을 중심으로 「몽유도원도」 제작 양상을 살펴보았다.

시축이 에이전시를 발휘하고 있었다는 가설에 대한 결론으로, 지금까지의 논의내용을 갈무리하면 이렇다. 시축 제작은 이를 주도하고 참여한 사람들의 신분과 의도 등에 의하여 그 주제와 규모 등을 시작으로 진행된다. 주도한 사람이 일차적 에이전시를 가지고 출발한다는 뜻이다. 여기서 시축은 당시 인식하던 사회문화적으로 귀중한 기념물로서의 속성 위에 일차적 에이전시로 인하여 부여된 특정한 성격과 위상을 가지고 독립적 매체로 작동한다. 시축은 참여하여 시를 쓰는 문인과 순차적으로 조우하면서, 그들의 권위와 정성을 흡취하면서 성장해 간다. 문사들은 해당 시축에 어울리는 품질과 규모의 종이를 제공받거나 준비하여 시축이 요구하는 주제, 또는 제시된 운에 맞추어 적합한 시문을 지어준다.

바꾸어 말하면, 시축의 제작자(artist)인 문사와 화가는 피동적으로 시축의 요구사항을 따른다. 이 과정에서 주체적인 힘은 시축이 가지게 된다. 시축을 계획한 누군가의 인물보다는 하나의 물건이면서 예술품이 되는 시축 자체가 제작자의 창작을 인도하고 제어한다는 뜻이다. 시축은 그 자신의 주제와 규모와 품격이라는 지배력으로 화가와 문사의 제작활동에 간섭한다. 예천의 물맛, 발암폭포, 안평대군의 꿈과 같이 시축이 재현하는

대상으로서의 '원형(prototype)'은 시축의 권위를 받쳐주며 시축의 발단을 이끌어낸 중요한 일처럼 보이지만 실상은 시축이 지향하는 주제에 맞추어져 이들 원형이 선택되고(혹은 만들어지고) 의미화되었다는 점에서, 원형이 발단이 되어 시축을 이끈 것이 아니라 시축이란 매체의 존재가 대상의 내용을 선택하고 조율하면서 이끌고 있다고 할 수 있다. 성장 중이거나 완성된 시축을 감상하는 사람, 즉 수령자(recipient)는 특정 문사의 조합으로 이루어져 문화적·정치적 의미와 권위를 전달하면서 일정한 수준의 물질적 장식으로 모양새를 갖춘 시축을 만나고 예우하게 된다.

『몽유도원도시축』에서의 「몽유도원도」는 시축의 에이전시에 의해 지배된 피동적 제작자(artist)의 소산이며, 시축의 원형(몽유도원)을 전달해 주고 시축 자체를 장식하면서 글을 쓰는 제작자에게 시각적 즐거움을 주는 역할을 수행했다. 당시 시축의 성장에서 시축의 완성을 기대하는 문사들이 그림을 시축의 핵심요소로 여기지 않은 것은 당연했다. 시축이 기념하는 대상은 안평대군의 '몽유도원'이었고 주제는 '몽유도원'을 통한 안평대군의 인격과 미래에 대한 칭송과 축복이었다. 「몽유도원도」는 이 주제를 부각하는 기능으로 요구되었고 그림의 규모와 주제는 시축의 형태와 주제에 맞추어 결정되어, 시축의 격조를 도와주는 장치가 되었다. 시축의 제작경위를 설명해 주는 「서」에서나 시축에 든 시문에서 그림의 가치와 화가의 존재가 거의 거론되지 않았던 이유다. 『몽유도원도시축』 속 「몽유도원도」는 '시축'의 매체 에이전시 구조 속에서 만들어졌고 그 속에서 기능과 의미를 행한 그림이었다.

끝으로, 논의를 마치면서 부연하고자 하는 내용이 있다. 이러한 논의

가 「몽유도원도」에만 국한되지 않기 때문이다. 전근대기 예술작품은 제작자의 주도적 의도로 만들어지는 경우보다는 피동적으로 제작되고 향유되는 경우가 많았다는 점이다. 그림에 관련된 많은 시문이 화가나 그림이 아닌 다른 내용을 말할 때 우리는 그림의 제작과 감상을 제어하는 에이전시가 무엇이었는지 찾아낼 수 있다. 또한, 근현대기로 들어와 미술사와 회화사 등이 독립적인 학제로 성장하고 시각매체와 영상매체에 대한 우호적 문화가 발달하면서 전근대기의 예술작품이 현대의 창작물처럼 독립적 도판으로 소개되고 감상되는 경향이 있다. 이 경향 속에서 작품의 심미적 측면은 극도로 부각되어 해석된다. 그러나 이러한 해석 속에서 우리는 작품이 제작된 시대적 문맥을 종종 잊을 수 있다.[40]

후기

세종 시절 최고 화가 안견의 진작으로 유일한 「몽유도원도」는 일본에 소장되어 있으니 보고 싶어도 보지 못하는 안타까운 우리 문화재이며, 그림의 주인공 안평대군이 이후에 비극적 죽음을 맞이한 사연에 비감이 느껴지는 명작이다. 그래서일까. 이 그림 뒤에 적혀 있는 21편의 시문은 마땅히 이 멋진 그림을 칭송한 제화시로 간주되었다. 하지만 선입견이었다.

내가 이른바 전통시대의 그림을 연구한다고 하면, 꽤나 심오한 정신적 깊이를 터득했거나 적어도 전통의 가치관을 옹호하리라고 선입견을 가지는 분들이 있다. 옛그림에서 높은 정신적 가치를 기대하는 것도, 나는 선입견이라고 말씀드리고 싶다. 젤은 예술(art)이라는 지고한 성역의 선입견을 무너뜨리면서 논의를 시작하였다. 그에 따르면, 예술이란 예술가의 순수한 창작품이라는 희망사항은 그 자체로 근대 유럽의 소산이며, 많은 예술적 물건의 실상을 해석하는 데 방해요소가 된다.

조선 초 최고 예술품의 무게로 「몽유도원도」를 감상하노라면, 이 그림의 탄생이 예술가의 창작 이외의 곳에 있으리라 생각하지 않게 된다. 「몽유도원도」 뒤에 적혀 있는 시문이 「몽유도원도」를 칭송한 것이 아니라 안평대군의 꿈과 인격을 칭송하고 있다는 명백한 사실조차 읽어내기 어려웠던 이유다. 그 시문들은 동일한 규격의 종이에 동일한 주제를 담아내면서 하나의 두루마리에 안착되어 있고, 「몽유도원도」도 알맞은 크기로 제작되어 두루마리에 붙어 있다. 안평대군은 화가와 여러 문사를 동원하여 자신의 꿈 이야기를 시와 글로 미화하는 거대한 두루마리를 계획하였던 것이다.

왜 그는 두루마리를 계획했을까. 이 거대한 두루마리, 특히 그림 장식이 있는 두루마리는 그 시절 그들에게 선호된 매체였다. 여기서 독자의 이해를 구한다. 시대마다 선호되는 매체가 있으며 그 매체의 속성을 이해하는 것은 그 시대의 문화를 이해하는 하나의 통로다.

2. 청록(青綠): 도가의 선약, 선계의 표상

조선 중기 청록산수화의
제작에 대한 소고

유
미
나

유미나

연세대학교에서 불어불문학을 전공하고 동국대학교 대학원에서 미술사학을 공부하여 석·박사 학위를 취득했다. 현재 원광대학교 역사문화학부에 재직하고 있으며, 전라북도 문화재위원회 위원, 한국민화학회 회장 등을 맡고 있다. 조선 후기 서화합벽첩(書畵合璧帖)에 관한 연구를 시작으로 조선 중·후기의 고사인물화와 채색화에 관심을 두고 있으며, 근대기에 대중적으로 향유되었던 이른바 민화 분야로 연구의 범위를 넓혀가고 있다. 최근 연구로는 「채색선인도(彩色仙人圖), 복·록·수를 기원하는 세화」(2019), 「겸재정선미술관의 《산정일장도》 조선 후기에 전래된 구영(仇英) 화풍의 산거도」(2020) 등이 있다.

청록, 신선 세계를 나타내는 색채

청색과 녹색의 안료는 채색화를 이루는 주요 재료로, 그 원료는 남동광(藍銅鑛, azurite)이나 공작석(孔雀石, malachite) 등의 광석에서 추출하여 예부터 귀하고 값비쌌다. 채색화에서 청록의 안료는 산과 수목뿐 아니라 언덕과 돌에도 사용하며 그 영롱한 빛이 시각적으로 강렬한 인상을 주기 때문에 특히 두 색조를 부각해 '청록산수화'라 칭했다.[1] 청록산수화는 중국 수당(隋唐) 시대에 등장한 이래 그 양식이 비교적 보수적으로 전승되어 왔으며, 오랜 회화사적 양식 전개를 거치면서 특정 장르에 사용되거나 고유한 상징을 띠게 되었다. 예를 들어 청록산수화는 의식적으로 먼 과거로의 회귀를 추구하여 고사(故事)와 역사화를 다루거나, 은자의 탈속한 공간 혹은 현실을 넘어선 선계(仙界)를 추구하고 상징했다.[2] 청록산수화가 고사와

역사화를 다루었던 것은 양식적으로 수당 시대의 예스럽고 꾸밈없는 질박한 맛을 되살릴 수 있었기 때문이었다. 그런데 신선 세계를 나타내게 된 것은 어떤 연유에서였을까. 결론부터 말하면 청록을 이루는 광석은 그림을 그리기 위한 안료였을 뿐 아니라 의료용 약재였고, 특히 도가의 단약에 쓰이는 재료이기도 했다.[3] 이는 청록의 색조와 선계를 연결짓게 해주는 중요한 고리일 것이다.

이 글에서는 청록의 색채와 안료가 선계를 상징한 점에 초점을 맞추어 그 연결고리가 이어진 내력에 대해 살펴보고, 그것이 미술작품의 제작과 관련된 사회적 관계망에서 능동적 행위력(agency)을 발휘했음을 이야기하고자 한다.[4] 조선시대 회화사에서 청록의 행위력이 돋보였던 시기로 조선 중기를 주목하게 된다. 17세기 조선 화단에서는 수준 높은 청록산수화가 다수 눈에 띈다. 이 시기 신선들의 잔치인 '요지연도'가 등장하였고, 청록산수화 양식의 계회도 병풍이 일시 유행하였다. 사실 조선 중기 화단은 수묵화가 특히 발달했던 시기로서 절파 화풍의 산수인물화가 지배하고 있었다. 돌연 수묵과 대비되는 채색의 세계가 펼쳐졌던 배경이 궁금해진다.

청록 계열의 다채로운 색채와 안료

한국인의 전통적인 색채 인식은 음양오행(陰陽五行) 사상에 바탕을 두었으며, 태극의 생성, 음양의 변화와 조합으로 형성되는 오방정색(五方正色)이 그 근본이 되었다. 오방정색은 청·적·황·백·흑이니 청색은 정색(正色)

그림 1 남동광

이나. 이들 다섯 가지 정색 사이에 놓인 중간색을 간색(間色)이라고 하며, 이는 다시 상생간색(相生間色)과 상극간색(相剋間色)으로 구분하여 10간색을 이루었다. 녹색은 청·황 사이에 위치한 간색이다. 색채 간에는 위계가 있어서 오정색은 양에 해당되며 상위의 색이고, 간색은 음에 해당되며 하위의 색이다. 따라서 정색인 청색은 간색인 녹색에 비해 상위의 색이다.[5]

천연 안료로서 청록의 색을 내는 대표적인 안료는 석청(石靑)과 석록(石綠)이다.[6] 이들은 동광맥에서 산출되는 염기성 탄산동 성분의 광석인 남동광과 공작석을 분쇄·수비하여 얻는다. 남동광과 공작석은 같은 동광맥에 혼합된 상태로 존재하며 매우 비슷한 광물이지만, 남동광에 동의 함유량이 더 많다. 산출량이 적기 때문에 공작석보다 고가다. 이외에 청색의 천연 광물성 안료로 청금석(lapis lazuli)이 있다. 이는 아프가니스탄이 주

산지로서 회회청(回回靑)이라고 하며 안료 중 가장 고가다. 또한 동판을 합성해 제조한 인공 안료인 동록(銅綠)이 있어 석록의 대용품으로 사용되었고, 점토에서 얻은 녹토(綠土)도 있다.[7] 청색의 유기 안료로는 쪽(藍)이 있는데 옷감에 물들일 수 있는 식물성 염료로서 착색력이 좋고 견뢰도가 강해 회화에서도 안료로 쓰였으며 남동광과 함께 밑색으로 사용되기도 했다. 입자가 굵은 무기 안료에 비해 염료물감은 입자가 작아서 겹쳐 칠하여 다양한 중첩색을 얻을 수 있었다.[8]

중국 문헌 중의 안료와 관련한 내용이 기록된 책으로는 원대(元代) 도종의(陶宗儀, ?~1369)의 『철경록(輟耕錄)』과 명대 『천공개물(天工開物)』, 『개자원화전(芥子園畵傳)』 등이 있다. 먼저 도종의는 『철경록』에서 인물을 그리는 비결을 설명하면서 다양한 색채와 그 색채를 내기 위한 안료의 배합법을 기술했다. 그가 언급한 청록 계열의 색채로는 백지록(柏枝綠)·흑록(黑綠)·유록(柳綠)·관록(官綠)·압두록(鴨頭綠)·남청(藍靑)·아청(雅靑)·옥색(玉色)이 있으며, 그 색채를 만드는 배합법을 설명하면서 안료명인 지조록(枝條綠)·칠록(漆綠)·나청(螺靑)·소청(蘇靑)을 거론했다. 오늘날 이들 안료의 성분을 모두 확인할 수는 없으나 유기 안료인 것으로 여겨진다. 반면 옥색과 남청색을 내는 데 사용한 고삼록(高三綠)·삼청(三靑)의 안료는 광물성임을 알 수 있다. 이 책에서 열거한 안료명을 다시 열거하자면 청색 계열 안료로 두청(頭靑)·이청(二靑)·삼청(三靑)·심중청(深中靑)·천중청(淺中靑)·나청(螺靑)·소청(蘇靑)이 있고, 녹색 계열의 안료로 이록(二綠)·삼록(三綠)·화엽록(花葉綠)·지조록(枝條綠)·남록(南綠)·유록(油綠)·칠록(漆綠)이 있다.[9] 이 가운데 두청·이청·삼청은 남동광, 이록·삼록은 공

작석으로 제조한, 이른바 석청·석록 안료다. 한편, 심중청은 검푸른 빛깔의 철사채(鐵砂彩) 안료이고, 천중청의 경우 확실하지 않으나 심중청과 같은 종류였을 것으로 추정된다.[10]

명말의 『천공개물』(1637) 중의 「단청」 권에는 붉은색 안료인 주(朱)와 흑색의 묵(墨)에 대한 내용이 상세하게 수록되어 있고, 청록의 안료인 대청(大靑)·동록(銅綠)·석록(石綠)에 대해서는 부록에 간략하게 소개하고 있을 뿐이다. 이 중 대청·석록의 경우는 단청의 안료이기도 하지만 준보석이기 때문에 「주옥(珠玉)」 권에서 다시 다루어졌다. 여러 보석 중에 청록의 종류로 슬슬주·조모록·아골석·공청·증청을 열거했다.[11]

본격적인 회화 전문서이자 회화교본으로 인기가 높았던 『개자원화전』 제1집(1679)에 수록된 「설색각법(設色各法)」에는 석청과 석록 안료의 사용법과 제조법을 상세히 설명하고 있다. 먼저 석청에 대해서는 매화편의 일종을 써야 한다고 했는데, 이는 남동광의 일종을 일컬은 것이라 여겨진다. 이어 석청을 분쇄한 입자의 굵기에 따라 두청·이청·삼청으로 나누고, 입자가 미세한 두청의 경우 염료로도 쓸 수 있고, 이청은 청록산수화의 주요 부위에 쓸 수 있으며, 삼청은 입자가 굵고, 색이 진하여 나뭇잎에 칠하거나 비단 배채에 사용한다는 설명이 곁들어 있다. 석록에 대해서도 두록(頭綠)·이록(二綠)·삼록(三綠)의 세 종류로 나누어 설명했다.[12] 이외에 전화(靛花)·초록(草綠)·창록(蒼綠)의 안료가 수록되었는데, 이들은 식물성 유기 안료다. 특히 쪽에서 추출하는 전화에 대해서는 "초즙으로 만든 물감 중의 가장 천한 것이라 할 수 있지만 녹색을 합성하기도 하고 석청을 가염하기도 하여 결코 없어서는 안 되는 것"이라는 상세한 설명이 붙어 있다.

초록·창록은 전화에 등황·대자 등을 섞어서 만든 안료로 그 배합의 비율도 설명하고 있다.[13]

조선시대에 청록의 색채명은 특히 비단의 다양한 색상을 지칭하는데에 사용되었음을 확인할 수 있다. 예를 들어 1610년(광해군 2년)에 중국 사신의 진상 물품 목록에는 관록(官祿)·유록(油綠)·취람(翠藍)·천청(天靑) 등의 비단이 언급되어 있다.[14] 복식에 사용된 색상으로도 참색(黪色)·청흑색(靑黑色)·아청색(鴉靑色) 등과 유청(柳靑)·남청(藍靑)·초록(草綠)·옥색(玉色)·청벽색(靑碧色) 등의 색상이 구분되어 사용되고 있었다.[15] 청록의 색조가 이처럼 다양하게 인식되고 사용되었다는 점이 놀랍다. 복식을 언급한 것이므로 대부분 유기염료를 기반으로 했을 것이라 여겨진다.

조선 문인의 시문에 사용된 색채어도 다채롭다. 조선 전기의 문신 김안로(金安老, 1481~1537)는 일본 병풍을 보고 "원산의 갈까마귀는 심청색이고 근산의 운무는 하벽색(荷碧色)이네. 그림에 심중청·하엽록 등 채색을 사용했다"라고 묘사했다.[16] 그림에 표현된 색채를 매우 세밀하게 구분하여 구체적으로 지칭했고, 심중청·하엽록이라는 안료명까지 파악해 낸 그의 감식력이 돋보인다. 조선 후기의 문인화가 강세황(姜世晃, 1713~91) 또한 타고난 예술적 감각을 토대로 색채에 대해 세심하게 인식했음을 「녹화헌기(綠畫軒記)」라는 글에서 엿볼 수 있다. "예부터 산색(山色)을 말할 때 '청(靑)', '벽(碧)', '창(菖)', '취(翠)'라 했고 '녹(綠)'을 말하는 사람이 없었다. 그러나 봄을 맞이할 때 어린 나무 잔풀로 산과 언덕이 옷을 입으면 오직 '녹(綠)'뿐이다"라고 하여 청색과 녹색을 지칭한 다양한 색채어를 열거했다.[17] 조선 후기의 문사 박지원(朴趾源, 1737~1805)의 글에도 채색과 관련한 표현

이나 설명이 등장한다. 그는 녹두의 색을 관록(官綠), 유록(油綠), 적록(摘綠), 상록(狀綠)으로 구분하여 열거했다.[18] 또한 박지원은 1780년(정조 4) 연행 사행원을 수행하며 쓴 기행문집 『열하일기(熱河日記)』에서 청의 문인 윤형산(尹亨山)이 갖가지 채색 안료로 그림을 그리는 장면을 묘사하며 석록색(石綠色)·수벽색(水碧色)·유금색(乳金色)·니은색(泥銀色)의 안료명을 언급했다.[19] 박지원의 색채 감각이 남달랐다고 여겨지는 것은 그가 공작새를 처음 보고 그 화려한 모습에 대해서 "석록색의 눈동자와 수벽색의 중동(重瞳)에 자주색이 번지고 남색으로 테를 둘러 자개처럼 아롱거리고 무지개처럼 솟아오르니"라고 묘사한 점 때문이다. 석록, 수벽, 남, 취 등 다양한 색채어를 사용하여 섬세하게 새의 생김새를 묘사했다.[20]

안료명의 경우 순조 연간에 간행된 『만기요람(萬機要覽)』의 기록을 통해서 확인할 수 있다. 순조를 위해 호조에서 정부의 재정 내역을 정리한 『만기요람』 「재용편(財用篇)」에는 18세기 말에 공물로 받은 안료에 대한 내역이 나온다. 이를 통해서 안료의 종류와 가격을 알 수 있다. 이 가운데 청록 계열의 안료명을 살피면, 대록(大碌), 석록(石碌), 이청(二靑), 삼청(三靑), 당동록(唐銅碌), 하엽(荷葉), 심중청(深重靑), 대청(大靑), 회회청(回回靑)이 있다.[21]

또한 조선시대 의궤에 국가적 행사에 사용된 각종 의장물, 기물, 회화에 사용된 안료가 기록되어 있다.[22] 이 가운데 청색의 이청·삼청·생삼청·대청은 남동광 안료로, 이른바 석청의 일종이고,[23] 심중청은 철사채 안료, 회회청·토청은 자기에 사용된 화감청 안료였다.[24] 녹색 안료 중에서 석록·생석록·삼록·대록·생대록은 공작석에서 추출한 안료이고, 하엽·당

하엽·동록·당동록은 무기 합성 안료다.[25] 뇌록과 녹반은 암석에서 추출한 안료로 국내에서 생산되어 가격은 상대적으로 저렴했던 것으로 알려졌다.[26] 한편, 양청·양록은 19세기 중엽 유럽에서 개발된 유기 합성 안료로 중국과 일본을 거쳐 19세기 후반에 조선에 수입되었음을 기록과 작품을 통해 확인할 수 있다.[27]

이들 안료의 가격은 어느 정도였을까. 조선 말기의 국가재정을 담당한 탁지부의 기록인 『탁지준절(度支準折)』에는 각종 물품의 종류·등급·가격·구입방식과 물품 사용과 관련한 각종 규정이 수록되어 있다. 『탁지준절』에서 안료라고 가늠할 수 있는 물품이 채색 혹은 칠물 항목에 기재되어 있어 이를 통해서 안료의 상대적 가치를 알 수 있다. 회회청(10냥), 삼청(5냥), 이청(4냥), 심중청(3냥 4전), 대청(1냥 6전 2분 5리)의 순으로 가격이 매겨져 있으며 청색 안료가 여타 안료에 비해 상당히 고가였음을 확인할 수 있다.[28]

청록의 석약(石藥)이 지니는 불로장생의 효능

광석에 대한 기록은 『상서(尙書)』에서부터 보인다. 이 중 「우공(禹貢)」 편은 우임금이 황하의 치수에 힘쓰며 중국을 9주로 나누고, 각 주의 조세와 공물을 부과하여 보고한 내용이다. 각 지역 토산물이 열거되었고, 괴석·낭간 등의 광석이 포함되어 있다.[29] 중국에서 가장 오래된 지리서인 『산해경(山海經)』에도 각 지역의 금·은·동·철·옥 등 다양한 광석 산물에 대한 기

록이 보이는데, 이 중에는 청확(靑臒)·벽(碧)·창옥(蒼玉)·낭간(琅玕)·단확(丹臒)·석자(石赭)·청웅황(靑雄黃) 등 청·홍·황의 색을 띤 광석이 포함되어 있다.[30] 광석에 대한 고대의 지식은 약재로서 그 성질과 효능에 관심이 높아지면서 크게 증대되었다. 고대 의약학은 춘추전국시대에 태동하여 특히 신선사상이 유행하고 방술사의 불로불사를 추구한 적극적인 의약활동이 전개된 진·한 무렵에 높은 수준으로 발전했다.[31]

　　본초학 최고(最古)의 경전으로 일컬어지는 『신농본초경(神農本草經)』은 중국 고대 전설상의 제왕인 신농의 이름을 빌려 후한 시기의 집성한 책으로, 후세 본초학 발전의 기초가 된 의약서다.[32] 365종의 약재를 상·중·하의 삼품으로 분류하여 수록했는데, 이 중 가장 상위의 약재인 상약(上藥)은 "몸을 가볍게 하고 기력을 돋우며 늙지 않고 수명을 연장하여 준다"라고 했다.[33] 이러한 효능을 지닌 옥석류로 18종을 열거했는데, 단사·운모·옥천·석종유·열석·소석·박초·활석·석담·공청·증청·우여량·태일여량·백석영·자석영·오색석지·백청·편청이 그것이다. 이들의 효능을 보면 오래 복용하면 몸이 가벼워진다, 수명이 연장된다, 늙지 않는다, 신선이 된다고 했다. 이들 약재가 불로·장생·승선(昇仙)을 돕는 약재로 알려져 복용했음을 알 수 있다. 이 가운데 공청·증청·백청·편청이 눈에 띄는데, 남동광 계열의 청색 광석이다. 한편, 중품에 속한 옥석 중에는 웅황·자황·수은이 불로·신선의 효능을 지녔고 심지어 수은은 불사(不死)를 돕는 것으로 믿었다. 하품의 옥석에 분류된 연단의 경우도 신명과 통하는 효능을 지닌 것으로 기록되어 있다(표 1).

표 1 『신농본초경』(손성연 집본)에 실린 도가적 효능을 지닌 옥석

분류	광석명	도가적 효능
옥석 상품 (玉石 上品)	단사(丹沙)	오래 복용하면 신명이 통하고 늙지 않는다(久服通神明不老).
	공청(空靑)	오래 복용하면 몸이 가벼워지고 수명이 연장되며 늙지 않는다 (久服輕身延年不老).
	증청(曾靑)	오래 복용하면 몸이 가벼워지고 늙지 않는다(久服輕身不老).
	석지(石脂)	오래 복용하면 골수를 보하고 정기를 돋우며 살이 찌고 배고프지 않으며 몸이 가벼워지고 수명이 연장된다(久服補髓益氣肥健不 飢輕身延年).
	백청(白靑)	오래 복용하면 신명이 통하고 몸이 가벼워지며 수명이 연장되고 늙지 않는다(久服通神明輕身延年不老).
	편청(扁靑)	오래 복용하면 몸이 가벼워지고 늙지 않는다(久服輕身不老).
옥석 중품 (玉石 中品)	웅황(雄黃)	연단하여 먹으면 몸이 가벼워지고 신선이 된다(煉食之輕身神仙).
	자황(雌黃)	오래 복용하면 몸이 가벼워지고 수명이 연장되며 늙지 않는다 (久服輕身增年不老).
	수은(水銀)	오래 복용하면 신선이 되고 죽지 않는다(久服神仙不死).
	응수석(凝水石)	오래 복용하면 배고프지 않다(久服不飢).
	장석(長石)	오래 복용하면 배고프지 않다(久服不飢).
옥석 하품 (玉石 下品)	연단(鉛丹)	오래 복용하면 신명이 통한다(久服通神明).

　　남북조시대의 도가(道家)이자 의약학자로서 외단술(外丹術)의 종조
로 일컬어지는 도홍경(陶弘景, 452~536)이 저술한 『본초경집주(本草經集
注)』는 대략 서기 500년 전후의 약물학 지식을 총정리한 책이다. 이 책은
『신농본초경』 이후 새롭게 발견된 약물을 보충하여 총 730종의 약물을 수
록했다.[34] 이 책에서는 약재를 먼저 옥석, 초목, 충수, 과, 채, 미식, 유명미용
(有名未用)의 7종으로 분류하고 이를 다시 삼품으로 나누어 수록했으며,
약물의 맛, 산지(産地), 채집, 형태와 감별, 약성 등에서 보다 발전된 내용

이 담겨 있다.[35] 먼저 약재의 일반적인 효능을 수록하고 아울러 도교적 효능을 덧붙였는데, 이는 도가사상이 만연하여 불로장생의 약을 구하던 시대적 배경을 반영한다. 『선경(仙經)』, 『진고(眞誥)』, 『양생록(養生錄)』, 『포박자(抱朴子)』 등 여러 도가 서적이 인용된 점이 주목된다.[36] 신명이 통하게 하고 몸을 가볍게 해주며, 수명을 연장해 주고, 늙지 않게 해주며 신선이 되어 천리를 날아다닐 수 있게 해준다는 등의 효능이 기록되었다.[37] 일부 약재의 경우 복용으로 인한 부작용과 사용이 금해진 내용이 실려 있기는 하지만 기본적으로 『신농본초경』 이래의 도가적 선약으로서의 석약의 조제와 그 효능에 대한 내용이 풍부하다.

한편, 『본초경집주』 중에는 석약이 회화의 채색으로도 사용되는 경우를 명시하고 있다. 단사, 공청, 녹청, 연단, 백악에 대한 설명을 보자. 단사의 경우 "오래 복용하면 신명이 통하고, 늙지 않으며, 몸이 가벼워지고 신선이 된다"라고 했으며 곱게 가루로 빻아 채색에 사용한다고 했다.[38] 공청 역시 오래 복용하면 몸이 가벼워지고 수명을 연장해 주어 불로하며 신선이 된다고 했고, "석약 중 가장 귀한 것이며, 의방에서의 사용이 드물고 그림에 사용되는 것이 애석하다"는 설명이다.[39] 이외에 녹청과 연단, 백악에 대해서도 채색으로 쓰이는 옥석임이 언급되어 있다.[40] 이들은 선약과 채색의 연결점을 보여 준다는 점에서 주목된다.

명대의 대표적 본초서인 『본초강목(本草綱目)』은 명 세종의 태의(太醫)를 지낸 의약학자 이시진(李時珍, 1518~93)이 1590년 완성하여 '동양 의학의 거대한 경전'이라 칭해지는 방대한 본초서로서 본초학에 대한 16세기까지의 성과를 집대성한 책이다.[41] 이시진은 전국 각지를 돌아다니면서

본초를 직접 관찰·수집했고, 여러 명의와 학자의 자문을 구하여 편찬했다. 『본초강목』의 내용은 방대하여 제한된 지면에서 모두 소개하기는 힘들다. 청록의 석약에 해당되는 공청, 증청, 녹청, 편청, 백청의 항목을 주목해 보고자 한다(표 2).[42] 그 설명을 종합하면 이들 광석은 모두 구리광산에서 난다고 했으며, 색상과 생김새로 구분했다. 이시진은 "본초서에 실려 있는 편청, 증청, 벽청, 백청은 모두 유사할 뿐이다"라고도 했는데, 모두 남동광·공작석의 일종이다.[43] 한편, 이시진은 구리 표면에 약물을 발라 청 혹은 녹을 긁어낸 것은 동청이라 하여 구분했다.[44]

　　여러 석약 중에서도 주목되는 것은 공청이다. 공청은 모양이 양매(楊梅)와 같다 하여 양매청이라 불렸고, 속이 비어서 그 안에 물이 든 것을 귀하게 여겼다. 특히 눈병에 특효약으로 알려졌다.[45] 조선에서 실제로 공청을 치료약으로 사용하거나 사용하고자 했던 사실을 『조선왕조실록』에서 확인할 수 있는데, 현종과 숙종이 모두 안질을 앓으면서 이 공청을 중국에서 구해오고자 애썼다. 현종 때는 사신에게 공청을 구입해 오도록 시켰으나 사용한 기록이 없어 구해오지 못했던 것으로 보인다.[46] 숙종 연간인 1717년에도 숙종의 안질 치료를 위해 공청을 구하고자 사신을 보냈는데 당시 공청이 어떻게 생겼는지 아는 사람이 없었기 때문에 어의였던 이시필(李時弼, 1657~1724)이 특별히 차출되어 사신을 동행했다.[47] 이시필이 공청을 본 적이 있었던 것은 아니지만 의약적 지식이 있으므로 도움이 될 것이라 여겨 파견되었던 것이다. 공청을 구하고자 하는 조선의 사정을 알게 된 청 조정은 어부(御府)에 있는 공청 1매를 조선으로 보내 해결해 주었다. 그러나 안타깝게도 공청을 갈라보니 그 안에 맺힌 장즙이 거의 없어 효험을 보지

는 못했다는 기록이 전한다.[48]

이러한 일 때문이었는지는 알 수 없으나 진귀한 약재인 이 공청은 이후 내의원 관직을 비유하는 시어(詩語)로 사용되었다. 조선 후기의 문신 이관명(李觀命, 1661~1733)의 시에서 그는 내의원 제조직에서 물러난 것을 '공청'에서 물러났다고 표현했다.

> 내의원에서 제조로 일하며 시탕으로 세월을 보냈건만
>
> 공효 없어 스스로 부끄럽기에 고생만 하다 공청을 물러났다오.

> 藥院忝提擧, 侍湯歲月經
>
> 自慙功未效, 辛苦謝空靑.[49]

다시 『본초강목』으로 돌아가, 이시진은 기존 의약서에 기록된 잘못된 서술을 부정하며 복식과 연단 등의 미신과 사술(邪術)에 대하여 비난했지만[50] 약효에 관한 기존의 신선적 효능을 그대로 수록했다. "뜻이 고매해져 신선이 된다"라든지, "오래 복용하면 몸이 가벼워지고 늙지 않는다"와 같은 내용이 보인다(표 2).[51] 과학과 도교의 연단술이 여전히 혼재되어 있었던 것으로 보인다.

표 2 『본초강목』에서 보이는 청록 색조의 석약 설명서

항목	내용
공청 (空靑)	양매청. 이시진은 "공은 질감으로 말한 것이고, 청은 색감으로 말한 것이고, 양매는 유사함으로 말한 것이다"라고 했다(楊梅靑. 時珍曰: 空言質, 靑言色, 楊梅言似也). 『명의별록(名醫別錄)』에서는 "공청은 익주(益州)의 산골짜기를 비롯해 월(越)과 수(嶲) 지역의 산에 매장되어 있는 구리가 있는 곳에서 난다. 구리가 정(精)이 스며들면 공청이 나고 그 배 속이 비어 있다. 3월 중에 채취하고 아무때나 하기도 한다. 구리, 철, 납, 주석을 변화시켜 금을 만들 수 있다"라고 했다(『別錄』曰: 空靑生益州山谷, 及越嶲山有銅處. 銅精薰則生空靑, 其腹中空. 三月中采, 亦無時. 能化銅鐵鉛錫作金). 도홍경은 "······단사와 합하게 되면 납을 변화시켜 금으로 만들므로 여러 가지 석약 중에 가장 귀하게 여긴다. 의방에서는 드물게 사용하고, 물감에만 많이 사용하니, 애석할 뿐이다"라고 했다(弘景曰: ······而以合丹成, 則化鉛爲金, 諸石藥中, 惟此最貴. 醫方乃稀用之, 而多充畫色, 殊爲可惜). 이시진은 "······방술가들이 약을 구리로 된 물건에 발라 청을 생기게 하고 긁어내 가짜 공청을 만든 것은 결국 동청이지 석록이 득도한 것이 아니다"라고 했다(時珍曰: ······方家以藥塗銅物生靑, 刮下僞作空靑者, 終是銅靑, 非石綠之得道者也). 오래 복용하면 몸이 가벼워지고 수명을 늘인다. 『본경』(久服輕身延年. 『本經』). 건망이 들지 않도록 하고, 뜻이 고매해져 신선이 된다. (별록)(令人不忘, 志高神仙. 『別錄』).
증청 (曾靑)	이시진은 "증은 음이 층이다. 층층이 푸른 것이 생겨나므로 이름 지어졌다. 혹은 실한 것에서 빈 것에 이르고, 빈 것에서 층이 진 것에 이르므로 증청이라 말한다"라고 했다(時珍曰: 曾, 音層. 其靑層層而生, 故名. 或云其生從實至空, 從空至層, 故曰曾靑也).
녹청 (綠靑)	석록, 대록(石綠 (唐本) 大綠 (綱目)) 도홍경은 "이는 녹색 물감으로 쓰고, 공청에서도 나므로 서로 섞여 있다. 지금 화공은 벽청이라 부르지만 공청이라 부르고 녹청을 만드니, 바로 상반된 것이다"라고 했다(弘景曰: 此卽用畫綠色者, 亦出空靑中, 相挾帶. 今畫工呼爲碧靑, 而呼空靑作綠靑, 正相反矣). 이시진은 "석록은 음석이다. 구리광산 속에서 나고 구리의 조기다. 구리가 자양의 기를 얻으면 녹이 생기고, 녹이 오래되면 돌이 된다. 이것을 석록이라 하는데, 구리가 그 속에서 나므로, 공청·증청과 함께 한 뿌리다. 지금은 대록이라 부른다"라고 했다(時珍曰: 石綠, 陰石也. 生銅坑中, 乃銅之祖氣也. 銅得紫陽之氣而生綠, 綠久則成石. 謂之石綠, 而銅生於中, 與空靑·曾靑同一根源也. 今人呼爲大綠).

편청 (扁靑)	석청, 대청. 이시진은 "편은 형태를 가지고 이름지은 것이다"라고 했다(石靑 (綱目) 大靑. 時珍曰 扁以形名). 이시진은 "소공이 말한 녹청은 이것이 아니고, 지금의 석청이라 하는 것이다. 그림을 그리는 자들이 쓰는 것은 색이 비취색과 다르지 않고, 민간에서는 대 청이라 부르며, 초와 촉 지역에도 있다. 지금 재화로 쓰는 석청은 천청, 대청, 서이의 회회청, 불두청이 있는데, 각각 같지 않고 회회청이 더욱 귀하다. 『본초 서』에 실려 있는 편청, 층청, 벽청, 백청은 모두 유사할 뿐이다"라고 했다(時珍 曰: 蘇恭言卽綠靑者非也, 今之石靑是矣. 繪畫家用之, 其色靑翠不渝, 俗呼 爲大靑, 楚·蜀諸處亦有之. 而今貨石靑者, 有天靑·大靑·西夷回回靑·佛頭 靑, 種種不同, 而回靑尤貴. 本草所載扁靑·層靑·碧靑, 白靑, 皆其類耳).
백청 (白靑)	벽청, 어목청(碧靑 (唐本) 魚目靑) 이시진은 "이는 석청에 속하고, 색이 짙은 것은 석청, 옅은 것은 벽청이라 한다. 지금 그림을 그리는 자들이 쓰기도 한다"라고 했다(時珍曰: 此卽石靑之屬, 色 深者爲石靑, 淡者爲碧靑也. 今繪彩家亦用).

자료: 내용 및 번역은 『본초강목』 전자판, 한국한의학연구원 한의학고전 DB(박상영, 노성완, 황재운 옮김)

공청에 대한 설명 중 도교적 효능을 수록한 부분을 짚어보면, 『명의별록』을 인용하여 "구리, 철, 납, 주석을 변화시켜 금을 만들 수 있다"라고 했고, 도홍경의 『본초경집주』를 인용하여 "단사와 합하게 되면 납을 변화시켜 금으로 만들므로 여러 가지 석약 중에 가장 귀하게 여긴다"라고 하여 금단술에 관련된 내용이 보인다. 또한 『본경』의 "오래 복용하면 몸이 가벼워지고 수명을 늘인다"와 『별록』의 "건망이 들지 않도록 하고, 뜻이 고매해져 신선이 된다"라는 내용이 실려 있다(표 2).[52] 도교의 연단술에 관심을 두지 않은 경우라도 이시진의 본초서를 통해 이들 약재는 선약으로 인식되었을 가능성이 크다.

한편, 금단술에서 단약을 구성하는 광물은 오금팔석(五金八石)이 알려져 있다. 오금은 황금(黃金)·백은(白銀)·적동(赤銅)·청연(靑鉛)·흑철(黑

鐵)이고, 팔석은 주사(朱砂)·웅황(雄黃)·운모(雲母)·공청(空靑)·유황(硫黃)·융염(戎鹽)·초석(硝石)·자황(雌黃)이다.[53] 공청은 팔석 중의 하나로 장생불사의 영약을 이루는 주요 요소다. 금단을 연조하는 방법은 각종 도교서에 전해지지만 여러 가지 도술이 뒤섞여 있어 정확하게 파악하기는 어렵다. 기본적으로는 단사 또는 수은과 납을 합금시켜서 선약을 연조하는 것인데 그 합금을 위한 절차에 각종 광물 내지 약품이 사용되고 기물과 가열하는 방법(火候)도 복잡하고 까다롭다.[54] 흥미로운 점은 방사가 금정(金鼎)에 약물을 녹이고, 끓이고, 섞어 단약을 조제하는 과정이 화가가 광석을 분쇄하고, 끓이고, 섞어 안료를 만드는 과정과 매우 유사하다는 점이다.[55] 이러한 연유로 청록의 채색은 불로장생의 효능과 선계의 이미지를 표상하게 되었을 것이다.

조선 중기 도교의 부상과 청록에 대한 관심

유학의 위세가 엄존하던 조선시대에도 도교사상은 면면히 이어지고 있었고, 특히 정쟁과 사화로 은둔을 택한 이들은 도교에 침잠하는 경우가 많았다. 이미 조선 초기부터 조선 단학의 비조로 일컬어지는 김시습(金時習, 1435~93)을 필두로 홍유손(洪裕孫, 1431~1529)·정희량(鄭希良, 1469~1502)·정렴(鄭磏, 1506~49)·박지화(朴枝華, 1513~92)·정작(鄭碏, 1533~1603) 등이 '조선 단학파'로 일컬어지며 도맥을 형성하고 있었다.[56] 조선 전기에 일부 지식인 사이에서 행해지던 수련도교는 미미한 형편이었으나, 조선 중기에

는 상황이 바뀌어 도교 계열의 저술이 활발했다.[57] 선도(仙道)에 대해 언급한 조여적(趙汝籍)의 『청학집(靑鶴集)』과 북애자(北崖子)의 『규원사화(揆園史話)』(1675)가 있고, 한국의 선가 계열의 인물 전기를 수록한 홍만종(洪萬宗, 1643~1725)의 『해동이적(海東異蹟)』(1666)과 『순오지(旬五志)』(1679), 한무외(韓無畏, 1517~1610)의 『해동전도록(海東傳道錄)』, 허목(許穆, 1595~1682)의 『청사열전(淸士列傳)』 등의 저술이 나왔다. 도교 연단술에 대한 이론적 연구나 주석서로는 정렴의 『용호결(龍虎訣)』을 효시로 곽재우(郭再祐, 1552~1617)의 『양심요결』과 『단서구결(丹書口訣)』, 『단가별지구결(丹家別旨口訣)』 같은 내단 계통의 수련서가 나왔다.[58]

중국 전래의 도교 전적 중 조선시대에 가장 널리 애독되었고 영향이 컸던 책은 『참동계(參同契)』와 『황정경(黃庭經)』이었다. 특히 한대의 위백양(魏伯陽)이 지은 『참동계』는 역의 효상을 빌려서 논했다고 해서 『주역참동계』라고도 불렸는데, 연단법의 으뜸으로 받들어지는 책으로서 어려운 문체로 되어 있어 참뜻을 파악하기가 쉽지 않아 다수의 주해서가 나왔다. 이런 가운데 주자가 만년에 『참동계』에 몰두하여 그 뜻을 풀이하여 『참동계고이(參同契考異)』라는 주해서를 냄으로써 조선 사회에 끼친 영향이 지대했다.[59] 위백양의 『주역참동계』는 본래 금단을 연조해서 이를 복용하여 수명을 연장하고자 한 외단서(外丹書)이지만, 주자는 이 책에서 설명한 표현이 '음양'과 '정기'의 다른 표현이라고 보고 단 수련을 통해 체내에 만들어 낸다는 내단(內丹)으로 해석했다.[60] 주자가 『참동계고이』를 썼다 해서 『참동계』는 이단으로 취급받지 않고 조선 유학자들이 애독하는 책이 되었다. 또한 수련을 통해 자신의 몸에 단을 이룩한다는 수련적 도교는 심신의 수

양과 건강 관리를 위해서도 용이하여 널리 수용되었다. 퇴계(退溪) 이황(李滉)도 장수를 희구하는 입장에서 『참동계』에 큰 관심을 표명했고, 홍만종도 『참동계』 비롯한 도교서를 탐독했다.[61]

17세기에는 『주역참동계』에 대한 조선인의 주석서가 찬술되었는데 권극중(權克中, 1585~1659)의 『참동계주해(參同契註解)』(1639)와 남구만(南九萬, 1629~1711)의 『참동계토주(參同契吐註)』 등이 있고, 18세기에는 서명응(徐命膺, 1716~87)의 『참동고(參同攷)』(1786)가 나왔다. 『참동계』에 대한 조선 문사들의 관심과 주석서 저술은 아무래도 외단에 대한 관심과 지식의 확산에도 영향을 끼쳤을 것이다. 또한 주자가 "단사·공청·금고·수벽이 비록 근세에 세상에 쓰이지 않는 것이되 실로 세속 밖의 구하기 어려운 자연의 기이한 보물"이라 하며 진자앙(陳子昂)의 「감우시(感遇詩)」를 이에 비유한 대목은 조선 문인 사이에 인용되고 논의의 대상이 되기도 했다.[62] 조선 중기 도학자이자 정치가인 이현일(李玄逸, 1627~1704)이 쓴 간찰 중에는 "주자의 재거감흥시(齋居感興詩) 서문에 나오는 '공청'과 '수벽'은 선가의 약물이니, 자세한 것은 『풍아익선』의 주에 보입니다"라는 구절이 있어 선가의 약물로서의 공청·수벽에 대해 문인들 간에 논의가 있었던 것을 알수 있다.[63] 조선 후기 서명응 또한 주자의 이 구절을 인용하며 참동계가 금단을 차용하여 선천역을 논했다고 해석했다.[64]

한편, 문학 부문에서도 도교 관련 창작이 활발했다. 16·17세기에 도가·도교 계열의 서적을 여러 문인들이 애독했고 이른바 유선시(遊仙詩) 창작이 성행하게 되었다.[65] 유선시란 신선 전설을 제재로 선계를 노닐고 연단을 통해 불로장생을 염원하며 현실에서의 갈등과 질곡을 극복하려 한

시다.[66] 선조조에서 광해·인조조에 이르는 시기에 집중적으로 창작되었으며, 대표적인 인물로는 허균·허난설헌·이춘영·신흠·김상헌·김찬한 등이 있다.[67] 유선시는 구절마다 신선 전설에서 고사를 인용하여 지었기 때문에『산해경』·『한무제고사』·『열선전』·『속선전』 등 신선전의 내용에 대한 해박한 지식 없이는 창작이 어렵다. 이들 유선시 작가가 단학파의 주요 인물과 밀접한 정신적 교감을 맺고 있었다고 알려져 있다.[68] 임진왜란 이후 관왕묘의 설립과 관제신앙의 성행은 도교가 일반 민중에게도 확장되는 계기가 되었다.[69]

　　사상과 문학에서 도교에 대한 관심이 갑자기 확대된 것을 청록산수화와 바로 연결짓기는 어렵지만 청록 색조로 상징되는 선계의 이미지가 형성되는 데 기여했을 것으로 여겨진다. 문학 부문에서 선경을 묘사한 수사(修辭) 중에는 유독 '벽(碧)'·'취(翠)'·'창(蒼)'·'청(靑)'·'녹(綠)'의 색채어가 적극 사용된 점을 주목할 만하다. 예를 들어 신선이 사는 도관(道觀)을 벽동(碧洞)이라 했고, 선계의 복숭아를 '벽도(碧桃)', 그 꽃을 '벽도화(碧桃花)'라고 했다. 신선은 '녹발옹(綠髮翁)', 선동(仙童)은 '청동(靑童)', 신선이나 도사가 타고 다니는 소는 '청우(靑牛)'라 일컬었다. 이외에 선계를 나타내는 시어(詩語)로 벽공(碧空), 청천(靑天), 벽운(碧雲), 청하(靑霞), 벽해(碧海), 창해(滄海)가 사용되었는데, 하늘과 바다의 본연의 색이 푸른빛이라는 점을 감안하더라도 유독 선계를 노래한 시사(詩詞)에서 그 사용이 두드러진 점을 간과할 수 없다.

　　예를 들어 문신 정온(鄭蘊, 1569~1641)의 시문 중에 한무제의 고사를 주제로 지은 부(賦)「자리를 펴놓고 신선을 기다리다(設坐候仙官)」에서는

곤륜산을 '비취색(翡翠色)'으로 묘사했고, '벽옥'·'청하' 등의 시어를 사용했다.

> 천자가 이에 파란빛의 패옥 소리를 울리고 푸른 노을빛 소매를 떨치고서
> 두 눈썹을 추어올리고 한번 웃으며 말하기를 내가 뭇 신선을 기다린 지
> 가 이미 오래되었소.

> 天子於是, 鳴碧玉之珮, 振靑霞之袖,
> 揚雙眉兮粲一笑云, 我望羣仙盖久.[70]

또한 청록산수화에서 금니를 함께 사용하여 화려함을 더한 그림을 금벽산수화라 하는데 '금벽'이라는 색채어가 선계·도관을 지칭하는 비유로 사용된 예를 적지 않게 볼 수 있다.[71] 조선 후기의 문신 이학규(李學逵, 1770~1835)의 시 중에 '무산의 금벽색'이라는 표현을 볼 수 있는데 무산은 초나라 회왕(懷王)의 고사에서 비롯되어 신선계를 나타낸다.[72] 서유문(徐有聞, 1762~1822)의 『무오연행록(戊午燕行錄)』 중에는 "……붉은 난간이 영롱하며 나는 듯한 처마가 아득하여 금벽이 눈에 부시니 정말 신선이 사는 곳이구나"라는 표현이 보이는데, 화려한 단청의 건물을 금벽이라 칭하고 이를 신선 세계와 연결한 점이 주목된다.[73]

좀 더 범주를 넓혀 괴석 애호가의 청록에 대한 인식도 참고가 된다. 명말의 주요 석보(石譜) 중 하나인 『소원석보(素園石譜)』(1613) 서문에는 "거대하게 치솟은 바위들은 오악에 흩어져 있으며 도교의 서책에서 말하

는 동천복지는 신령한 선인의 거처이니 모두 기이하고 푸른 바위가 있다"
라는 구절이 있다.[74] 신선의 거처인 동천복지의 기이한 바위를 청·벽의 색
채로 인식한 저자 임유린(林有麟, 1578~1647)의 언술은 당시 사람들의 일반
적 인식을 대변한 것이라 볼 수 있다.

조선 중기 청록산수화의 활발한 제작

17세기 조선 화단에 청록산수화가 등장하여 다채롭게 펼쳐졌던 점은 조
선 전반기 융성했던 수묵화 전통과 대비되어 흥미를 끈다. 임진왜란 이전
의 유존 작품이 드물기 때문에 이전 시기 청록산수화의 존재나 양상을 비
교·검토하기 힘들지만 청록산수화 양식의 기록화와 계회도 등이 이 시기
에 유행했던 점은 이전에 없던 새로운 현상이었다.[75] 그런데 17세기에 청록
산수화가 이처럼 유행했던 이유는 무엇일까. 다양한 요인이 작용했을 것이
다. 임진왜란 이후 소실되었던 사찰건축과 불교회화의 복구와 새로운 궁궐
건축을 위해 집중적으로 안료가 수입되면서 안료 공급이 원활했던 점을
들 수 있다.[76] 또한 명 중기 오파(吳派) 및 구영(仇英, 1494~1552)의 회화가
조선에 전래되고 수용되었던 점도 주목되는 요인이다. 여기에 더하여 조선
중기 도교사상과 문학의 유행에 따른 도교 회화의 부상이라는 측면도 고
려해 볼 수 있을 것이다.[77]

　석청·석록 광석이 이루어내는 청록의 채색은 회화에서 초월적인 신
선 세계를 묘사할 때 적극 활용되었다. 특히 명나라 중기의 화가 구영은 송

그림 2 「권대운기로연회도」(병풍), 견본채색, 199.0×485.0cm, 1689, 서울대박물관

대 조백구(趙伯駒)·조백숙(趙伯驌)의 청록산수화를 임모하면서 선경(仙境)을 표상하는 청록산수화의 원형을 창출했다.[78] 구영의 청록산수화는 17세기에 조선으로 전래되었고, 특히 그의 「요지연도」는 국내 화단에 많은 영향을 끼쳤다.[79] 「권대운기로연회도」 병풍은 17세기 청록산수화 양식의 계회도 병풍이면서 「요지연도」[80]의 영향을 보여 주는 작품이다(그림 2). 이는 숙종 15년(1689) 권대운(權大運, 1612~99)을 비롯한 남인 대신들이 베푼 기로연을 기념하기 위하여 제작되었다. 기사환국으로 재집권한 네 명의 기로와 여러 인물이 누각에 앉아 연회를 즐기는 장면을 그렸는데, 입식의 상차림과 월대와 난간이 갖추어진 중국식 건축, 그리고 중국 사녀를 연상시키는 여인이 등장하여, 중국식 연회장에 조선 사람이 앉아 있는 모습이어서 특이해 보인다.[81] 왜 이런 부조화를 택했을까. 이 그림에서 청록으로 표현된 산수 배경은 신선 세계를 묘사한 「요지연도」의 산수 배경과 유사하다. 국립중앙박물관 소장의 「정묘조왕세자책례계병」(그림 3)과 비교해 보자. 이 병풍은 1800년(정조 24)에 행해졌던 왕세자의 책례(冊禮) 행사를 치르면서 제작되었던 계병인데, 그림의 내용은 서왕모의 생일을 축하하는 신

그림 3 「정묘조왕세자책례계병」(8폭 병풍), 견본채색, 112.6×237.0cm, 1800년경, 국립중앙박물관

선들의 잔치인 요지연이다. 비록 제작 시기의 간극이 있지만 두 그림에서 산수 배경이 유사한 구성과 비중으로 배치되어 있어 기로연이 행해진 장소가 선계임을 나타내고 있다. 여기서 산과 언덕, 그리고 수목의 표현에 사용된 석청과 석록의 채색은 선계를 표상할 뿐 아니라 70대 기로들을 불로장생의 신선으로 보이게 한다.

선경 이미지라면 도원(桃源)을 언급하지 않을 수 없다. 도연명(陶淵明, 365~427)의 글에서 도원은 전쟁과 폭정을 피한 사람들의 피난처였지만 이후 여러 문인의 작품 속에서 도원은 선계로 묘사되었다.[82] 조선 중기의 문신 이정구(李廷龜, 1564~1635)가 무릉도원을 노래하며 '공청'의 시어를 사용한 점이 주목된다.

복사꽃 물에 떠 흘러 세상 티끌 끊겼으니
무릉의 나무꾼이 옛날에 길을 잃은 곳이런가
천선의 옛 자취는 이제 찾을 곳이 없고
바위 곁 낡은 비석에 수신이 있어라

그림 4 작자 미상, 「도원도」, 견본채색, 103.6×57.6cm, 국립중앙박물관

깎아지른 듯 구름 사이에 있는 살아 있는 그림 병풍

묻노라 그 누가 신필로 허공에 푸른 점을 찍었는가

시냇물 소리 밤낮으로 흘러 패옥을 울리는 듯하여

늘 행인들로 하여금 흐뭇한 마음으로 듣게 하누나.

流水桃花絶世塵, 武陵樵客昔迷津, 天仙舊跡尋無所, 巖畔殘碑有受辛,

削立雲間活畫屛, 間誰神筆點空靑, 泉聲日夜鳴環珮, 長使行人滿意聽.[83]

 '무릉의 나무꾼', '천선의 옛 자취'를 노래한 이 시에서 사용된 '공청'을 '허공에 푸른 점을 찍었는가'로 번역했지만, 이는 선약으로서의 약명일 수도 있고 안료명일 수도 있을 것이다. 국립중앙박물관 소장의 「도원도」(그림 4)는 속세와 단절된 무릉의 선경을 표현하였다. 이 그림에서 산과 언덕에 가해진 청록의 색채는 바로 공청이라는 광석이 발하는 빛깔이다. 도교와 결부된 공청의 신비한 효능은 선경으로 인식된 도원과 결부되었으며, 청록색은 그 자체로서 강한 행위력을 발휘했다고 할 수 있다.

 이 글에서는 공청을 비롯하여 증청·녹청·편청·백정 등의 의약과 그 효능 그리고 도교의 연단술과 연계되어 청록의 색채가 불로장생과 선계를 상징하게 된 장구한 세월에 걸친 내력을 살펴보았다. 조선 중기 도교가 크게 부상하면서 이러한 선약에 대한 관심이 확대되었고, 같은 광석으로 만들어내는 안료에 대한 관심 또한 커졌을 가능성을 생각해 보았다. 청록의 귀한 안료를 아낌없이 사용한 청록산수화는 불로장생의 소망을 담아내는 행위자(agent)였던 것이다.

후기

누구든 채색 하면 회화에서 그 다채로움이 펼쳐진다고 생각하겠지만 내가 채색에 처음 눈뜬 것은 역설적이게도 도자에서였다. 조선시대에 등장한 청화백자, 그 맑고 청아한 빛깔을 내는 푸른 안료가 멀리 중동 지역에서 채취되어 중국을 거쳐 수입되었으며, 같은 무게의 금보다도 훨씬 비싼 것임을 알게 되었을 때 내가 받은 충격과 신비감은 지금까지도 지속되고 있다. 후에 그것이 서양에서는 라피스 라줄리(lapis lazuli)라 불리며 베네치아를 거쳐 유럽 전역으로 공급되면서 가장 귀하게 여겨졌던 성모상에 채색되었다는 것을 알게 되었을 때, 내가 얼마나 우물 안 개구리처럼 좁은 세상에만 안주했던가 하는 반성이 있었다. 장구한 세월에 걸쳐 동서양은 끊임없이 교류하며 상호 연결되어 있었고 끝없이 도전하며 통로를 개척해 왔던 것이다.

이후 채색과 관련하여 또 한번의 놀라움을 안겨준 사실은 청록산수화의 안료를 이루는 남동광·공작석이 도가의 단약에 들어가는 약재이기도 했다는 것이었다. 이 연구는 과연 우리나라에서도 그러했는지 조선시대 문사들에게도 그런 인식이 있었는지에 대한 물음에서 시작되었다. 중국에서 유래된 광석에 대한 전통의 지식과 생소하게만 느껴졌던 색채명과 안료명, 도교와 도교 문학의 전개 등 벅찬 연구의 범주 속에서 간신히 이 글을 완성할 수 있었다. 청록의 색채에 담긴 풍부한 문화사적 맥락을 이해하는 데 조금이나마 도움이 되었으면 하는 바람이다.

3. 일제강점기, 유리건판 사진은 어떻게 고미술을 재현했을까?

김
계
원

김계원

캐나다 맥길대학 미술사학과에서 근대기 일본의 사진술 도입과 풍경 인식에 대한 연구로 박사학위를 받았다. 2013~15년 미국 조지아 주립대학에서 조교수를 지냈으며, 현재 성균관대학교 미술학과 부교수로 재직하며 미술사와 미술이론을 가르치고 있다. 한일 근현대미술과 시각문화, 사진사, 물질문화, 매체론, 전통의 표상 등의 주제에 관심을 갖고 연구를 진행 중이다. 주요 논문으로 「불상과 사진: 도몬 켄의 고사순례와 20세기 중반의 '일본미술'」(『일본비평』 제20호, 2019 상반기), 「역사를 그리는 기획: 최민화의 「Once Upon a Time」 연작과 고대의 형상화」(『대동문화연구』 제114집, 2021) 등이 있다.

유리건판, 지식의 생산에 매개하다

필름이 사라져 가는 오늘날, 유리건판은 아날로그 필름의 기억을 되짚어야 알 수 있는 지난 유물에 가깝다. 작고 간편한 롤필름이 탄생하기 이전, 사진을 촬영하려면 암실에서 감광물질을 지지체에 도포하여 낱장의 필름을 만들어야 했다. 1871년 영국인 리처드 매독스(Richard Maddox)가 건식 유제인 젤라틴을 유리판에 도포하여 유리건판 사진이 개발되었다. 일찍이 사진산업에 뛰어든 일본의 경우, 1880년대에 자체적으로 건판을 제조·판매했다.[1] 대략 3.25×4.25인치에서 10×12인치까지 다양한 크기의 건판이 있었고 두께는 약 1~1.5밀리미터로 대동소이했다. 무겁고 깨지기 쉬우므로 유리건판의 보존과 이동은 쉽지 않았다. 그러나 습식 유제를 바른 습판에 비해 빛을 받아들이는 감도가 높고 현상과 인화 시의 편의성이 뛰어났

으며 노출시간 또한 1분 이내라는 장점이 있었다. 오늘날 디지털카메라가 고미술의 디테일을 육안 이상으로 포착하여 보여 주기 이전, 우리가 접했던 대다수의 유물 사진은 유리건판으로 만들어졌다.

유리건판 사진은 지식과 재현의 역사에서 중요한 전환기에 등장했다. 19세기 중후반 실증주의의 강세, 기록의 객관성(objectivity)을 강조하는 태도,[2] 역사주의(historicism)에 의거한 분류와 검증이 중요해지던 시점에[3] 사진술은 이 모든 요구를 들어줄 수 있는 만능선수처럼 근대의 분과학문에 영입되었다. 나폴레옹의 이집트 원정에서 미 서부 지질탐사까지, 사진가는 대형 카메라와 유리건판, 간이 암실을 이끌며 여러 조사에 동참했다. 조사보고서는 언어 기술과 함께 사진도판을 포함했으며, 근대적 분과학문의 체계화는 언어와 사진의 결합으로부터 비롯되었다. 미술사 또한 예외는 아니었다. 카메라, 유리건판, 콜로타이프(collotype) 인쇄술이 삼위일체를 이루며 유물의 실측과 정밀 기록이 가능해졌고, 이를 종이 위의 상(像)으로 정착하여 유물의 이미지를 손쉽게 복제·유포·판매할 수 있었다.

하지만 사진이 정말로 대상을 중립적이며 객관적으로 재현할 수 있었을까? 선행연구는 사진의 중립성과 객관성에 대한 믿음이 19세기 실증주의 담론과 근대적 학문체계의 규율이 만들어낸 역사적 산물이라 밝혀왔다.[4] 인류학·지질학·고고학에서 사진이 정확하고 객관적인 자료로 채택될 수 있었다면, 여기에는 보이지 않는 절차와 제도가 개입했다는 것이다. 사진촬영 의뢰자의 의도, 의뢰를 받은 사진작가의 테크닉과 스타일, 사진 재료와 기자재 같은 물질적이며 기술적 요소, 피사체의 특성, 사진을 편집·디자인·유포·전시하는 2차 생산자, 사진과 타 매체와의 상호 관계, 역

사를 기술하는 연구자의 관점이 한 장의 도판 사진에 복잡하게 얽혀 있다. 한 장의 고려청자 사진은 '미술사'라는 지식을 촘촘하게 에워싼 담론과 제도의 연쇄망을 거쳐 우리에게 고려청자의 '도판'으로 주어진다. 이를 고려하지 않는다면 사진을 그저 투명한 거울처럼 여기는 반영주의를 순진하게 따라가고 말 것이다.

일제강점기 조사사업에서 제작된 유리건판의 경우, 조사 주체와 대상에 관한 기록은 남아 있지만, 촬영자나 촬영의 조건, 기법에 대한 정보는 거의 전무한 상태이기에 기본 고증작업부터가 쉽지 않다. 국내 기관이 다수의 유리건판을 소장 중임에도 불구하고, 사진 자체에 초점을 맞추는 사진가, 미술사의 연구가 더디게 진행되어 온 것도 이 때문일 것이다.[5] 하지만 식민지 조사사업이 낳은 수많은 유리건판을 그저 주어진 정보로 받아들이게 되면, 이미지는 사회적 맥락에서 완전히 해방되거나, 사회적 맥락을 그대로 담아내는 그릇처럼 취급된다. 실제로 일본 학자들은 유리건판이 식민지 조사사업의 수단이기에 제국주의와 무관하다고 생각했다. 반면 한국 학자에게 유리건판은 식민사관의 반영물 그 자체로 여겨졌다. 일견 대조적으로 보이는 두 입장은, 유리건판을 투명 용기로 파악한다는 점에서 공통적이다.

이 글은 일제강점기 고적조사사업에서 사진이 어떻게 고미술에 대한 지식생산에 매개할 수 있었는지 알아본다. 유리건판 사진은 유물을 새로운 방식으로 기록·조사하는 수단이었을 뿐 아니라, 바로 그 새로운 기록과 조사 방식을 체계화하는 과정에 능동적으로 개입하였다. 이를 사진의 행위력(agency)으로 파악한다면, 사진의 중립성과 객관성이란 매체의 내적 속

성에 기인하는 것이 아니라, 조사사업을 구성하는 외재적 요소와의 접촉과 연동을 통해 발현되는 것에 가깝다.[6] 이에 구체적으로 촉탁 연구자, 모사도, 사진작가라는 세 가지 요소에 주목하여, 이들이 사진술과 접촉하는 과정에서 고미술에 대한 어떤 새로운 지식과 재현이 가능해졌는지 탐색할 것이다.

카메라, 유물 앞에 서다

1872년 진신검사(壬申調査)를 필두로 일본의 메이지 정부(1868~1912)는 특별 수리와 보존이 필요한 고대의 유물과 옛 사찰 조사를 실시했다.[7] 문화재 조사는 다량의 문화재 사진을 낳았고, 정부는 촬영된 사진을 체계적으로 정리하여 보고서와 도록을 발간했다. 사진을 인화하여 유물의 대리인처럼 해외 박람회의 일본관에 출품하는 경우도 있었다. 최초의 일본 미술사를 기술한 오카쿠라 덴신(岡倉天心, 1863~1913)과 어니스트 페놀로사(Ernest Fenollosa, 1853~1908)가 주축이 된 1884년 관서지역 문화재 조사 당시, 사진인쇄술의 비약적인 발전으로 고화질의 유물 사진이 제작되었다. 오카쿠라 덴신은 유리건판 사진을 최초의 문화재 화보지 『국화(国華)』에 게재했고, 유물 사진의 시대가 본격적으로 개막되었다. 문화재 사진은 그 출발점부터 일본 고대사를 시각적으로 증빙하여 천황제의 역사관을 정립하려는 국가주의의 요청과 동떨어질 수 없었다.[8]

　1888년 메이지 정부는 궁내성(宮內省) 산하에 임시전국보물취조국

(臨時全国宝物取調局)을 설치하여 유물, 고건축, 회화, 공예품을 전국적 규모로 조사하여 문화재 목록을 작성하고 등급화했다. 목록을 토대로 특별 수리와 보호가 필요한 유물을 위한 행정지침을 마련했고, 1897년 최초의 문화재 관련 법규인 고사사보존법(古社寺保存法)을 제정했다. 이때 국보에 해당하는 갑호(甲号)의 기준은 "역사의 결여를 보완해 주는 문물·제도·풍속의 연혁을 갖춰야 하는 것", "미술의 모범이 되어야 하는 것", "공업 제작의 연혁을 고찰하도록 하는 것", "유서전래(由緒傳來)에 대한 고증이 있는 물품"에 해당하는 것으로 정해졌다.[9] 즉 정부는 역사성, 미술적 가치, 공예(공업)적 가치가 충족되는 경우 특별 보호와 수리의 대상인 국보로 취급했고, 나머지는 을, 병 등의 등급으로 나눴다. 이러한 구분 방식은 1929년의 국보보존법부터 1962년의 문화재보호법까지, 일본 문화재 행정의 근간으로 기능해 왔다.

그런데 고사사보존법의 제정 이후 보존지침과 대상이 명시되자, 일본 열도 내에서의 유물조사는 이전처럼 원활하게 이루어질 수 없었다. 따라서 1세대 고고학자와 역사학자, 인류학자들은 대만과 조선에서 현지조사 및 발굴 경험을 쌓아가기 시작했다. 실제로 1912~13년 조선 반도의 고적 조사에 참여한 학자들은 1916년부터 규슈 지역에서 시작된 대규모의 고대 천황릉 발굴조사에 투입되어 식민지에서 얻은 조사 경험을 본토에서 활용할 수 있었다.[10]

1910년 한일병합조약이 체결되자, 총독부 관할하에 전 국토를 망라하는 고적조사가 본격화되었다.[11] 고구려 벽화고분에서 경주의 천마총까지 한반도의 고대사를 구성하는 유물과 미술품이 일본을 경유한 서구의

학문체계 속에서 발굴·조사·평가되기 시작했다. 이는 한국의 고미술과 고건축이 최초로 카메라 앞에 노출되어 기록된 순간이기도 했다. 1941~45년까지 총독부박물관 주임(관장)을 역임한 고고학자 아리미쓰 교이치(有光教一, 1907~2011)는 식민지에서의 발굴조사가 권력이나 이데올로기와 무관한, 그저 "필드가 한국이었을 뿐"인 일반적인 조사 활동으로 회고한다.[12] 그러나 연구자에게 있어 학문의 중립성 여부를 떠나, 제도와 정책의 실행권을 제국이 가진 이상, 식민지는 제국을 위한 실습장이 될 수밖에 없었다. 지리적 근접국인 조선이 가진 장점은 다양했다. 사람의 이동이 어렵지 않았고, 각종 조사 도구 및 카메라와 유리건판을 비롯한 사진 기자재, 그리고 결과물로서의 이미지의 이동(모사본, 스케치, 사진 등) 또한 비교적 수월하게 진행되었다.

사진, 촉탁 연구자의 조사 체계를 만들다

세키노 다다시(關野貞, 1867~1935)는 1884년 일본 관서조사의 성과물을 토대로 새로운 고고학적 방법론을 습득한 1세대 고고학자였다. 도쿄제국대학의 지원으로 조선에서 유물조사를 시작한 그는 1902년 7월 2일부터 9월 3일까지 2개월 남짓 동안 개성, 경주, 경기, 서울, 동래, 경주 등을 답사했다. 답사 이후 도쿄제국대학에 제출한 고건축보고서는 322쪽의 방대한 분량으로, 한반도 전역의 사찰, 탑사, 기념비, 고궁 등에 대한 설명과 다량의 사진을 포함한다. 이는 『한국건축조사보고(韓国建築調査報告)』라는 제

목으로 1904년 도쿄제국대학 공과대학에서 발간되었고, 일본의 초기 고고학의 중요한 사례연구로 채택되어 왔다.

세키노 다다시의 조사와 사진술의 인식은 오카쿠라 텐신의 1884년 관서조사와 공명했다. 실제로 1897년 일본에서 고사사보존법을 공표할 때, 그는 나라현에서 5년에 걸친 고건축 조사를 진행 중이었다. 그가 조선 답사 이후 제출한 보고서는 조사의 목적과 내용뿐 아니라, 자신이 왜 사진으로 유물을 기록했는지 알려 주는 중요한 사료다. 그는 우선 자신의 조사 목적이 식민지 통치 중에 **"보존해야 할 고적의 목록을 작성하고, 그 수리 보존을 행정적으로 수행하는 것"**에 있다고 밝혔다.[13] 그렇다면 보존해야 할 고적의 가치를 어떻게 평가할 것인가가 관건이었을 텐데, 여기서 그는 고사사보존법에서의 첫 번째 등급화 기준인 유물의 역사적 가치에 방점을 두고 있다. 또한 고적의 연혁 평가를 위해 사진, 도면, 간단한 설명을 동봉했고, 보존 가치에 대한 자신의 의견을 종합 기술하여 문서로 남겼다.[14] 즉 세키노 다다시에게 사진촬영의 목적은 고적의 연혁을 판별하고 그 역사적 가치를 정의하는 시각자료의 생산에 있었다.

세키노 다다시의 사진 활용법은 기본적으로 동시대 일본의 유물조사와 연장선상에 있었다. 그런데 타국에서의 조사 활동은 또 다른 사진의 중요성을 그에게 각인시켰다. 2003년 세키노 다다시의 유족이 도쿄대학 종합박물관에 자료를 기증하면서, 그가 남긴 일기와 사진, 스케치가 일본 근대 고고학사 연구의 새로운 자료로 보강되었다. 이를 통해 세키노 다다시의 고고학과 현장조사에서 사진과 시각자료가 갖는 위상이 다시 한번 입증되었다. 육필 일기와 야장(필드 카드), 직접 그린 일러스트와 지도를 포함

하는 기증 자료의 일부는 『세키노 다다시 일기(関野貞日記)』라는 제목의 단행본으로 2007년 중앙공론미술출판(中央公論美術出版)에서 발간되었다. 일기는 고고학자로서의 세키노 다다시가 사진과 스케치를 주요한 방법론으로 삼고 있음을 보여 주는 에피소드를 여러 차례 담고 있다. 흥미롭게도 그는 1902년 조선에서의 조사 당시 금전출납록을 일기에 적고 있는데, 유리건판 구매부터 촬영 용역비용이라고 추정되는 대금에 이르기까지 다양한 항목에서 '사진'이라는 용어가 발견된다.[15] 역사학자 정하미는 세키노 다다시의 조선 답사에서 사진에 할당된 비용이 총지출 경비의 무려 15.5퍼센트였다는 점을 특이사항으로 언급하며, 그의 고적조사에서 사진의 활용도를 후속연구로 제안하기도 했다.[16]

　앞서도 언급했듯, 세키노 다다시는 고적의 연혁과 보존가치를 판별하기 위해, 개별 유물마다 도면과 텍스트 기술, 그리고 사진을 포함한다는 조사 방침을 세웠다. 따라서 답사지마다 적지 않은 금액을 사진에 할애했을 것이다. 그런데 세키노 다다시가 조선 조사에서 특히 사진을 중시했던 이유는 또 있었다. 그는 건축보고서 서문에 **"건조물(建造物)을 일일이 실측을 하고 상세한 사생도를 작성할 여유가 없어 구조 장식과 같은 것은 모두 사진에 의존했다"**라고 기재했다.[17] 1902년 조사에서 그는 조수를 동반하지 않았다. 두 달 남짓이라는 짧은 기간 동안 부산에서 개성까지 생소한 타국의 건축과 미술을 조사하면서 그는 선기록 후연구의 계획을 세울 수밖에 없었을 것이다. '구조 장식은 모두 사진에 의존했다'는 구절은 세키노 다다시가 다량의 사진 기록을 남겼음을 암시하며, 실제로도 그의 사진 컬렉션은 이후 스스로 편집 책임을 맡았던 『조선고적도보(朝鮮古蹟図譜)』

(총 15권, 1915~35)를 구성할 만큼 방대했다고 알려져 있다. 그러나 선기록 후 연구의 방식은 사진과 캡션상의 불일치나 사실관계의 오류를 낳으며 보고서의 정확성을 약화시키기도 했다. 건축사가 도윤수와 한동수의 연구가 밝히듯, 그의 『한국건축조사보고』에 수록된 청량사 극락보전 사진과 신흥사 극락보전은 서로 뒤바뀌어 있다.[18] 식민시기 유리건판 사진을 실증자료로 채택할 때, 보다 면밀한 검토와 분석이 요청되는 이유가 바로 여기에 있다.

그럼에도 불구하고 세키노 다다시에게 사진은 문화재의 연혁을 작성·분류하고 보존 지침을 만들며, 조사의 전후를 기록하여 다음 조사로 이어지게 하는 수단, 즉 고고학 조사의 방법론이었다. 1909년에서 1913년에 진행된 평양 지역의 고분조사에서 그는 고구려시대 고분벽화를 "유례를 찾아볼 수 없는 진기한 수법을 자랑하는" "동양 최고(最古)"라고 평가하며 감탄을 표했다.[19] 세키노 다다시가 고분벽화에 부여한 역사성과 미술적 가치는 일본에서 국보를 정의하는 기준이자 특별 수리 및 보존의 대상을 분류하는 근거이기도 했다. 그런데 그는 국보급 보물을 위해 촬영을 제한함과 동시에 의무화할 수 있는 차별적인 사진 기록의 방안을 명시한다. 조사 직후 총독부에 제출한 「고적 보존에 관한 각서(古蹟保存ニ関スル覚書)」는 그의 유물관과 사진관을 보여 주는 중요한 사료다.

각서에서 세키노 다다시는 강서 우현리 고분이 "세계의 보물"이기 때문에 "보존을 위해 가능한 한도의 수단을 강구하여 무사히 전할 의무가 있다"라고 말하며 개인적인 의견을 피력한다. 아울러 발굴에 대한 총 9개의 주의항목을 명기하는데, 중요한 것은 주의사항에 사진에 대한 언급이 두 차례 등장한다는 사실이다. 첫째, 그는 **"내부에서 마그네슘을 터뜨려서**

촬영하는 것을 금한다"라는 항목을 명시하여 사진촬영을 무조건적으로 허용하지 않았다. 인공 광원을 사용할 경우 발광되는 마그네슘이 유물에 해를 입힐 수 있기 때문이다. 둘째, '고분 발굴의 자세'라는 세부 항목에서 '사진, 실측도, 설명서'의 세 가지 작성을 의무화하고, 구체적으로는 "**고분 발굴 전, 발굴 중, 그리고 발굴 후의 상태를 설명하는 데 충분한 사진을 제출할 것**"이라 명기한다.[20]

세키노 다다시의 각서는 고고학에서 유리건판의 의미와 역할을 보여 주는 결정적인 단서다. 조사현장에서 그는 사진을 유물의 인덱스를 제작하거나 미학적 가치를 설명하는 수단으로서가 아니라, 유물의 물리적 상황을 정확하게 기술하는 언어로 파악했다. 따라서 특별한 수리와 보존을 요구하는 최상급의 유물일 경우 사진촬영을 금할 만큼 신중을 기했다. 그러면서도 발굴 전과 진행 과정, 그리고 발굴 후의 상황을 설명하는 '충분한' 사진 제출을 요구했다. 즉 유물에 손상을 주지 않고 미연에 사고를 방지하며 후속 조사와 수리, 보존까지 이어지는 합리성 체계를 구축하는 것에 사진이라는 방법론이 필요했던 것이다. 요컨대 세키노 다다시의 현지조사에서 사진은 첫째 유물의 역사성을 입증하여, 둘째 등급과 가치를 부여하는 수단이자, 셋째 조사·수리·보존으로 이어지는 고적조사 활동의 체계와 합리성을 강화하는 기제로 설명할 수 있다.

사진, 모사도와 협력하다

1912년 9월 23일부터 27일까지 강서구역 고구려 고분의 발굴이 시작되었다. 세키노 다다시는 총독부의 촉탁 연구자로 발굴조사에 참여했다.[21] 이때부터 그는 사진과 벽면 모사도, 도면도를 한 세트로 구성해 유적을 전방위로 시각화하고, 시각자료를 통해 보존의 근거를 획득한다는 조사원칙을 세우게 된다. 그런데 촬영 시에 발생하는 인공 광원의 섬광과 연기는 벽화를 손상시킬 수 있는 변수였다. 따라서 강서고분 조사에서만큼은 사진보다 모사도 제작에 비중을 싣는 방향을 채택했다. 이왕가박물관의 후원으로 도쿄미술학교 도안과 조교수인 오바 쓰네키치(小場恒吉, 1878~58)와 그의 학생 오오타 후쿠조(太田福藏)가 조사팀에 합류한 것도 이 때문이다.[22] 오바 쓰네키치와 오오타 후쿠조는 벽화의 각 부분을 서로 나누어 모사했으며, 최종 조정은 오바 쓰네키치가 담당했다. 발굴조사가 종료된 후에도 이들은 계속 조사현장에 남아서 작업을 진행했고 모사에 총 70일이라는 긴 시간이 소요되었다.

　　세키노 다다시 조사단이 남긴 고구려 고분과 벽화 이미지는 『대정5년도고적조사보고(大正5年度古蹟調査報告)』(1912)와 『조선고적도보』 제2권(1915)에 수록되었다. 조사 당시 제작한 유리건판 일부는 현재 국립중앙박물관이 소장하고 있는데, 건판 이미지의 면밀한 분석을 통해 조사단이 사진과 모사도를 각각 어떤 방식으로 활용했는지 알 수 있다. 또한 사진과 모사도의 매개와 협력이 어떻게 유물의 역사적 가치와 미술적 가치를 증명하고, 형태의 비교·분석을 주축으로 하는 양식주의 미술사의 자료를 생

산할 수 있었는지 보여 준다. 현존하는 유리건판 이미지와 함께 고분을 촬영했던 상황으로 거슬러 올라가 이를 추적해 보자.

첫째, 협소한 고분 내에서 카메라 무브먼트는 어려웠고, 광원 부족이나 높은 습도 또한 촬영을 어렵게 하는 요인이었을 것이다. 조사팀은 천장에 사방 2척으로 뚫린 도굴 구멍을 채광 장치로 활용했지만, 모사를 담당한 오바 쓰네키치와 오오타 후쿠조는 램프나 양초를 동원하여 작업을 진행해야 했다.[23] 열악한 채광 조건 속에서 당대의 사진 기술로 벽화를 재현한다는 것은 거의 불가능했다. 노출 부족도 문제였지만, 컬러필름이 등장하기 이전 유리건판 사진술은 색채를 되살릴 수 없다는 난점을 동반했다. 모사도야말로 벽화의 색채감을 재현할 수 있는 유일한 방법이었고, 이 때문에 조사팀은 70일이라는 장시간을 할애하여 모사 작업을 완수했던 것이다(그림 1). 강서대묘는 이후 재조사가 이루어져 1936년 경성제국대학 법문학부 미학연구실이 40여 일에 걸쳐 벽화를 촬영한 기록이 있다(그림 2). 약 15년간 촬영기술이 크게 향상되어, 이때 적외선 사진과 실물 크기 사진, 원색 인쇄용으로 삼색의 유리건판 필름이 제작되었다.[24] 미학연구실의 조사는 300~400매에 이르는 건판사진을 남긴 대규모 기획이었지만, 1912년의 모사도는 15년 후의 사진보다 더 정확하게 벽화의 퇴색 상태와 벽면의 얼룩까지 재현하고 있다.

둘째, 고분벽화의 물리적 특성은 사진과 모사에 상이한 역할을 부여했다. 모사는 1912년부터 시작되었지만, 사진촬영은 이듬해인 1913년에 고분 입구의 수리와 함께 진행되었다. 이는 촬영이 초래할 수 있는 벽화의 물리적 손상을 미연에 방지하고, 고분 입구 수리의 전후 과정을 면밀히 기

그림 1 평안남도 우현리 강서대묘 현실 동벽 청룡벽화 모사도, 1912(출처: 국립중앙박물관 e-museum)

그림 2 평안남도 우현리 강서대묘 현실 서측 천장 고임부, 1936(출처: 국립중앙박물관 e-museum)

록하기 위함이었던 것으로 추측된다. 모사도보다 뒤늦게 고분 내부에 진입한 카메라는 사신도를 정면으로 촬영했으며, 석실 천장 장식문 또한 기록할 수 있었다. 하지만 색채 묘사나 확대 인화가 어려웠기에[25] 유리건판의 정보력은 모사도가 주는 생생함에 비교될 수 없었다. 반면 사진은 부분으로 이루어진 모사도를 종합하는 일을 맡았다. 당시 모사도를 복사 촬영한 유리건판을 살펴보면, 오바 쓰네키치와 오오타 후쿠조가 벽화를 부분으로 나눠 각자 탑사나 탑본 방식으로 모사했음을 쉽게 알 수 있다.[26] 사진은 부분 모사를 모아 하나의 프레임으로 완성하여 벽화 이미지를 총체적으로 조망·기록하는 역할을 담당했다(그림 3). 예컨대 1913년『미술신보(美術新報)』12권 4호에 실린 강서대묘 청룡의 모사화 밑그림은 모사도의 부분을 합쳐 하나의 이미지로 시각화한 유리건판을 인화한 것이다. 즉 유리건판은 정확한 실물 재현과 세부 묘사는 불가능했지만, 사신도의 전체상을 보여 줌으로써 고분벽화가 '미술의 모범'이 되는 사례가 될 수 있음을 증명했다. 유물로서의 사신도가 갖는 미학적 가치를 인쇄물로 복제, 유포, 전시할 수 있었던 것도 유리건판 사진 덕분이었다.

셋째, 석실의 건축구조를 촬영한 유리건판 사진을 보면, 당시의 카메라 렌즈로는 천장 장식문을 완벽하게 포착할 수 없었던 것으로 여겨진다. 반면 오바 쓰네키치와 오오타 후쿠조의 육안 관찰과 숙련된 드로잉 스킬로 탄생한 모사본은 개별 도안의 디테일을 카메라보다 탁월하게 잡아낼 수 있었다. 그런데 개별 도안을 형상별로 재분류·재배열하여 시각자료화하는 것은 유리건판 사진이었다. 강서대묘 현실 천장의 사진과 모사도를 비교해 보자. 천장의 구조와 벽화의 상태를 보여 주는 사진과 달리(그림 2),

그림 3 평안남도 우현리 강서대묘 현실 동벽 청룡벽화 모사도 기록사진, 1912(출처: 국립중앙박물관 e-museum)

그림 4 평안남도 우현리 강서대묘 현실 당초문 벽화 모사도, 1912(출처: 국립중앙박물관 e-museum)

모사도는 벽화에서 당초와 인동초 문양을 떼어내 도안 자체를 강조하는 이미지 형태를 띤다(그림 4). 원 맥락에서 이탈하여 순수한 형상으로 배열된 문양은 유리건판으로 다시 촬영하면서, 일종의 도안 자료가 만들어질 수 있었다. 즉 사진이라는 메커니즘은 원판 위에서 가한 편집의 인위성을 가림과 동시에 이미지의 중립성을 강화하는 것이다. 세키노 다다시가 책임 편집을 맡은 『조선고적도보』에서 이 같은 메커니즘은 더욱 노골적으로 드러난다. 그는 마치 이미지 편집자처럼 복수의 사진을 자르고 붙이며 재배열하여 강서대묘와 중묘의 천장 문양을 같은 면에 나란히 등장하도록 만들고, 형태의 비교와 대조에 근거한 양식사적 미술사를 자연적으로 주어진 질서처럼 제시하기도 했다.

고구려 고분벽화에 대한 미술사적 연구가 유독 양식과 도안 비교에 근거하는 것은 우연의 일치가 아닐 것이다. 오바 쓰네키치의 경우, 문양 분석에 지대한 관심을 가졌기에 고구려 고분벽화가 일본 아스카 시대의 회화나 장식의 원형이라는 점을 강조했다고 알려져 있다.[27] 세키노 다다시 또한 강서대묘의 발달된 회화에 놀라움을 금할 길이 없다고 밝히면서도, 현실 천장의 삼각 굄천장의 인동초 문양을 북위에서 고구려, 일본으로 이어진 형식의 발전이라 여겼다. 흥미롭게도 그는 북위 형식의 인동초 문양이 일본 호류지(法隆寺) 유메도노(夢殿)의 구세관음(救世觀音) 광배와 양식적으로 유사하다고 판별했다.[28] 앞서 언급한 굄천장의 사진과 모사도, 모사도를 재촬영한 유리건판은 고구려 고분벽화를 양식사적 진화와 발전으로 파악하는 세키노 다다시의 관점과 정확히 공명한다. 즉 사진과 모사도의 협력은 대상의 묘사나 기록을 넘어, 형태에 입각하여 유물을 해석하

는 양식주의 미술사와 밀접하게 연동한다. 유물을 원 맥락에서 추출하여 형태와 크기로 재배열하고 순수한 도안으로 추상화하는 『조선고적도보』는 유리건판 사진이 어떻게 역사주의와 양식주의를 뒷받침하는 자료 역할을 수행하는지 입증한다.[29]

사진가, 유물 촬영의 테크닉을 개발하다

1910년대 강서고분 조사에서 벽면 전체를 총괄하는 모사가 이루어지지 못했으므로, 총독부박물관은 1930년대에 들어 벽화의 재모사 계획을 수립했다. 이때 오바 쓰네키치가 강서중묘의 모사를 담당하여 현재 국립중앙박물관이 소장 중인 모사본을 다시 제작했다. 1930년의 모사 당시 오바 쓰네키치는 외부로부터 거울로 반사시켜 끌어들인 빛을 흰 종이로 다시 난반사시켜 실내 전체를 비추는 방법을 새롭게 강구했다.[30] 이는 불상 촬영에서 줄곧 동원된 촬영법으로, 총독부박물관 사진가였던 사와 슌이치(澤俊一, 1890~1965)가 실내의 유물이나 사찰 내부를 찍을 때 구사했던 기술과 정확히 일치한다.

　사와 슌이치는 1912년 인류학자 도리이 류조(鳥居龍藏, 1870~1953)의 조사에 동행하여 조선반도의 풍속과 신체측정조사에 참여한 것을 계기로, 해방 때까지 조선총독부 고적조사 사진을 지속적으로 촬영했고, 총독부박물관 유리건판의 정리 및 관리를 담당했다. 식민지 문화재 재현의 중심에 있던 사진가임에도 불구하고, 그의 이력이나 행적에 대한 연구는 더

디게 진행되어 왔다. 2007년 성균관대학교 박물관 소장 유리건판 전시인
〈경주 신라 유적의 어제와 오늘〉을 계기로 고고학자 후지타 료사쿠(藤田
亮策, 1892~1960) 소장의 사진을 연구하면서, 후지타 료사쿠의 경주조사에
동행한 사와 슌이치에 대해서도 언급되기 시작했다.[31] 사와 슌이치는 교토
출신 사진가로 언제 어떻게 조선으로 건너왔는지 알려진 바가 없다. 다만
총독부 문서를 통해 그가 1909년 세키노 다다시의 경주조사에서 석굴암
불상 및 보살상의 개별 이미지를 촬영했고, 이후 총독부 주관의 조선반도
사 편찬사업을 이끈 경성제대의 역사학자 이마니시 류(今西龍, 1875~1932)
의 고적조사, 앞서 언급한 아리미쓰 교이치의 고고학 발굴에 참여했음을
알 수 있다.

　　그런데 앞에서 언급한 『세키노 다다시 일기』에는 또 한 명의 사진가
의 이름이 등장한다. 1902년 8월 3일 그는 무라카미(村上) 사진가와 함께
창덕궁과 경복궁을 돌아보았다고 적고 있다. 당시 세키노 다다시의 경비내
역을 살펴보면, 8월 8일 사진종판(写真種反)을 5엔 70전에 구입했고, 9일
무라카미 사진점에 28엔의 사진대금을 지불했다.[32] 무라카미 사진점은 무
라카미 덴신(村上天津, 무라카미 고지로)이 경성에서 운영한 사진관이다. 무
라카미 덴신은 1894년 청일전쟁 당시 종군기자로 조선에 들어와 자신의
이름을 내건 사진관을 개업하고, 고종과 순종의 초상 사진을 비롯한 대한
제국의 황실 사진을 촬영했다.[33] 세키노 다다시는 고건축조사 당시 무라
카미 덴신에게서 유리건판을 구입하여 경성 일대와 창덕궁 촬영을 의뢰했
다. 무라카미 사진점의 영업은 초상 사진촬영뿐 아니라 기자재 판매와 사
진 용역, 그리고 국권피탈 전후로 진행된 고적조사 활동까지 아울렀던 것

이다. 사와 슌이치는 바로 이 무라카미 덴신과의 인연으로 1912년부터 도리이 류조가 이끈 조사팀에 동행했다.

　사와 슌이치의 이력은 최근 고고학사 연구자인 요시이 히데오(吉井秀夫)에 의해 부분적으로 정리된 바 있다.[34] 요시이 히데오에 따르면 그는 1910년경부터 일본이 패전한 1945년까지 조선에서 활동하면서, 1912년부터 1939년까지 총 22회의 조사(확인 가능한 경우에 한정)에 참여했다. 1912년 8월 조선총독부 총무부 총무국 촉탁이 된 사와 슌이치는 사진촬영에 비교적 능숙하지 않았던 역사학자들의 조사 활동에 동행하기 시작했다. 한편 1916년 총독부가 '고적 및 유물보존규칙'을 시행하면서 고적조사위원회로 조사 주체를 한정했는데, 그는 이때 총무부 산하 총무국과 학무국에 동시 소속되어 1945년 종전까지 유물 촬영과 보고서 작성, 그리고 총독부박물관의 유리건판 사진을 정리했다.[35] 현재 국립중앙박물관에 소장되어 있는 건판 중 감광유제 테두리에 번호나 글자가 새겨진 판형은 사와 슌이치가 직접 정리·표기한 것일 가능성이 높다.

　사와 슌이치는 유물 촬영에 특히 능했던 사진가로 알려져 있다. 고고학 교과과정에서 실측 모사를 배웠던 세키노 다다시의 경우, 자신이 직접 스케치를 하고 제자이자 조수였던 야쓰이 세이치(谷井済一, 1880~1959)에게 촬영을 위탁하기도 했다. 이에 비해 역사학자들은 시각화 기술에 익숙하지 않았으므로, 유물 기록을 위한 별도의 사진가가 필요했다. 사와 슌이치의 조사기록을 살펴보면, 주로 인류학자와 역사학자들의 조사에 동행했음을 확인할 수 있다. 그는 1909년 세키노 다다시의 경주조사에 참여했는데, 발굴 현장이나 전경보다는 본존불을 비롯한 십일면보살상, 십대제자

등 개별 유물군을 주로 촬영했다. 세키노 다다시는 사진 테크닉이 탁월했던 사와 슌이치에게 촬영 조건이 까다로운 불상 촬영을 특별 의뢰했을 것이다.[36] 1911년 세키노 다다시는 사와 슌이치의 사진을 여러 장 포함하여 논문을 발표했는데, 이는 석굴암 불상의 구체적인 이미지가 일본 학계에 소개되는 계기를 마련해 주었다.

사진, 유물을 가치중립적인 이미지로 연출하다

세키노 다다시와 야쓰이 세이치가 편집한 『조선고적도보』에는 사와 슌이치가 촬영한 유물과 고미술, 고건축 사진이 확인 가능한 것만 제5권(통일신라시대), 제8~9권(고려시대), 제10~15권(조선시대)에 걸쳐 수록되었다. 사와 슌이치는 자신의 사진에 대해 따로 기록을 남긴 적이 없으며, 촬영 정보 또한 조사보고서를 비롯한 여타의 출판물에 기재되어 있지 않다. 그러나 그가 남긴 사진은 무엇보다 촬영 조건과 테크닉을 짐작게 하는 결정적인 단서다.

가장 먼저 눈에 띄는 것은 복수의 광원을 동시에 사용할 만큼 뛰어난 사와 슌이치의 촬영 기법이다. 『조선고적도보』 제5권 통일신라시대 편 경북 영주의 비로사 본전불을 촬영한 사진을 보면, 불상의 오른쪽 뒤편, 양손과 몸의 경계, 그리고 양쪽 다리의 위 아래로 그림자가 떨어져 있다(그림 5). 이를 통해 그가 적어도 3개의 광원을 정면 상하 좌우에서 조절하며 촬영했음을 알 수 있다. 또한 경주조사 당시에 촬영한 석굴암 본존불과 제석

그림 5 경북 영주 비로사 본전불, 『조선고적도보』 제5권, 사와 슌이치 촬영, 1909년경

그림 6 경주 불국사 석굴암 제석천(좌)과 본존불(우), 『조선고적도보』 제5권, 사와 순이치 촬영, 1909년경

천 사진은 왜곡이 거의 없고 앵글과 세부 묘사가 탁월하다. 무엇보다 그가 광원의 방향을 미세하게 조절하여 조도를 최대한 균일화하고, 그림자를 최소화하는 기술을 갖춘 숙련된 사진가임을 알 수 있다(그림 6).

사와 순이치는 거울 두 개를 사용하여 자연광을 여러 각도로 반사함으로써, 전기를 사용할 수 없는 여건에서 실내 촬영을 진행했다고 알려져 있다. 한 개의 거울은 태양을 향하게 해서 빛을 반사시키고, 이 반사된 빛을 입구 등에 바른 종이로 한번 투과한 후에 다른 거울에 반사시키도록 하는 기법을 사용했던 것이다. 아리미쓰 교이치에 따르면, 사와 순이치 특유의 촬영기술은 빛을 고르게 분산시키면서도 밝은 광선을 확보하여, 실내의 불상도 확실히 보이도록 재현할 수 있었다.[37] 도리이 류조의 1914년 경주조사 당시 사와 순이치가 촬영한 불국사 금동비로자나불좌상 사진

그림 7 불국사 금동비로자나불좌상, 도리이 류조의 경주조사, 사와 슌이치 촬영, 1914(출처: 국립중앙박물관 e-museum)

그림 8 동조(銅造) 미륵보살상,『조선고적도보』제3권, 사와 슌이치 촬영, 1909년 추정

그림 9 경주 황오리 고분 북곽 출토품, 사이토 타다시 조사단, 사와 슌이치 촬영, 1936(출처: 국립중앙박물관 e-museum)

을 보면 내부에서의 사진촬영이 얼마나 복잡하고 난해했는지 짐작할 수 있다. 화면 내부에 카메라 맞은편 상부에서 들어오는 자연광이 들어가 있는데, 촬영자는 카메라와 같은 편에 서서 흰 종이나 거울로 이를 여러 각도로 반사시키면서 불상에 메인 조명을 조준하여 조도를 최대한 균일하게 만들었던 것으로 보인다(그림 7).

조도, 명도, 각도를 포함한 촬영 조건의 균질화는 사와 순이치의 사진에서 볼 수 있는 가장 중요한 특성이자, 고적조사 사진에서 일반적으로 발견되는 공통점이다. 그 결과 사와 순이치의 유리건판에는 시각적으로 표준화된 유물이 등장하며, 이 때문에 사진 자체는 어떠한 조작이나 왜곡 없는 대상의 충실하고 중립적인 기록물처럼 보인다. 그러나 유물 사진이 대상에 대한 객관적·중립적인 이미지로 보여진다면, 여기에는 반드시 사진가의 연출, 테크닉, 촬영기법, 다시 말해 인위적인 질서가 개입한다. 유물이 어떠한 설명이나 배경지식 없이 형태만으로 특정한 시대의 양식을 대표하려면, 단순히 카메라 앞에 서 있는 것 이상의 연출이 필요하다. 유물은 특정한 방식으로 보여지고 묘사되며 분류되어야 한다. 불상은 정면과 측면, 후면에서 찍혀져야 한다(그림 8). 부장품은 모양새와 사이즈를 기준 삼아 계단식으로 배치한다(그림 9). 뚜껑이 있는 유물은 반쯤 열린 상태로 촬영하여 그 기능을 가시화해야 한다. 유물을 비추는 조명의 방향과 세기는 균일해야 한다. 불상과 광배를 분리하고, 광배는 정면과 후면을 각각 촬영하여, 연식 등의 정보를 가시화해야 한다(그림 10). 심지어 주권의 상징이었던 어좌와 일월오봉도의 한 쌍이 서로 분리되어 개별 유물로서 카메라 앞에 설 수도 있다(그림 11).

그림 10 충북 중원 건흥오년명 금동석가삼존불 광배 정면(좌)과 배면(우). 인화된 사진을 유리원판으로 재촬영, 1909년 추정(출처: 국립중앙박물관 e-museum)

그림 11 경복궁 근정전 어좌의 곡병(좌)과 일월오봉도(우). 『조선고적도보』 제10권, 사와 슌이치 촬영, 1930년대 중반 추정

사진가의 연출과 촬영법은 유물 간의 형태적 차이와 유사성을 직관적으로 파악할 수 있도록 만든다. 형태의 비교·분석은 양식주의 미술사의 출발점이기도 하다. 형태와 크기별로 배열된 불상의 이미지는 촉탁 연구자들의 양식사적 비교·분석을 원활하게 돕는다. 표준화된 이미지를 토대로 이들이 정의한 고려시대 불상의 양식은 일종의 원형(prototype)이 되어 후원자인 총독부의 공식 입장을 대변한다. 총독부는 지식의 유포자로서 출판과 전시를 통해 이를 관객에게 전달한다. 열거하기 힘들 정도로 수많은 촬영 테크닉과 시각화의 전략이 개입한다. 그것이 오늘날 우리가 바라보는 고미술 사진의 토대를 마련했다. 현재 국립중앙박물관의 e-museum에서 '자료'로 다운받는 유리건판 사진은 고미술 표상의 역사와 사진가의 접점에서 생성되었던 역사적 구성물이다.

흥미롭게도 유리건판은 촬영 중에 가해진 인위적 질서를 우연히 노출시킬 때가 있다. 사와 슌이치가 1912년 도리이 류조의 조사에서 촬영했다고 추정되는 평북 창성의 귀걸이를 한 소녀의 뒷모습 사진을 살펴보자. 화면 상단과 좌측을 면밀히 살펴보면, 촬영 당시 누군가가 소녀 뒤에 흰 배경막을 세워두었음을 알 수 있다(그림 12). 소녀는 귀걸이, 자신의 머리 모양, 노리개, 옷, 체격 등 평북 지역의 풍속을 최대한 중립적으로 보여 주는 대상으로 흰 배경막 앞에 유물의 측면처럼 앉아 있다. 오늘날의 관점에서는 특이할 바 없는 촬영 세팅처럼 보이지만, 사진은 이러한 보기의 방식과 배열이 식민지 조사사업에 기원을 두고 있음을 시사한다. 그림 12에서 알 수 있듯이, 피사체를 현실로부터 분리하여 중립적 표본처럼 제시하는 것은 흰 배경막이라는 지극히 단순한 장치다. 그러나 이 같은 미세한 연출

그림 12 평북 창성의 귀걸이를 한 소녀, 도리이 류조 1912년 조사, 사와 슌이치 촬영 추정(출처: 국립중앙박물관 e-museum)

과 촬영의 메커니즘으로부터 유물화된 소녀와 실제 세계의 경계가 벌어진다. 그리고 사와 슌이치의 촬영법은 바로 이 경계를 강화하면서 동시에 보이지 않도록 감추고 잘라내는 기술이다. 인류학과 고고학, 미술사의 체계 안에서 사진이 무엇을 어떻게 프레이밍해 왔는지, 그래서 무엇을 학문의 장 안으로 선택하고 무엇을 배제해 왔는지 면밀히 살펴보아야 할 이유가 여기에 있다.

유리건판, 현해탄 사이에 맴돌다

유족이 남긴 자료와 인터뷰에 따르면, 사와 슌이치는 1945년 도일 당시 조사사업 자료의 일부를 가지고 열도로 간 것으로 여겨진다. 하지만 종전 이후 다른 학자들과 소식이 두절되었고, 그가 가진 자료들의 행방도 묘연해졌다. 중국 청동기를 비롯한 고대 동아시아 고고학 연구자인 우메하라 우에지(梅原末治, 1893~1983)는 사와 슌이치를 찾기 위해 NHK 라디오 방송의 사람 찾기 프로그램을 활용했다고 한다.[38] 우메하라 우에지 팀이 금녕총(1924)과 정상리 227, 219, 221호 고분(1933), 남이리 53호, 도제리 50호 고분, 낙랑토성(1935), 능산리 동쪽 고분(1938)을 조사할 때 사와 슌이치는 유물 촬영을 담당했다. 종전 15년 만에 전 제국의 조사단과 전 제국의 사진가가 라디오 방송을 통해 재회했다. 그리고 이는 조선의 문화, 미술, 역사에 대한 전후 일본의 학술출판사업을 재점화했다. 우메하라 우에지와 후지타 료사쿠의 『조선고문화총람(朝鮮古文化総覧)』(전 4권, 1947~66)은 연

구자와 사진가, 조사와 기록, 지식과 이미지의 드라마틱한 재회가 낳은 산물이다. 그렇다면 전후의 학술사업과 식민지 조사사업에서 유물 사진은 같은 의미를 가지는 것일까? 혹은 시절이 바뀌었으니 완전 다른 의미를 갖게 되는 것일까?

반대로 총독부 수산국에서 조선산 치어의 표본을 촬영했던 어류학자 우치다 게이타로(內田惠太郎, 1896~1982)는, 자신의 유리건판 사진을 모두 조선의 시험장에 놓아둔 채 종전과 더불어 급히 현해탄을 건너야 했던 비운의 인물이다.[39] 해방 이후 행방이 묘연해진 자신의 사진을 생각하면 가슴이 미어진다는 그의 기록을 통해, 인간뿐 아니라 유리건판에도 제국과 식민주의, 그리고 전쟁이 만든 역사적 단절과 파열이 새겨져 있음을 알 수 있다.[40] 마찬가지로 총독부박물관의 마지막 관장이었던 아리미쓰 교이치는 종전 직후 짐가방만 하나 달랑 가지고 귀국하는 통에 자신의 문서들을 모두 조선에 두고 온 사실에 대해 진심으로 안타까움을 표한다.[41]

제국의 연구자와 식민지 조선의 연구자가 팀을 이루었던 경우, 유리건판의 행방과 소유, 그리고 사진의 의미는 더욱 복잡해졌다. 아키바 다카시(秋葉隆, 1888~1954)의 유리건판에는 한국 민속학 1세대인 송석하의 이름도 함께 기재되어 있고, 송석하의 논저 또한 아키바 다카시의 유리건판을 사용하고 있다. 실제로 이들은 같은 조사팀에서 협업 연구를 진행했으므로, 조사 대상을 공동 촬영, 공동 관리했을 가능성이 크다.[42] 그러나 아키바 다카시와 송석하의 역사관은 식민사관과 민족주의 사관으로 극단적인 차이를 보인다. 어떻게 보면 유리건판이야말로 제국과 식민지의 공동재였을 테지만, 그것이 식민사관에 입각하여 타자를 시각화하는 민속학적 자

료인지, 민족사관을 토대로 한반도의 유구한 전통을 증명하는 시각자료인지, 혹은 둘 다에 속하는지, 여전히 해명되지 못한 질문이 1세기가 지난 현재까지도 현해탄을 사이에 두고 맴돈다.

유리건판의 행방과 이동, 그리고 소유에 대한 문제는 고적조사 사진을 고정된 표상이 아니라, 미술사라는 담론과 제도를 구성하는 물질적 매개물로 바라보도록 이끈다. 이러한 문제의식을 배경으로 식민지 시대 유리건판을 미술사의 방법론과 체계를 형성한 일종의 행위자(agent)로 파악하는 것에 중점을 두었다. 구체적으로는 촉탁 연구자, 다른 매체(모사도), 사진가라는 외재적 요인과 사진의 접촉, 매개, 연동이 고미술에 대한 어떤 새로운 의미를 발현할 수 있었는지에 주목했다. 이는 어디까지나 제한적인 접근으로, 후원자로서의 총독부의 역할, 독자의 수용 양상이 명확히 밝혀질 때 사진의 행위자성 또한 보다 뚜렷한 윤곽을 가질 수 있을 것이다. 그러한 포괄적 연구의 출발점에 있는 이 글은 사진이라는 미시적 변수가 조사에서 지식으로 이어지는 과정에 어떻게 개입했으며, 역사주의와 양식주의에 근거한 미술사를 어떻게 뒷받침할 수 있었는지 짚어보려 했다.

후기

2004년 4월에서 6월까지 서울시립미술관 서소문관에서 열린 〈다큐먼트
(Document)〉 전에 코디네이터로 참여했다. 석사논문을 막 끝낸 초보 연구자로 전
시에 투입되어, 일제강점기 제국의 연구자들이 조사 활동을 위해 촬영한 유리건
판 사진들을 처음 보게 되었다. 지금은 미술계에서도 널리 쓰이지만, 당시 '아카이
브'는 자주 통용되는 용어가 아니었다. '아카이브 사진'은 더더욱 생소했다. 이 글
의 주인공 유리건판은 제국주의, 식민사관, 근대적 지식-권력과 동떨어질 수 없는
기록물, 즉 아카이브 사진이다. 그러나 대형 카메라의 고화질 때문인지, 뛰어난 촬
영 테크닉 때문인지, 유리건판 사진은 내게 굉장한 매력으로 다가왔다. 심지어 세
키노 다다시의 『조선고적도보』는 여전히 최고의 문화재 사진으로 보인다.

 물론 거기서 끝난다면 역사의식의 부재를 스스로 자책해야 할 것이다. 하지만
보다 근본적인 질문은 정치적·역사적 쟁점의 한가운데 서 있는 기록물에 왜 지
적인 자극을 받고 시각적인 매혹을 느꼈을까에 있다. 이 자극과 매혹의 근거를
객관화하기 위해 나는 학업을 놓지 않았던 것 같다. 돌이켜 보면 박사논문 주제
를 19세기 말 일본 메이지 시대의 기록사진으로 잡았던 것도 그 때문일 것이다.
〈다큐먼트〉 전으로부터 17년 후인 2021년, 일제강점기로 다시 건너와 나는 유리
건판 사진들을 보고 있다. 그동안 내게 어떤 신박한 이론이나 희귀한 일급 사료
가 덜컥 주어진 것은 아니다. 다만 시간이 지나 해석의 두께가 조금 생겼을 뿐이
다. 거기에 '에이전시'라는 프레임을 같이 넣어보는 것이 이 글의 작은 의도다.

왕권

4. 왕의 이름으로

이성계(1335~1408)의
삶과 자취를 따라 본 관련 유물과 예술

서
윤
정

서윤정

서울대학교 고고미술사학과에서 미술사를 전공했으며, 미국 캘리포니아주립대학교(UCLA)에서 조선시대 궁중회화를 주제로 박사학위를 취득한 후 동대학교 및 베를린 자유대학에서 동아시아의 시각문화와 미술사를 가르쳤다. 현재 명지대학교 인문대학 미술사학과 조교수로 재직 중이며, 조선 후기 궁중회화와 동아시아 관점에서 본 한국회화와 물질문화에 관해 연구를 하고 있다. 최근 논문으로는 「조선에 전래된 구영의 작품과 구영 화풍의 의의」(2020), "Memorial Scenery and the Art of Commemoration: Chinese Landscapes and Gardens in Korean painting of the Late Joseon Period"(2020) 등이 있으며 공저로는 『명화의 탄생 대가의 발견』(2021), *A Companion to Korean Art*(2020) 등이 있다.

행위자성: 예술을 둘러싼 다양한 존재의 활동

예술이 탄생하고 향유되는 과정에는 후원자, 예술가, 감상자를 포함한 다양한 존재가 개입하며 그들의 역할에 의해 예술의 목적과 기능이 형성·변화한다. 이 글은 예술을 둘러싼 다양한 존재의 활동을 예술의 '행위자성 (agency)'이라는 개념을 적용하여 그 유효성과 유용성을 물질문화까지 확장해, 예술의 주체가 물질적 매개체를 통해 어떻게 발현되며, 그 결과물이 관람자에게 어떠한 시각적 경험과 심리적 영향을 끼치는지를 살펴보고자 한다. 특히, 특정한 예술품과 대상이 하나의 살아 있는 물건처럼 작동하여 예술의 행위자를 어떠한 방식으로 상기하는지를 이성계(李成桂, 1335~1408)라고 하는 조선의 창업군주를 중심으로 설명하고자 한다.[1] 잠저(潛邸) 시절의 이성계부터 조선을 건국한 창업군주 태조, 왕위에서 물러나 함

홍본궁으로 돌아갈 때까지, 이성계는 변방 유이민(流移民)의 후예로 태어나 중앙 조정의 재상을 거쳐 왕조를 교체하여 역성혁명을 이룬 입지전적인 인물이지만, 왕자의 난으로 인해 자신의 후계자 선정이 부정당해 권력의 자리에서 물러나 쓸쓸한 만년을 맞는다. 이성계의 드라마틱한 삶의 궤적만큼이나 그의 이름은 조선시대 내내 역사와 전설, 민담 속에서 끊임없이 반복되고 인용되며, 재생산되어 새롭게 해석되었다.

　　같은 맥락에서 이성계의 이름으로 혹은 이성계의 이름에서부터 기원한 수많은 예술품과 유품, 사적, 사적지를 시각화한 작품이 조선시대에 걸쳐 제작되었다. 이 글은 그동안 역사, 회화, 도자, 공예, 민속학 분야 등 각 영역에서 개별적으로 다루어진 이성계와 관련된 유적과 예술품 등을 이성계의 '행위자성'이라는 관점에서 생각해 보고자 한다. 즉 이러한 수많은 예술품과 물질문화에서 이성계의 행위자성이 어떻게 발현되는지, 관람자들은 이러한 작품들을 대면할 때 얼마나 이성계의 존재를 의식하는지 알아보고자 한다. 이성계의 명성과 역사적 평가가 이러한 작품에 대한 가치에 어떠한 영향을 미치며, 이성계 사후 그와 관련된 유품과 사적지들은 어떤 주체에 의해 이용되며 그 의미가 변화되는지에 대한 다양한 질문을 던지며 그에 대한 나름의 해답을 찾아보고자 한다.[2]

어진: 왕과 같은 존재, 물건-행위자

조선시대의 어진에 대한 연구는 어진의 제작 및 이모(移模)와 관련한 의궤

와 기록을 통한 어진의 제작방식과 과정, 어진 화사의 활동, 진전(眞殿)의 운영과 국가 의례, 동아시아의 전통적인 군주상으로서의 비교 연구를 통한 개별 작품의 연구, 디지털 복원기술을 통한 훼손된 어진의 복원방안 제안 등 작품을 둘러싼 다양한 요소를 종합적으로 고려한 심도 있는 연구가 진행되어 왔다.[3] 이 글은 진전된 선행연구를 바탕으로 알프레드 젤(Alfred Gell, 1945~97)이 제시한 '행위자성'의 개념을 이론적인 틀로 사용하여 어진을 둘러싸고 왕의 행위자성이 어떤 과정을 통해 발현되며 그 영향력이 어떠한 방식으로 전달되는지, 그 과정을 체계적으로 설명해 보고자 한다. 이 개념은 제의적 기능을 지닌 동아시아의 군주 초상화가 국가 의례에서 대신과 왕실, 관람자 전체에게 미치는 영향력을 단순하지만 효과적으로 보여 주는 데 유용하다. 젤에 의하면 예술이 관람자에게 인지되어 영향력을 미치는 과정에는 행위자성을 발휘하는 행위자–주체(agent)와 영향력을 받는 피동작주(patient)가 있는데, 이 둘의 역할을 예술가(artist), 지표(index), 원형(prototype), 관람자(recipient)의 네 가지 개념이 상호작용하며 담당한다.[4] 지표는 주체의 행위를 귀추(abduction)할 수 있는 가시적이고 물질적인 형태를 띠고 있으며, 이 글의 맥락에서는 예술작품이 여기에 해당된다. 예술가의 자율성이 강조되는 현대 창작의 세계라면 보통 예술가가 주체로서의 행위자가 되어 지표, 즉 예술작품을 통해 관람자인 피동작주에게 영향력을 행사한다. 그러나 이러한 도식은 전근대의 동아시아 초상화 제작 관습에서는 적절하지 않다. 가장 강력한 의사결정권을 발휘하는 존재는 초상화 제작의 행위자인 초상화의 주인공 또는 초상화를 주문한 후손이나 추종자의 행위자성이며, 그것이 비교적 사회적 신분이 낮은 화가의

행위자성을 압도한다. 이런 경우 초상화의 주인공이 화가에게 영향력을 미치고, 제작된 초상화가 최종적으로 관람자에게 영향력을 미치는 도식을 그려볼 수 있다.

그러나 엄격한 관례와 관습에 의해 그려진 제례용 초상화인 어진의 경우는 초상화의 대상이나 주문자의 요구에 의해 쉽게 변경되거나 바뀌지 않는다. 이는 1872년 모사한 경기전 「태조어진」(그림 1)이 19세기 후반에 제작된 어진임에도 불구하고 철저한 정면관에 소매가 길고 폭이 좁은 청색의 곤룡포와 같은 조선 초의 고식적인 원형을 고수하고 있는 점에서도 알 수 있다. 또한 1837년 준원전(濬源殿)의 태조어진을 한양에서 다시 모사할 때 한양의 남별전에 태조어진이 있었으나, 재모본이라는 이유로 남별전본이 아닌 영흥의 준원전 구본을 한양까지 이안하여 모사한 점에서 재차 확인할 수 있다.[5] 어진은 엄격한 질서와 규율에 따라 제작되는 동시에 제작된 어진은 그 자체로 하나의 규율로 존재하며 물건-행위자로 작품의 제작과정 전반에 가장 강력한 영향력을 발휘한다. 즉 어진에 의미를 부여하는 인간 행위자가 그 자신의 목적을 위한 수단으로서 어진을 제작하지만, 일단 어진이 제작된 후에는 그 어진들은 독자적인 활물(活物)로 사회적 삶(social life of thing)을 살며, 그 삶은 다른 물건과 끊임없이 관계를 맺고 인간 사회에 관여한다. 이 과정에서 '인간 행위자(person-agent)'에게 부여되었던 능동성이 '물건 행위자(thing-agent)', 즉 물건-어진의 힘 아래 종속되기도 하고, 인간-물건 행위자의 능동성-수동성이 서로 교차되고 뒤섞이며 복잡한 사회구조를 형성한다.[6]

한편 어진의 비인간으로서의 행위자성과 의미는 의례를 통해 완결된

그림 1 조중묵·박기준 등, 「태조어진」, 비단에 채색, 220×151cm, 1872, 전주어진박물관

다. 숙종이 "국왕의 어진은 국왕을 대하는 예 가운데 더욱 격식을 갖춘 예를 취하라"고 요구한 데서 알 수 있듯, 어진은 왕과 같은 존엄성과 상징성을 가지고 왕과 같은 존재로 여겨져, 그 제작과 봉안, 봉심과 관련된 일련의 행사는 국왕의 공적 활동으로 간주되어 엄격한 의주가 마련되고 그에 따른 의례가 행해졌다.[7] 태조의 경우 전국 5처에 외방 진전과 궐내 진전이 조선 초부터 설립되어 중앙에서 파견되는 관리자나 지방의 관찰사, 왕의 제향을 받았는데, 어진은 이러한 정교한 의례 과정을 통해 왕과 동일한 권위를 지닌 상징으로 인식되고, 마치 살아 있는 왕처럼 모셔지고 다뤄진다. 이 과정에서 의례의 집례자와 참여자는 초상화에 혼을 불어넣는 적극적인 영향력을 행사하는 또 하나의 행위자가 된다.[8]

진전에서의 제향뿐만 아니라 어진의 이모를 위해 이동하거나 제작된 어진을 진전에 봉안할 때에도 각 단계마다 미리 의주를 마련해 시행하고, 어진을 배웅하거나 전송하는 의례를 시행했다. 1614년 경기전 중건 후 임란으로 묘향산으로 피신시킨 태조어진을 한양을 거쳐 전주로 이안하기로 결정하고 한양에서 영접행사를 거행하기 위해 광해군이 신하들과 함께 모화관에 직접 나가 어진을 영접하고 친히 제사를 지낸 일이나, 1688년 숙종이 남별전에 봉안할 태조어진을 모사하기 위해 경기전의 어진을 전주에서 한양으로 모셔올 때 각 단계마다 의주를 마련하여 공식적으로 거행한 일이 그 예다.[9] 태조어진이 경기전에서 가마에 실려 출발할 때에는 미리 정한 의례에 따라 의장을 갖추어 행렬을 시작했고, 각 주정소와 숙소에는 규정에 맞게 의장과 시위를 배설했다. 경덕궁 자정전으로 모셔와 모사를 위해 봉안했을 때에도 각각 출궁과 환궁 의례, 전알례와 봉심의 등을 거행했

다. 이때 숙종은 원유관에서 강사포를 입고 노부의장(鹵簿儀仗)의 시위를 받으며 종친과 문무백관과 함께 한강변까지 행차하여 태조어진을 맞이했다. 그 직후 전알례와 작헌례를 거행하고, 영정을 살핀 후 창덕궁으로 돌아왔다. 숙종은 태조어진의 모사 과정을 직접 살피고, 초본이 완성된 후 경덕궁으로 행차하여 자정전 동월랑에서 국왕과 종친, 문무백관과 함께 망전례를 거행한 후 어진을 살폈다. 새 어진이 완성되자 새롭게 중건된 남별전 1실에 봉안했는데, 이때에는 법가의장(法駕儀仗)을 갖추도록 했다. 어진을 경기전으로 다시 이안할 때 승지와 도감 당상, 낭청, 종친과 문무백관이 경덕궁 흥화문 밖에서 국왕의 행차를 보내듯 호위했다.[10] 제대로 된 법가노부(法駕鹵簿)의 의장을 갖추어 태조의 새 어진을 봉안한 것은 어진을 살아 있는 국왕처럼 대우하기 위해서였다.

어진이 훼손되거나 소실되었을 때, 어진을 다른 곳으로 이송할 때에는 실제 국왕이 상을 당한 것처럼 애통해하거나, 실제로 이별하는 것과 같은 슬픔을 의례로 표현하기도 했다. 인조 9년(1631) 집경전 화재로 태조어진이 진전과 함께 불타 사라지자 조정에서는 이를 매우 중대한 손실로 여기고 인조를 비롯하여 자전, 내전 빈궁 모두 3일 동안 소복을 입고 지냈으며, 숭전전에서 망곡례(望哭禮)를 거행했다.[11] 1688년 태조어진의 모사가 완료된 후 태조어진의 구본을 경기전에 돌려보낼 때, 숙종은 그 슬픔을 이기지 못해 어진을 친히 보내고자 했다. 이를 위해 예관 및 대신들에게 의례와 절차를 논의했는데, 영의정 김수흥(金壽興, 1629~89)은 어진을 돌려보내는 것은 국장에서 졸곡(卒哭) 후의 일과 같고, 국왕이 지송례(祗送禮)를 하고자 하는 것은 효를 보이는 것이므로 졸곡 후의 의복을 따를 것을 주

장했다. 즉 어진의 전송을 실제 국장과 같은 행사로 인식하고 그에 준하는 의례를 설행했던 것이다.

어진의 제작과 진전의 중건은 영조대에도 지속되었고, 그에 따른 의례와 행사는 정조대에 이르러 국가 전례로 재정비되었다. 어진의 제작과 진전의 운영이 국왕 주도로 전개되고, 이것은 군신 간의 역학관계에서 국왕이 우위를 점하는 계기로 작용했다. 태조의 어진은 조선 왕조의 정통성을 시각화하는 동시에 효도와 추숭에 기초한 조종의 숭배 작업이라는 명분을 만족시키고, 정통성 시비로 정치적 입지를 위협받았던 조선 후기의 군주들에게 자신의 취약한 정통성을 보완하는 상징으로서 효과적인 대상이었다. 이런 의미에서 태조의 시각적 재현인 어진은 숙종을 비롯한 후대의 후손, 집례자이자 관람자에 의해 만들어진 혹은 의도된 행위자성의 발현 결과라고 볼 수 있다.

함경도: 이성계의 이름으로 성역화된 풍패지향(豊沛之鄕)

이성계의 이름과 연관되어 성역화된 지역은 조선 왕조의 관향인 전주와 조상의 세거지이자 이성계가 태어나 생애 전반을 보낸 '풍패지향'으로 알려진 함경도에 대부분 분포해 있다. 특히, 함흥은 이성계가 성장하고 군사적 기반을 닦아 그 이름을 높인 곳으로, 젊은 시절의 그의 출중한 무용과 홍건적, 원, 여진, 왜구 등과의 전투에서 공을 세우고 세력을 키워 중앙의 패권을 장악하게 된 곳이자, 왕위에서 물러나 노년을 보낸 곳이다. 따라서

이성계의 삶에서 중요한 장소이자, 이성계 개인에게도 가장 의미 있는 곳으로 관련 일화가 많이 전해지는 곳이다. 이성계와 관련한 함흥의 사적은 왕실 차원에서 정비·관리되어 왕실의 위상을 제고하고 왕권을 강화하는 수단으로 이용되었다.[12]

　　이성계와 관련한 함흥의 사적 중 후대에 왕실 사적으로 정비되어 관리되거나 명소로 지정된 곳은 태조가 잠룡 시절의 사저로 상왕이 되어 기거한 본궁, 독서하며 학문을 연마하던 독서당, 환조와 태조의 함흥 구저인 경흥전, 격구하던 곳에 세운 격구정, 단을 세우고 태백성(太白星)에 제사를 지냈던 제성단, 말 타고 무예를 연마하던 치마대 등을 들 수 있다. 이 중 함흥본궁은 부치(府治)의 남쪽 15리 되는 운전사(雲田社)에 위치한 곳으로, 목조·익조·도조·환조의 4대조와 효비, 정비, 경비, 의비 왕후의 위판을 노셨는데, 이후 숙종 21년(1695)에 태조와 신의왕후의 위판을 봉안한 곳이다.[13] 태조와 관련된 함흥의 유적과 명소는 전각과 시설물을 갖추고, 국가의 제향과 어제비를 통해 왕실 사적으로 편입되고, 태조의 기억을 상기하고 변방의 문물을 유람하는 기행문과 시문에 자취를 남겨 왕조 창업의 역사를 안고 있는 곳으로 칭송되었다. 창업군주로서의 태조의 상징성은 분명했지만, 국초에 그에 대한 인식은 의례적인 수준에 불과했다. 이는 태종이 태조의 후계자 선정을 거부하고 스스로 왕위를 차지함으로써 사실상 태조의 권위가 부정되었고, 태종이 선택한 세종의 후손들이 왕위를 계승함으로써 태조의 권위가 현실정치에 적극적으로 반영되기 어려웠던 탓이었다.[14] 실질적으로 이성계와 관련한 함흥의 성지들이 본격적으로 부각되기 시작된 것은 조선 후기에 이르러서였다. 붕당의 대립 속에서 환국

을 일으켜 정국의 주도권을 장악하기 위해 의리명분론을 적극적으로 활용하여 왕조의 계승자로서 자신의 위상을 공고히 하고자 했던 숙종과, 선왕의 업적을 계술하여 창업을 재현하는 중흥주로서 자신의 입지를 강화하는 정책의 일환으로 태조와 관련한 사적을 정비한 영조와 정조대에 이성계와 관련한 함경도의 성역화 사업이 본격적으로 이루어진 것이다.[15]

1683년 송시열(宋時烈, 1607~89)의 주도로 이루어진 태조의 존호 추상을 시작으로 정권을 잡은 서인 세력은 태조의 위화도 회군을 존주(尊周)로 표상되는 춘추대의의 명분으로 재평가하고, 인조와 효종의 척화론과 북벌론을 태조의 창업 이념을 재현한 계술지사로 천명하여 인조와 효종을 계승한 숙종의 왕통을 공고히 하는 명분으로 제시했다. 태조의 위화도 회군이 창업의 명분으로 자리 잡으면서 당시 태조의 활동 또한 창업과 연계되어 적극적으로 인식하기에 이르렀다. 태조의 창업은 결국 존주와 대명의리론으로 귀결되고, 이와 관련한 역사적 장소는 태조의 후손인 숙종의 권위를 보여 주는 역사적 증거가 되었다.[16] 숙종대 태조의 이미지를 강화하는 일련의 제반 사업의 주체가 숙종인 것은 바로 여기에 연유한다. 1695년에는 국가 의례에서 배제되었던 신덕왕후의 위판을 함흥과 영흥 본궁에 조성하여 본궁을 국가 사전의 틀에 포섭하는 등 적극적으로 태조와 관련한 사업을 추진했다. 특히 위판 봉안 후 숙종이 직접 제문을 지어 보내면서, 이후 18세기 북도 사적 정비와 입비가 지속적인 조치를 통해 이루어졌다.[17]

숙종은 1705년 우연히 조맹부(趙孟頫, 1254~1322)의 『팔준도(八駿圖)』 축을 얻어 감상한 후, 예전에 안견이 그린 태조의 『팔준도』가 떠오르자 화공에게 두루마리에 그림을 그리게 한 후, 각각 말의 형상 왼쪽에 『용

비어천가』에 실린 주석과 찬을 기록했다.[18] 숙종은 『팔준도』를 보며 "성조 (聖祖)가 창업한 어려움과 수성(守成)의 쉽지 않음"을 상기했다.[19] 국립중앙 박물관에 소장된 이 화첩에는 각각 그림 옆에 「숙종어제팔준도 병소서(肅 宗御製八駿圖幷小序)」 외에 성삼문의 「팔준도명 병인(八駿圖銘幷引)」, 이계 전(李季甸, 1404~59)의 「팔준찬병서(八駿贊幷序)」와 『용비어천가』의 「팔준 도지병찬(八駿圖誌竝贊)」이 실려 있다. 『용비어천가』에 실린 태조의 팔준 은 당 태종의 여섯 마리 준마의 고사에 비견되어 태조의 창업과 건국의 정 당성을 상징하는 의미를 내포하고 있다. 숙종이 『팔준도』에 대해 특별한 관심을 표명한 이유는 위화도 회군의 정당성을 태조의 무장으로서의 공업 을 찬양하는 성삼문의 「팔준도명(八駿圖銘)」에 근거하고 있기 때문이다.[20] 신숙주는 「팔준도부(八駿圖賦)」에서 태조의 여덟 마리 준마를 하늘이 내 린 신물(神物)로 규정하고, 일천백년 대의 이적(異跡)을 나타내어 조선의 천명을 받는 서상(祥瑞)이라고 기술했다.[21] 이러한 태조의 팔준에 대한 상 징성에 대한 이해는 숙종의 제찬에도 반영되어, 여덟 마리의 준마는 태조 와 함께 한마음이 되어 생사를 맡겨 대업을 이룬 창업의 시각적 증거이자, 춘추대의의 명분으로 기억되었다.[22] 태조의 『팔준도』 중에 「유린청(游麟 淸)」과 「현표(玄豹)」(그림 2)는 함흥 제성단의 목장에서 났는데, 유린청은 이성계가 우라를 점령하고 해주에서 싸우며 운봉에서 승전할 때 탔던 말 로, 서른한 살에 죽었을 당시 석조(石槽)에 넣어서 묻을 정도로 아꼈다고 한다. 현표는 토아동(兎兒洞)에서 왜를 평정했을 당시 탔던 말이다.[23] 이 두 준마는 전장에서 사선을 넘나들며 활약했던 이성계의 잠저 시절을 환 기시키고, 타고난 군사적 능력과 수완으로 창업의 기틀을 마련할 수 있었

그림 2 『팔준도』 중 「유린청」(위)과 「현표」(아래), 비단에 색,
각 42.5×34.8cm, 국립중앙박물관

던 젊은 시절의 이성계의 모습을 되짚어보게 한다.

영조대의 이성계 관련 사적 현창 사업은 1747년 함흥 출신 위창조(魏昌祖, 1703~59)가 함경도의 왕실 사적을 모아 『북로능전지(北路陵殿誌)』를 편찬하여 올리자, 영조가 이를 상세히 보완하고 어제 서문을 붙여 1758년 『북도능전지(北道陵殿誌)』라는 새 이름을 붙여 간행한 이후 본격화되었다. 이 책에는 함경도 지역에 있는 태조 4대조와 그 왕후의 능 8기와 본궁·진전 등 왕릉과 전각에 관한 기록이 포함되어 있는데, 발간된 이듬해 가을 홍상한(洪象漢, 1701~69)이 어명으로 북도의 사적을 봉심하고 그 결과를 그림으로 보고했다.[24] 일련의 사업은 영조의 함경도 조종 사적에 대한 특별한 관심을 보여 주는데, 『북도각릉전도형(北道各陵殿圖形)』(그림 3)은 『북도능전지』에 포함된 사대조의 비와 능, 진전, 영흥과 함흥본궁을 비롯하여 흑석리, 독서당 등의 유적지를 채색으로 그린 12폭의 그림으로 구성되어 있다.[25]

태조 사적지의 시각화와 더불어 영조는 태조의 탄생지나 고사가 얽힌 곳에 표석을 건립하여 창업군주에 대한 예우와 정통성 계승에 대한 신념을 피력했다. 비석을 세우고 어제어필의 제작을 통해 사적을 현창하는 사업은 영조대의 두드러진 현상으로, 이는 왕의 어필 창작이 사회적으로 용인되고, 입비(入碑)를 통한 국왕 권력의 현시적 과시가 가능해진 사회적 분위기를 반영하는 것이기도 하다. 17세기 이전까지만 해도 완물상지(玩物喪志)의 유교적인 예술관과 어필이 위조되거나, 사사로이 사가나 국외로 반출되는 것에 대한 우려로 선왕들이 필묵을 남기는 것을 꺼렸기 때문에 비석에 어필을 새긴 경우가 드물었다.[26] 흑석리는 영조가 태조 탄신 7주갑

그림 3 함흥본궁, 『북도각릉전도형』 종이에 색, 32.5×56.5cm, 국립문화재연구소

(周甲)인 1755년 1월에 친히 비명으로 '태조대왕탄생구리(太祖大王誕生舊里)'를 쓰고 음기를 지어 입비했다. 독서당은 설봉산(雪峯山) 자락에 위치한 초당으로 태조가 잠저 시절에 독서하며 학문을 수양하던 곳이다. 그런데 화재로 소실되어 섬돌만 남아 있던 곳을 숙종대 관찰사 김연(金演, 1655~?)이 중건하고 그 사적을 기록한 비를 세웠다.[27] 1755년 2월 영조는 북도 도과시관(道科試官) 조영국(趙榮國, 1698~1760)에게 영흥의 준원전을 봉심한 후 준원전과 그 옛터, 흑석리에 비를 세운 곳과 비각, 함흥본궁과 태조가 손수 심은 소나무, 독서당을 그려올 것을 특별히 명했다.[28] 『북도능전지』의 간행과 흑석리 탄강비의 입비, 『북도능전도형(北道陵殿圖形)』의 제작과 같은 태조와 관련된 사적의 정비와 이의 시각화 사업은 태조의 이름을 앞세워 영조 자신이 창업의 역사를 계승한 군주로서의 이미지를 강화하기 위한 방편으로 주도적으로 행위자성을 발휘하고 있다.[29]

정조대에는 함흥과 영흥본궁의 의례를 정비하여 『함흥본궁의식(咸興本宮儀式)』과 『영흥본궁의식(永興本宮儀式)』을 간행하고 환조를 영흥본궁에 추제하는 등 선대를 계술하는 의지로써, 함경도의 유적지를 정비했다. 태조의 잠저도 아니고 연혁도 불분명하던 영흥본궁을 정조 15년 이래 정비를 통해 태조 사적으로 공식화하고, 환조의 구저이자 태조의 탄생지로 설정하여 왕업의 발판이자 태조가 창건한 신성한 곳이라는 의미를 부여했다.[30] 또한 조종의 유허를 찾아 비석을 세우는 사업을 계승하여, 정조는 1797년 함흥의 태조 사적지인 독서당과 치마대에 비석을 세우고 '독서당구기(讀書堂舊基)', '치마대구기(馳馬臺舊基)'라고 비석 뒤에 글을 새겼다. 정조대 본궁의 의례 정비는 국왕이 주도적으로 의례를 규정하고 후손에게

本宮

宮在府南十五里雲田社 太祖潛龍
時舊宅而爲上王⋯⋯亦御馬因置
民爲二百戶遺重臣守之中遺檯曹郎
成廟置分內司 宣祖龍良廐置內奴
五百戶壬辰之亂舊宮盡煙廐庚戌觀察
使韓公浚謙重建而自亂後減內奴二
百戶分差內司別生一人奉守知法云
宮有正殿奉 四王及 太祖神位殿
前有豐沛樓商有蓮池殿後六松万
太祖手植松軒之號以此也壬辰之變
亦無恙而歲久枯朽其中一株蒼翠猶
蔣⋯知昔殿內藏 聖祖冠服弓箭橐
鞬鞭弯等物嘗兵亂之時不焉西京武庫之
劍亦可⋯也

그림 4 「본궁」, 『함흥내외십경도』, 종이에 채색, 51.7x34.0 cm, 18세기, 국립중앙박물관

준수하도록 하는 조치로, 이는 국왕이 모든 의리를 규정하고 주도하는 군사(君師) 이념을 피력한 것이다. 또한 이는 선대의 예를 따라 태조 사적지에 입비를 하고 음기를 내린 것으로 계술의 이념을 표방하여 창업군주의 왕업을 이어 중흥주로서 국왕의 위상을 강화하는 일련의 성역화 작업이라고 할 수 있다.[31] 주목할 만한 점은 태조의 이름과 관련되어 다시금 부각되는 함흥 지역은 탄생지였던 흑석리, 잠저 시절 학문을 연마하던 독서당과 무예를 연마하던 치마대로, 공통적으로 태조의 생애와 관련된 지역이지만, 연혁이 불분명하거나 소실되어 잊힌 유적으로 숙종과 영조, 정조에 의해 '재발견'되어 다시 '지표'화된 유적들이다. 이들 유적지는 결과적으로 태조의 발자취보다 이를 재발굴해 낸 선대 왕의 행위자성이 더욱 강하게 환기되는 장소라고 할 수 있다.

함흥본궁 소나무와 이성계 유품: 신령한 물질적 매개체, 물건-행위자

함흥본궁은 함경감영이 있는 함흥의 왕실사적의 핵심적인 상징물이자 이성계 관련 사적지 가운데 가장 빈번하게 시각화된 곳이다. 본궁은 4대조의 왕과 왕비, 태조의 신위를 모신 정전과 풍패루를 중심으로 조성되어 있다. 본궁을 시각화한 『북도능전도형』과 『함흥내외십경도(咸興內外十景圖)』, 조중묵(趙重默) 필 「함흥본궁도」(그림 5), 『조선고적도보』에 실린 함흥본궁의 정전 정면사진에서 가장 눈에 띄는 특징적인 경물은 거대한 소나무다(그림 6). '태조고황제수식송(太祖高皇帝手植松)', '태조소수식(太祖所

그림 5 조중묵, 「함흥부궁도」, 비단에 색, 1889, 국립중앙박물관

手植)', '괘궁송(掛弓松)' 등으로 알려진 여섯 그루의 소나무는 이성계가 손수 심은 것으로 태조의 호 송헌(松軒)이 여기에서 연유했다고 한다. 임진왜란 때 왜구의 칼에 손상을 입어 구리로 그 상처를 감쌌다고 하며 세월이 지나면서 소나무가 말라죽고, 그중 두 그루만 푸른 잎이 울창하다고 전해진다.[32] 『북도능진지』 함흥본궁 항목의 서술에 의하면, 본궁 뒤뜰 서북쪽으로 10보쯤 되는 곳에 단이 있고, 그 옆에 태조가 잠저 시절 손수 심은 소나무가 있었는데, 활을 쏠 때 늘 여기에 활을 걸어두었다 해서 '괘궁송'이라고 불렀다. 예전에는 여섯 그루의 나무가 모두 무성했는데 천계(天啓) 갑자년(甲子年) 이후로 네 그루는 스스로 말라죽고 오로지 두 그루만 울창하여 오래된 가지가 얽히고설켜 늙은 용처럼 보이고, 그 그늘이 뜰을 두루 덮어 새도 감히 깃들지 않았다고 한다. 임진왜란 때 적의 칼자국으로 인해 그 허리에 철갑판을 둘렀다.[33] 거의 동일한 내용이 홍경모(洪敬謨, 1774~1851)의 『관암전서(冠巖全書)』와 『풍패지(豊沛誌)』에 실려 있어 함흥본궁에 이성계가 직접 심은 소나무에 대한 인식이 조선 후기 문인들 사이에서 공유되고 있었음을 알 수 있다.[34] 숙종도 이성계가 손수 심은 소나무에 대한 어제를 남겼는데, 흥미로운 점은 숙종은 그 소나무가 함흥본궁이 아닌 준원전에 있는 것으로 기술했다는 점이다. 어제는 어진을 봉안하는 전각인 준원전에 성조가 손수 심은 노송이 300여 년간 시들지 않고 울창하여 사방에 맑은 그림자를 드리우고, 상서로운 기운과 구름이 넘쳐흘러 완상할 만한 기이한 광경을 이루고 있는데, 이 노송이 오랫동안 무성하기를 기원하는 내용을 담고 있다.[35]

　　이성계가 직접 심은 소나무는 문헌기록뿐 아니라 함흥본궁의 사적과

풍경을 시각화한 『북도각릉전도형』의 「함흥본궁」(그림 3)이나 『함흥내외십경도』의 「본궁」(그림 4)에서 정전 뒤에 인상적인 크기로 묘사되어 있는데, 세 그루만 등장하고, 이 중 두 그루만 푸르고 무성하며 맨 오른쪽의 소나무는 고사된 것처럼 묘사되어 있다. 앞서 서술한 것처럼 이 소나무에 대한 기록은 함흥본궁을 언급할 때 매번 등장하는데, 그 거대한 크기에 대한 언급과 "서로 엉클어져 돌아서 어긋나 솟아 용이 약동하는" 듯한 기묘한 형상에 대한 기술, 임진왜란 때 왜구가 도끼질을 하자 피를 흘리고 이를 본 적들이 두려워서 도끼질을 그쳤다는 이야기, 그 때문에 허리에 철갑편을 두르게 된 사연 등 본궁송의 신이를 더하는 각종 설화가 전해졌다.[36] 이 본궁송에 대한 깊은 애착은 태조가 '직접' 심었다고 하는 사실에 기인한다. 태조와 직접적 '접촉'이 있었던 특별한 소나무는 여러 문화권의 종교와 주술적 전통에서 보편적으로 이야기하는 '접촉주술' 혹은 '감염주술'과 같은 영향력을 관람자에게 끼친다.[37] 이성계가 직접 심은 본궁송은 이성계의 행위자성이 전이된 또 다른 이성계의 일부, 이성계의 대체물, 송헌, 곧 이성계가 된다. 피를 흘리는 소나무는 종교 신상이 일으키는 이적행위와 거의 흡사하게 인식되며 나무에 신성성과 일종의 권위를 부여한다.[38] 또한 이곳은 송헌이라고 불렸고, 태조의 아호인 송헌이 여기서 비롯된 것이니, 송헌이 곧 본궁이자 이성계인 셈이다. 이에 더해 태조가 심은 소나무는 조선 건국의 천명을 상기하고, 창업의 과정을 물질화한 것으로 귀한 영물로 대접받았다.[39] 요약하면, 함흥본궁의 태조수식송은 임진왜란의 역사를 함께 겪은 신령한 수호자로, 국가의 오래된 성물로 귀하게 여겨졌다.[40] 그렇기 때문에 함흥본궁을 시각화할 때 실제적 주인공은 바로 이성계를 대체하는

그림 6 정선, 「함흥본궁송」, 『겸재정선화첩』, 비단에 엷은색, 28.8×23.3cm, 왜관수도원

활물(活物)이자 물리적 접촉성에 의한 이성계의 행위자성이 확장된 본궁송이 된다. 이런 이유에서 본궁송은 시각적으로 표현될 때 극대화된 크기로 나타난다. 정선(鄭敾, 1676~1759)의 「함흥본궁송」(그림 6)은 1756년에 함흥본궁을 다녀온 박사해(朴師海, 1711~78)의 요청에 의해 정선이 같은 주제의 그림을 그린 적이 있는데, 이때의 경험을 바탕으로 제작된 작품으로 생각된다. 정선은 함흥에 직접 가본 적이 없어서 박사해의 설명에 의존해서 작품을 그렸다. 다른 작품과 문헌기록에서는 여섯 그루 중 두 그루만 남았다고 묘사했는데, 오직 박사해의 기록과 정선의 그림에서만 싱싱한 세 그루의 소나무가 그려졌다.[41] 박사해는 소나무의 크기가 소를 가릴 정도로 크고 줄기가 붉고 가지가 늘어져 땅에 닿을 정도라고 언급하고 있지만 정선의 소나무는 이를 반영하고 있지 않다.[42]

함흥의 화사군관(畫師軍官)으로 파견된 조중묵 필 「함흥본궁도」에도 어김없이 소나무가 등장하는데, 여기에는 태자대왕수식송 두 그루가 정전의 뒤뜰이 아닌 앞쪽에 그려져 있다. 정전 뒷마당에는 "세자송, 태조대왕이 직접 심은 소나무인데, 저절로 말라죽은 지 오래되었는데, 갑술년에 가지가 하나 나뉘어 기생하더니 점차 자라나 지금은 무성해졌다"라는 묵서가 쓰인 어린 소나무가 있고, 그 오른편에 "수식송이 저절로 말라죽었다"라는 글씨가 고목에 쓰여 있다. 이전 기록에 의하면 태조수식송이 위치한 곳은 정전의 뒤뜰이기 때문에, 앞쪽에 그려진 무성한 두 그루의 소나무가 왜 '태조대왕수식송'이라고 불렸는지 그 자세한 경위는 지금으로서는 알 수 없다.[43] 그림 상단에는 1889년 함경도 관찰사로 부임했던 조병식(趙秉式, 1823~1907)의 글이 있는데, 이 글에 의하면 정전 뒤에 소나무가 저절로 말

라죽은 지 거의 백년 만인 1874년 봄에 가지 하나가 살아나 고을의 사람들이 나무를 가리켜 '세자송'이라고 불렀다고 한다. 이 일에 대해 사람들이 말하길 "우리나라에 만세의 기반이 될 상서로운 조짐이 반드시 있을 것"이라고 했는데, 과연 몇 달 지나지 않아 세자(훗날의 순종)가 탄생하는 경사스러운 일이 생기고 사람들은 이를 태조대왕이 도왔다고 했다. 이 그림은 이러한 상서로운 조짐과 경사를 기념하기 위해 함경감사 조병식이 당시 함흥화사군관으로 파견된 화원 조중묵에게 그리도록 명하고 조정에 진상한 작품이다.[44] 왜구들이 칼로 찍고 화살로 쏘아 말라죽었던 태조수식송이 기적적으로 살아나 푸른 잎을 보이는 것을 상서로운 기운으로 받아들이고, 이를 그림으로 그려 임금께 바쳤는데, 이는 이 작품이 갖는 서상도(瑞祥圖)적인 성격을 반영한다. 상서로운 길조의 출현을 통해 왕조의 천명을 과시하고 천보를 기원하는 것은 중국의 남송대부터 명청대까지 왕권의 합법성을 강조하기 위한 정치적 수단으로 기능했다.[45] 조중묵 필 「함흥본궁도」 역시 그 제작의 목적과 양상에서 공통점을 발견할 수 있다. 흥미로운 점은 서상의 대상으로서의 소나무가 이성계의 대체물로 인식되어 인격화된 주체로 발현되는 현상인데, 새롭게 자라난 소나무를 '세자송'이라고 칭하는 부분이다. 이성계의 소나무는 함흥본궁을 촬영한 일제강점기 사진(그림 7)에서도 압도적으로 큰 비중을 차지한다. 조선시대의 기록과 달리 「함흥본궁도」처럼 이 사진에서도 정전 앞에 소나무가 위치해 있고 그 앞쪽에 푯말을 세워 '태조수식송'임을 표시하고 있다.

한편 말라죽은 나무의 소생을 태조와 관련하여 개국의 징조로 해석한 내용이 『용비어천가』와 『동각잡기(東閣雜記)』에도 실려 있어 주목된다.

그림 7 함흥본궁 앞의 태조수식송. 이성계의 소나무임을 알리는 '태조수식송'이라는 푯말이 보인다. 일제강점기

덕원부(德源府)에 큰 나무가 있었는데, 마르고 썩은 지 여러 해 되었다가 개국하기 1년 전에 다시 가지가 살아나 번성하니 사람들이 이를 두고 개국의 징조라고 했다.[46] 숙종도 이를 소재로 찬을 지었는데, 살아날 가망이 없이 말라죽은 나무가 홀연히 다시 살아난 것은 "천명을 받은 경사에 하늘이 도와" 창업을 할 상서로운 징험이라고 했다.[47] 이처럼 이성계가 함흥본궁에 직접 심은 소나무는 함흥을 풍패지향으로 연결하는 고리이자, 그 자체로 창업의 과정인 동시에 더 나아가 이성계와 관련한 전설을 탄생시키고 재생산하는 물질적 매개체(material agent)로 기능했다고 볼 수 있다.[48] 개국하기 1년 전에 덕원에서 죽은 나무가 살아나는 것이 새로운 창

업의 기운을 상징한다면, 갑술년(1874) 봄 다시 살아난 태자수식송은 국운이 기울던 조선에 새로운 희망과 서상의 의미로 해석될 수 있을 것이다.

이외에도 함흥본궁에는 이성계의 전이된 행위자성, 이성계의 권위를 대변하는 신성한 기물이 성물처럼 보존·숭앙되어 물건—행위자로서 영향력을 행사했다. 정전에는 태조 일가의 위패뿐만 아니라 이성계의 의복, 은일정(銀日頂)과 은월정(銀月頂)이 각각 한 개씩 달린 흑사립(黑絲笠)과 공작 깃털의 사각궁(四角弓), 검은 칠을 한 가죽띠, 옥영자(玉纓子), 활집과 화살집, 우전(羽箭) 등 이성계와 신체적 접촉이 있었던, 소유자의 신성함이 깃든 특별한 유품이 봉안되었다.[49] 비록 이들 유품은 역성혁명의 과업을 달성했던 태조의 위용을 물질로서 현현하고, 함흥본궁의 위엄과 경외감을 더했다. 현재 쇼와 3년(1928)의 구입기록과 조선사편수회 인장과 '함흥본

그림 8 함흥본궁에 소장되어 있는 이태조 유물, 유리 원판 사진

궁소장이태조유물(咸興本宮所藏李太祖遺物)'이라는 기록이 부기된 유리원판 사진(그림 8)이 전하고 있는데, 장전(長箭), 통개(筒箇), 각궁(角弓), 현구(弦具), 궁대(弓袋) 등이 찍혀 있어 조선시대의 기록과 상당히 일치하여 근대까지 이성계의 유품으로 알려진 무기가 함흥본궁에 전래되고 있었음을 알 수 있다.[50]

특히 이성계는 고려시대부터 명궁으로 통했고 뛰어난 궁술을 토대로 고려 말 홍건적과 왜구를 토벌하고, 역성혁명의 주역이 되었다. 이성계의 신기에 가까운 궁술은 『용비어천가』를 비롯하여 조선 창업의 당위성을 역설한 실록 기사에 종종 등장한다.[51] 이런 이유 때문에 함흥본궁의 유물 중에서도 어궁(御弓)은 단연 큰 관심의 대상이 되었고, 『북도능전지』의 「함흥본궁」 편에 태조의 활과 화살, 사립과 장신 등 본궁에 보관된 유물에 대해 「유궁(遺弓)」이라는 항목을 따로 두고 기술할 정도로 중요한 보배로 인식했다. 숙종은 「함흥본궁봉안태조대왕소어궁명(咸興本宮奉安太祖大王所御弓銘)」에서 본궁에 소장된 어궁을 통해 이성계의 창업의 위업과 역성혁명의 정당성을 다시 한번 강조하고, 이 활이 풍패에 천년을 전할 것이라고 노래했다.[52] 활로 대표되는 무장이었던 이성계의 제왕으로서의 자질은 새로운 왕조 개창의 기반으로서 그 의미가 더해져 중시되었다. 영조는 함경도 별견 중신 윤순(尹淳, 1680~1741)을 만나 함흥본궁의 유물에 관해 질문을 했는데, 이들 유물을 "보배롭고 구경할 만한 것(寶翫者)"이라고 표현하고, 상하여 훼손된 사립을 보관할 바구니를 새로 만들 것을 명했다.[53] 순조가 전 함경감사 이만수(李晩秀, 1752~1820)를 만나서 함흥 고을의 사정을 묻자, 순조는 이성계의 유품을 '봉안한 보물'로 지칭했고, 이만수는 수식송을

볼 만한 고적으로 꼽았다.[54] 이 두 진술에서 태조의 유물은 보배롭고 진귀한 '성물'인 동시에 볼 만한 옛 유적이자 함흥을 대표하는 상징이었고, 태조의 혁혁한 무공에 대한 생생한 증거이자 신기에 가까운 궁술에 관한 전설과 일화를 상기하고 탄생시키는 물질적 매개체로서의 역할을 했다.

금강산 출토 이성계 발원 사리장엄구: 예술의 후원자, 행위자성의 발현

마지막으로 이성계가 발원한 것으로 알려진 금강산 출토 사리장엄구(그림 9)를 통해 이성계의 행위자성이 어떻게 발현되고 후대에 이해되는지 살펴보도록 하겠다. 1932년 방화선 공사 도중 우연히 금강산 월출봉의 한 석

그림 9 금강산 출토 이성계 발원 사리장엄구 일괄, 1390~91, 국립중앙박물관

함에서 출토된 사리장엄구는 네 점의 백자 그릇, 백자발에 들어 있던 청동합과 금은 도금을 한 사리기, 석영유리로 제작한 사리병, 은제 귀이개 등으로 구성되어 있다.[55] 이 사리장엄구는 명문 가운데 '금강산 비로봉 사리안유기(金剛山毘盧峯舍利安遊記)'라는 내용을 통해 원래 비로봉에 봉안되었던 것으로 추정된다. 이 명문 내용과 발원자의 신분 분석을 통해 이 장엄구는 미륵하생 사상을 바탕으로 한 새로운 왕조 건설을 희망하며 문하시중이었던 이성계와 그의 둘째 부인 강씨, 조계종 계열의 선승과 고려의 구귀족층이자 개국공신인 그의 지지자들이 중심이 되어 제작한 창업과 관련된 '정치적 조형물'로 이해되었다.[56] 불교적 신이와 상서, 전설 등을 역성혁명의 정당성을 확보하기 위해 효과적으로 이용했던 이성계의 다른 예에서 볼 수 있듯, 이 사리장엄구 발원도 그러한 맥락의 연장선에서 이해할 수 있다.[57]

백자 사발 안쪽에 "대명 홍무 24년(1391) 신미년 5월 O일에 월암(月菴)은 이에 시중 이성계 등 만인과 함께 발원하여 금강산에 묻어 바치니, 미륵께서 세상에 나타나 사람들에게 받들어 보여 주시어 진실한 법화를 여는 것을 도우서서 불도를 이룩하시길 기원한다"라는 명문이 새겨 있는데, 이는 미륵이 하생하여 새로운 세계가 오는 것, 즉 새 왕조의 개창을 만인이 원한다는 것을 우회적으로 표현한 것이다.[58] 아홉 점으로 구성된 불사리장엄구에는 홍영통(洪永通), 황희석(黃希釋) 등 고려 말 구귀족세력으로 이후 조선 건국에 공을 세운 인물을 비롯하여 박자청(朴子靑), 나득부(羅得富), 심룡(沈龍), 박룡(朴龍), 물기(勿其) 등과 같은 제작자나 실제 제작에 참여했던 실무자와 월암(月菴), 신견(信堅), 묘명(妙明), 신관(信寬)과 같

은 불교계 인사들, 강씨(康氏), 낙랑군부인 묘선(樂浪郡夫人妙禪), 강양군부인 이씨 묘정(江陽郡夫人李氏妙情), 낙안군부인 김씨(樂安郡夫人金氏), 흥해군부인 배씨(興海郡夫人裵氏) 등 다수의 상류층 여성의 이름이 등장한다.[59]

이성계의 이름은 은제도금 라마탑형 사리기와 두 개의 백자발에 등장한다. 가장 안쪽 용기인 은제도금 라마탑형 사리기의 원통형 은판 표면에는 '분충정난광복섭리좌명공신 벽상삼한삼중대광 수문하시중 이성계 삼한국대부인 강씨 물기씨(奮忠定難匡復燮理佐命功臣 壁上三韓三重大匡守門下侍中李成桂三韓國大夫人康氏 勿其氏)'라는 명문이 새겨져 있는데, 이 불사의 주요 발원자라고 할 수 있는 이성계와 그의 부인 강씨, 신분이 밝혀지지 않은 물기씨의 이름이 함께 기록되어 있다. 이 명문에서 발원자인 이성계는 분충정난광복섭리좌명공신이라는 1389년 공양왕 옹립 후에 받은 위호와 함께 '이성계'라는 이름으로 등장하여, 그가 당시 누렸던 정치적인 위세를 보여 준다. 대명 홍무 24년 신미 4월의 제작연대가 있는 백자 사발에는 이성계의 당호가 등장하는데, 송헌시중(松軒侍中)이 1만여 명의 사람들과 함께 장차 미륵 세상이 오기를 기다리며 발원한다는 내용의 명문이 음각되어 있다. 1391년 기년명의 백자 사발 안쪽에는 '금강산 비로봉 사리안유기'로 시작하는 긴 명문이 있는데, 이성계의 이름과 부인 강씨, 승려 월암, 그리고 여러 상류층 여성이 1만 명의 사람들과 함께 비로봉에 사리장엄구를 봉안하고 미륵의 삼회를 기다린다는 내용을 담고 있다. 그릇 굽 부분에 새겨진 '신미사월일 방산사기장 심룡 동발원 비구 신관(辛未四月日防山砂器匠沈竜同發願比丘信寬)'이라는 명문을 통해 이 백자가 방산

의 사기장 심룡이 만들고 승려 신관이 함께 발원했음을 알 수 있다.[60] 방산현은 본래 금강산이 소재한 회양군에 속해 있다가 세종 6년 양구현의 속현으로 개편되었으므로, 1391년에 제작된 이 사리장엄구 백자는 회양부에 속해 있던 방산현의 요장에서 제작된 것으로 보인다. 당시 양구 지역에는 실권자가 개인적 용도로 그릇을 주문할 만큼의 수준을 확보한 백자 가마가 존재했고, 이성계 또는 이성계를 지지하는 세력은 이 지역에서 상당한 영향력을 발휘하고 있었음을 짐작할 수 있다.[61]

불사리장엄구의 종교적인 의미와 상징성만큼 후원자였던 이성계가 갖는 행위자성 또는 영향력은 압도적으로 중요하게 인식되었다. 현재 학계에서 통용되는 명칭에서 볼 수 있듯, '금강산 출토 이성계 발원 사리장엄'으로 칭해지는 이 불사리장엄구는 단순한 개인의 종교적 발원의 결과라기보다 이성계와 그 지지자들의 신왕조 창건을 향한 정치적 야망을 조형화한 것으로 인식된다.[62] 바꾸어 말하면, 이 사리장엄구는 이성계의 신왕조 창조의 극적인 순간을 증언하는 물질적 증거인 셈이다. 1932년 금강산 월출암의 석함 안에서 출토되기 전까지의 역사에 대해서는 정확히 기술할 수 없지만, 적어도 그 이후부터 현재까지 이 사리구 일괄품을 대할 때 이 작품을 실제 만든 심룡이나, 이성계와 함께 발원한 강씨, 월암, 낙랑군부인 묘선이나 흥해군부인 배씨의 존재는 역성혁명의 주인공이었던 이성계의 강력한 존재와 그 행위자성에 의해 잊히거나 축소되었다.

건원릉, 전설이 된 태조

태조의 능 조성에 관해서는 유명한 두 가지 일화가 전해진다. 첫 번째 일화는 태조가 자신의 수릉(壽陵)을 정하지 못하여 근심이 많았는데, 남재(南在, 1351~1419)가 자신의 묏자리로 정해 둔 터에 대한 이야기를 하자, 친행하여 그 터를 살피고 자신의 수릉지로 적합하다고 생각하여 무학대사(無學大師, 1327~1405)에게 살피도록 했다. 무학대사 역시 그 터가 국가와 더불어 종신토록 복을 누릴 자리라고 보고하자, 그곳을 자신의 수릉지로 삼고 남재에게는 따로 장지를 마련해 주어 임금과 신하가 모두 묏자리를 정했으니 근심을 잊을 수 있다고 하여, 이때 행차한 그 지역의 이름을 '망우령(忘憂嶺)'이라고 명했다. 홍익대학교박물관 소장의 『의령남씨가전화첩(宜寧南氏家傳畵帖)』과 국립고궁박물관 소장의 『경이물훼(敬而勿毀)』 화첩의 「태조망우령가행도(太祖忘憂嶺駕幸圖)」는 이 고사를 그린 작품이다. 홍익대학교박물관 소장의 「태조망우령가행도」(그림 10)는 현재 오른쪽 절반이 유실된 상태다. 그림 다음에 나오는 남희로(南羲老, 1728~69)의 화제에 태조와 남재의 수릉지에 얽힌 일화가 자세히 소개되어 있다.[63] 산수를 배경으로 수행하는 군사와 의장 행렬이 보이고, 뒤쪽에 태조의 존재가 어가를 통해 암시되어 있다. 정선의 진경산수화풍의 미점과 수지법이 구사된 『의령남씨가전화첩』은 18세기 후반에 제작된 것으로 보인다. 동일한 화첩 구성을 보이는 『경이물훼』(그림 11)는 『의령남씨가전화첩』을 모본으로 제작된 19세기 말의 작품으로 추정되는데, 화사한 색채와 적극적인 미점의 구사, 풍부한 청록계 색상의 사용, 짧은 신체 비례 등은 19세기 말의 시대양식을

그림 10 「태조망우령가행도」, 『의령남씨가전화첩』, 종이에 색, 46.5×33.0cm, 홍익대학교박물관

그림 11 「태조망우령가행도」, 『경이물훼』, 종이에 색, 33.0×48.5cm, 국립고궁박물관

그림 12 건원릉, 동구릉 경내에 있는 조선 태조의 왕릉이다. 경기 구리 인창동

보여 준다.[64] 한편, 현재 구리시 동구릉 가장 안쪽에 위치한 건원릉(그림 12)은 봉분에 다른 왕릉처럼 잔디가 아닌 억새풀이 덮여 있는데, 『인조실록』에 의하면 태조의 유교(遺敎)에 따라 북도의 억새풀(靑薍)을 사초로 썼기 때문이다.[65] 태조가 봉분을 자신의 고향인 함흥의 억새로 조성하라는 유언을 남겼기 때문이다.

그러나 수릉지에 관한 태조와 남재의 일화는 역사적 사실과 다르다. 실록에 의하면 태조의 왕릉인 건원릉이 현재의 자리(경기도 구리시 인창동 동구릉 소재)로 결정된 것은 태조가 승하한 1408년이었다. 태조가 정도전(鄭道傳, 1342~98)과 남재 등을 시켜 수릉지를 살펴보도록 했지만, 실제 태조의 능은 후에 태종이 하륜(河崙, 1348~1416)에게 명하여 유한우(劉旱雨),

이양달(李陽達), 이양(李良) 등과 함께 양주에서 능자리를 살피도록 하여 결정한 것이다. 이때 검교 참찬의정부사 김인귀(金仁貴)가 자신이 사는 검암(儉巖)에 길지가 있다 하여 하륜 등이 직접 가서 살피니 길하여 이곳에 태조의 묘를 조성했다.[66] 비록 태조가 스스로 수릉지를 정하고자 한 원래의 계획은 이루어지지 않았지만, 명당에 여러 차례 신하들을 파견하고 적극적으로 자신의 묏자리 선정에 의견을 개진하고, 사초에 대해 자세한 교지를 내릴 만큼 주도적으로 자신의 묘 조성에 역할을 했음을 알 수 있다. 이런 이유 때문인지 역사적 사실과 무관하게 태조의 능 조성에 관한 일화는 실록에도 기재될 만큼 당시 시 속에 널리 퍼졌고, 19세기 문인인 이유원의 글에까지도 실려 전하게 되었다.[67] 억새풀로 뒤덮인 건원릉은 조선시대에도, 그리고 현재에도 다양한 방식으로 문학과 예술의 소재가 되어 태조와 관련된 이야기를 재생산하며, 많은 사람에게 창업군주로서의 태조의 존재와 행위자성을 각인하고 있다.

　　이 글에서는 어진, 함경도 지역에 태조 사적을 시각화한 회화, 태조의 유품과 일화가 얽힌 물건 등 이성계와 관련되어 제작·보존·존숭되어 온 다양한 형태의 예술과 사적, 유물 등을 '행위자성'이라는 개념을 통해 고찰했다. 이 글에서 다루어진 일련의 시각적 지표의 1차적 주체는 이성계이지만, 이들 지표가 스스로 '물건-행위자'로서 사회적 관계망 속에서 적극적으로 행위자성을 발휘한다는 점을 지적하고, 또한 이성계와 관련된 시각적 지표와 물건에 의도적으로 새로운 행위를 부여함으로써 자신의 목적에 따라 또 다른 속성과 기능을 부과하는 2차적 행위자의 존재를 다각적으로 제시했다. 2차적 주체-행위자로서는 왕조의 창업군주로서의 상징성이

있는 이성계와, 이성계와 관련된 물건의 힘을 전면에 내세워 존주와 춘추대의를 앞세워 자신의 정치적 명분을 강화하고, 계술지사의 실천으로 왕위계승의 정당성을 확보하고, 중흥주로서의 국왕의 위상을 강화하고자 했던 숙종·영조·정조를 주목했다. 이성계의 이름과 행위자성은 왕권 강화를 위한 충분한 명분이 되었고, 어진, 이성계와 관련된 사적지와 그 시각물, 비석, 비각의 건립은 1차 주체인 이성계와 2차 주체인 숙종·영조·정조를 끊임없이 환기하는 역할을 했다. 또한 태조와 관련된 유품과 흔적이 서린 소나무는 성스러운 것으로 기억되고, 때로는 전설을 탄생하며 관람자에게 특별한 기억과 경험을 유발하는 '물건-행위자'로 작동했다. 금강산 출토 사리장엄구가 이성계의 신왕조 창업의 물적 증거로 인식되기도 하고, 억새풀로 뒤덮인 태조의 무넘은 새로운 이야깃거리를 민들어내고, 그림의 화제가 되기도 했다. 이처럼 이성계의 이름으로 또는 이성계의 행위자성에서 기원한 예술품과 물건, 사적지와 이를 시각화한 작품, 그리고 여기서 파생된 전설과 설화는 서로 복잡하게 관계를 맺고, 또 조선시대뿐만 아니라 현재의 우리에게까지도 영향을 끼쳐 새로운 의미망 속에서 변화하고 있다. 이 관계 속에서 우리는 또 하나의 '주체-행위자'로서 적극적으로 개입하며 또 다른 의미를 만들어내고 있는 것은 아닐까?

후기

미술사를 전공하고 대학원에 입학하면 미술사 방법론을 듣게 된다. 내 모교의 경우 세부 전공과 상관없이 대학원 신입생들은 모두 첫 학기에 미술사 방법론을 필수적으로 들어야 했다. 처음 수업시간에 들어가서는 생소한 서양의 고전과 철학, 이론을 영문 교재로 듣고 토론하고 글 쓰는 것에 지레 겁을 먹었다. 내가 생각하는 미술사 방법론은 고딕 미술이나 르네상스 미술에 관한 양식 분석이나 도상학, 최신의 현대철학을 세련되게 동시대 미술에 적용하는 것이었다. 그래서 당연히 르네상스 전공자나 서양 현대미술 전공자 교수가 강의를 담당하게 될 것이라고 생각했다. 그러나 예상과는 달리 근대 초기의 라틴아메리카를 전공한 선생님이 강의를 하셨고, 그것이 신선한 충격으로 다가왔다. 선생님의 강의는 내가 알던 방법론을 사용했지만, 그 적용 대상은 조토의 「성모자상」이나 뒤러의 「멜랑콜리아」가 아니라, 아즈텍의 「태양의 돌」과 쿠바와 멕시코의 「검은 성모상」이었다. 라틴아메리카 미술을 전공하는 학생들은 소수에 불과했지만, 대다수는 자신의 전공이 아님에도 불구하고 이론과 방법론을 통해서 우리는 서로 하나의 작품을 같은 시각으로 바라보고, 소통하는 방법을 배울 수 있었다.

그동안 나는 미술사 방법론은 서구의 근대적 미학과 인문학적 기반 위에서 형성되었기 때문에 서양미술 혹은 근현대미술에만 적용되는 것이라고 생각했고, 내 전공 분야인 전근대 한국미술에 적극적으로 새로운 방법론을 도입하는 것에는 소극적이었다. 솔직히 말하면, 과연 20세기 초 독일에서 발생한 이론이 18세기 조선시대 미술에 대한 이해에 얼마나 유용할지에 다소 회의적인 시각을 지닌 것이었다. 그러나 이론과 방법론의 적용이라는 것이 단순히 유명한 미술사가의 사례연구와 개별 입장을 반복하는 것은 아니다. 각 입장의 근본 전제와 토대를 이해하고 이를 자신의 맥락에서 수정·보완하는 것이 올바른 이론과 방법론의 적용일 것이다. 결국 이것은 소통의 문제라고 생각한다. 수많은 미술사가, 폭넓게는 인문학자 사이에 보편적인 대화의 장을 열고 포괄적인 이해의 틀을 마련하는 것이 방법론과 이론인 것이다. 대학원 수업을 들으면서 복잡하고 난해한 이론과 너무나 낯선 이베로-아메리카와 현대미술의 세계에 부딪히면서 느낀 좌절 속에서 깨달은 한 가지 사실이다.

이렇게 소중히 깨달은 사실을 실천으로 옮기기까지 10여 년이 넘게 걸렸다. 먼저 대화를 시도할 용기가 필요했기 때문이다. 생소한 이론을 내가 잘 이해하고 있는지, 이 이론을 조선시대 작품에 '굳이' 적용할 필요가 있는 것인지, 이 적용이 옳은 것인지에 대해 아직도 조심스러운 부분이 있기 때문이다. 그러나 나는 우리가 적극적으로 소통할 필요가 있다고 생각한다. 그리고 이 글이 소통을 위한 첫걸음이라고 믿는다. 이제 나는 미술사학과에서 조선시대 회화사 전공자로서 미술사 방법론을 가르친다. 용감하게도…….

5. 움직이는 어진

태조어진(太祖御眞)의 이동과
그 효과

유
재
빈

유재빈
서울대학교 고고미술사학과와 동대학원을 졸업하였다. 「정조
대 궁중회화연구」로 박사학위를 받았다. 미국 하버드옌칭연구
소(Harvard-Yenching Institute) 객원연구원을 지냈으며,
현재 홍익대학교 대학원 미술사학과에 재직하고 있다. 주요 논
문으로는 「18세기 도산서원의 회화적 구현과 그 의미」, 「정조
대 왕위계승의 상징적 재현」, 「건륭제의 다보격과 궁중회화」
등이 있고, 공저로 『명화의 탄생 대가의 발견』 등이 있다.

조선시대 태조(太祖, 재위 1392~98)의 초상화는 한반도 전역을 이동했다. 한양뿐 아니라 전국 다섯 곳에 초상화가 모셔졌기 때문이다. 태조의 초상화를 모신 지방의 진전(眞殿)은 영흥의 준원전(濬源殿), 개성의 목청전(穆淸殿), 전주의 경기전(慶基殿), 경주의 집경전(集慶殿), 평양의 영숭전(英崇殿)이다. 지방에 있던 태조의 어진은 조선 전 시기를 거쳐 약 40여 차례 움직였다. 이동의 명목은 초상화를 물리적으로 보존하기 위한 것이었다. 낡은 어진 대신 새 어진을 봉안하기 위해 이동했고, 전쟁의 화마로부터 피하기 위해 움직였다. 그러나 어진의 이동이 가져온 효과는 어진의 물리적 보존에만 그치지 않았다. 태조어진이 태조 자신과 같은 대접을 받았기 때문이다. 어진의 이동에는 임금의 행렬에 준하는 행차가 동원되었고, 한양에서 맞이하는 영접의식과 배웅하는 지송의식이 동반되었다. 전쟁에서 어진을 피난시킨 사람은 임금을 배종한 사람에 준하는 포상을 받았다.

이 글은 '어진이 미치는 영향력'에 집중하고자 알프레드 젤(Alfred Gell)의 에이전시(agency) 이론을 참고했다.[1] 일반적으로 작품을 둘러싼 영향력은 창작자인 화가에서 피조물인 작품으로 향하는 일방적이고 단선적인 경우만을 생각하기 쉽다. 그러나 젤의 이론에 따르면, 예술 현상은 '원형(prototype)', '지표(index)', '화가(artist)', '수령자(recipient)' 간의 복합적인 사회적 관계망 속에서 생성된다. 태조어진의 경우를 대입해 보면 '원형'은 태조, '지표'는 어진, '화가'는 화원 혹은 제작자인 국왕, '수용자'는 어진을 접하는 모든 인물이 될 것이다.[2] 젤에 따르면 이들 네 요소는 동등한 예술 구성의 주체로서 서로가 서로에게 영향력을 행사할 수 있다.[3] 이 이론은 화가에게는 능동적인 지위를, 수령자나 예술작품에는 수동적인 지위를 부여한 일반적인 상식과 다르게 작품을 둘러싼 다양한 개체의 관계를 역동적으로 해석할 수 있는 장점이 있다. 태조어진은 '태조'라는 강력한 원형을 가진 지표로서 그 권위는 의심할 바 없다. 그러나 '태조'라는 원형의 영향력이 아니라 '어진'이라는 지표가 가지는 독자적 힘은 무엇일까 하는 점이 궁금했다. 그러던 중 태조어진의 경우 유독 잦은 '이동'을 주목하게 되었다. 이 글에서 '이동'이 어진이 행위력(agency)을 갖게 되는 중요한 맥락을 형성하고 있음을 입증하고자 한다.[4]

지금까지 태조어진에 대한 연구는 적지 않았다. 태조어진의 도상과 양식, 정치성에 대한 연구에서부터 이를 둘러싼 의례와 제도에 이르기까지 광범위하고 세부적인 논의가 행해졌다.[5] 이 글은 그러한 선행연구에 빚지고 있다. 다만 그중 태조어진의 이동이라는 부분에 집중해 보고자 한다. 특히 16세기 말에서 17세기 초, 임진왜란과 병자호란 전후는 어진의 이동

이 잦은 때였다. 이 시기 어진은 전쟁을 피해서 피난했고, 본래의 진전으로 복귀했으며, 소실된 어진의 모사를 위해 이동했다. 다양한 이유로 이동하는 동안 어진이 가지는 행위력 또한 다양한 파급력을 지녔다. 이 글은 양란(兩亂) 전후의 시기에 집중하여 선조(宣祖, 재위 1567~1608), 광해군(光海君, 재위 1608~23), 인조(仁祖, 재위 1623~49) 연간으로 나누어 살펴보겠다.

조선 초 태조 진전의 성립과 어진의 이동

조선 초 태조의 초상은 한양과 전국 5처에 모셔졌다.[6] 이처럼 왕의 초상이 전국적으로 분포되어 있는 사례는 이전에는 찾아볼 수 없다. 고려의 어진은 모두 수도 개경에서 멀리 떨어지지 않은 곳에 있었다. 어진들은 개경의 경령전(景靈殿)에 함께 모셔지거나 왕릉을 수호하는 사찰인 원찰(願刹)에 봉안되어 있었다.[7] 원찰은 모두 개경에서 하루에 다녀올 수 있는 거리로 종종 후손의 방문을 받았다. 그에 비해 전국에 분포되었던 조선 태조의 어진은 그 스스로 움직임으로써 자신의 존재를 증명해야 했다.

태종, 어진 이동의례를 처음 만들다

태조어진이 처음 그려지기 시작한 것은 태조 연간이었지만, 어진이 태조의 분신처럼 대접받을 수 있도록 각종 의례와 장치를 고안한 것은 그의 아들 태종(太宗, 재위 1400~18)이었다. 처음 태조가 함흥과 경주에 어진을 보낼 때는 특별한 지시가 없었다. 다만 태조의 개국공신이었던 성석린(成石璘,

1338~1423)과 설장수(偰長壽, 1341~99)가 이송을 맡았다는 점에서 중요하게 취급했다는 것만 짐작할 뿐이다.[8] 곧 평양에도 태조 진전이 생겼으나 이 경우에는 언제 누가 운반했는지에 대한 기록도 미비하다.[9] 그러나 태종이 태조어진을 이송하라고 했을 때는 상황이 달라졌다. 1409년, 태종은 전주에 봉안할 새 어진을 이모하기 위해 경주로부터 태조어진을 모셔오라고 했다.[10] 이미 태조가 사망한 이후이기 때문에 태조 살아생전에 그린 경주의 어진이 원본으로서의 권위를 가졌던 것이다. 당시 도화원(圖畵院)에는 고려 왕의 초상화 초본이 남아 있었던 것으로 보아 태조어진 역시 초본이 존재했을 것이다.[11] 초본 대신 경주에 있는 어진을 가져와 이모한 것은 단순히 닮음의 문제만이 아니었을 것이다. 태조 살아생전에 태조로부터 초상화에 직접 부여된 권위를, 태조 사후에 모사되는 초상화에도 이전하기 위함이었다.

경주 태조어진의 권위는 이동과 영접 시 받는 의례를 통해 한층 강화되었다. 경주의 어진은 경상도 관찰사 이원(李原, 1368~1429)이 한양으로 모셔왔는데, 각 관청에서 한 명씩 숭례문(崇禮門) 밖에 나가 어진을 맞이했다.[12] 한 달이 지난 후 경주로 돌아갈 때에도 마찬가지 영접의식을 거쳤다.[13] 2년 후 장생전에 봉안할 어진을 제작하기 위해서도 태종은 평양에 있는 어진을 모셔왔다.[14] 평양의 어진은 북쪽에서부터 한양에 입성했고, 각 사의 관원은 이번에는 모화루(慕華樓) 앞에서 봉영(奉迎)했다.[15] 봉영의례를 통해 태조어진은 실제 태조를 소환한 효과를 가져왔고, 그 영향력은 새로운 어진에게 그대로 이전되었다. 봉영 의례의 의미는 단순히 태조에 대한 예우라는 데에 국한되지 않았다. 이 의례의 맥락 안에서 태조어진

은 행위자(agent)로서 각 사의 관원에게 영향력을 행사하게 된 것이다. 이처럼 어진을 새로 제작할 때에 기존의 어진을 이송해 오는 것이 태종부터 하나의 관례로 자리 잡기 시작한 것을 볼 수 있다.

세종, 어진 영접의례를 세자 승계에 활용하다

세종(世宗, 재위 1418~50) 연간은 5처의 지방 진전제도가 완성된 시기이며 동시에 어진의 이동에 대한 절차와 의례가 정립된 시기다. 세종대 어진의 이동은 두 차례 있었는데, 세종 1년(1419) 새로 지은 개성의 진전에 어진을 새로 봉안한 경우[16]와 세종 24~27년(1442~45)에 전국 5처의 어진을 모두 다시 그리기 위해 불러모은 경우다.[17] 그중에서 특히 후자는 3년이 넘게 걸린 대규모 사업이었다. 1442년 7월 18일, 경주와 전주의 어진이 올라왔고, 8월에는 평양과 함흥의 어진이 한양에 도착했다.[18] 이들은 서울에 올라와 모사에 사용된 후 (종묘 근처에) 매안되었고, 새로 모사된 어진은 이듬해 9월에서 11월 사이에 전국의 진전에 보내졌다.[19] 이후 진전의 중수 작업이 거듭되면서 어진 봉안 사업은 1445년까지 계속되었다.

이 사업을 위해 지방에서 올라오는 옛 어진을 맞이하는 의식과 새로 완성된 어진을 지방 진전에 보내는 의식이 제정되었다.[20] 어진의 봉안은 단순한 이송 과정에 그치는 것이 아니라 하나의 왕실 행차였다. 행렬 선두에는 어가 행차 시 행인의 범접을 막는 병사인 가사금(假司禁)과 향을 실은 가마인 향루자(香樓子) 그리고 산선(繖扇)을 비롯한 각종 왕실 의장이 배치되었고, 그 뒤에 어진을 담은 가마인 연(輦)이 뒤따랐다. 어가 행렬의 위엄을 그대로 재현한 것이다.

지방에서 올라오는 어진의 행차는 이렇다. 어진을 모셔오는 봉영사(奉迎使)가 행렬을 이끌고 진전에서 출발한 후 어진 행렬이 새로운 도의 경계에 닿으면 기다리고 있던 관찰사와 수령의 영접을 받는다. 그들은 어진 가마가 보이면 몸을 굽혔다가 가마가 도착하면 절을 네 번 한다. 해당 지역의 관찰사는 어진 가마가 그 지역을 벗어날 때까지 이송을 인도한다. 서울에서 출발하는 새 어진에는 중요한 의식이 더해진다. 바로 어진 행렬이 근정전에서 출발할 때 광화문 앞에서 문무백관이 환송하는 것이다. 태종 연간에도 관원의 영접을 비롯한 환송의식이 있었지만, 세종 연간의 경우는 그 규모가 지방의 수령으로부터 고위 관료에까지 확대되었다.[21] 어진 행차의 화려함과 환송의식의 위엄은 그 어느 때보다 강력한 시각적 볼거리를 조성하게 된 것이다.

이처럼 전국의 태조어진이 개모를 위해 한양으로 이송하고 돌아가는 1442년부터 1445년 사이는 세종이 세자의 왕위계승을 준비한 시기와도 일치한다.[22] 세종은 1442년 세자의 대리청정을 위한 기관인 첨사원(詹事院)을 설치하고 세자에게 양위를 준비했다.[23] 1442년 7월 세자의 첨사원 설치를 열흘 앞두고 경주와 전주의 어진이 한양으로 봉영되었다.[24] 그로부터 한 달 사이에 평양과 함흥의 어진이 차례로 한양에 도착했다.[25] 태조의 옛 어진이 한양에 머물면서 새 어진으로 이모되는 사이에 세자가 조회를 받을 계조당(繼照堂)이 축조되었고,[26] 왕세자가 섭정하는 제도가 제정되었다.[27] 그리고 그해 9월 13일 태조어진이 근정전에서 개성과 함흥으로 출발했다. 이틀 뒤 왕세자는 구리의 건원릉에서 태조에게 망제를 올렸다.[28] 왕세자가 대행한 첫 왕릉 제례였다. 1445년 4월 평양과 개성의 태조어진

재봉안 사업을 마지막으로 태조어진 사업은 마무리되었고, 한 달 뒤 5월 세자는 처음으로 직접 서무를 처결함으로써 세자의 승계 과정 역시 일단락되었다.

이처럼 세자의 대리청정 이행 작업이 진행된 4년 동안 태조어진은 계속 이동했다. 전국 진전에서 태조어진이 한양으로 올라와 새로 이모되었으며, 다시 문무백관의 전송을 받으며 돌아갔다. 전송 과정에 국왕과 왕세자가 참여하지는 않았지만 왕세자는 그사이 종묘와 태조의 왕릉에 처음으로 제사를 올리는 방식으로 태조를 만났다.[29] 결국 움직이는 태조어진은 태조의 권위를 소환했을 뿐 아니라 지방과 조정의 참여와 숭배를 이끌어냈다. 신하들의 숭배는 태조어진(엄밀히 말하면 그 너머의 태조)에 대한 것이었지만, 이는 곧 태조로 표상되는 왕실 전체에 대한 것이기도 했다. 결국 태조어진에 내한 의례는 왕실 권위에 대한 조정의 인정과 왕실 번영에 대한 공동체의 염원을 담음으로써 왕위계승의 안정적인 합의로 이어지게 되었다. 이처럼 태종과 세종은 태조어진의 이동을 하나의 의례로 정착시키면서 그 정치적 효과를 시험한 시기였다. 이후 움직이는 태조어진이 가진 영향력은 임진왜란과 병자호란을 거치면서 더욱더 강화되었고, 특히 광해군 내에는 적극적으로 활용되었다.

선조 연간 태조어진의 피난과 포상

은닉과 피난, 임진왜란 시 태조어진의 이동 방식

태조어진은 전쟁과 반란을 피해 여러 번 진전을 벗어나 이동했다. 특히 선조와 인조 연간 사이는 연이은 왜란과 호란으로 인해 지방의 태조어진이 가장 많이 이동한 시기라고 할 수 있다. 이 시기 어진의 이동은 크게 '은닉'과 '피난', 두 가지 경우로 나눌 수 있다. 은닉이 기본적으로 어진을 감춤으로써 파괴되는 것을 막는 것이라면, 피난은 어진을 모시고 안전한 행재소(行在所)나 보장처(保藏處)로 이동하는 것이다. 임진왜란이 발발한 초기에는 특별한 방향성 없이 은닉과 피난이 모두 사용되었다면 그 후의 전란에서는 주로 피난 방식이 적용되었다.

임진왜란 시 전국 5처의 어진은 모두 다른 대응을 보였다(지도 1). 개성의 목청전 어진은 이송 겨를도 없이 소실되었고,[30] 평양의 영숭전 어진은 초기에는 매립되었다가 다른 지역으로 이송되는 중에 소실되었다.[31] 영흥 준원전의 어진은 임진왜란이 일어나자 진전 참봉(參奉)이 땅을 파고 매립했고[32] 경주 집경전의 어진은 참봉 홍여율(洪汝栗, 1563~1600)이 제천으로 모시고 가려다가 길이 막히자 예안(지금의 안동) 청량산(淸涼山)으로 옮겼다.[33] 전주 경기전의 어진은 참봉 오희길(吳希吉, 1556~1625)이 정읍 내장산 은적암(隱寂庵)에 숨겼다.[34] 모두 어진의 관리를 맡은 진전 참봉에 의해 황급히 매립되거나 근처 산사로 옮겨진 것을 볼 수 있다.

임진왜란 발발 이듬해 선조가 한양으로 입성하자 살아남은 어진도 일시적으로 봉안되기 시작했다. 매립되었던 영흥 준원전 어진은 근처 병

풍산(屏風山) 산사에, 경주 집경전 어진은 이황(李滉, 1502~71)의 사당에, 전주 경기전 어진은 아산 객사에 임시 봉안되었다.[35] 진전으로 돌아가 정식 봉안되지 못했으나 제향이 가능한 공공건물에 임시 봉안된 것을 볼 수 있다.

1597년 정유재란이 일어나자 어진은 다시 이동했다(지도 2). 임진왜란 중에 살아남은 세 어진 중 영흥 준원전 어진은 진전 참봉이 근처 낙도로 피신시켰지만 나머지 두 어진은 장거리 피난을 갔다.[36] 집경전 어진은 안동에서 강릉 관아로 이송되었고,[37] 경기전 어진은 아산에서 뱃길을 따라 강화도로 갔다가 다시 평안북도 의주에 도착한 후 영변 묘향산(妙香山)으로 옮겼다.[38]

정유재란에서 두 어진은 왜 장거리 이동의 위험을 무릅쓰고 은닉 대신 피난 방식을 택했을까? 여기에는 임진왜란 직후 임금뿐 아니라 신주나 어진 등을 수호한 자에게 과한 포상이 내려진 정황과 관련이 있을 것이다. 집경전 어진을 구한 참봉 홍여율과 봉선사 세조어진을 이송한 참봉 이이첨(李爾瞻, 1560~1623)은 모두 종9품의 참봉에서 한번에 정6품으로 승륙했다.[39] 이처럼 피난을 간 태조어진은 호송원에게 한품 서용을 뛰어넘는 출세를 안겨주었다.[40] 이는 영흥의 어진 역시 안전하게 매립되고 은닉되어 살아남았지만 준원전 참봉에게 별다른 논상이 이루어지지 않은 것과 대조적이다.[41] 이러한 임진왜란 이후 논공행상의 기억은 두 번째 정유재란에서 어진의 장거리 피난을 유도했을 것으로 보인다.

지도 1 임진왜란 때, 태조어진의 이동　　　　지도 2 정유재란 때, 태조어진의 이동

피난 중 어진과 선조, 상상의 만남

전쟁 이후의 기록에서 어진의 호송은 더욱 미화되었다. 그중 흥미로운 것이 정유재란 이후 의주로 피난 간 태조어진이 선조를 만난 장면이다. 『선조수정실록(宣祖修正實錄)』 1592년 7월 1일자 기사는 경기전 참봉이 태조어진을 받들고 해로를 경유하여 의주에 도착했고, 선조가 어진을 직접 맞이하여 곡하며 제사를 지냈고 묘향산 산사에 이안했다고 전한다.[42] 선조가 1592년 6월 23일부터 이듬해 10월까지 의주에 머물렀던 것은 사실이지만,[43] 경기전 어진은 임진왜란 당시에는 정읍 내장산에 있다가, 1597년 정유재란 때에서야 강화에서 의주로 옮아왔기 때문에 사실상 이들의 만남은 성사될 수 없었다.[44]

그렇다면 왜 실록 속에는 어진과 국왕이 만나는 장면이 포함된 것일까? 이는 우선 어진의 이송에 극적인 효과를 부여하려는 후대의 관점이 투사된 것이라 볼 수 있다. 당시 세조어진을 구한 공으로 출세한 이이첨은 후에 『선조실록(宣祖實錄)』의 편찬을 담당했는데,[45] 이 기사에서 이이첨은 자신이 하루 90리를 걸어 세조어진을 의주로 이송했고, 선조가 백관을 거느리고 5리 앞으로 나와 지영(祇迎)했다고 기록하고 있다.[46] 세조어진 역시 선조와는 실제로 만난 적이 없었다. 그는 이 기사에서 자신의 공을 "나라를 위하여 몸을 잊은 의리(爲國忘身之義)"로 미화했다.[47]

둘째로 태조어진과 선조의 만남은 선조의 피난을 정당화하는 의지가 투영된 것으로 보인다. 이 기록 속에서 선조는 태조어진을 피난처에서 마주하자 고유제(告由祭)를 올리고 안전하게 임시 봉안함으로써 어진을 구했다. 이는 선조가 일신의 구제를 위해 도망한 것이 아니라 종묘의 위패와 함

께 피난을 감으로써 조종의 보존을 도모했다는 논리와도 상통하는 것이었다. 그런 점에서 볼 때 전란 중에 움직이는 어진은, 불가피하게 자리를 옮겼지만 덕분에 조종을 보존한 선조 자신과 동일시한 측면이 있다.

임진왜란 발발 후 태조어진의 호송은 출세를 낳았고, 이는 적극적인 이동을 불러일으켰다. 포상받은 자들이 관여한 후대의 기록 속에서 어진의 피난 장면은 더욱 극적으로 연출되었다. 이러한 기록 속에서 피난 중인 어진과 선조의 만남은 사실상 상상에 불과했다. 그러나 이는 이후 국왕들이 실제로 태조어진을 영접하게끔 자극했다고 볼 수 있다.

광해군 연간 태조어진의 입성과 영접

광해군 연간 태조어진에 대한 사업은 기본적으로 파괴된 진전을 중수하고 피난 중인 어진을 제자리에 돌려놓는 데에 있었다.[48] 광해군에게 태조어진이 갖는 의미는 복합적이었다. 광해군은 왜란과 호란을 직간접적으로 모두 겪었다. 그는 세자 시절 임진왜란을 몸소 이겨냈고, 말년에는 후금(後金)의 위협에 대처했다. 한편 그는 재위 기간 내내 정통성 문제에 천착했다. 자신의 생모를 추숭하고, 인목대비(仁穆大妃, 1584~1632)를 폐위하는 등 집착에 가까운 대응이 물의를 빚기도 했다. 태조어진은 이 두 가지 문제에서 모두 영향력을 가졌다. 태조 스스로 전란 극복의 승리자이자 왕실의 시조이기 때문이다. 다시 말해 태조어진의 복구는 광해군 자신의 치적을 드러내는 일이자, 취약한 정통성을 강화하는 사업이었던 것이다.

광해군대 태조어진의 행차는 크게 두 차례 있었다. 첫 번째는 광해군 6년, 함경도로 피난 갔던 경기전 어진을 전주로 되돌려놓는 일이었고, 두 번째는 2년 후 평양 영숭전의 복원을 위해 어진을 전주에서 이모한 후 이송해 오는 일이었다. 이 두 행사 모두 광해군이 한양에서 태조어진을 영접하는 의식이 중점을 이루었다는 점에서 유사하다. 그러나 급변하는 정세 속에서 두 행사는 서로 다른 결과를 낳았다.

광해군, 어진을 친히 영접하다

우선 첫 번째 전주 경기전 어진의 이송부터 살펴보자. 광해군 6년(1614) 6월 전주의 경기전이 중건되었다. 9월 영흥에서 출발한 어진은 한양에서 광해군의 영접을 받았으며, 11월 전주의 경기전에 봉안되었다(지도 3).[49] 선조가 전란 중에 어진을 영접했다는 상상 속 기록을 제외하면 사실상 광해군은 어진을 친히 영접한 첫 번째 국왕이었다. 광해군은 이 사업에서 어진의 행차와 영접에 가장 큰 관심을 기울였다. 광해군이 경기전 중건을 명한 기사는 별도로 전하지 않으나[50] 어진의 행차와 영접의례를 언급한 기사는 10건이 넘는다는 사실이 이를 증명한다.

광해군은 어진의 행차나 영접의례와 관련하여 크고 작은 일을 모두 직접 지시했다. 우선 노정 중에 어진이 머무는 관역(館驛)을 깨끗이 청소하고 정성을 다할 것을 명했다.[51] 또한 행차가 한양 도성을 지나는 구간과 전주부에서 진전까지의 5리에는 향을 피울 것을 명하며 직접 부용향을 내리기도 했다.[52] 어진을 영접하여 왕이 직접 제사를 드리는 데에는 더 자세한 지시가 내려졌다. 예조에서는 임금이 태조어진을 모화관(慕華館)에서 맞

지도 3 광해군 6년, 태조어진의 이동

이하여 전작례(奠酌禮)를 올리는 것이 좋겠다고 건의했다. 전작례는 일반적인 제향 의례보다 간소한 절차로 음식과 음악 없이 술잔만 올리는 의례다. 광해군은 어진을 맞이할 때 음악이 없을 수 없다고 하여 궁중음악을 갖추도록 했고,[53] 제사 음식과 예식에 쓸 품목을 철저히 준비하도록 했다.[54] 어진 영접의식의 규모는 표면상으로 크지 않았지만 왕의 특별한 관심을 받아 향과 음악, 음식을 갖추고 성대하게 치러졌음을 알 수 있다.

태조어진의 영향력은 한양에서뿐 아니라 경기전이 있는 전주와 어진 행차 노정 중에도 미쳤다. 전주에서는 어진이 봉안된 후 시재(試才)를 내려 보내 과거시험을 시행했고, 그 결과 네 명의 합격자를 배출했다.[55] 한편 어 진의 행차 노정 중에는 백성들의 상언과 격쟁이 뒤따랐다. 마치 어가 행렬 처럼 백성들이 길가에 나와 장첩(狀帖)을 바치기도 하고,[56] 전북 고산에서 는 현감을 고발하려고 억울한 백성들이 길가에 나와 호소하거나 산에 올 라 고함을 지르기도 했다.[57] 백성들은 어진을 직접 보지 못했지만 어진 행차 를 통해 어진을 간접적으로 경험했다는 점에서 또 다른 수령자(recipient)라 고 할 수 있다.

지체되는 어진 행차, 왕권을 흔들다

광해군 8년(1616) 태조어진은 다시 한번 행차길에 오르게 되었다. 광해군 은 임진왜란으로 소실된 평양의 영숭전을 복원하고자 했으며,[58] 태조어진 을 이모하기 위해 1616년 12월 승지와 화원을 전주 경기전으로 보냈다.[59] 전주에서 모사된 새 어진은 1년 정도 지난 11월에서야 출발했으며 수원에 22개월을 머물다 1619년 9월에서야 한양에 임시 봉안되었다(지도 4). 진주 로 화원이 내려간 지 2년 10개월이 지난 후였다. 숙종 14년 전주의 어진이 1주일 만에 한양에 도착한 것과 비교하면 지나치게 오래 걸린 셈이다.[60]

태조어진의 행차는 단순히 지연되었다기보다 억제되었다는 표현이 적합하다. 『광해군일기(光海君日記)』를 중심으로 파악해 보면 광해군은 어 진 봉안 날짜를 미루라는 명령을 12차례 이상 내렸다. 초반에 광해군이 출발을 지연한 명목은 자신의 건강상의 문제였다.[61] 그러나 실제 사유는

지도 4 광해군 8년~광해군 11년, 태조어진의 이동

생모 공성왕후(恭聖王后, 1553~77)의 추존(追尊) 의례와 태조어진 영접 시기를 맞추기 위함이었다.[62] 왕비 소생이 아니었던 광해군은 생모를 왕후로 추존하여 자신의 불완전한 정통성을 확고히 하고자 지속적으로 노력했다. 긴 시간을 끌어온 공성왕후의 추존은 명(明)이 그녀를 왕후로 인정하는 공식 관복을 보내오는 시기가 지연됨에 따라 계속 늦춰졌다.[63] 1617년 8월 주청사(奏請使)가 관복을 가지고 도착하고, 일련의 추존 사업이 모두 완성

되자 광해군은 11월 13일 전주에서 태조어진의 출발을 명했다.

태조어진은 전주를 떠나서도 한양에 들어오지 못하고 수원에서 다시 22개월을 지체했다. 여기에는 여러 요소가 작용했지만 인목대비의 폐출(廢黜) 사건이 중요한 걸림돌이었다. 어진이 전주에서 출발하여 오는 중에 인목대비 폐출을 요구하는 상소가 올라왔고, 폐출을 반대하는 대신들이 출사를 거부했다. 광해군은 대신 없이는 어진을 맞이하는 제례를 지낼 수 없다고 하며 태조어진을 수원부에 임시로 모시게 했다.[64]

광해군의 관심사는 태조어진이 한양에 입성하여 국왕과 만나는 장면을 연출하는 것이었다. 광해군은 이번에는 3년 전보다 더 성대하게 치를 것을 계획했다. 모화관이 아닌 정전인 인정전(仁政殿)에서 영접의례를 하고자 건의했으며, 전작례가 아닌 정식 제례를 올리고자 했다.[65] 영정이 지나가는 숭례문에는 오색 끈으로 결채(結綵)하여 축제 분위기를 더하고자 했다.[66]

광해군이 계획한 영접의례가 제대로 성사되지 못하자 오히려 그에게 불리한 영향을 끼치기 시작했다. 대신들이 불참한 국왕의 친림제례는 초라한 왕권을 가시화할 수 있었다. 여러 차례 지체한 태조 영정은 무엇보다 백성들에게 민폐만 끼쳤다. 길과 다리를 수리하기 위해 동원된 백성들, 부교(浮橋)를 만들기 위해 준비하고 있던 선주(船主)들, 행차를 수행하는 병사 등이 모두 장기간 대기하면서 피해를 입었다.[67] 겨울이 되자 수행원들이 추위에 떨고 굶주리는 불상사도 생겼다.[68] 수원에서의 피해가 커지자 수원의 부민을 위로하기 위해 과거를 시행할 수밖에 없었다.[69] 전주와 평양에서 어진 봉안을 축하하며 실시한 것과는 다른 의미였다. 과거의 시행은 수

원의 불만을 잠재우기 위한 조치였으나 명목상으로는 '태조를 위안한다는 뜻'을 내걸었다.[70]

수원의 태조어진은 이후 설날, 농번기, 추위 등을 핑계로 출발이 미루어졌다.[71] 결국 어진이 평양까지 가지 못하고 한양에 봉안하게 된 것은 후금의 침략이 가시화되면서부터였다.[72] 북방의 위협이 커지자 평양에 환봉하기보다 오히려 피난을 가야 하는 상황에 처한 것이다. 우여곡절 끝에 태조와 세조어진은 끝내 평양으로 가지 못하고 9월 4일 한양의 남별전(南別殿)에 임시 봉안되었다.[73] 남별전은 공성왕후의 혼전(魂殿)으로 봉자전(奉慈殿)이라 불리던 곳이었다. 이곳은 공성왕후의 신위가 종묘로 부묘되기 전까지 봉안된 곳이었기에 공성왕후를 떠올리기 충분한 곳이었다. 애초에 태조 영접의례가 공성왕후의 추존 사업과 그 일정을 나란히 맞추기 위해 계획한 것을 볼 때, 태조어진이 봉자전에 봉안된 것은 마치 예정된 수순처럼 느껴지기도 한다.

이처럼 전란으로 흩어진 태조어진은 광해군대에 복귀를 위해 이동하게 되었다. 그러나 정작 진전 봉안보다 중요하게 여겨진 것은 국왕과 태조어진의 만남이었다. 태조어진의 한양 입성과 국왕의 영접은 어진의 행위력이 극대화되는 순간이었다. 시간을 거슬러 태조의 '오심'은 공간적 이동으로 재현되었다. 국왕의 영접은 국조인 태조를 소환할 수 있는 왕의 권위와 덕행을 보여 주는 의례였다. 광해군은 태조 영접의례의 시기와 봉안 장소를 조정함으로써 이를 정치적 행사로 최대한 활용하고자 했다. 두 차례의 태조어진 봉안 중에 두 번째 봉안은 그의 처음 계획대로 성사되지 못했다. 흥미롭게도 이러한 좌절은 광해군이 의도하지 않을 때에도 태조어진이 어

떤 독립적인 행위력(agency)을 가질 수 있는지 보여 준다. 어진이 국왕의 정치적 수단으로만 설정되었다면 이처럼 국왕이 의도하지 않는 결과가 일어나는 상황을 설명하기가 어려울 것이다. 태종대부터 광해군대에 이르기까지 각종 의례와 특별한 처우를 통해 태조어진은 강력한 사회적 행위자(social agent)가 되었고, 이는 사회적 관계 속에서 광해군에게 불리한 행위력을 행사하게 된 것이다.

인조 연간 태조어진의 소실과 위안제

인조 연간의 태조어진은 이괄(李适)의난과 정묘호란, 병자호란 등을 겪으며 다시 이동해야 했다. 정묘호란과 병자호란 사이인 1631년에는 강릉으로 옮긴 집경전의 어진이 실수로 불에 타는 사고를 겪기도 했다. 인조 연간의 태조어진 이동을 전란에 대한 이송과 실화(失火) 사건에 대한 대응을 중심으로 살펴보겠다.

전란 중 이동 매뉴얼이 정착되다

임진왜란에 대한 초기 대응과 비교해 볼 때 인조 연간의 어진 이송은 체계를 갖추었다. 한양의 남별전에 봉안했던 태조와 세조어진은 인조가 피난을 갈 때마다 함께 이동했다. 이괄의난이 발발하자 1624년 2월 8일 인조는 충청도 공주로 피난길에 올랐고, 2월 12일에 신주와 태조어진 역시 뒤따라 이동했다(지도 5).[74] 평상시에 신주와 어진의 행차는 가마를 사용했으

지도 5 이괄의 난 때, 태조어진의 이동

나, 이번 피난 시에는 신주는 말 위에 싣고, 어진은 위아래의 축을 제거하여 이동에 편리하게 했다.[75] 한 달 후 난이 평정되자 어진은 서울로 환안했고, 신주와 어진을 모셨던 자들은 상을 받았다.[76]

　3년 후 정묘호란이 발생했을 때에도 인조가 먼저 강화로 피난한 후 어진도 뒤따라 이동했다(지도 6).[77] 이후 인조는 도성으로 환어했으나 어진은 남별전으로 환안되지 않고 강화에 그대로 봉안되었다.[78] 국내외로 여전

지도 6 정묘호란 때, 태조어진의 이동

히 불안한 정국이었기 때문에 어진을 임시 봉안처에 두기로 한 것이다. 그러나 병자호란이 일어나자 청이 오히려 강화를 집중 공격함으로써 강화에 남아 있던 태조와 세조어진은 소실될 위기를 맞았다.[79]

한편 병자호란이 일어나자 영흥 준원전 어진과 전주 경기전 어진 역시 이동했다(지도 7). 준원전 어진은 근처 섬의 민가로 옮겨졌으며,[80] 경기전 어진은 적상산성(赤裳山城)에 봉안되었다.[81] 정리하면 한양이 위협을

지도 7 1631년과 병자호란 때, 태조어진의 이동

받을 때 남별전에 있던 태조어진은 국왕과 함께 공주 혹은 강화로 피난을 갔고, 지방의 어진은 인근 섬과 산으로 옮겨져 전쟁을 피했다. 임진왜란 시에 태조어진이 대피하지 못하고 소실되거나 여러 곳을 전전했던 것을 상기한다면 인조 연간에는 전쟁을 치른 경험으로 인해 일종의 매뉴얼을 갖추게 되었음을 알 수 있다. 이동 방식과 이동 후 논공행상에 대해서도 전례에 따라 형식을 갖추었다. 특히 임의의 장소가 아니라 보장처인 강화와 적

상산성으로 옮겨진 점에서 이를 알 수 있다.

인조, 어진의 소실로 소복을 입고 곡을 하다

인조 연간에 특별히 논의 대상이 된 것은 어진의 피난이 아니라 어진의 소실이었다. 1631년 3월 7일 강릉으로 옮긴 집경전에 화재가 나서 태조어진이 불탔다. 앞서 살펴보았듯이 경주에 있던 집경전 태조어진은 임진왜란이 발발하자 안동 청량산으로 옮겨졌고, 정유재란 때 다시 강릉으로 피신했다. 1627년 정묘호란에는 인근으로 피신했는데, 이듬해 난이 평정되자, 인조는 강릉 집경전을 중수하고 영정을 환안하는 의례를 올렸다.[82] 이처럼 세 차례의 전란에서 모두 살아남았던 집경전 어진이 불의의 사고로 소실된 것이다.

예조에서는 인조에게 어진에 3일 동안 곡(哭)을 할 것을 권했다.『예기(禮記)』에 "신궁(神宮)에 불이 나면 3일 동안 곡을 한다"라는 구절에 근거했는데, 진전은 종묘와 다름없고, 어진은 신주와 같다는 이유를 붙였다. 그 결과 인조와 중궁은 소복(素服)을 갈아입고서 고기나 생선 반찬이 없는 소찬(素饌)을 했으며, 3일 동안 곡을 하고 모든 조정(朝廷)의 일성과 시정(市井)의 행사를 중지시켰다. 인조는 종묘의 태조 신주 앞에서 위안제를 거행하고, 숭정전에서 집경전을 향해 망곡례(望哭禮)를 지냈다. 한편 강릉에도 승지를 보내 어진을 살피고 위안제를 거행하게 하고, 관리를 소홀히 한 죄로 진전 참봉과 수복을 처벌했다.[83]

어진으로 인해 왕이 직접 곡을 하고 위안제를 지낸 것은 처음이었다. 중종(中宗, 재위 1506~44) 연간에 종묘에 벼락이 떨어졌을 때 친제(親祭)를

지낸 적이 있기는 하지만,[84] 그 밖의 왕실 사적이나 관아에 변고가 생기면 관리를 보내 대신 위안제를 지내게 했다. 전쟁 중에는 어진의 이동과 소실이 잦았는데, 선조 연간에 지방에 어진을 임시 봉안할 때에는 해당 지역 관찰사가 위안제를 올렸으며, 이미 전란 중에 소실된 평양과 개성의 어진에 대해서는 어떤 조치도 하지 않았다. 그렇다면 어진의 소실이 처음이 아님에도 불구하고 인조가 3일간 상복을 입고 곡을 한 것은 어떠한 이유에서였을까?

인조 연간에는 유난히 위안제의 거행이 잦았다. 인조가 신주를 모시고 피난을 갔다가 돌아오면 종묘에 환안제(還安祭)와 위안제를 드렸다.[85] 종묘와 왕릉에 불이 나서 위안제를 올린 것도 열여섯 차례나 되었다. 인조 연간 왕실 사적에 유난히 사건이 잦은 까닭은 정확히 알 수 없지만, 작은 사고에도 위안제를 드렸기 때문에 기록이 더 많이 남아 있다고도 볼 수 있다. 인조 연간에는 위안제의 거행 숫자가 많았을 뿐 아니라 그 대처가 더 위중했다. 인조가 처음 상복을 입고 곡을 한 것은 인조 2년(1624) 함경도 지릉(智陵)에 불이 났을 때였다.[86] 왕릉의 실화(失火)는 일반적으로 관원을 보내 위안제를 드리는 것으로 처리했는데, 인조는 3일 동안 상복을 입고, 정무를 멈추었으며, 음식을 적게 먹고, 음악을 설행하지 않았다.

위안제는 기본적으로 재난이나 사고로 놀란 혼령을 위로하는 의식이다. 그러나 인조 연간의 조치는 전란과 사고를 왕의 부덕의 소치로 여기고, 이에 대해 용서를 구하는 의식이 추가된 것이 특징이다. 인조는 예조에서 요구하는 소복과 소찬 시행을 물리치지 않았다. 오히려 왕실 여성에게까지 확대하고자 하여 내전에서도 3일간 시행했다. 인조는 대신을 강릉에 보

내 다시 한번 위안제를 지내라고 명하기도 했다. 이미 위안제는 종묘에서 임금이 친제하고, 승지를 보내어 강릉에서 올려 두 번이나 거행했기에 대신이 다시 가지는 않았다. 그러나 이를 통해 인조가 얼마나 적극적으로 위안 의식을 요구했는지 알 수 있다. 인조 연간에 잦은 전란과 사고가 그러했듯이 태조어진의 소실은 단순한 사고가 아니라 왕의 부덕과 불운의 상징으로 여겨졌다. 위안제는 부덕에 용서를 구하는 일이며, 불운을 씻어내는 의식이었다고 할 수 있다.

인조는 이후 소실된 태조어진을 복구하는 작업을 진행했다. 집경전에 다시 봉안할 어진을 위해 영흥 준원전으로 관원을 보내기도 했으며,[87] 병자호란으로 훼손된 강화도의 영숭전 어진을 새로 모사하기 위해 경기전으로 화원을 보내리고도 했다.[88] 그러나 두 기록 모두 새 어진을 봉영해 왔다는 기록이 없는 것으로 보아 중간에 좌절된 것으로 보인다. 예조에서는 인조가 강화도의 영숭전 어진을 모사하려고 했을 때 다음과 같이 말하며 반대했다. "후세에 와서 여러 차례 변고를 겪으면서 분실될 때마다 개조했는데 한 본을 가지고 여러 본을 그려내니 일이 매우 잘못되었습니다. 그리고 모사할 때 더럽혀지는 것을 면할 수 없으므로, 말하는 이들이 오래전부터 미안하게 여겨왔습니다. 이번에 이 망극한 변을 당했으니 매우 난처합니다. 신의 생각으로는, 옛 영정은 정결한 곳에 이안(埋安)하고 새 영정은 굳이 개조할 필요가 없다고 여깁니다."[89] 예조에서는 어진을 모사할 때 원본이 더러워질 수 있다는 이유로 반대했다. 그러나 이는 더 이상 진전을 중건하고, 어진을 모사하고 행차를 준비할 국가의 여력이 남아 있지 않았음을 보여 주는 것이기도 했다.

이동을 통해 강화된 어진의 행위력

태조어진은 조선시대 설립 초부터 지방의 진전과 한양 사이에서 이동이 잦았다. 태종과 세종은 어진을 보수한다는 명목으로 지방의 어진을 이동시켰다. 이들은 어진을 이봉하고 영접하는 의례를 임금 행차에 준하게 의례화했다. 이러한 의례는 어진에게 신성한 권위를 부여했을 뿐 아니라 왕실 전체의 위엄을 강화하는 효과를 가져왔다. 세종은 어진의 영접의례를 세자 승계 과정에 정치적으로 활용하기도 했다.

전쟁 중 어진의 이동은 왕실 상징물을 보존함으로써 조종의 안녕을 지킨다는 믿음에서 비롯되었다. 임진왜란 이후의 전쟁에서 어진의 '은닉'과 '피난' 중 피난이 더 빈번하게 이루어진 것은 장거리 이송자에게 내려진 과한 포상의 결과였다. 어진의 대피와 선조의 몽진을 미화한 후대의 기록은 피난 중의 어진과 선조가 극적으로 만나는 상상의 장면을 연출하기도 했다.

광해군은 전쟁 중에 피난 중이거나 소실된 어진을 복구하기 위해 태조어진을 이동시켰다. 광해군에게 태조는 전쟁의 승리자이자 왕실의 시조로서 자신의 전란 극복을 부각하고 미미한 정통성을 보완할 수 있는 상징적인 존재였다. 광해군은 태조 영정 의례와 봉안 장소를 직접 조정함으로써 이를 정치적 행사로 활용하고자 했다. 그러나 생각지 못한 정변으로 인해 어진 행차는 계획에서 벗어났고, 이는 오히려 부정적인 영향을 가져왔다. 어진 행차가 기약 없이 멈춰 있던 지방에는 온갖 민폐를 끼쳤고, 신하들이 참석을 거부하는 영접의례는 오히려 권위를 실추시켰다.

인조 연간 어진의 피난과 복귀는 비교적 순조롭게 이루어졌다. 어진

은 신주나 임금과 마찬가지로 즉각 정해진 보장처로 대피했으며 복귀 후 관련자에 대한 포상도 정례대로 이루어졌다. 잦은 전쟁의 경험으로 일종의 대응 방식이 마련된 것이다. 인조 연간 어진에게 닥친 재난은 오히려 종전 후 일어난 갑작스러운 실화였다. 인조는 직접 위안제를 올리는 데 그치지 않고 3일 동안 왕비와 함께 곡을 했다. 위안제는 어진의 영혼을 위로하는 의례일 뿐 아니라, 용서를 구하고 불운을 씻어내는 작업이었던 것이다.

태조어진은 조선 초부터 지속적으로 왕실의 권위를 강화하는 수단으로 활용되었다. 그중에서도 지방에 있는 어진이 이동하여 한양에서 국왕과 조우하는 영접의례는 가장 강력한 스펙터클을 보여 줄 수 있는 왕실 행사였다. 그러나 태조어진이 단지 의도대로 움직여 준 것은 아니었다. 특히 국내외 이변이 잦았던 양란 전후의 시기에 태조어진의 이동은 그 성공 여부에 따라 전란의 극복이나 폐해의 상징이 되기도 했고, 현왕의 권위를 강화하거나 도리어 실추하기도 했다. 이는 어진 자체가 이동을 통해서 행위력을 행사할 수 있는 사회적 행위자(social agent)였음을 보여 준다.

이 글은 태조어진을 둘러싼 현상을 살펴보기 위해 젤의 에이전시(agency) 이론을 적용해 분석했다. 인류학자 젤은 예술 현상을 구성하는 네 요소, '원형', '지표', '화가', '수령자'가 모두 서로에게 영향력을 행사할 수 있다고 보았다. 그의 이론이 미술사에 특히 유용한 이유는 사람만이 아니라 인공물인 '지표', 즉 예술작품 역시 행위력을 가진다는 시각을 제공하기 때문이다. 그는 예술품이 그 자체로는 행동할 수 없지만 사회관계 안에서 힘을 발휘한다는 점에서 이를 '사회적 행위자(social agent)'라고 명명했다.[90] '지표'

가 행위력을 행사하는 사회적 맥락은 다양하다. 젤은 신상(神像)의 경우 상(像)을 둘러싼 특별한 의식이나 상이 가져온 치료나 기적의 전설이 상에 게 영험함을 부여한다고 보았다.[91]

물론 그의 이론을 어진 제작에 직접 적용하는 데는 무리한 점이 있을 수 있다. 원시부족의 토템에 비해 조선시대의 어진은 더 복잡하고 오래된 사회제도와 전통사상에 기반했기 때문이다. 그럼에도 불구하고 이 이론에 도움을 받은 바는 적지 않다. 우선 어진 자체가 만들어진 결과물에 그치는 것이 아니라 지속적으로 영향력을 행사하는 주체가 될 수 있음을 인식하게 된 것이다. 어진이 단순히 왕권 강화의 수단이었다면 국왕이 의도하지 않는 결과가 일어나게 된 상황을 충분히 이해하지 못했을 것이다.

둘째로 예술을 둘러싼 다양한 요소가 모두 능동적인 지위에서 영향력을 주고받을 수 있다는 사고를 가능하게 해주었다. 어진의 수령자는 이를 직접 보았던 왕과 고위 관료뿐 아니라 어진의 행차와 피난을 맡았던 관료와 호송관들, 어진의 행차를 지켜본 백성까지로 확대할 수 있다. 이들은 모두 각기 다른 상황에서 영향력을 행사하는 행위자(agent) 또는 피행위자(patient)로 기능했다.

마지막으로 어진을 둘러싼 의례의 의미에 대해 다시 생각해 볼 수 있었다. 어진의 행차와 영접의례는 어진을 이동하는 절차나 형식에 그치지 않는다. 이는 어진에게 특별한 권위를 부여하는 하나의 사회적인 약속이자 맥락이다. 이 의례를 통해 어진은 태조의 분신이자 영향력 있는 하나의 주체로 거듭날 수 있었던 것이다. 이 글이 주목한 의례는 그중에서 이동과

관련한 이봉의례와 영접의례였다. 어진의 '이동'은 이봉의례를 통해 태조의 '오심'을 재현할 수 있었고, 영접의례를 통해 현왕과 태조의 '만남'을 가능하게 했다.

후기

물건은 힘을 가지고 있다. 토테미즘 추종자나 부적 신봉자가 아니라 하더라도 우리는 이 말을 부인할 수 없을 것이다. 우리가 결혼 예물을 주고받는 이유고, 신상 앞에서 종교 행위를 하는 이유일 것이다. 미술사 연구자들은 종종 물건을 작품으로, 제작자를 창작자로 추어올린다. 미술의 범주 안에서 유물을 논의하는 것은 그 심미적 특징에 주목하는 장점이 있지만, 사회적 맥락에서 유물을 바라볼 기회를 잃게 된다. 미술사학자들이 인류학자의 방법론을 빌리는 이유다.

나는 정조의 궁중회화에 대한 박사논문을 쓰면서 작품이 가진 정치적 힘과 마주했다. 그럴 때마다 그 힘은 어디에서 오는 것인지 규명하려고 애썼다. 정조의 경우는 자신의 의지대로 학문과 예술을 정치에 활용한 특별한 사례에 속한다. 사실상 조선시대에는 그렇지 않은 경우가 더 많았다. 양란 전후의 상황에 놓인 태조어진은 국왕을 난처하게 만든 대표적인 경우다. 국왕의 정치적 의도만으로는 설명할 수 없는 현상이었다.

회화사 연구자들과 함께 공부한 인류학자 젤의 이론은 이 현상을 이해하는 데 큰 도움이 되었다. 국왕, 신료, 화원 등 사람만을 주체로 두었을 때는 해결할 수 없었는데, 그 힘의 한 축에 작품이 들어가니 역학관계가 풀리는 느낌이었다.

2013년 이래로 전주에서는 경기전에 태조어진을 봉안하는 행차를 매년 재현하고 있다. 행차의 다른 것은 그대로 복원했는데 어진만은 방법이 다르다. 어진을 가마에 실어 이송하던 과거와 달리 대형 스크린에 부착하여 군중 모두가 볼 수 있게 한 것이다. 은폐가 아닌 공개가 어진에게 새로운 힘을 부여하고 있다. 다른 맥락과 방식을 가지고 어진은 여전히 영향력을 행사하고 있다.

6. 병풍 속의 병풍

왕실 구성원의
지위·서열·책무를 위한 표상

김
수
진

김수진

서울대학교 고고미술사학과에서 박사학위를 받았으며, 서울
대, 충남대, 서울시립대, 덕성여대 등에서 강의했으며, 미국 하
버드옌칭연구소(Harvard-Yenching Institute), 보스턴미술
관(Museum of Fine Arts, Boston), 한국학중앙연구원에서
연구를 해왔다. 현재 성균관대학교 동아시아학술원 초빙교수
로 있으면서 외국인 학생들에게 동아시아의 문화와 예술을 가
르치고 있다. 저서에 『명화의 탄생 대가의 발견』(공저), 『한국
학, 그림을 그리다』(공저), 『역사와 사상이 담긴 조선시대 인물
화』(공저) 등이 있다. 현재 '해외의 민화컬렉션'을 『월간 민화』
에 연재 중이다.

연향에 놓인 병풍, 연향을 기록한 병풍

조선 왕실은 경사를 맞이하면 연향(宴享)을 베풀었는데, 그 행사 전후에는 응당 병풍이 준비되기 마련이었다. 행사가 열리기 전에는 연향에 놓을 병풍을 준비했고, 행사가 마무리되면 그 일을 기념하기 위해 병풍을 조성했다. 전자처럼 행사 공간을 의장(儀裝)하는 병풍을 장병(裝屛, 粧屛), 후사처럼 행사를 기념하기 위해 꾸민 병풍을 계병(稧屛, 契屛, 禊屛)으로 구분할 수 있다. 그런데 계병은 행사를 주관한 이들이 복수(複數)로 만들어, 관례대로 일부는 왕실에 올리고 나머지는 자기들이 나누어 가졌다. 이를 통해 사진이 없던 시절 그 행사를 기록하는 용도로 활용되었을 뿐 아니라 똑같이 그린 계병을 나누어 가짐으로써 함께 그 일에 공로가 있는 이들 사이에 동류의식을 강화해 주었다.[1] 계병은 그 형식에 따라 다시 둘로 나눌 수

있다. 하나는 행사 장면을 그린 경우이며, 다른 하나는 행사와 무관하게 일반적인 상서(祥瑞)와 길상(吉祥)의 화제로 꾸민 것이다. 전자는 형식상 궁중행사도 혹은 궁중기록화라고 불린다. 후자는 요지연도(瑤池宴圖), 십장생도, 산수도 같은 일반적인 화제가 선택되었다.

그런데 연향에 사용된 장병이란 무엇보다 그 행사에 참여하는 왕실 구성원의 자리에 놓이는 용도가 중요했다. 이때 병풍은 행사에 참여하는 이의 지위, 참석자 사이에서의 상대적 서열, 왕실에서의 책무에 따라 종류와 크기가 달리 선택되었다.

따라서 이 글에서는 왕실 연향에 사용된 장병의 의미와 위상을 검토하기 위하여 우선 개개의 왕실 구성원을 표상한 장병이 무엇이었는지를 확인하고자 한다. 그런데 이에 대한 정보는 그 장면을 기록화 형식으로 그린 계병과 그 내용을 기록한 의궤에서 얻을 수 있다. 행사 장면을 그린 계병에서는 장병이 그 사람 자체를 표상하는 시각물로도 기능했고, 의궤에는 이러한 내용이 문서로 정리되어 있기 때문이다. 즉 논의의 대상은 장병이지만 그 모습을 사진이나 동영상으로 확인할 수 없는 현재의 입장에서는, 문서와 회화로 연향의 내역을 기록한 의궤와 계병을 통해 장병의 성격을 분석할 수 있는 것이다.

연향에 참석한 왕실 구성원과 병풍

왕실의 연향은 왕실 구성원의 사순(四旬)·육순(六旬)·칠순(七旬)·팔순(八

旬)을 기념하는 수연(壽宴), 기로소(耆老所)에의 입소, 즉위 기념과 같은 경사를 위해 마련되었으며 연향 규모에 따라 진연(進宴)·진찬(進饌)·진작(進爵)으로 구분하여 이름을 붙였다. 행사에는 연향을 받는 주인공, 연향을 바치는 시연자(侍宴者), 이를 참관하는 참석자를 위한 자리가 마련되었는데, 이때 연향의 주인공과 시연자에게는 각기 다른 병풍이 배설되었다.[2] 병풍은 행사장을 장엄하는 동시에 왕과 왕세자, 대왕대비, 왕대비, 왕비, 왕세자빈이라는 참석자의 지위와 그들 사이의 상대적 서열을 드러내는 역할도 수행했다. 특히 19세기에는 몇 차례의 수렴청정(垂簾聽政), 대리청정(代理聽政), 섭정(攝政)을 통해 왕을 대신하여 왕의 역할을 했던 대리자들이 있었기 때문에 이러한 상징이 더욱 중요한 의미를 가졌다. 어린 나이에 즉위했던 순조, 철종, 고종을 위해 대왕대비들은 수렴청정, 건강이 좋지 않은 아버지 순조를 대신한 효명세자는 대리청정, 나이 어린 고종을 대신한 아버지 흥선대원군은 섭정을 했다. 따라서 왕실 연향에서도 국왕 외에도 국왕에 버금가는 권력을 가졌던 인물을 위한 예우가 필요했다.

연향은 연향을 받는 왕실의 '어른'과 그것을 바치는 '통치자' 및 그 '후계자' 간의 관계를 대외적으로 과시함으로써 왕실의 결속력을 강화하고 그 권위를 높이는 역할을 했다. 특히 행사도 형식으로 제작된 계병에서는 실제 왕실 구성원의 모습을 재현하지 않는다는 관행하에 병풍 자체가 연향의 주인공과 시연자를 표상하는 기능을 담당했다. 이 과정에서 계병에 재현된 장면은 행사 속 일부 장면만이 선택적으로 포착되었으며 연향을 받는 이(왕, 왕비, 왕대비, 대왕대비)와 연향을 바치는 이(왕, 왕세자)를 표상하는 대체 이미지로서 병풍만이 재현되었다. 이를테면 행사도 형식의 계병

속 순조, 헌종, 고종의 자리에는 일월오봉병이 재현됨으로써 국왕을 대체한 것이다. 그러나 행사 절차에 따라서는 국왕의 자리에 영모병(翎毛屛)이나 서병(書屛)이 놓이기도 했다(표 3, 4, 5, 7, 8, 9, 11, 14, 15, 16, 17). 병풍은 참석자 자체를 표상하는 한편 행사 절차상의 변화나 상대적 관계를 표식해야 할 때가 있었기 때문이다.

이러한 배경에서 왕실의 연향에 사용된 (일월)오봉병, 공작병, 십장생병, 영모병, 서병, 문방도병, 백자동병(百子童屛), 누각도병이 언제 누구를 위해 배설되었는지를 확인하는 것은 왕실 문화에 대한 보다 심층적인 이해를 도모하는 길이 될 것이다.[3] 이를 위해 우선 병풍에 대한 기록이 등장하는 시기인 1795년부터 1902년까지 작성된 15건의 연향 관련 의궤의 「배설(排設)」 부분을 검토하고자 한다. 이를 통해 첫 번째로는 매 연향에 참여한 이가 누구였으며 그를 위한 장병이 무엇이었는지를 점검할 것이다. 두 번째로는 왕실 구성원이 가진 지위·서열·책무에 따라 달리 사용된 장병의 성격과 그것이 소비된 의미를 논의하고자 한다. 궁극적으로는 현재 남아 있는 계병 10건과 의궤 내용을 대조함으로써 장병-의궤-계병 사이의 관계를 검토하는 한편 그것이 만들어낸 왕실의 시각문화가 가진 특징에 대해 논의하고자 한다.

의궤에 기록된 왕실 구성원의 자리와 병풍

왕실 연향 관련 의궤의 「배설」 편에는 연향 참석자의 자리를 꾸미기 위해

활용된 병풍, 방석, 탁상, 의자 등의 기물에 대한 정보가 포함되어 있다. 표 1에는 왕실의 연향에 사용된 병풍에 대한 정보를 담고 있는 의궤 15건의 내역을 정리했다. 아울러 연향을 마친 후에 그것을 기념하기 위해 제작한 계병 10건을 의궤와 나란히 병기하여 연향의 주인공을 정리한 것이다. 표 1에서는 연향용 병풍이 활용된 특징과 종류에 따라 시기를 크게 네 가지로 구분했다.

표 1 왕실 연향과 관련 의궤 및 계병의 유무

	연도	왕	연향의 목적	의궤	계병	연향을 받는 이
1기	1795	정조	혜경궁 홍씨 회갑	원행을묘정리의궤	○	왕대비
	1809	순조	혜경궁 홍씨 관례 회갑	기사진표리진찬의궤	×	왕대비
2기	1827	순조	순조 순원왕후 상존호	자경전진작정례의궤	×	왕과 왕비
	1828	순조	순원왕후 사순	순조무자진작의궤	×	왕비
	1829	순조	순조 망오 어극 30주년	순조기축진찬의궤	○	왕
3기	1848	헌종	순원왕후 육순·신정왕후 사순	헌종무신진찬의궤	○	대왕대비와 왕대비
	1868	고종	신정왕후 회갑	고종무진진찬의궤	○	대왕대비
	1873	고종	신정왕후 책봉 40주년	고종계유진작의궤	×	대왕대비
	1877	고종	신정왕후 칠순	고종정축진찬의궤	×	대왕대비
	1887	고종	신정왕후 칠순	고종정해진찬의궤	○	대왕대비
4기	1892	고종	고종 망오	고종임진진찬의궤	○	왕과 왕비
	1901	고종	효정왕후(명헌태후) 칠순	고종신축진연의궤	○	대왕대비
			고종(광무제) 오순	고종신축진연의궤	○	왕
	1902	고종	고종(광무제) 기로소 입소	고종임인진연의궤	○	왕
			고종(광무제) 어극 40주년	고종임인진연의궤	○	

먼저 1기는 1795년과 1809년 혜경궁 홍씨에게 올린 연향이다. 당시까지는 왕실의 연향에 병풍을 배설하는 방식이 하나의 전범(典範)으로 자리 잡지 못한 탓에 의궤에 보이는 관련 기록이 소략하다. 1795년 진찬에 대해 기록한 의궤 속 「배설」에는 1795년 6월 18일에 창덕궁 연희당에서 열린 연향에서 십장생병 1좌와 진채중병(眞彩中屛) 1좌를 썼다는 기록이 보인다. 별다른 특기 사항은 없지만 혜경궁 홍씨의 보좌(寶座)에 십장생병을 놓고 임시로 머물던 장막인 대차(大次)에 진채중병을 설치했을 것으로 추정된다. 병풍 화제(畫題)는 당시 행사가 혜경궁 홍씨의 회갑을 기념한 것이었기 때문에 장수를 기원하는 의미에서 십장생도를 선택했을 것이라 짐작된다. 진채중병에 대해서는 따로 기록이 없어 정확히 어떤 화제였는지 확인할 수 없다. 그런데 『화성원행도병(華城園幸圖屛)』 속 연향 장면에서는 혜경궁 홍씨 자리에 화조 계열의 병풍이 보인다.[4] 정조의 어좌(御座)에 어떤 병풍을 배설했는지 의궤상에 기록은 전하지 않지만 『화성원행도병』의 「서장대야조도(西將臺夜操圖)」와 「낙남헌방방도(洛南軒放榜圖)」에는 정조 자리에 일월오봉병이 배설되어 있다. 아울러 1809년 『기사진표리진찬의궤(己巳進表裏進饌儀軌)』의 「배설」에는 별다른 설명 없이 '병풍' 2좌라는 표기가 있지만, 화려한 채색과 정교한 묘사력을 보이는 도설(圖說)을 통해 그 두 점이 각각 '누각도병'과 '모란도병'이었음을 알 수 있다(그림 2). 1기에 해당하는 이 두 사례는 의궤에 실제 행사에 배설된 병풍에 대한 정보가 다 담기지 못한 단계라 할 수 있다. 이는 2~4기에 의궤에 담긴 장병 관련 정보가 계병에 재현된 도상보다 더 많은 것과는 대조적인 현상이라 할 수 있다. 요컨대 1기에는 의궤 기록에서는 생략된 정보가 도설 및 계병에

그림 1 「봉수당진찬도」(부분), 『화성원행도병』, 견본채색, 149.8×516cm, 1795, 국립고궁박물관. 검정색 선은 정조의 자리, 노란색 선은 혜경궁 홍씨의 자리다.

그림 2 「누각도 10폭 병풍」, 『기사진표리진찬의궤』 전내도(殿內圖) 부분, 1809, 영국도서관

서 시각화되었다는 특징으로 요약할 수 있다.

2기에는 효명세자가 기획한 세 차례의 연향을 포함할 수 있다. 이는 1827년 왕세자 헌종의 탄생을 기념해서 순조·순원왕후(1789~1857)에 존호를 올린 일, 1828년 순원왕후의 사순을 경축한 일, 1829년 순조의 망오(望五) 및 어극 30주년을 기념한 일이다. 2기의 특징은 두 가지인데 하나는 이 시기부터 의궤에 담긴 장병 관련 정보가 계병에 재현된 도상보다 상세해진다는 점이다. 다른 하나는 독특한 주제의 병풍이 유독 이 기간에 등장한다는 점이다. 아울러 이때는 의궤상의 장병 관련 기록이 자세해지면서 병풍의 화제뿐 아니라 크기 구분도 상세히 이루어졌다. 예를 들어 1827년 자경전 진작 기록에는 왕세자를 위해 서중병(書中屏), 왕세자빈을 위해 영모대병(翎毛大屏), 공주를 위해 누각도중병(樓閣圖中屏)이 사용된 것으로 기록되어 있다. 그러나 이 시기 이후에는 병풍의 크기가 중병과 대병으로 구분되어 기록된 사례가 없다. 이러한 점에서 2기는 의궤에 장병과 관련한 정보가 가장 상세하며, 1기보다 다양한 병풍이 사용되었고, 그것이 다시 의궤 기록에 반영되었다고 할 수 있다.[5] 구체적으로는 이 시기에 영모병풍과 공작삽병(孔雀揷屏)이 사용된 점이 눈에 띄는데, 표 2는 자경전 진작에 참여한 왕실 구성원 자리에 배설된 병풍 내역을 정리한 것이다.

표 2 1827년 순조 자경전 진작에 배설된 병풍

	영모중병	오봉병	서중병	영모대병	누각도중병
9월 10일 자경전 진작	순조(大殿-便次) 순조비(中宮殿-便次)	순조(大廳-御座) 순조비(中宮殿-御座)	왕세자(便次)	왕세자빈 (便次)	공주(便次)

주: 의궤로만 전한다.

1827년에는 연향이 단 한번 자경전에서 베풀어졌는데, 이때는 왕과 왕비, 왕세자와 왕세자빈, 공주에게 모두 병풍이 배설되었다. 이때 왕세자를 위해서는 서병, 왕세자빈을 위해서는 영모도병, 공주를 위해서는 누각도병이 사용되었다. 이후 왕실 연향에서 공주를 위한 자리에 병풍을 배설했다는 기록이 없으며, 누각도가 연향에 사용된 바도 없기 때문에 이는 매우 특기할 만한 사항이다. 아울러 영모병풍은 순조, 순조비, 왕세자빈이 모두 사용함으로써 특별한 성차나 서열 구분 없이 사용된 점도 눈에 띈다.

1828년 2월에 열린 순원왕후 보령 40세 기념 무자진작에서는 잔치의 주인공인 순원왕후의 자리에 공작삽병을 사용했다(그림 3, 표 3). 사실상 이

그림 3
「공작삽병」 도설, 『순조무자진작의궤』,
1828

행사 이후로 공작삽병은 다시는 왕실의 연향에 사용되지 않았기 때문에 효명세자가 어머니를 위해 '공작'이라는 새로운 도상과 '삽병'이라는 형식을 이례적으로 택한 것으로 볼 수 있다. 이는 십장생병을 사용하기에는 당시 마흔 살이었던 순원왕후의 보령이 높지 않았기 때문으로도 추정해 볼 수 있다. 이렇게 2기의 특징은 영모병풍의 사용, 공주를 위한 병풍 배설, 누각도라는 화제의 사용, 병풍 크기에 대한 구분이 있었다는 점으로 정리할 수 있다. 이러한 내역은 이후 연향용 병풍에서는 보이지 않는다는 점도 주목된다.

표 3 1828년 순조 무자진작에 배설된 병풍

| | 2월 12일 | 2월 12일 | 2월 12일 | 2월 13일 |
	자경전 내진찬	자경전 외진찬	자경전 야진별반과	자경전 익일회작
공작병	순조비(寶座)	순조비(寶座)	–	–
오봉병	순조(御座)	순조(御座)	–	–
십장생병	–	–	–	왕세자(春座)
영모중병	순조(大次)	순조(大次)	순조(御座) 순조비(寶座)	–
비고	왕세자와 왕세자빈의 자리에는 병풍을 배설하지 않음.		어좌와 보좌에 오봉병과 공작병이 아닌 영모중병 배설.	–

주: 의궤로만 전한다.

표 4 1829년 순조 기축진찬에 배설된 병풍

	2월 9일	2월 12일	2월 12일	2월 13일
	명정전 외진찬	자경전 내진찬	자경전 야진찬	자경전 익일회작
오봉병	순조(寶座) 순조(便次)	순조(御座)	–	–
영모중병	–	순조(大次)	–	–
십장생병	–	–	–	왕세자(睿座)
서병	왕세자(侍座–便次) 왕세자(侍座–小次)	왕세자(侍座–便次) 왕세자(侍座–小次) 왕세자빈(侍座–便次)	왕세자(侍座)	–
계병 도해 여부	○	○	–	–
계병 속 장병	오봉병	어좌 오봉병 대차 영모병	–	–

주: 의궤와 계병이 모두 전한다.

 3기에 속하는 연향은 총 5건으로 1848년에 열린 순원왕후의 육순
및 신정왕후의 사순을 기념하기 위한 진찬, 1868년 신정왕후의 회갑을 기
념하기 위한 진찬, 1873년 신정왕후 책봉 40주년 진작, 1877년 신정왕후
칠순 기념 진찬, 1887년 신정왕후 팔순 기념 진찬이다. 이 시기에 열린 연
향은 모두 왕실의 어른이자 여성인 대왕대비 및 왕대비를 위한 것이었다.
따라서 3기는 십장생 병풍이 연향을 받는 주인공을 위해 일관되게 배설했
으며 한번 정립된 형식이 꾸준히 이어졌다. 이를테면 1848년, 1868년,
1873년, 1877년 연향에서는 연향을 받는 여성에게 십장생병, 연향을 바치
는 왕에게 오봉병을 배설했고, 행사 중 옷을 갈아입는 등의 준비를 하는
대차, 휴식 장소인 편차, 왕비 자리에는 서병을 놓아 동일한 형식을 유지했

다. 다시 말해 1848년에는 연향을 바친 이가 헌종이고 연향을 받는 이가 순원왕후인 데에 반해 이후의 4건에서는 전자의 자리에 고종, 후자의 자리에 신정왕후가 앉았다는 점만이 달라졌다는 것이다.[6] 다만 1887년에는 앞서 언급한 4건의 행사와 동일한 형식으로 연향이 진행되었지만 마지막에 익일회작(翌日會酌)이 추가되었다. 익일회작은 본 연향을 마친 후 다음 날에 행사를 주관한 이들의 노고를 치하하기 위해 왕이나 왕세자가 직접 주관에 참여하여 벌인 잔치를 뜻한다. 표 5부터 표 9를 통해 1848년부터 1877년까지 5건의 연향에서 장병 배설의 형식이 동일했음을 확인할 수 있다.

표 5 1848년 헌종 무신진찬에 배설된 병풍

	3월 17일 통명전 진찬	3월 19일 통명전 야진찬	3월 19일 통명전 익일회작	3월 19일 통명전 익일야연
십장생병	순원왕후(東朝)	순원왕후(東朝)	-	-
오봉병	헌종(侍坐)	헌종(侍坐)	헌종(御座)	헌종(御座)
서병	순원왕후 (東朝-大次) 헌종 (侍坐-便次) 중궁전 (侍坐-便次) 순화궁 (侍坐-便次)	헌종 (侍坐-便次)	헌종(大次)	헌종(大次)
비고	-	-	계병에 오봉병이 아닌 십장생병이 그려짐.	-
계병 도해 여부	○	○	○	-
계병 속 장병	십장생병	십장생병	십장생병	-

주: 의궤와 계병이 모두 전한다.

이 중 1848년과 1887년 건은 특기할 만한 점이 있는데, 우선 1848년에는 헌종비의 자리에 정비와 후궁이 함께 배석했다. 의궤에는 각기 '중궁전'과 '순화궁'으로 표기하여 헌종의 계비인 효정왕후 홍씨(명헌태후)와 헌종의 후궁 경빈 김씨(1832~1907)를 지칭하고 있다. 그런데 내진찬에서 이들을 위해 서병이 동일하게 사용되었다는 점이 눈에 띈다(표 5). 이는 화조도 계열이 여성을 위한 것이고 글씨 병풍은 남성을 위한 것으로 여기는 일반적인 통념이 왕실의 장병 배설에 일률적으로 적용된 것이 아님을 보여 준다.

후자인 1887년부터는 연향에서 왕세자의 역할이 부각되면서 왕세자 순종의 자리에 십장생병이 배설되었다는 점도 눈에 띈다. 순종은 1875년에 태어났기 때문에 1877년이면 고작 세 살이지만 이 연향에 참석한 것으로 되어 있는데, 왕세자의 시좌(侍座)에 따로 병풍이 배설되었다는 기록은 없다(표 9). 이것이 왕세자가 너무 어려 혼자 앉을 수 없었던 탓인지 아니면 별개의 이유 때문인지는 확인할 수 없다. 그러나 1887년부터는 왕세자 순종이 고종과 함께 회작과 야연에 참석한 것이 확인된다. 이때 왕세자의 자리에는 예좌(睿座)라는 이름으로 십장생병을 놓았고 왕세자가 대기하는 곳인 소차(小次)에는 서병이 준비되었다(표 11, 12, 14, 15). 이는 고종이 친정(親政)을 시작하면서 자신의 후계자인 왕세자 순종의 지위를 강화하고자 한 의지가 순종의 자리에 장병을 배설한 행위로 이어진 것이라 볼 수 있다. 무엇보다 3기는 수렴청정을 각기 두 번씩 했던 순원왕후 및 신정왕후의 입지가 중요한 시기로 이들을 위해 마련한 병풍 배설 방식은 그 이후로도 하나의 형식적 전범으로 계승되었다.

마지막 4기는 1892년 고종 망오 기념 진찬, 1901년 효정왕후 칠순 기념 진찬, 1901년 고종 오순 기념 진연, 1902년 고종 기로소 입소 기념 진연, 1902년 고종 어극 40주년 기념 진연까지 총 5건에 해당한다. 이때는 앞서 3기에서 확립된 병풍 배설 형식을 기본으로 하되 특히 왕세자 부부의 역할이 강화되면서, 왕세자 순종을 위해 문방도병 및 백자동병, 왕세자빈을 위해 백자동병을 배설한 것이 특징이다. 이 시기는 왕세자와 왕세자빈이 연향에 참석하면서 연향의 규모가 커지기는 했지만 그 형식에 있어서는 19세기 중반에 확립된 3기의 전통이 큰 변화 없이 지속되었다.

왕실 여성을 위해 펼쳐진 병풍

왕실 연향에 사용된 병풍의 종류로는 오봉병, 십장생병, 서병, 영모병, 백동자병, 문방도병이 확인된다. 이 중 오봉병은 국왕의 자리에만 놓여서 오직 지존(至尊)만 독점적으로 사용했던 것 같다. 그런데 19세기는 어린 왕의 잇따른 등극으로 인해 왕실 어른으로서 여성의 역할이 그 어느 때보다 중요했다. 이 여성들은 바로 순조의 증조모이자 영조의 계비인 정순왕후(貞純王后, 1745~1805), 헌종의 조모이자 철종의 양모이고 순조의 정비인 순원왕후(純元王后, 1789~1857), 철종의 형수이자 고종의 양모이고 효명세자의 정비인 신정왕후(神貞王后, 1808~90)였다. 먼저 정순왕후는 순조가 등극하자 대왕대비 자격으로 4년간 수렴청정을 했고, 순원왕후는 헌종이 즉위했을 때 대왕대비 자격으로 7년간 수렴청정을 했다. 철종이 등극했을 때에는 양

모인 순원왕후가 대왕대비로서 3년간 수렴청정을 했고, 고종이 등극했을 때에는 신정왕후가 양모이자 대왕대비로서 3년간 수렴청정을 했다. 이외에도 수렴청정을 한 이는 아니지만 사도세자의 비인 혜경궁 홍씨와 헌종의 계비인 효정왕후(孝定王后, 1831~1904)의 입지도 무시할 수 없었다. 이러한 배경으로 19세기에는 여성들을 위한 수연(壽宴)이 자주 열렸고, 왕의 대리자이자 왕실 어른으로 대접받던 이들 여성의 자리 선정도 중요한 의미를 가졌다. 한편 1873년부터 고종이 직접 정사를 보게 된 이후로는 왕비의 자격으로 연향에 참석한 고종비를 위한 병풍도 필요했다. 표 6은 연향에서 왕실 여성이 사용한 장병을 각기 의궤 기록과 계병 속 재현 장면을 확인하여 목록화한 것이다. 이 중 1809년에는 따로 계병이 전하지 않으며 다만 의궤 속 도설을 통해 그 양상을 확인할 수 있다(그림 2).

표 6 왕실 여성이 주인공인 연향과 그 장병

연도	연향의 목적	연향을 받은 여성	의궤 기록	계병 속 묘사	특기 사항
1795	혜경궁 홍씨 회갑	혜경궁 홍씨	십장생병·진채중병	화조영모	–
1809	혜경궁 홍씨 관례 회갑	혜경궁 홍씨	병풍	모란도·누각도	의궤채색도설로 전함.
1828	순원왕후 사순	순원왕후	공작병	–	계병이 전하지 않음.
1848	순원왕후 육순, 신정왕후 사순	순원왕후	십장생병	십장생병	–
1868	신정왕후 회갑	신정왕후	십장생병	오봉병	–
1873	신정왕후 책봉 40주년	신정왕후	십장생병	–	계병이 전하지 않음.
1877	신정왕후 칠순	신정왕후	십장생병	–	계병이 전하지 않음.

1887	신정왕후 팔순	신정왕후	십장생병	십장생병	–
1892	고종 망오	명성황후	십장생병	십장생병	–
1901	효정왕후 칠순	효정왕후 (명헌태후)	십장생병	십장생병	–

　표 6에서 확인할 수 있듯이, 혜경궁 홍씨와 순원왕후가 받은 연향에서는 장병의 화제가 하나로 통일되지 않은 채 이들을 위해 각기 모란도(1809), 누각도(1809), 공작삽병(1828)이 사용되었다. 1848년 이래로는 연향을 받는 여성의 자리에 단독으로 십장생병을 배설하는 것으로 통일되었다. 다만 1892년 고종의 망오 때는 고종비의 자리에 십장생병을 배설하되 이를 일월오봉병을 친 고종의 자리와 나란히 배치했다는 차이가 있을 뿐이다(그림 4).

그림 4 고종과 고종비 자리 부분, 『임진진찬도병』, 지본채색, 149.5×404cm, 1892, 삼성미술관 리움

표 7 1868년 고종 무진진찬에 배설된 병풍

	12월 6일	12월 6일	12월 11일	12월 11일
	강녕전 내진찬	강녕전 야진찬	강녕전 익일회작	강녕전 익일야연
십장생병	신정왕후	신정왕후	-	-
오봉병	고종(侍坐)	고종(侍坐)	고종(御座)	고종(御座)
서병	신정왕후(大次) 고종(侍坐-小次) 중궁전(侍坐-便次)	신정왕후(大次) 고종(侍坐-小次)	고종(大次)	고종(大次)
비고	의궤상에는 십장생병이라 기록되어 있으나 계병에는 오봉병이 그려짐.	-	-	-
계병 도해 여부	○	-	-	○
계병 속 장병	오봉병	-	-	오봉병

주: 의궤와 계병이 모두 전한다.

그런데 표 7에서 볼 수 있듯이 1868년 무진진찬 때에는 의궤상에 내진찬에 참석한 신정왕후의 자리에 십장생병을 배설했다고 기록되어 있다(그림 5). 그러나 계병상에는 신정왕후의 자리에 오봉병이 그려져 있어 의궤와 차이를 보인다(그림 6). 이에 대해서는 신정왕후의 자리에 오봉병을 그린 것이 신정왕후가 여성 권력자로서 처음으로 국왕과 동등한 대우를 받았기 때문일 것이라는 해석도 있어 흥미롭다.[7] 다만 계병 속에서 오봉병으로 재현된 신정왕후의 자리가 의궤상에는 '십장생병'을 배설한 것으로 되어 있기 때문에 계병 속 설정이 단순한 착오에 의한 것인지 철저한 의도에 의한 것인지 판단하기가 어렵다.[8] 아울러 1868년 『고종무진진찬도』의 전례라고 할 만한 1848년 『순조무신진찬도』 속 대왕대비 순원왕후의 자리

그림 5 동조어좌(신정왕후)의 십장생 배설(부분), 『무진진찬의궤』, 1868

그림 6 강녕전 내진찬 신정왕후의 자리(부분), 『무진진찬도병』, 견본채색, 136.3×373.6cm, 1868, 로스앤젤레스카운티미술관

에는 십장생병이 그려졌다는 점을 고려해도 신정왕후 자리의 오봉병은 전례를 거스른 매우 예외적인 도안임에는 틀림없다(그림 6, 그림 7). 특히 1868년은 신정왕후가 1863년부터 1866년까지의 수렴청정을 마친 이후로 흥선대원군이 섭정을 하던 시기였기 때문에 이러한 설정이 이루어진 배경이 더욱 궁금해진다.

그런데 '계병 속에 재현된 장병'과 '의궤상의 기록'이 상이한 착오는 비단 1868년에만 일어나지 않았다. 1848년 순원왕후를 위한 진찬을 열었을 때에도 헌종이 주관한 통명전(通明殿) 익일회작연(翌日會酌宴)에서 의궤상으로는 오봉병이 배설되었다고 하는데 계병에는 십장생병이 그려져 있다. 1887년 신정왕후를 위한 진찬 때에도 만경전(萬慶殿) 익일회작연에서 의궤상에는 고종의 자리에 오봉병이 배설되었다고 기록되었지만 계병에는 십장생병이 보인다. 이렇게 의궤의 기록과 계병의 그림이 일치하지 않은 사례는 대한제국기에 들어서도 지속적으로 발견된다. 예를 들어 의궤상으로는 1901년 7월 신축 진연, 1902년 4월 임인 고종 기로소 입소 기념 진연, 1902년 11월 어극 40주년 진연 때에 황태자 순종이 주관한 회작연에서

그림 7 통명전 내진찬 순원왕후의 자리(부분), 『무신진찬도병』, 견본채색, 각 136.1×47.6cm, 1848, 국립중앙박물관

의궤상으로는 황태자의 자리에 십장생병을 배설한 것으로 나온다. 그러나 정작 계병상에서는 모두 오봉병이 그려져 있다.[9] 이같이 의궤와 계병이 일치하지 않은 까닭을 명확히 설명하기는 어렵다. 다만 의궤와 계병을 제작하는 과정에서는 전례(前例)를 따를 것을 기본으로 삼았기 때문에 전대의 오류조차 그대로 따른 것이 아닐까 짐작해 볼 뿐이다. 사실상 조선 왕실이 가장 중시한 가치 중 하나가 선대가 행한 전례(典禮)를 후대로 계승하는 '계지술사(繼志述事)'였음을 상기해 볼 만한 대목이다. 같은 맥락에서 궁중회화에 있어 도상과 조형 요소를 결정하는 '예술의 주체'는 왕실 구성원이 아니라 왕실의 시각문화 속에 자리 잡은 전범과 전례라는 암묵적 전통이 될 수 있다.

표 8 1873년 고종 계유진작에 배설된 병풍

	4월	4월	4월	4월
	강녕전(내외) 진작	강녕전 야진작	강녕전 익일회작	강녕전 익일야연
십장생병	신정왕후(東朝御座)	신정왕후(東朝御座)	–	–
오봉병	고종(侍坐)	고종(侍坐)	고종(御座)	고종(御座)
서병	신정왕후(大次) 고종(侍坐-便次) 중궁전(侍坐-便次)	신정왕후(大次) 고종(侍坐-便次)	고종(大次)	고종(大次)
비고	대원군 시좌에 병풍을 배설하지 않음.	–	–	1873년 『진작의궤』는 현재 결본(缺本)만 전하고 있어 정확한 행사 거행 날짜를 확인할 수 없음.

주: 의궤만 남아 있다.

표 9 1877년 고종 정축진찬에 배설된 병풍

	12월 6일 통명전 진찬	12월 6일 통명전 야진찬	12월 7일 통명전 익일회작	12월 7일 통명전 익일야연
십장생병	신정왕후(東朝御座)	신정왕후(東朝御座)	–	–
오봉병	–	고종(侍坐)	고종(御座)	고종(御座)
서병	신정왕후(大次) 고종(侍坐-便次) 중궁전(侍坐-便次)	신정왕후(大次) 고종(侍坐-便次)	고종(大次)	고종(大次)
비고	왕세자 시좌에 병풍을 배설하지 않음.	–	–	–

주: 기록상 계병이 제작되었으나 현재 의궤만 전한다.

연향에 놓인 십장생병과 서병의 다양한 용도

앞서 소개한 대로 왕실 여성을 위해 가장 빈번히 사용한 병풍은 십장생병
이다(그림 8). 그러나 십장생병은 여성만이 독점적으로 사용한 것은 아니다
(그림 9). 예를 들어 효명세자(1828, 1829)와 왕세자 순종(1887)이 연향을 바
치는 입장이 되자 각각 익일회작과 재익일회작에서 십장생병을 사용한 바
있다. 십장생병이 비단 연향을 받는 이의 자리에만 배설된 것이 아니라, 연
향을 주관하는 입장인 왕세자도 사용했던 것이다. 이는 십장생병이 발하
는 시각적 지위가 일월오봉병 다음으로 높지만 꼭 특정 성별에 배타적인
것이 아니었음을 시사한다. 이는 일월오봉병이 연향에서 오직 남성이자 지
존인 국왕에게만 사용된 것과는 변별되는 특징이다.

그림 8 십장생병 앞 영선군(永宣君)
이준용(李埈鎔)의 아내 광산 김씨
(1878~1955), 연대 미상

그림 9 십장생병 앞 왕자 이우, 1935

글씨를 써서 병풍으로 꾸민 서병은 오봉병과 십장생병에 비해 유연한 활용을 보인다. 표 10에서 볼 수 있듯이 서병은 대왕대비, 왕(황제), 왕세자 (황태자), 왕비, 왕세자빈(황태자비) 모두가 사용했기 때문이다. 특히 연향이 열릴 때 중심 자리에서는 왕이 오봉병을 쓰고 대왕대비와 왕세자가 십장 생병을 쓸 때에도 이들이 행사 중간에 임시로 머물거나 잠시 쉬기 위해 마련된 대차, 편차, 소차에는 서병이 사용되었다. 이외에 연향을 받는 여성-국왕-왕세자 외에도 왕비 및 왕세자빈 또한 편차에는 서병을 썼다. 따라서 서병은 본 자리 외에 다른 시각적 표상을 필요로 하는 곳 어디에서든 유연하게 사용된 독특한 위상을 가진 병풍이라 할 수 있다. 이것은 서병이 상대적 서열과 성별을 초월하여 다양한 왕실 구성원의 자리에 활용되었음을 의미한다.

표 10 서병을 사용한 연향과 서병의 사용자

연도	연향의 동기	서병의 사용자
1827	순조·순원왕후 상존호	왕세자
1829	순조 망오 및 어극 30주년	왕
1848	순원왕후 육순, 신정왕후 사순	왕, 왕비
1868	신정왕후 회갑	왕, 왕비
1873	신정왕후 책봉 40주년	왕
1877	신정왕후 칠순	왕, 왕비
1887	신정왕후 팔순	왕, 왕비, 왕세자, 왕세자빈
1892	고종 망오	왕세자
1901	효정왕후(명헌태후) 칠순	대왕대비, 황제, 황태자, 황태자비
	고종(광무제) 오순	황제, 황태자
1902	고종(광무제) 기로소 입소	황제, 황태자
	고종(광무제) 어극 40주년	

의궤상에는 연향에 사용된 서병의 내용을 추정할 만한 단서는 남아 있지 않다. 다만 장서각 소장 궁중 발기 중 서병 33좌의 제목을 기록한 「병풍삼십삼좌내용(屏風三十三坐內容)」이라는 문건이 있다(그림 10).[10] 이 발기에는 서병에 적힌 고문(古文)의 제목, 글자 수, 형식, 원전 출처가 나와 있다. 이 목록에 따르면 33좌의 병풍은 모두 중국 당송대 시문을 담고 있다. 흥미로운 점은 33좌 중 31좌의 원문이 『고문진보(古文眞寶)』 후집(後集)에서 나왔다는 점이다. 이들 시문이 모두 당송대 작품인 점은 18세기 이후 왕실에서 고문을 숭상한 풍조와 관련이 있을 것이다. 조선 왕실에서는 전통적으로 병풍이 가진 '바라봄으로써 수양을 한다'는 관성(觀省)의 기능을 중

그림 10 「병풍삼십삼좌내용」, 지본묵서, 35×99cm, 한국학중앙연구원 장서각

시했다. 특히 왕세자 교육에 있어 감계(鑑戒)가 되는 문구를 병풍에 써서 왕세자의 처소에 배설했다는 기록이 주목된다. 대표적인 예로 1568년『선조실록(宣祖實錄)』에 이황(李滉, 1501~70)이 선조에게 「성학십도(聖學十圖)」 10폭을 올리자 선조가 '관성'에 쓸 수 있도록 병풍으로 꾸밀 것을 명했다.[11] 아울러 1727년에는 세자시강원에 소속되어 있던 이주진(李周鎭, 1692~1749)이 "왕세자가 효도하는 방법과 현비(賢妃)의 정순한 행실을 골라 병장(屛障)으로 만들어 조석으로 관성의 자료(觀省之資)로 삼게 하라"고 제안한 바 있다.[12] 이는 조선 왕실이 감계가 될 글귀나 고문을 병풍으로 꾸며 왕실 구성원의 교육에 활용한 전통을 보여 준다. 이 같은 배경을 고려하면 왕실 연향에 배설된 서병도 중국 고전에서 발췌한 시문이거나 왕실 구성원에게 감계가 될 문구를 담고 있었을 가능성이 높아 보인다.

왕관의 무게를 견뎌라, 왕세자와 왕세자빈을 위한 병풍

1873년 고종이 친정을 시작하고 1875년에 왕세자 순종이 태어나자 고종은 왕세자의 역할을 강화함으로써 자신의 입지를 다지고자 했다. 이는 순조·헌종·철종이 모두 왕세자를 책봉하지 못한 채 승하함으로써 벌어진 혼란을 재현하지 않기 위한 몸부림이었을 것이다. 이러한 고종의 전략은 1877년, 1887년, 1892년, 1901년, 1902년 연향에서 왕세자 순종으로 하여금 연향을 준비한 이들을 위해 베푼 회작을 주관하게 한 것으로 표현되었다. 이와 관련하여 1892년 진찬, 1901년 진연, 1902년 두 차례의 진연에서 왕세자 순종의 자리에는 문방도병 및 백자동병을 배설한 것이 눈에 띈다(표 12, 15, 16, 17). 조선의 왕세자는 체계적인 교육을 통해 성군(聖君)이 갖추어야 할 교양과 지식을 쌓아야 했는데, 이러한 관점에서 문방과 책을 그린 '문방도'란 왕세자가 짊어져야 할 군사(君師)로서의 책무를 시각화한 것이라 할 수 있다(그림 11).

그림 11 문방도 병풍 앞의 의친왕비 김수덕(金修德, 1880~1964)과 아들 이건(李鍵, 1909~90), 1910년경

표 11 1887년 고종 정해진찬에 배설된 병풍

	1월 27일 만경전 진찬	1월 27일 만경전 야진찬	1월 28일 만경전 익일회작	1월 28일 만경전 익일야연	1월 29일 만경전 익일회작	1월 29일 만경전 재익일야연
십장생병	신정왕후(殿座)	신정왕후(殿座)	–	–	왕세자(睿座)	왕세자(睿座)
오봉병	–	–	고종(御座)	고종(御座)	–	–
서병	고종 (侍坐-便次) 고종비 (侍坐-小次) 왕세자 (侍坐-便次) 왕세자빈 (侍坐-便次)	고종 (侍坐-便次) 왕세자 (侍坐-便次)	고종(大次)	고종(大次)	왕세자(小次)	왕세자(小次)
비고	–	–	계병에 오봉병이 아닌 십장생도가 있음.	–	–	–
계병 도해 여부	○	○	○	–	○	–
계병 속 장병	십장생병	십장생병	십장생병	–	병풍이 그려지지 않음.	–

주: 의궤와 계병이 모두 전한다.

표 12 1892년 고종 임진진찬에 배설된 병풍

	9월 24일	9월 25일	9월 25일	9월 26일	9월 26일
	근정전 외진찬	강녕전 내진찬	강녕전 야진찬	강녕전 익일회작	강녕전 익일야연
십장생병	왕세자 (侍坐-便次)	고종비 보좌 (寶座)	고종비 보좌 (寶座)	왕세자(睿座)	왕세자(睿座)
오봉병	고종 보의(寶扆) 고종 어좌(御座)	고종 어좌(御座)	고종(御座)	-	-
서병	왕세자(小次) 왕세자(便次)	-	-	-	-
문방도병	-	왕세자 (侍座-小次)	왕세자 (侍座-小次)	-	-
백자동병	-	왕세자 (侍座-便次) 왕세자빈 (侍坐-便次)	왕세자 (侍座-便次)	-	-
계병 도해 여부	○	○	○	-	○
계병 속 장병	오봉병	오봉병·십장생병	오봉병·십장생병	-	십장생병

주: 의궤와 계병이 모두 전한다.

19세기 왕실에서 연향은 때에 따라 열린 기간과 횟수가 가감되었다. 1848년 무신진찬에는 1829년의 전례에 따라 헌종이 회작을 거행했으며 따로 야연(夜宴)도 신설했다. 1887년 정해진찬부터는 왕세자의 역할이 강화되면서 순종이 회작과 야연을 주관했다.[13] 왕세자가 직접 연향에 참여한 것은 왕세자의 위상을 드높이는 방법이자 동시에 연향의 규모를 키우는 의미이기도 했다. 이로 인해 1887년부터는 고종 부부와 함께 순종 부부도

그림 12 「백동자도」(6폭 병풍), 지본채색, 118.4×170.2cm, 국립고궁박물관

연향의 설행자로 참여하면서 이들의 자리를 꾸밀 병풍이 필요했다. 바로 이때부터 왕세자를 위한 문방도병과 백동자병이 연향에 배설되기 시작한 것이다.[14]

왕세자에게 문방도병이 사용된 것과 마찬가지로 왕세자빈에게는 1892년, 1901년 7월, 1902년 4월 연향에서 백자동병이 배설되었다(그림 12). 그런데 백자동병은 비단 왕세자빈에게만 사용된 것은 아니며 1892년,

1901년 7월, 1902년 4월, 1902년 11월 연향에서는 왕세자 순종에게도 배설되었다. 이는 왕세자에게는 군사가 됨과 더불어 후사를 이어야 하는 책무가 있음을 강조하는 의미였을 것이다. 사실상 왕실에서 여성을 위해 백자동병을 사용한 것은 역사가 오래되었다. 예를 들어 1847년 헌종과 경빈 김씨(1832~1907)의 혼례에 백동자병이 사용되었다. 왕비에게서 후사를 보지 못한 헌종은 후사를 얻기 위해 경빈 김씨를 후궁으로 맞이했는데, 이때

그림 13 「신사뉵월한응창의게셔병풍ᄭᅴ미여온불긔」(부분), 지본묵서, 28×149cm, 한국학중앙연구원 장서각

백동자병을 사용한 것이다.[15] 아울러 1882년에 있었던 순종의 혼례에도 백동자병이 여러 점 조성된 것으로 보인다. 한국학중앙연구원 장서각에 소장되어 있는 「신사뉵월한응창의게셔병풍ᄭᅴ미여온불긔」는 1881년인 신사년 6월에 장인 한응창에게 장황을 맡겼던 병풍 60좌의 목록을 쓴 문서다. 순종의 관례와 혼례가 1882년에 있었기 때문에 1881년에 미리 이듬해의 행사를 위한 다수의 병풍을 일괄로 꾸몄으리라 짐작된다. 이 문건에 따르면 1881년에는 문방도 병풍 3좌와 백동자도 병풍 2좌가 꾸며졌다(그림 13). 이외에도 1882년 혼례 과정을 정리한 『가례도감의궤』에도 순종의 혼례에 「백자동도 10폭 중병풍」이 사용된 사실이 포함되어 있다.[16] 이 같은 배경을 고려할 때 왕실의 후사를 이어야 했던 왕세자 부부의 자리에 백자동병이 배설된 것은 어쩌면 당연한 선택이었을 것이다. 다만 이러한 바람에도 불구하고 순종이 두 번의 혼인에서 단 한번도 후손을 보지 못했다는 사실이 안타까울 따름이다.

계병 속 장병의 기능과 의미

일찍이 부르글린트 융만(Burglind Jungman)은 계병 속에 그려진 장병에 대해 "그림 안에 그려진 오봉병은 통치자를 에워싸는 역할뿐 아니라 완벽하게 통치자를 대신하는 기능을 수행한다"라고 표현한 바 있다.[17] 왕실의 연향 장면을 재현하기 위해 제작된 계병 속에 재현된 장병은 왕실 연향의 참석자를 대체하는 이미지로 사용되었기 때문이다. 따라서 '병풍(계병) 속의 병풍(장병)'은 통치자 자체를 상징하는 시각적 표상이라 할 수 있다.

표 13 조선 후기 왕실 연향 장면을 그린 계병

제작연대	작품	소장처
1796년	정조화성원행도 봉수당진찬도	국립중앙박물관, 국립고궁박물관, 동국대학교박물관, 삼성미술관 리움, 우학문화재단, 교토대학교 총합박물관 등
1809년	–	전하지 않음.
1827년	–	전하지 않음.
1828년	–	전하지 않음.
1829년	순조기축진찬도	국립중앙박물관(총 3본)
		삼성미술관 리움
1848년	헌종무신진찬도	국립중앙박물관(총 5본)
1868년	고종무진진찬도	로스앤젤레스카운티미술관
1877년	고종정축진찬도	유물 없음. 『내각일력』 1877년 12월 10일, 『고종실록』 1887년 1월 27일 기사를 통해 행사도 형식임이 추정 가능.
1887년	고종정해진찬도	국립중앙박물관, 1996년 소더비 경매 출품

1892년	고종임진진찬도	삼성미술관 리움
1901년 5월	고종신축진찬도	국립고궁박물관
1901년 7월	고종신축진연도	연세대학교박물관, 2010년 크리스티 경매 출품
1902년 4월	고종임인진연도	국립국악원 국악박물관, 서울역사박물관
1902년 11월	고종임인진연도	국립고궁박물관(4폭만 전함), 미국 개인 소장(일부만 전함), 아모레퍼시픽미술관

　왕실 연향은 왕실 어른으로서의 왕실 여성 혹은 국가의 수장인 국왕을 위해 설행되었다. 이 중에는 실제 행사가 베풀어진 장면이 아니라 이전의 유사한 행사를 그린 계병의 장면을 그대로 그린 경우도 있었다. 이는 실제 여부와 무관하게 시각물 자체의 전례를 따른 경우라 할 수 있다. 아울러 실제 행해진 여러 행사를 재구성하여 하나의 화면에 결합한 사례도 있었다. 조선 왕실의 계병은 사실을 재현하는 것 못지않게 전례를 후대로 계승하는 것을 중시했기 때문이다. 이러한 연향 계병의 계보는 일정한 형식을 유지하며 100년 이상 그 전통을 지속했다.[18]

　조선 왕실의 계병은 왕실 구성원을 '그리지 않음'으로써 그들이 거기에 있었다고 표시하는 암묵적 전제를 바탕으로 제작되었다. 따라서 화원 화가들은 왕실 구성원의 자리를 '비움'으로 처리하는 대신 그 자리에 의자 혹은 방석과 함께 병풍을 그려 그곳에 왕실 구성원의 '존재'를 재현했다. 따라서 계병을 보는 이들은 화가가 그린 '계병 속의 장병'을 봄으로써 거기에 누가 있었는지를 인식하게 된다. 여기서 '병풍 속의 병풍', 즉 '계병 속 장병'은 새로운 주체로서의 행위자(agent)가 되어 거기에 연향의 시연자를 존

재케 하는 새로운 시각적 환영(illusion)을 만드는 것이다. 즉 '병풍 속의 병풍'은 보이지 않는 대왕대비, 왕대비, 왕, 왕비, 왕세자를 대신하는 행위력(agency)을 발현하여, 보는 이로 하여금 왕실 연향이 베풀어진 그 시간과 공간을 시차를 두고 시각적으로 경험하도록 한다. 그런데 여기서 '병풍 속의 병풍'으로 대체된 왕실 구성원이자 연향 참석자들은 이 계병을 주문한 후원자이기도 하다. 시각적 환영을 통해 재현된 이들이 바로 이 계병 자체를 주문한 이가 되는 것이다.

그런데 여기서 계병의 관자(觀者)이자 수령자(recipient)를 누구로 볼 것인지의 문제는 또 하나의 새로운 관계망을 형성하게 한다. 계병의 1차 관자는 행사를 마친 후 행사의 주인공이 될 가능성이 높다. 따라서 대왕대비, 왕대비, 왕, 왕비, 왕세자, 왕세자빈은 자신이 참석한 연향을 그린 계병에서 자신의 대리주체로서의 시각적 환영을 만들고 있는 '병풍 속의 병풍'을 통해 자기 존재를 확인할 수 있다. 아울러 계병은 차후에 그와 비슷한 왕실의 행사가 있을 때 다시 전범이자 원형(prototype)으로 기능한다. 계병이란 전대의 전범을 받들어 후대로 계승하는 계지술사의 매개 역할을 하기 때문이다. 그 과정에서 다음 세대에 유사한 왕실 행사를 기획하는 국왕과 신료들이 다시금 새로운 2차 관자이자 수령자가 되어 이 '병풍 속의 병풍'이라는 시각문화를 소비하는 또 하나의 주체가 된다. 그런데 이 계병은 보통 왕실에 헌상된 것 외에도 여러 점이 복수로 만들어져 행사를 기획하고 주관한 신하들에게 분하되었다는 점도 기억해야 한다.

병풍을 소유한 이들, 병풍을 본 이들

그렇다면 누가 왕실의 연향을 그린 계병을 소유했고, 누가 볼 수 있었을까? 1968년 운현궁 노락당에서 이청(李淸, 1936~)을 촬영한 사진은 이 질문에 대한 하나의 힌트를 준다. 사진 속에는 1902년 4월에 열린 진연을 기념한 「임인진연도병」이 배설되어 있다(그림 14, 15). 운현궁에서 이 계병을 분하받은 까닭은 정확히 확인할 수 없지만 1902년 4월 진연에 완평군(完平君) 이승웅(李昇應, 1836~1909)과 완순군(完順君) 이재완(李載完, 1855~1922)이 종친 자격으로 참여한 것과 관련이 있을 것이다. 여기서 흥미로운 점은 왕실 행사 계병은 운현궁 전승품의 사례처럼 행사에 직접 참여

그림 14 「임인진연도병」을 배경으로 선 이청, 운현궁 노락당, 1968

그림 15 그림 14의 부분과 「임인진연도병」(부분) 비교

그림 16 「임인진연도병」 앞에 선 궁녀

한 것이 아닌 방계의 종친도 그 관자가 될 수 있었다는 사실이다. 아울러 1902년 11월 진연을 기념한 계병을 배경으로 두고 궁녀의 사진을 촬영한 사례도 있다(그림 16). 이는 왕실에서 이러한 병풍을 실제 생활에서 활용하는 과정에서 왕실에 소속된 궁녀와 나인까지도 계병의 관자가 되었음을 시사한다. 또한 초대 주한 프랑스 대리 공사였던 빅토르 콜랭 드 플랑시(Victor Collin de Plancy, 1853~1922)를 촬영한 사진에서도 1887년 연향을 그린「정해진찬도병」이 등장한다(그림 17, 18). 콜랭 드 플랑시는 조불수호통상조약(朝佛修好通商條約) 비준서를 교환하기 위해 1887년 4월 처음 서울을 방문했다. 정해년의 진찬은 1887년 음력 1월에 거행되었기 때문에 콜랭 드 플랑시가 이 연향에 직접 초대되었을 가능성은 없어 보인다. 콜랭 드 플랑시는 1887년 말 초대 주한 프랑스 대리 공사로 임명되어 1890년 8월까지 약 3년간 서울에서 근무했다. 이후 일본과 알제리에서 근무하다 1896년에 다시 한국에 부임하여 1906년 1월까지 약 10년을 더 근무했다. 콜랭 드 플랑시가「정해진찬도병」앞에서 사진을 촬영한 시점은 1904~05년 정도로 추정되는데 그가 정확히 어떤 경로를 통해 이 계병을 입수했는지는 확인할 수 없다. 다만 그가 1887년에 왕실로부터 이를 직접 선물받았을 가능성, 혹은 그가 1906년 프랑스로 귀국하기 전에 사적인 경로를 통해 이 계병을 손에 넣었을 가능성을 상정해 볼 수 있다.[19] 아울러 이를 통해 왕실 계병을 볼 수 있었던 이가 왕실 구성원을 비롯해 종친, 신료 집단, 궁녀뿐 아니라 서양인 외교관이 될 수도 있었음을 알 수 있다. 더욱 흥미로운 사례로 '환갑잔치'라는 제목으로 전해지는 1910년대에 촬영된 사진 속에「정해진찬도병」으로 추정되는 병풍이 등장한다는 점이다(그림 19).

그림 17 「정해진찬도병」 앞 빅토르 콜랭 드 플랑시, 1904~05

그림 18 그림 17의 부분과 「정해진찬도병」(부분) 비교

그림 19 1910년대 촬영한 것으로 추정되는 「정해진찬도병」이 보이는 사진엽서, 부산박물관

이 사례처럼 구한말에 왕실의 병풍이 사가(私家)로 유통된 정황을 확인할 수 있는 사진은 종종 발견된다.[20] 이는 종친 및 부마 가문의 세전품을 중심으로 왕실에서 흘러나간 병풍이 사가에서 대여 혹은 유통하게 된 현상과 관계있을 것이다.[21] 문제의 「정해진찬도병」 또한 사가의 누군가에게 분하된 것을 이 가문에서 잔치에 이용했거나 혹은 다른 곳에 빌려주었을 가능성을 생각해 볼 수 있다. 따라서 이들도 '계병 속 장병'이 연향을 바친 이와 연향을 받은 이, 즉 왕실 구성원을 표상한다는 점은 어느 정도 인지하고 있었을 것이다. 물론 현재 전시 기관에서 이 작품을 직접 관람하는 관람객, 혹은 지금 이 글을 읽음으로써 재생산된 도판을 보는 우리들은 이 작품의 최종 관자이자 수령자로서 '병풍 속의 병풍'을 통해 연향 자체의 역사와 그곳에 참석했던 이들을 다시금 환기하게 된다.

장병·의궤·계병의 삼부작(三部作)

조선 왕실에서는 하나의 행사를 열 때마다 의궤를 통해 행사 전반에 관한 방대한 기록을 남겼다. 이때 의궤에는 도설(圖說)이라 불린 판각물을 포함해 후대가 참고할 만한 시각자료를 만들었다. 아울러 행사를 마치고 나면, 이를 기념하기 위해 계병을 꾸몄는데, 일반 주제의 그림일 때도 있었고 행사 장면을 그린 기록화 형식일 때도 있었다. 그런데 왕실 연향을 기념한 계병을 꾸밀 때에는 일관되게 행사 장면을 재현한 기록화로 남겼다. 이러한 이유에서 '궁중행사도', '궁중기록화', '궁중연향도', '계병'이라는 명칭은 서

로 포함관계를 형성하거나 호환관계를 이룬 것이다.

왕실 연향에 참석한 왕실 구성원은 그들이 배석하는 자리에 자신들의 지위와 책무를 표상하는 병풍을 펼쳤다. 특히 계병 속에 재현된 장병은 연향에 참석한 왕실 구성원의 존재 자체를 표식하는 기능을 했다. 아울러 왕실 구성원으로서 대를 잇고 군사가 되어야 하는 책무를 표상했다. 때로 병풍 간의 상대적 위계는 그 자체로서 구성원 간의 서열을 표상했다. 특히 연향의 수수(授受)와 관련해서 연향을 바치는 이와 받는 이의 상대적 위치가 시각화된 것이다. 이렇게 병풍이 일종의 장엄용 의구(儀具)로서 활용되는 가운데 의궤는 「배설」 편이라는 항목을 통해 연향에 사용된 병풍의 종류와 크기를 기록했다. 이것은 다시 기록화 형식의 계병 안에 재현됨으로써 왕실 구성원을 대리하는 이미지로 기능했다. 따라서 왕실의 장병·의궤·계병은 왕실 행사를 기록하고 재현한 일종의 삼부작으로서 왕실의 시각문화를 구성한 것이라고 할 수 있다. 아울러 조선 왕실은 연향에 직접 사용한 장병, 연향을 기념한 계병, 이 모든 내역을 기록한 의궤를 통해 왕실이 궁극적으로 지향하고자 했던 예치(禮治)를 시각화함으로써 왕실의 권위와 전통을 이어갈 수 있었다.

표 14 1901년 5월 신축진찬에 배설된 병풍

	5월 13일	5월 13일	5월 16일	5월 16일	5월 18일	5월 18일
	경운당 진찬	경운당 야진찬	경운당 익일회작	경운당 익일야연	경운당 재익일회작	경운당 재익일야연
십장생병	명헌태후 (寶座)	명헌태후 (寶座)	–	–	황태자(睿座)	황태자(睿座)

오봉병	–	–	폐하(御座)	폐하(御座)	–	–
서병	명헌태후 (大次) 폐하 (侍坐–便次) 황태자 (侍坐–便次) 황태자비 (侍坐–便次)	명헌태후 (大次) 폐하 (侍坐–便次) 황태자 (侍坐–便次)	폐하(大次)	폐하(大次)	황태자(小次)	황태자(小次)
비고	–	황태자비 병풍은 없앰.	–	–	–	–
계병 도해 여부	○	○	○	–	○	–
계병 속 장병	십장생병	십장생병	오봉병	–	십장생병	–

주: 의궤와 계병이 모두 전한다.

표 15 1901년 7월 신축진연에 배설된 병풍

	7월 26일 함녕전 외진연	7월 27일 함녕전 내진연	7월 27일 함녕전 야진연	7월 29일 함녕전 익일회작	7월 29일 함녕전 익일야연
십장생병	황태자 시좌(侍座)	–	–	황태자(睿座)	황태자(睿座)
오봉병	폐하(御座)	폐하(御座)	폐하(御座)	–	–
서병	폐하(便次) 황태자 (侍座–便次) 황태자 (侍座–小次)	–	폐하(大次)	–	황태자(小次)
문방도병	–	황태자 (侍座–小次)	황태자 (侍座–小次)	–	–

백자동병	–	황태자 (侍座-便次) 황태자비 (侍座-便次)	황태자 (侍座-便次)	–	–
계병 도해 여부	○	○	○	○	–
계병 속 장병	오봉병	오봉병	오봉병	오봉병	–

주: 의궤와 계병이 모두 전한다.

표 16 1902년 4월 고종 임인진연에 배설된 병풍

	4월 23일	4월 24일	4월 24일	4월 25일	4월 25일
	함녕전 외진연	함녕전 내진연	함녕전 야진연	함녕전 익일회작	함녕전 익일야연
십장생병	황태자(侍座)	–	–	황태자(睿座)	황태자(睿座)
오봉병	–	폐하(御座)	폐하(御座)	–	–
서병	폐하 (御座-便次) 황태자 (侍座-便次)	황태자 (侍座-便次)	폐하(大次)	–	–
문방도병	–	황태자 (侍座-小次)	황태자 (侍座-小次)	–	–
백자동병	–	황태자비 (侍座-便次)	황태자 (侍座-便次)	–	–
비고	영친왕 자리에는 병풍이 없음.	–	–	의궤에는 십장생으로 표기되어 있 으나 계병에는 오봉병으로 그려짐.	
계병 도해 여부	○	○	○	○	○
계병 속 장병	오봉병	오봉병	오봉병	오봉병	오봉병

주: 의궤와 계병이 모두 전한다.

표 17 1902년 11월 고종 임인진연에 배설된 병풍

	11월 4일 중화전 진연	11월 8일 관명전 진연	11월 8일 관명전 야진연	11월 9일 관명전 익일회작	11월 9일 관명전 익일야연
십장생병	황태자(侍座)	–	–	황태자(睿座)	황태자(睿座)
오봉병	폐하(御座)	폐하(御座)	폐하(御座)	–	–
서병	폐하 (御座-便次) 황태자 (侍座-便次) 황태자 (侍座-小次)	폐하 (御座-大次) 황태자 (侍座-便次)	–	–	–
문방도병	–	황태자 (侍座-小次)	황태자 (侍座-小次)	–	–
백자동병	–	–	황태자 (侍座-小次)	–	–
비고	–	영친왕 자리에는 병풍이 없음.	–	의궤에 십장생으로 표기되어 있으나 계병에는 오봉병으로 그려짐.	–
계병 도해 여부	○	○	○	○	–
계병 속 장병	오봉병	오봉병	오봉병	오봉병	–

주: 의궤와 계병이 모두 전한다.

후기

예술의 창작을 추동하는 힘은 무엇일까. 무소불위의 정치권력일 수 있고, 절대적인 권위를 과시하려는 욕망일 수 있다. 혹은 신(神)에 가까이 가고 싶은 절박한 믿음, 또는 신성불가침을 강조하고자 한 종교권력일 수도 있다. 어쩌면 예술은 이문열의 『들소』가 설명하듯 태초에 도태된 자들에 의한 '잉여'에서 시작되었을 것이며, '주술'에의 요구일 수도 있다. 또한 예술은 영화 『블랙 스완』에서 볼 수 있듯이 고통스러운 번민을 동반하지만, 동시에 『달과 6펜스』에서 묘사하듯 안락한 삶과도 맞바꿀 만큼 거부할 수 없는 마력을 지닌 것이기도 하다.

미술의 역사를 공부하는 사람으로서 예술을 만드는 주체와 그 동인(動因)에 대해 자주 고민하게 된다. 그럼에도 불구하고 그것은 하나의 답으로 정리하기 어렵다. 특히 왕실 회화는 작가가 그렸지만 그 그림을 작가주의로 설명할 수 없으며, 후원자의 주문에 달린 것이라 하기에는 후원자의 개성적인 목소리가 개입할 만한 여지가 없다. 정해진 형식이 있고 그 안에 들어가야만 하는 조형요소가 있기 때문에 세부적인 요소만이 변주될 수 있었다. 왕실 회화를 결정하는 주체와 행위자성(agency)은 잘 보이지 않을뿐더러 다면적인 셈이다.

이런 점에서 이 글을 통해 왕실 미술이 역사와 계보와 전통의 힘에 의해 자기 결정권을 가지고 조형요소를 발현해 낸 측면이 있음을 말하고 싶었다. 개개의 왕실 구성원은 왕실 회화를 통해 자신의 지위와 서열, 자신이 짊어진 책무를 드러내고자 했지만, 그 모든 것의 상위에는 전대의 전통을 후대로 온전하게 보존해야 한다는 내부적 합의가 있었다. 왕실 미술의 창작에는 누군가의 개별적 취향과 선택보다 내부의 전범(典範)과 전통을 계승해야 한다는 의지가 더 큰 주체로서 힘을 발휘한 것이다.

이미지

7. 와전을 그리다

**와당과 전돌은
어떻게 예술이 되었는가**

김
소
연

김소연

이화여자대학교 대학원 미술사학과에서 박사학위를 받은 후, 이화여자대학교박물관 학예연구사를 지냈다. 현재 이화여자대학교 미술사학과 교수로 한국회화사와 한국근대미술사를 지도하고 있으며, 문화재청 문화재 전문위원(근대문화재 분과)으로 있다. 저서와 논문으로는 『명화의 탄생 대가의 발견』(공저), 「한국 근대기 미술 유학을 통한 '동양화'의 추구: 채색화단을 중심으로」, 「한국 근대 여성의 서화교육과 작가활동 연구」, 「해강 김규진 묵죽화와 『해강죽보(海岡竹譜)』 연구」 등이 있으며, 한국 근대미술 연구에 주력하고 있다.

오래된 건축재료를 예술로 재현하다

여기 와전을 임모하여 순전한 옛 글씨체에서 아름다움을 구하고, 내력을 적어 화면을 조화롭게 구성한 예술작품이 있다. 이러한 예술품을 감상한 다는 것은, 종이에 직접 붓을 대었던 작가는 물론, 눈에 보이지 않지만 실제로는 오랜 시간 개입했던 다양한 구성요소와 마주하는 것이다. 단순히 생각해 보아도 먼저 대상물이 되는 와당이 존재했고, 시간을 거슬러 올라가면, 한때 와당은 빛나는 건축물의 일부분이었을 테다. 점토를 빚어 와당을 만들었던 도공의 수고로운 작업이 그보다도 더 먼저 자리함은 말할 것도 없다(그림 1).

　이 글은 예술을 행위자(agent)와 피동작주(patient)의 관계 내에서 파악한 알프레드 젤(Alfred Gell)의 '에이전시' 이론을 적용해, 한국 근현대 예

그림 1 오세창, 「전서육곡병」, 각 폭 125.0×38cm, 1923, 고려대학교박물관

술에서 와전을 재현한 작품을 분석 대상으로 삼고 물질적 매개(material agent)로서의 와전의 행위력(agency)에 주목하는 시도다.[1] 입체적 실용물로서 가옥의 외부를 장식하던 기와와 벽돌은 실내로 장엄의 장소를 옮겨 평면의 예술품으로 재현되었다. 모사 대상이었던 와전은 대개 중국 진한(秦漢) 시대의 것으로, 우리 사회에서 예술로 재탄생하는 과정에서 어림잡아 2000년이라는 시간차는 물론 중국과 한국이라는 공간적인 거리감 또한 존재했다. 이에 예술작품을 온전히 작가의 창작물로만 보는 단선적 해석에서 벗어나, 와전을 그린 그림의 제작 이면에 수천 년 전 도공(陶工)이 만들었던 와전이라는 매개물이 지닌 힘, 즉 젤이 예술품 창작의 과정에 다양한 조건이 작용할 수 있음을 고려하는 과정에서 '행위력'이라 제시한 개념에 초점을 맞춰볼 것이다.

　　본래 와전(瓦塼)은 기와(瓦)와 전돌(塼)을 함께 일컫는 용어다. 기와는 빗물의 누수를 막고 목재의 부식을 방지하는 용도를 지니며, 기와 중에서도 수막새와 암막새, 그리고 반원이나 타원 모양의 이형(異形) 막새기와를 와당(瓦當)이라고 하여 구별한다.[2] 특히 중국 진한대에 만들어진 와당 가운데 상서로운 말이나 건물 이름과 같이 문자가 새겨진 문자와(文字瓦)의 위상은 특출했다.[3] 전돌은 기와와 마찬가지로 견고한 건물의 벽이나 바닥을 구성하는 재료이면서, 고분에 주로 사용되었다. 제작시기와 장소 등을 기록한 문자전(文字塼) 역시 세월이 흘러 건축물이 훼철되거나 전쟁과 화재 등으로 폐허가 되었다 할지라도 기존 장소에 남아 있게 된다. 건물의 명칭을 직접적으로 드러내기도 한다는 점에서 주요한 역사자료로 인식했는데, 기와와 전돌로 장엄한 건물은 왕궁, 관청, 사찰과 같이 규모 있는 장

소를 의미하기 때문이다. 문인들은 문자와전(文字瓦塼)이 전서(篆書), 예서(隸書) 등 고대의 글씨체를 고스란히 담고 있다는 점에서 각별히 애호했으며, 후대 수집가와 연구자에게 선망의 대상이 되기도 했다. 와전을 활용한 근현대 예술의 제재(題材) 역시 문자와전에 집중된다.

따라서 이 글에서는 먼저 대표적인 예로서 주로 문자가 새겨진 와전을 모사하고 금석학적인 해석을 덧붙인 '와전임모도'를 고찰하고자 한다. 이어 '와전탁본도'를 살펴볼 예정인데, '와전임모도'에 기초하면서도 탁본을 통해 실증적으로 와전문을 고증하고, 더욱이 중국이 아닌 우리 역사와 미감에 눈을 돌렸다는 점에 주목할 것이다. 마지막으로는 해방 이후 와전이 문화재와 함께 도안되면서 한국 문화의 고전적 표상으로 기능한 '와전자수 병풍'으로의 흐름을 좇아보고자 한다. 그리고 이 글에서 예술 창작에 영향을 미치는 존재로서 작가(artist) 이외의 요소에 의도적으로 관심을 가져보았지만, 작가의 역할을 배제할 수는 없다. 특히 와전을 임모하고 탁본하는 대표적 작품 형식에서 연구자이자 수장가였던 오세창(吳世昌, 1864~1953)의 존재를 필연적으로 거론하게 될 것이다.[4]

와전을 옮겨 그리다

우리 문화에서 오래된 중국 와전을 새롭게 조명한 현상을 이해하기 위해서는, 먼저 조선 후기 문인사회의 금석과 금석학에 대한 인식을 살펴보는 것이 타당할 듯싶다. 금석학은 와당과 전돌을 비롯해 금속기와 비석 등 문

자가 새겨진 자료들을 아울러 연구하는 학문이다. 중국에서는 청대(淸代) 고증학과 금석학의 부흥으로 옹방강(翁方綱, 1733~1818), 옹수곤(翁樹崐, 1786~1815), 완원(阮元, 1764~1849), 섭지선(葉志詵, 1779~1863), 유희해(劉喜海, 1793~1852)가 깊은 관심을 보였고, 조선과 청나라 문인들의 교류가 깊어지면서 양국의 문인들은 금석자료를 공유하며 친목을 다졌다.[5] 금석은 연구 대상이자 수집 대상이었는데, 와전이 우리 역사 속에서 새로운 가치를 본격적으로 인정받게 된 것은 금석학과 고증학에 대한 관심이 급증한 19세기 즈음해서다.[6]

　　19세기 문인들이 진한대 문자와당을 소장한 정황은 여러 사료에서 드러난다. 일찍이 김정희(金正喜, 1786~1856)는 '천추만세(千秋萬歲, 영구한 세월, 오래 사는 것을 축수)'가 새겨진 한와(漢瓦)에 대한 시를 지었으며,[7] 청나라의 금석학자 반조음(潘祖蔭, 1830~90)으로부터 '장생무극(長生無極, 오래도록 끝이 없다)' 와당을 받은 이상적(李尙迪, 1804~65)은 『한와연기(漢瓦硯記)』, 『진한와도기(秦漢瓦圖記)』와 같은 청대 저술에서 동일 와당의 도안이 수록되어 있는 것을 스스로 다시 한번 확인했다.[8] 그림 2는 '장생무극' 명원와당의 한 예를 보여 준다. 이유원(李裕元, 1814~88)은 『임하필기(林下筆記)』「금해석묵편(金薤石墨編)」에서 문자와당의 종류를 설명했으며, 「화동옥삼편(華東玉糝編)」에서는 자신의 소장품 가운데 중국 와당으로 만든 벼루를 언급했다.[9] 신위(申緯, 1769~1847)는 진한와당을 벼루로 만드는 문인적 취향의 연장선상에서 백제와당 벼루를 가지고 있었는데, 여기에 김정희가 '와천년 연천연(瓦千年, 硯天然, 기와는 천년 묵었으나, 벼루는 천연 그대로이다)'이라는 명(銘)을 남겨주었다.[10]

그림 2 「장생무극」 명 원와당」, 지름 16.7cm, 국립중앙박물관

　　이와 같이 와전을 포함한 금석학에 대한 열정과 탐닉은 곧이어 새로운 예술형식의 탄생을 이끌게 된다. 와당 및 전돌의 문자, 고동기의 금문(金文)을 임모하고 해설을 병기하여 조화롭게 포치한 와전임모도는 와전의 에이전시를 살펴볼 수 있는 대표적인 작품이다. 오창석(吳昌碩, 1844~1927) 등이 와전을 탁본하고 해설을 붙인 중국 작품의 존재를 미루어볼 때 청말 서화계와의 영향관계가 추정되는 가운데, 국내 작품 중에서는 19세기 후반 서가(書家) 권동수(權東壽, 1842~?)가 제작한 「종정와전명임모도(鐘鼎瓦塼銘臨模圖)」가 가장 이른 예로 알려져 있다.[11] 이후 강진희(姜璡熙, 1851~1919)의 「종정와전명임모도」(1916)가 창덕궁 인정전을 장식한 작품이라는 점에서, 1910년대에는 와전임모도가 하나의 예술장르로 완벽하게 기

그림 3 강진희, 「종정와전명임모도」(10첩 병풍), 각 폭 195.5×39.7cm, 1916, 국립고궁박물관

능했음을 보여 준다(그림 3).[12] 와전과 금석문을 임모 및 임서한 이 작품은 길상명문이 절대 다수를 차지하고 있는데, 본래 와전의 길상문이 궁궐처럼 해당 기와가 사용된 장소에 기복(祈福)의 의미를 부여하고 있었음에 기인한다. 그렇지만 이제 장수와 복록의 축원은 임모도를 소장하거나 감상하는 대상에게로 옮아가게 되는데, 특히 강진희의 작품은 세화(歲畫)이면서 왕실 축수의 용도로 그려졌음이 밝혀진 바 있다.[13]

1920년대에 들어서면 조선미술전람회에서도 수점의 와전임모도를 살펴볼 수 있을 만큼 작품의 제작이 눈에 띄게 늘었다.[14] 강진희가 와전을 임모한 병풍이 왕실에 배설되어 특정 대상을 위한 목적성을 지녔던 것과는 달리, 1920년대 와전임모도는 관설전람회의 입선작으로 일반에 공개되며 보편성을 획득하고, 와당문과 종정(鍾鼎)의 금문이 종축의 화면에 배치된 기본 양식을 갖추게 된다. 와당에 새겨진 기복과 길상의 어구를 옮겨내고 수천 년의 시간을 넘은 고기물(古器物)의 벽사적 성격이 덧입혀지면서, 와전임모도는 실내를 장식하는 병풍으로도 다수 제작되었다.

한국 근대기 와전임모도의 전형(典型)을 확립하고 양적·질적인 발전에 기여한 예로는 오세창의 역할이 주요하다. 오세창의 금석학에 대한 관심은 가학(家學)에서부터 연유한다. 역관이었던 부친 오경석(吳慶錫, 1831~79)은 금석학과 고동서화에 골몰하며, 청나라를 수차례 드나들며 자신이 소장한 삼대(三代) 및 진한의 금석문과 진(晉)·당(唐)의 비판(碑版)이 수백 종을 밑돌지 않았다고 한다.[15] 그 수집 및 연구 결과는『천죽재차록(天竹齋箚錄)』,『삼한방비록(三韓訪碑錄)』,『삼한금석록(三韓金石錄)』에 집적되어 있다. 선대(先代)로부터 이어온 서화고동 컬렉션과 금석학에 기반

한 오세창의 관심과 연구 정도에 대해서는 먼저 다양한 금석유물을 분석한『서지청(書之鯖)』(1901)을 통해 가늠할 수 있다.[16] 현전하는 작품으로 판단할 때 오세창이 와전임모도를 본격적으로 제작한 것은 1920년대 초부터일 것으로 여겨진다. 한용운(韓龍雲, 1879~1944)이 오세창을 방문한 후 쓴 1916년의『매일신보(每日申報)』기사에서, 돈의동 자택의 벽을 장식하고 있는 금석문의 모사표구를 언급하고 있어 와전임모도가 더 이른 시기부터 제작되었을 가능성은 다분하다.[17] 그럼에도 오세창이 민족대표 33인 중 한 명으로 구속된 후 1921년 말에야 가출옥하여 예술활동에 전념한 점, 현재 1910년대의 확인 가능한 임모도가 남아 있지 않은 점을 고려하여 잠정적으로는 1920년대로 판단하는 것이 타당하겠다.[18]

오세창의 와전임모도는 강진희의 작품과 비교할 때 화면에 여유가 있고 구획이 분명해, 배열이 반듯한 특징을 보인다(그림 4). 주로 진한 와당과 전문(塼文), 금문(金文)을 한 화면에 구성하여 6폭 내지 12폭까지의 병풍을 꾸몄는데, 각 화면은 상단-중단-하단의 3단 구성, 혹은 상단-하단의 2단 구성을 보인다. 이 경우 와당은 화면 상단이나 중단에 배치하고, 하단에는 종정의 명문을 배치하는 경우가 일반적이다. 윤곽선이 두드러지는 원형 와당이 시각적으로 부각되기 마련이므로 화면의 무게중심을 안정적으로 구성한 때문일 것이다. 와당의 경우, 상단에 '한와(漢瓦)', '진와(秦瓦)'와 같이 제작된 시대를 밝혔으며, 하단에는 와당문(瓦當文)의 내용을 예서로 옮겨적고 관련 내용을 고증했다. 와당문을 예서로 다시 쓰는 과정은 축원 내용을 강조하는 기능을 결과적으로 수행하는데, 오랫동안 왕조가 이어지기를 기원하는 '만세(萬歲)', '영봉무강(永奉無疆)', '천추만세(千秋萬世)', 장수

를 의미하는 '연년(延年)', '연년익수(延年益壽)', '여천무극(與天無極)' 등의 사례가 있다. 이외에 '장락미앙(長樂未央)', '태탕만년(駘湯萬年)'과 같이 장락궁(長樂宮), 태탕궁(駘湯宮)이라는 고궁(古宮)의 장소성과 결합한 길상어도 다수를 차지한다.

먼저 와전을 그린 책이 있었다

이처럼 근대기 와전임모도는 대개 중국 고대의 진한 와전, 특히 문자 중심의 와전을 소재로 삼았고, '에이전시' 이론에서 와전은 와전임모도가 묘사하고 있는 대상, 즉 '원형(prototype)'이 된다. 하지만 중국 와전을 직접적인 '원형'으로 보는 것에 대해서는 재고의 여지가 있다. 바꾸어 말해 작가가 작품을 제작할 때 실물 와전을 대상으로 삼았는지에 대한 질문이다. 결론부터 밝히면 와전이 와전임모도로 제작되는 과정에서 진한대 와전 유물 자체는 보다 근본적인 의미에서의 원형으로 보는 것이 타당하다. 와전임모도를 제작한 작가가 수많은 종류의 중국 와전을 실제 접하기는 어려웠을 것이라 판단되기 때문이다. 따라서 이 글에서는 와전이 와전임모도로 제작되는 과정에서, 와전의 형상을 사실적으로 기록하고 분석한 금석학 연구서, 특히 와전의 모습을 본떠 그린 삽도가 수록된 도해서(圖解書)의 존재를 제시하고자 한다.

청대에는 진한 와전을 포함한 금석학의 연구에 진전이 있어 와전을 도해한 도서가 상당수 출판되었다. 건륭제 때 주풍(朱楓)이 엮은 『진한와

도기(秦漢瓦圖記)』(1759)는 가장 이른 시기에 제작된 대표적인 도보(圖譜)이며,[19] 정돈(程敦)의 『진한와당문자(秦漢瓦當文字)』(1787, 속편 1794), 필원(畢沅)의 『진한와당도(秦漢瓦當圖)』(1791)에서도 유사한 와전 도상을 참고할 수 있다.[20] 이들 서적은 문자와당의 외형을 옮겨 정교하게 묘사하고, 이에 대한 내용을 부연하여 설명한 유사 형식을 갖추고 있어, 와전의 감식과 수집열을 증거함과 동시에 와전 감상의 친절한 안내서가 되었을 것으로 보인다.

와전의 도해서는 앞서 출판된 서적을 인용해 도안을 재수록하여 중복된 내용이 많으며, 증보와 재판을 거듭하여 다소 복잡한 전개 양상을 보여 준다. 이 가운데 한국 근현대기 와전임모도의 직접적 원형으로 기능했을 예, 다시 말해 근현대기 서화가들이 진한대의 와당을 대신하여 참고했을 유력한 금석학 도해서로는 풍운붕(馮雲鵬), 풍운원(馮雲鵷) 형제가 편찬한 『금석색(金石索)』(1821)이 있다. 『금석색』은 이 글에서 비교조사 대상으로 삼은 청대 와전 도해서 가운데 시기적으로 가장 늦게 출판된 만큼, 『진한와당문자』와 같은 기존 사료를 집성하여 편찬한 성격을 지닌 서적이다. 『금석색』 제6권은 「와전지속(瓦磚之屬)」을 별도로 다루어, 다량의 와전 자료를 가장 폭넓게 수록하고 있으며, 오세창이 『금석색』을 소장했음 또한 확인된다.[21]

오세창의 「전서육곡병」(고려대학교박물관)은 물론 그의 와전임모도와 『금식색』의 도안을 비교할 때, 제작과정을 유추해 볼 수도 있다. 예를 들면 오세창은 한나라 와당 '도사공와(都司空瓦)'를 임모하면서 『금석색』에 수록된 세 점의 '도사공와' 와당 가운데 보존 상태가 양호한 도안을 채택하

그림 4 오세창, 「전서육곡병」, 각 폭 125.0×38cm, 1923, 고려대학교박물관

그림 5
오세창, 「도사공와」(그림 4 「전서육곡병」 부분), 1923,
고려대학교박물관

그림 6 풍운붕·풍운원, 「도사공와」, 『금석색』, 1821

고, 주석으로는 동일한 '도사공와' 도안이지만 별개 와당의 해설을 인용했다(그림 5, 그림 6).[22] 아울러 '와도기(瓦圖記)'의 구절을 통해 설명을 보완했는데, 여기에서 '와도기'란 주풍의 『진한와도기』다.[23]

이외에 임모도에서 파와(破瓦) 상태로 반복 등장하고 있는 와당 도안을 비교하는 방법을 통해서도, 오세창이 참고한 금석도서를 특정할 수 있다. 예를 들어 오세창의 작품에서 살펴볼 수 있는 와당 가운데 우측 상단부가 파손된 궁와(宮瓦) '황산(黃山)'과 수권서(獸圈署)의 '육축번식(六畜蕃息)', 중앙부의 만(萬) 자를 남기고 결실된 '만유희(萬有憙)'는 『금석색』에서도 동일한 형태로 깨진 와전 도해가 발견되기 때문이다(그림 7).

정리하면 오세창의 임모도를 비롯해 20세기 전반 한국에서 제작된 와전임모도는 실물 와전이나 와전의 탁본을 부분적으로 활용했을 수 있

그림 7
오세창, 「육축번식」(그림 4 「전서육곡병」 부분),
1923, 고려대학교박물관

으나, 직접 모든 와전을 실견하기 어려웠을 것이므로, 『금석색』과 같이 와전의 삽도를 게재한 청대 금석서를 참고했다고 보는 것이 옳을 것이다.[24] 여기에서 작가는 여러 사료를 활용하여 와전을 분석하고, 개인적인 감상과 감평, 해석을 추가하면서 근대기 와전임모도 형식을 구축해 나간 것이라 판단된다.

와전을 두드리고 본뜨다

와전은 2000년에 가까운 시간과 공간을 초월해, 예술의 주체로 새로운 생명을 얻었다. 이에 대해서는 금석학적 관심과 더불어 또 다른 하나의 주요한 사회문화적 배경을 고려해 볼 수 있는데, 바로 동 시기 낙랑유적의 발굴이라 생각된다. 낙랑에 대한 관심은 세키노 다다시의 주도 아래 조선고적조사사업의 일환으로 1909년 평양 석암동 고분이 발굴되면서 촉발되었다. 1912년에는 대방태수묘 일대에서 와전을 발견함으로써 낙랑과 대방의 존재가 명확해졌고, 총독부박물관의 전면 개편과 함께 '낙랑대방시대' 전시실을 만들어 낙랑군과 대방군 유적 출토품을 대중에게 공개했다.[25] 와전은 낙랑이라는 역사적 실체를 증명하는 중심 유물이었으며, 왕성한 '낙랑열(樂浪熱)'로 인해 와전 유물에 대한 사회적인 관심도 높아졌다. 농민들은 밭을 갈다 발견한 낙랑기와를 밀매하기도 했는데, 당시 기와의 가치는 개당 100원이나 되었다고 한다.[26] 근대기 평양과 경주에서는 와당편을 주워 파는 아이들을 흔히 볼 수 있었으며, 나아가 불법적인 도굴까지 횡행하

며 수집과 수탈의 대상이 되었다.[27]

　　와전의 가치에 일찍부터 눈을 뜬 것은 일본인들이었으며, 1910년대부터 와전에 주목했던 이토 쇼베(伊藤庄兵衛, ?~1946) 컬렉션이 대표적으로 거론된다.[28] 오구라 컬렉션으로 잘 알려진 오구라 다케노스케(小倉武之助, 1870~1964) 역시 낙랑기와, 나아가 삼국시대 와전에까지 수집의 폭을 넓힌 바 있다.[29] 낙랑와(樂浪瓦)는 진한 와당과 외관상의 구별이 어려울 정도로 유사했으며, 청나라를 통해 얻었던 진한의 와당을 귀하게 여겼음을 고려할 때 낙랑 와전의 가치는 상당한 것일 수밖에 없었다. 와전임모도 병풍은 이처럼 와전의 사회문화적 가치가 높아진 시점에서 더욱 빛을 발하게 되었고, 세간의 관심이나 수용 범위가 넓어지게 되었을 것이라 판단된다.

　　오세창 역시 낙랑와전을 소장했다. 그는 자신이 소장한 낙랑와 '대진원강(大晉元康)'과 낙랑전 '오임의일(五壬宜日)'을 탁본하고, 평양 토성리 부근에서 출토된 잔편임을 적어 넣은 작품을 남겼다(그림 8). 비록 모습이 온

그림 8
오세창, 「제 낙랑와전 묵탁(題樂浪瓦塼黑拓)」, 26.5×34cm,
오천득

전하지 않은 잔와(殘瓦)이나 이를 탁본으로 남겨 기록하고, '위창심정(韋倉審定, 위창이 자세히 조사하여 정하다)', '요차불피(樂此不疲, 좋아하는 일은 지치지 않는다)'와 같은 인장을 찍어, 각별하게 여겼음을 짐작할 수도 있다.

동아시아 문화권에서 탁본은 오래전부터 실증적 학문 연구와 감정의 수단으로 활용되곤 했다. 19세기 청나라에서는 비석과 같은 편평한 평면뿐만 아니라 입체형이나 돌출된 부분이 많은 고동기(古銅器)까지 탁본의 대상이 되었고, 이를 위한 전문적인 탁공(拓工)이 활약했다.[30] 금석 애호가나 소장가는 탁본의 질에 민감하게 반응했으며, 혹여 탁본 기술자들이 별도의 탁본을 만들어 빼돌리지 못하도록 탁감(拓監)이라는 일종의 관리감독이 존재할 정도였다.[31] 관련하여 금석학을 기반으로 예술적 경지에 오른 오창석이나 조지겸(趙之謙, 1829~84), 오대징(吳大澂, 1835~1902)이 고동기 탁본에 필치를 가해 제작한 작품을 참고할 수도 있겠다.

창의성에 대한 가치평가가 극대화된 오늘날에는 탁본의 가치가 평가절하된 측면이 있으나, 탁본은 2차원의 평면에 3차원의 환영을 구성하는 미술의 보편적인 전제를 역전하여, 입체물을 평면으로 옮겨낸 독특한 형식의 예술이다. 이 과정에서 깨지기 쉬운 오래된 와전은 탁본이라는 작품 속에서 안정적 존재로 전환되며 새로운 의미를 얻는다.

우리 와전으로 눈을 돌리다

와전 탁본을 활용해 예술세계를 확장한 오세창은 낙랑 및 삼국 이래 한반

도에서 제작된 와전으로도 시선을 옮긴다. 진한 와전의 임모도가 국내 출토 와전의 탁본도라는 새로운 작품 형식의 탄생을 이끌게 된 것이다. 임모의 대상이 되었던 진한와가 수막새였다면, 오세창이 수집한 삼국 이래의 와당은 대개 평와당 가운데 문자가 새겨진 경우에 해당한다. 문자가 표기된 기와는 드물기도 하거니와, 장식화되지 않은 가장 보편적인 형태로 우리 고대의 글자체를 가감 없이 드러내고 있다는 점에서 서가(書家)의 이목을 끌었을 것이다. 게다가 와당은 이른바 '장소성'을 지니는 유물로, 아주 특별한 예외를 제외하고는 사용지에서 자리를 이동하지 않아 발굴된 지역의 역사성, 미적 특징을 입증하는 훌륭한 전거가 된다.[32] 미술사학자 고유섭(高裕燮, 1905~44)이 삼국의 와당을 통해 고구려, 백제, 신라 미술의 특색을 비교하여 정의했듯, 와전이 삼국의 미감을 대표하는 지표로도 점차 부상했다는 점을 참고할 수도 있겠다.[33]

탁본을 바탕으로 한 대표적인 작품으로는 1927년과 1929년에 오세창이 자신의 소장품을 기반으로 각각 제작한 두 가지 형식의 「삼한일편토(三韓一片土)」를 주목할 수 있다. 먼저 1927년의 와당탁본도 「삼한일편토」(구컬렉션, 1927)는 을축년(1925) 홍수 이후 경기도 광주 부근에서 출토된 일곱 점의 기와를 탁본한 것이다(그림 9).[34] 삼한이라는 제목을 붙여 우리 땅에서 만들어진 와당임을 강조했는데, 대상 작품은 모두 오세창이 수집한 것이다. 네 점을 고구려, 세 점을 여말 선초의 와당으로 고증했으며, 문자의 호방함에 있어 고구려 광개토대왕비와 웅혼한 신라 진흥왕순수비의 글씨체와 비교하기도 했다. 이 탁본도는 제7회 서화협회 전람회 출품작으로 여겨지기도 한다. 하지만 「삼한일편토」가 탁본을 오려붙인 일종의 콜라

그림 9 오세창, 「삼한일편토」, 37.5×139cm, 1927, 구컬렉션

주 형태라는 점에서, 이 작품을 완성품인 전람회 출품작으로 보기보다는 본격적인 제작을 위한 일종의 예비단계의 작품일 가능성 또한 고려해 보아야 할 것이다. 이 경우 현전하는 「삼한일편토」는 탁본도 제작 과정을 증거하는 중요한 예시가 된다. 출품을 보도한 『조선일보』 1927년 10월 23일자 기사에서는 "옛 기왓장에서 나타난 글씨"를 "모사한" 작품으로 언급했음을 참고할 수 있다.[35] 따라서 현전 자료로는 확증이 어려우나 동일한 내용의 와당임모도가 별도로 존재했을 가능성도 크다.

　　2년 뒤 오세창은 동일한 제목으로 「삼한일편토」(이화여자대학교박물관, 1929)를 제작했다(그림 10). 1927년 작품에서 와당의 탁본을 오려붙였던 것과 달리, 1929년 탁본도는 바탕지에 직접 탁본한 것이다. 와당은 상단부터 하단까지 시대순으로 신라-백제-고구려-고려-조선와를 배치했다. 와당의 외곽선을 드러내는 데 중점을 두지 않은 문자 중심의 탁본이라는 점에서 오세창이 와당에서 취하고 있는 가치에 대해 다시 한번 판단할 수 있다. 게다가 와전탁본도에는 단지 탁본뿐만 아니라, 서체를 분석하거나 와당을 수집한 계기 등을 상세히 설명하여 작품의 가치를 더했다. 합천 해인사에

서 구한 고려와(高麗瓦)는 이미 30년 전에 구한 것이라 했고, 신라 궁와(宮瓦)는 자신의 경주집에서 나온 것이었다.[36] 따라서 와전을 갖춘 것은 한참 전이지만 이를 1920년대에 이르러 와전탁본도로 구성한 점을 미루어 판단할 때, 민족문화에 관한 근대적 사명 의식과도 무관하지 않을 것이라 여겨진다. 오세창과 친밀한 관계에 있었던 이도영(李道榮, 1884~1933)이 중국 고동기와 자기로 구성했던 기존 기명절지도 형식에서 한걸음 더 나아가, 신라와 고려의 기명(器皿)을 소재로 삼았던 1920년대 작품도 유사한 흐름에서 파악할 수 있겠다.[37]

와전을 통해 우리 역사의 흐름을 시각화한 종축의 「삼한일편토」는 해방 이후 다시 한번 오세창의 손을 거쳐 동일한 형식으로 제작되었다. 현재 1948년의 관기를 지닌 두 점의 작품이 추가로 확인된다.[38] 동일한 와전의 쓰임과 내용을 확인할 수 있으나,

그림 10 오세창, 「삼한일편토」, 121×35cm, 1929, 이화여자대학교박물관

「근역와사(槿域瓦史)」로 제목을 바꾸어『근역서화징(槿域書畫徵)』,『근역
서휘(槿域書彙)』,『근역화휘(槿域畫彙)』,『근역인수(槿域印藪)』와 같은 자신
의 저술 및 수집품과 동일한 지위를 부여하기도 했다. 물론 와전탁본도는
와전임모도와는 달리 와전의 소장을 대전제로 하므로 보편화된 형식의
예술문화로 발전하기는 어려웠고, 따라서 창작된 작품량도 수점에 불과
하다. 그렇지만 오세창의 와전탁본도는 단지 탁본이라는 행위 자체뿐만
아니라 와편(瓦片)을 분석하고 시를 함께 적어 넣기도 하며, 동시에 화면
전체의 조형미를 추구한 점에서 차별적인 예술형태를 구현해 냈다. 더욱
이 중국 와전의 임모에서 출발한 와전임모도의 흐름에 있어 그 대상을
우리 땅의 역사를 담고 있는 와전으로 전환, 확대했다는 데에서도 의의
가 크다.

한편, 와전은 또 한 가지 매우 흥미로운 방법으로 예술 장르에 영향
을 끼쳤음을 논할 수도 있다. 본래 와당에 새겨진 전서와 예서의 와당문(瓦
當文)은 서가(書家)가 배우고자 했던 모범이었다. 한걸음 더 나아가 문사
들은 와당문의 자체(字體)와 장법(章法)을 활용해 전각을 제작하기도 했는
데, 우리나라에서는 대표적으로 근대기 오세창의 예에서 와전과 흡사한
와당인(瓦當印)의 전각형식을 찾아볼 수 있었다. 오세창은 인보(印譜)를
일곱 종이나 편찬할 정도로 전각에 식견이 뛰어났는데,[39] 그가 사용한 반
원(半圓)의 '재도인(在道印)', 4분할된 구획에 자방과 돌기까지 동일한 '진주
암인(眞住庵印)'은 와당에서 기인한 것이며, 세로로 긴 직사각형 인장에 자
신의 와룡동 주소를 기입한 주소인(住所印)은 진한대 문자전과의 관련성
을 여실히 보여 준다(그림 11). 전각은 그 자체로도 예술적 완성도를 지니지

만, 와당인을 와전임모도와 와전탁본도에 날
인한 경우가 확인되기도 한다. 이는 작품의
완성도를 높이는 한편, 동시에 '에이전시' 이
론의 측면에서는 와전의 행위력이 임모, 탁본
과 더불어 낙관에 이르기까지 더욱 복합적으
로 작동하는 것이기도 하다.[40]

그림 11 오세창, 「진주암인」

와전을 비단에 수놓다

해방 이후 와전은 이른바 '와당병풍'으로 불리는 자수예술을 통해 다시 한
번 새로운 모습으로 우리 사회에 등장했다. 당시 이 같은 병풍은 동양자수
라는 카테고리에서 이해했으며, 자수 작업은 "부녀자의 유휴노동력을 이
용"함으로써 여성에게 최고 효율의 부업이었다.[41] 산업화에 박차를 가했던
시기, 전통공예는 수출 및 외화 획득을 위한 상품으로 고안되어 1960~80
년대에 이르기까지 국내외에서 각광을 받았다. "외국인들에게 예술품으로
인정받아 팔렸을 때 아주 고가의 매매가 성립"되면서 "달러 박스"로 인식
될 정도였는데, 주로 미국으로 수출되었다.[42] 와전을 수놓은 제품은 가내
수공업과 유사한 소규모 업체나 자수연구소 등에서 생산되었고, 경제발전
과 함께 생활수준이 점차 향상되면서 내수 혼수용 수요가 늘어나, 6~8폭
의 와전병풍이 3만 원 남짓의 높은 가격에 판매되었다.[43]
　　와전자수 병풍은 진한의 문자와당을 대표 문양으로 삼았으며, 드물

그림 12 「자수종정도」(6폭 병풍), 153.5×267cm, 1945년 이후, 국립민속박물관

게 한정적인 도안의 문자전을 살펴볼 수 있다.[44] 그리고 '와당병풍'이라는 이름에서 알 수 있듯 와전을 주요한 모티프로 삼았지만, 와전 단독문보다는 청자상감운학문매병(靑磁象嵌雲鶴文梅瓶, 간송미술관), 투각연엽향로(透刻蓮葉香爐, 국립중앙박물관)와 같은 국보급 도자, 때로는 고동기, 옛 화폐, 금관과 어울려 도안되면서 '문화재 병풍'이라 불리기도 했다.[45] "동양자수의 문양은 작품 제작의 생명이다"라고 할 정도로, 문양의 채택은 해외 수출을 위한 관건이 되었다.[46] 따라서 "고대 작품을 도안"한다거나, "우리 고유의 풍속물", "고전적인 동양 민속을 표현하는 제품"의 성격을 강조했다.[47] 다만 여기에서 고유한 소재를 드러내고자 했던 자수병풍에 왜 삼국시대나 고려시대 와전과 같은 우리 와전이 아닌 진한의 문자와전을 도안했는지 점검해 볼 필요가 있다.

먼저 와전 자수병풍은 근대기 제작된 와전임모도와 양식상 밀접한 영향관계에 있다. 와전자수 병풍에서 와당문양 하단부에 예서체의 명문을 다시 쓰고 있는 점은 20세기 전반 제작되었던 와전임모도에 양식적 전거를 두고 있음을 방증한다. 근대기 와전임모도에서 이미 와당과 전돌, 종정문이 조화를 이루었다는 점, 그리고 무엇보다도 준이종정도 병풍과 같은 자수병풍의 전통에서도 원인을 찾아볼 수 있겠다(그림 12).

두 번째는 중국 진한대 와전 명문(銘文)이 지니고 있었던 길상성이라 판단된다. '연년익수(延年益壽, 해에 해를 더하여 오래 사는 것)', '만세(萬歲, 오래 살면서 번영하기를 축복함)', '무극(無極, 끝이 없음)', '천추(千秋, 아주 긴 세월)'와 같이 와당 명문이 표방하는 축수의 가치는 현대 자수병풍에도 충분히 유효했을 것이다.[48] 호화로운 건물을 꾸미던 궁궐 기와가 도안으로 활용되

면서, 난지궁(蘭池宮), 태탕전(駘盪殿)처럼 궁지(宮趾)로부터 기원한 와당 장식은 자수병풍이 펼쳐지는 장소를 왕실처럼 재현하는 감흥을 주었는지도 모른다(그림 13).

그럼에도 불구하고, 실상 20세기 후반 자수병풍에서 드러난 와전 문자가 병풍의 구매자 혹은 소유자에게 명확한 의미 전달을 의도한 것은 아니었을 듯싶다. 작품에 따라 편차가 있지만 한자 표기가 불명확한 예도 많은데, 이에 대해서는 점차 혼수용 병풍으로 내수시장을 넓힐 수 있었지만 초기 와전자수 병풍의 사용자는 서양인이었다는 점을 떠올릴 수 있을 것이다.[49] 와전의 길상명문이 축수를 의미하면서 자수병풍의 도안으로 선호되었지만, 역설적이게도 외국인 구매자

그림 13 「난지궁당(蘭池宮當)」(8폭 병풍 부분), 동양자수, 1945년 이후, 개인 소장

는 한자로 쓰인 와전문의 본질적인 의미를 이해하기 어려웠을 것이므로 작품 제작에 있어 성확한 고증이나 문자를 정확히 표기할 필요성이 없어 보인다. 한자에 익숙하지 않은 국내 소비자들에게도 공통적으로 적용되어 와전문은 점차 골동과 동양적 고전의 느낌을 강조하는 일종의 장식으로만

그림 14 「자수종정도」(8폭 병풍), 144×234cm, 1945년 이후, 국립민속박물관

기능하며, 이는 작품의 구매자 혹은 감상자 또한 작품의 제작경향에 역방향으로 간섭하는 예로 거론할 수 있다.[50] 자수병풍 가운데에는 와선문과 유사하지만 전혀 의미가 통하지 않는 네 글자의 한자가 와당문 '흉내'를 내고 있는 작품이 실재하고 있어, 매우 흥미로운 부분이라 여겨진다(그림 14).

이처럼 진한의 와전은 한국 문화를 대표하는 기표로 변용되기에 이르며, 간혹 이치에 닿지 않는 도안의 활용이 관찰되기도 한다. '한나라가 천하를 통일했다(漢幷天下)'와 같이 한나라의 천하통일을 기념하는 문구가 새겨진 와당은 금석학적으로 매우 희귀한 것으로 오세창이 그 가치를 크게 여겨 그의 임모도에서 자주 볼 수 있지만, 길상적 의미를 지니지 않으며, 한국의 고전색을 드러내는 수출품으로도 적합하지 않다(그림 15). 또한, 자수병풍에는 경우에 따라 깨진 파와(破瓦) 또한 적극적으로 활용되었다. 문양와가 아닌 굳이 문자와를 도안했지만, 파손되어 문자를 읽어내기 어려운 와전의 존재는 낭만적인 고대(古代)이자 오랜 시간을 머금은 상서로운 옛 물건으로서의 의의만 남는다.[51]

깨진 기와도 다시 보자

지금까지 와전이 임모와 탁본, 자수라는 다양한 예술 장르로 재현되며 행위력을 발휘했던 문화적 현상을 논하고, 관련 작품과 제작 배경 등을 면밀히 고찰했다. 젤의 '에이전시' 이론을 연구의 분석 도구로 참조하여, 고대 와전이라는 사물이 오랜 시공간을 넘어 행위력을 발휘해 새로운 가치를

그림 15 「한병천하(漢幷天下)」(8폭 병풍 부분), 동양자수, 1945년 이후, 개인 소장

장착하는 과정에 주목했다. 지금까지 살펴본 바와 같이 20세기를 즈음해 한국에서 와전임모도가 탄생하기까지는 진한의 도공이 진흙으로 와전을 빚었던 작업에서부터 건물이 수명을 다하고 발굴되어 수집과 감정의 대상이 되었던 오랜 선행과정이 존재했다. 그리고 금석학 서적에 와전의 도해가 수록되면서 이를 계기로 작가가 임모도 작품 제작에 활용할 수 있었음을 살펴보았다. 진한 와전의 모사는 우리 와전으로 시선을 확장해 탁본도와 임모도의 제작을 이끌었으며, 독특하게도 해방 이후 와전은 산업발전기 수출전선의 선두에서 새로운 문화적 역할을 수행하게 된다. 마침내 와전이 자수병풍을 통해 우리 고전 문화를 상징하는 기표로 부상한 것이다. 다만 역설적이게도 한자에 익숙하지 않은 구매자가 작품에 영향을 끼쳐, 본래 와전임모의 근본이 되었던 와전문의 가치가 변형되고 문화적 맥락이 흐릿해지는 과정을 목도할 수 있었다.

　한편 근현대기 와전의 에이전시에 주목한 연구를 마무리하면서 한 가지 덧붙이고 싶은 것은, 이 글에서 작가 이외의 관계망(art nexus)의 구성요소에 의도적으로 관심을 가져보았지만, 작가의 역할을 간과하고자 하는 것은 아니라는 점이다. 특히 오세창의 작품에서 살펴보았듯 와전을 임모하고 탁본하는 작업이 단지 형상을 옮기는 것에 머무르지 않았다는 점을 부연하고 싶다. 전문서적을 탐독하여 와전과 와전문의 연원을 밝히는 학술적 가치는 물론, 화면 내에서 그림과 글씨 각체가 조화와 균형을 이루는 감상물로 기능하도록 조형미를 갖춘 예술품이라는 측면에서 그러하다. 그리고 이외에도 조선 후기 이래 금석학에 대한 관심의 증가, 근대기 발굴조사로 촉발된 와전의 수집가치 상승, 그리고 성세를 축원하는 와전문 자체

의 길상적 특징이 기와와 전돌을 예술의 영역으로 다시 소환하는 토대를
제공했음을 다시 한번 떠올려 볼 수도 있겠다.

후기

이 글은 와전이 예술로서 새로운 호흡을 얻을 때까지의 긴 여행을 다루고 있다. 우리 문화에서 기와집은 누구나 거주하고 싶은 곳이자 풍족한 살림의 표상, 때로는 우월한 신분을 드러내는 장치였다. 요즘 도시에서는 기와를 만나기가 점점 어려워졌지만 말이다. 그래도 옛 기와에 글씨를 남겨 건물에 의미를 부여하고 거주하는 사람들의 번영과 장수를 축복했던 것처럼, 오늘날 사찰을 방문하면 기와에 성취하고픈 소원을 적어넣는 사람들을 종종 만나게 된다. 입시와 취업, 가족의 건강과 같은 소망을 빼곡하게 담고, 가족 구성원의 이름을 정성스레 적는다 (소원을 담은 기와들을 볼 때면, 남들이 겪고 바라는 삶의 모양새가 나와 별반 다르지 않음에 위안을 얻기도 한다). 환경은 달라졌지만, 우리는 여전히 와전에 비를 막는 건축자재 이상의 역할을 부여하고 있는 듯하다.

지난 1년은 근대 이후 창의성에 부여했던 절대적 가치, 예술을 전지전능한 작가의 창작물로 보는 사고의 틀에서 잠시 벗어나, 작품 감상과 분석에 외연을 넓혀볼 수 있었던 뜻깊은 시간이었다. 외국 학자의 이론을 빌려 우리 예술을 바라보며 맞닥뜨렸던 고민을 기꺼이 나눠준 동료 연구자들에게도 감사의 말씀을 전한다. 그리고 마지막으로는 예술작품에서뿐만 아니라, 내가 얼기설기 엮어놓은 문장을 뚫고 나오는 와전의 놀라운 에이전시 또한 독자들이 이 글을 읽으며 함께 느껴주었으면 싶다.

8. 연출된 권력,
각인된 이미지

에도시대(江戸時代) 조선통신사 이미지의 형성과 위력

이
정
은

이정은

이화여자대학교에서 사학과 미술사를 전공하고, 미국 피츠버그대학교 미술 및 건축사학과에서 박사학위를 받았다. 영국 세인즈베리 일본예술연구소에서 박사후 연구원으로 근무했으며, 현재 이화여자대학교와 홍익대학교에서 초빙교수로 동아시아 미술을 가르치고 있다. 국가와 매체의 경계를 넘나드는 시각과 물질문화 현상 전반에 관심이 많으며, 현재 미술과 건축의 관계 속에서 실내공간과 그 장식에 대해 연구하고 있다. 주요 논저로는, 『18세기의 방』(공저)과 「일본 도요토미 히데요시의 오나리(御成)와 무가 저택의 실내치장」, 「아시카가의 문화적 권위와 『군다이칸소초키』 제작의 경제적 의미」 등이 있다.

조선통신사의 행위력(agency):
일본에서 조선통신사는 어떻게 수용되었을까

통신사란 조선 국왕이 일본의 실질적 최고 권력자 막부(幕府) 쇼군(將軍)[1]
에게 보낸 공식적인 외교사절이다. 15세기부터 19세기까지 조선의 전 시기
에 걸쳐, 무로마치(室町)와 에도(江戶) 막부에 파견되었다.[2] 이 글에서 다루
고자 하는 조선통신사란 정례적인 사행으로서 1603년 에도막부 개창 이
후, 1607년부터 1811년까지 조선 후기에 파견된 열두 차례의 사절을 지칭
한다.[3] 500여 명에 달하는 대규모 사행원은 한양을 출발하여, 부산에서
바다를 건너 에도에 이르는 긴 여정 동안, 조선과 일본 해륙 각지를 누비었
다. 이 과정에서 통신사는 특히 일본인들에게 진귀한 이국 행렬이자 구경
거리였을 뿐만 아니라, 이들을 매개로 공식적·비공식적으로 수많은 문화

예술의 교류와 제작이 이루어졌다.

　　200여 년간 열두 차례 조선 사절의 방문을 받았던 일본에서, 통신사가 직간접적으로 미친 힘과 영향력은 현존하는 다양한 예술작품의 종류와 형태, 수량을 통해서도 짐작할 수 있듯이 막대했다.[4] 통신사를 주요 소재로, 이들을 매개 혹은 주체로, 혹은 이들에게 영감을 받은 또 다른 장르의 주제로, 통신사가 주체 혹은 객체가 되는 수많은 시각적·물질적 결과물을 남기고 있기 때문이다. 대표적으로 통신사 자체를 단독 주제로 그 대규모 행렬을 기록하고 기념한 행렬도 두루마리와 병풍을 들 수 있다. 도시도 병풍과 같은 일본의 전통적인 그림 장르에도 쇼군을 방문하는 통신사 행렬의 이미지를 강조하여 그려넣었다. 사행이 거듭될수록 개별 통신사 사행원이 일본 각지에서 교유한 글과 그림도 제작되었다. 이외에도 이국행렬 통신사의 강렬한 인상은 가장행렬이 되어 일본 내 다양한 축제와 공연인 마쓰리(祭)와 조루리(浄瑠璃)에 포함되었으며, 이를 다시 시각화한 우키요에(浮世繪)와 가이드북 등의 각종 출판물이 등장했다. 조선통신사를 매개로 에도시대의 다양한 문화와 예술이 그물망처럼 연결되어 파생되어 있는 것이다.

　　다양한 매체와 종류로 제작되어, 여러 계층의 후원자와 감상자에게 수용되고 소비된 조선통신사 이미지는, 통신사가 에도시대 일본에서 발하는 막대한 영향력을 보여 준다. 동시에 당시 이러한 현상이 가능했던 배경과 이들이 지녔던 복합적인 위상과 의미에 대한 궁금증을 불러일으킨다.[5] 그렇다면 일견 상반되어 보이는 다양한 통신사 관련 이미지의 동시다발적이고 산발적인 발생과 유포, 수용 및 변용 양상을 어떻게 이해할 수 있을까.

예술의 발생에 있어 작가 혹은 후원자, 그리고 그들의 의도와 취향, 예술적 능력이 담긴 결과물로서 예술품이라는 단선적이고 일방향적인 구조에서 벗어나, 예술의 제작, 소비, 수용을 둘러싼 복잡한 물리적·심리적 관계구조를 고려해 볼 때, 조선통신사와 그들을 둘러싼 수많은 인적·물적 요소가 발하는 행위력(agency) 및 이들 간 복합적인 연결 구조를 파악하는 것은 다소 야심차지만 중요한 주제라 할 수 있다.[6] 이 글은 그 방대한 작업의 시작 단계로서, 일본 내에서 조선통신사가 어떤 맥락에서 시각화되고, 사용되었는지 그 이미지의 형성과정을 조선통신사를 둘러싼 다양한 관계구조 속에서 파악하고자 한다. 통신사가 확인되는 현존작 중 가장 이른 시기인 17세기 전반의 작품을 시작으로 가이초(開帳)와 마쓰리를 통해 이러한 이미지가 어떻게 변용되고 확산되는지도 살펴보겠다. 일본에서 통신사를 시각화하는 다양한 맥락을 통해, 단순히 사실적인 기록화로서의 통신사가 아닌, 통신사 행렬과 그 이미지가 지니는 위상과 위력을 살펴보고자 한다.

행렬의 연출: 통신사를 둘러싼 다양한 사회적 주체

조선통신사의 파견 및 그 이미지의 형성과정에서 가장 핵심적인 시각 요소 중 하나는 '행렬'이다. 통신사가 시각화된 대부분의 현존 작례 역시 통신사를 일부 혹은 전체 행렬로 담고 있으므로, 우선 사행의 행렬 구성을 둘러싼 역학구조를 살펴볼 필요가 있다.

그림 1은 통신사 파견이 이루어지기까지 외교적인 일련의 준비과정과 그 과정에 관여하는 조직과 인물을 살펴보기 위한 개념도다.[7] 각 사행마다 구체적인 규모와 내용에는 조금씩 차이가 있겠으나, 기본 절차는 유사하다. 사행의 파견과 행렬의 구성은 오랜 기간 동안 상세한 논의와 조율과정을 거쳐 준비된 고도의 계획된 행사였음을 알 수 있다.[8]

우선 에도막부가 통신사 파견을 요청하면, 쓰시마번(對馬藩)은 매개자이자 실무 담당자로서 막부의 의향을 검토하여 다섯 차례 내외의 차왜(差倭)를 조선에 파견한다.[9] 조선 조정에서는 차왜를 근거로 예조(禮曹)에서 논의를 거쳐 통신사 파견 여부를 결정하고, 파견이 결정되면 필요한 인원 선정과 예단 확보, 선단 등 중앙과 지방 관아를 통해 필요한 물품과 인원을 준비했다. 에도막부에서는 통신사 초빙과 관련된 복잡하고 다양한 업무를 원활하게 처리하기 위해 총괄책임자로서 조선어용(朝鮮御用) 로중

그림 1 통신사 파견을 둘러싼 의견수렴 과정 개념도

(老中)을 임명하고, 조선과 일본 측 수행원을 포함하여 2,000여 명이 넘는 대규모 사행의 원활한 운영과 접대를 위한 외교적 의례 문제, 막대한 재정의 분담, 각 지역의 숙소와 음식 접대, 시가지 정비와 치안 문제, 에도성 내 국서 전명식 등을 단계별로 준비하고 조율했다. 단계별로 크게는 조선 조정과 에도막부 및 매개자로서 쓰시마번, 작게는 두 나라의 수많은 중앙과 지방 관리와 조직이 관여되어 있음을 알 수 있다.[10]

상세한 논의 과정을 거쳐 파견된 대규모 사절단은 조선과 일본에서 모두에게 '보여지는 것'을 의식하여 준비된 것이다. 통신사 일행이 일정 규모의 성대한 행렬로 파견되는 과정에서 이미 두 나라 관련 권력자의 영향력이 발현 혹은 개입되었다. 조선통신사가 정비된 행렬로서 일본 해륙을 왕래하는 것은 대규모 인원이 움직이기에 적합한 실용적인 목적도 있겠으나, 근본적으로는 권력의 위엄을 드러내는 적절한 수단으로 '연출'된 것이라 할 수 있다. 여기서 말하는 권력에는 우선 사절을 보내 자국의 위엄과 문화적 우위를 이국에 전하는 조선을 들 수 있다. 통신사가 방문국 일본인들에게 보여지는 모습을 충분히 의식하며 준비했을 것이다. 또한 조선 사절을 초빙해 이국에까지 미친 그들의 힘을 과시하고자 했던 도쿠가와막부도 빼놓을 수 없다. 대규모 통신사 행렬이 에도성을 방문하는 모습은 일본의 조정, 공가(公家), 무가(武家), 다이묘(大名)를 비롯한 수많은 사람에게 보여졌다. 이외에도 실무를 담당하며 자신들의 중요성을 보여 주는 쓰시마번을 포함하여, 작게는 주요 거점지에서 통신사의 접대와 향응을 담당했던 각 지역의 다이묘까지 화려하고 성대한 행렬을 공들여 준비했다.[11]

통신사행 파견과 관련하여 조선과 일본 양측은 형식적으로는 대등한

관계를 취했으나, 실제로는 양국 모두 자신의 입장과 의도에 따라 종종 자국을 우위로 간주하고 상대를 낮추어 보았던 것으로 보인다.[12] 에도막부는 조선 사절을 일본에 대한 조공 사절로 널리 알림으로써 막부의 지위를 높이려는 정치적인 목적으로 이용했기에, 조선 국왕이 국서와 함께 보내온 별폭(別幅)[13]을 마치 속국의 왕이 쇼군에게 공물을 바치는 것처럼 여기도록 했다. 물론 조선 측에서는 일본이 말하는 조공 의식은 전혀 찾아볼 수 없다. 사절의 파견은 어디까지나 막부 쇼군의 요청에 응하는 것이었으며, 결코 자발적인 것이 아니었다. 오히려 일본을 개도하여, 자국의 문화적 우월성을 일본에 과시한다는 생각이 강했다. 이렇듯 두 나라가 취한 태도는 상반되었지만, 성대한 행렬은 양측의 상반된 목적에 부합하는 시각적 코드였다.[14]

삽입된 조선통신사 행렬:
에도 초기 시각화된 조선통신사와 도쿠가와막부

여러 권력구조가 얽힌 장으로서 조선통신사는 17세기 전반 주로 교토와 에도를 조망한 도시도 병풍 속에 '삽입'된 행렬 형태로 나타나기 시작한다. 통신사가 그려진 가장 이른 시기, 즉 17세기 전반의 작품은 현재까지 총 네 점이 확인되는데, 모두 도시도 병풍이나 두루마리 그림 속 일부로 삽입되어 표현되었다.[15] 가장 대표적인 것으로, 일본 국립역사민속박물관 소장의 「에도도(江戸圖)」 병풍이 주목된다.

「에도도」 병풍 속 조선통신사

「에도도」는 16세기 교토를 부감한 낙중낙외도(洛中洛外圖) 전통이 17세기 새로운 수도이자 중심지가 된 에도로 이어진 것이다.[16] 두 개가 한 쌍으로 이루어진 병풍의 좌척(左隻) 화면 왼쪽에는 에도 서쪽의 후지산이 보이고, 오른쪽 중심부에는 도쿠가와 쇼군의 에도성이 자리하고 있다(그림 2). 에도성 주변에는 고산케(御三家)[17] 저택과 니혼바시(日本橋) 일대가 묘사되어 있으며, 에도성으로 향하는 통신사의 등성(登城) 행렬 장면은 에도성 한가운데에 그려져 있다(그림 3). 통신사 행렬을 중심으로 보면, 오테몬(大手門)을 통해 이미 성내에 들어선 인물은 용이 그려진 형명기(形名旗)와 청도기(淸道旗)를 들고 서 있다. 해자 앞에는 호피(狐皮)와 표피(豹皮), 각종 비단과 도자·금속 기물 등 조선의 왕이 쇼군에게 보내는 선물이 배설되어 있다.

이 병풍은 에도성 내 5층의 천수각이 1657년 메이레키(明曆) 대화재로 불탄 후 재건되지 않았다는 점과 에도성 뒤에 나란히 그려진 고산케 저택 등 그림 속 건축적인 요소를 근거로 1657년 대화재 이전, 즉 17세기 전반 에도의 모습을 그린 대표적인 예로 알려져 있다.[18] 그림의 구성 면에서 특히 3대 쇼군 도쿠가와 이에미쓰(德川家光, 1604~51)와 관련된 장소와 내용이 포함되어 있어, 단순히 에도의 경관과 번영을 감상하고 즐기기 위한 것이 아닌, 오고쇼(大御所) 도쿠가와 히데타다(德川秀忠, 1579~1632) 서거 후 도쿠가와 이에미쓰의 실질적인 즉위를 기념해, 1634~35년경 제작된 병풍으로 논의되고 있다.[19] 병풍의 제작 시기를 1634~35년이라고 한다면, 여기에 묘사된 통신사는 도쿠가와 이에미쓰 재위 시절 첫 번째 사절이자 조선 인조(仁祖)가 파견하여 1624년 12월 19일 에도성을 방문했던 통신사

그림 2 「에도도」, 6폭 병풍 한 쌍, 종이에 금박 채색, 각 162.5x366.0cm, 17세기 전반, 일본 국립역사민속박물관

그림 3 그림 2(부분), 에도성으로 향하는 조선통신사 행렬과 해자 앞에 진열된 별폭.

행렬과 조선 국왕이 보낸 선물을 표현한 것이라 할 수 있다.[20]

하지만 이 그림에서 좀 더 주목할 사항은, 번성하는 도시 에도를 그린 병풍 속 대표적인 건축물인 에도성의 중심부에 통신사 등성 행렬을 선택해서 그려넣었다는 점이다. 도쿠가와 이에미쓰의 정치적 업적을 기념하는 병풍의 중심에 묘사된 조선통신사 행렬은 이들이 막부와 쇼군의 치세에 중요하고 의미 있는 행사였음을 나타낸다. 동시에, 통신사 행렬의 삽입과 관련된 막부의 의도, 즉 이국의 사절을 조공 사절로 보이게 함으로써 어떤 효과를 기대했는지 잘 보여 준다.

병풍 속 등성 행렬 장면은 실제 통신사에 대한 관찰을 토대로 하지만, 사실적인 기록이라고만은 할 수 없다. 여기에서 화가(혹은 주문자)의 적절한 선택과 변용을 살펴볼 필요가 있다. 우선, 정사·부사·종사관의 삼사를 생략하여 작은 가마를 타고 있는 두 명의 인물과, 실제 가마를 들고 있어야 할 일본인 대신 각각 네 명의 조선인이 가마를 들고 있다. 국서 가마는 보이지 않으며, 실제 행렬 속 경호하는 일본인 또한 상당 부분 생략하여 등성하는 조선인 쉰여 명에 초점을 맞추어, 이를 구경하는 주변의 일본인 구경꾼 137명을 포함 총 200여 명이 그려져 있다.[21] 사행록이나 실제 1711년의 행렬을 상세하게 묘사한 것으로 알려진 「통신사행렬도」 두루마리를 일례로 비교하면, 통신사 행렬에는 늘 조선인보다 더 많은 일본인들의 호위 행렬로 구성되며, 가마꾼 역시 일본인들이다.[22] 또한 그림 속에 묘사된 해자 옆에 펼쳐진 선물 역시 실제로는 이렇게 진열되지 않았을 것이다. 왜냐하면 국서와 선물을 전하는 국서전명식은 통신사행의 가장 중요한 의례로, 에도성의 혼마루 내 오히로마(大廣間)라는 실내 공간에서 이루

어졌기 때문이다. 일본과 조선의 중요 참석자들이 각자 신분에 걸맞은 예복을 차려입고 착석한 상태에서, 오히로마의 하단 좌우에 각종 선물이 나열되었고, 이후 쇼군이 상단에 착석하면 국서전명식 의례가 시작되었다. 병풍 그림 속 이러한 적절한 선택과 변용은 거대한 도시 속 화려하고 위대한 에도성과 이곳을 방문하는 이국인 행렬, 즉 쇼군이 외국인 조선 사절의 조공을 받고 있음을 분명히 드러내기 위해 어떤 시각적인 코드를 사용했는지를 잘 보여 준다.

이러한 막부의 연출된 이미지는 당시 교토의 공가와 무가 사이에서 어느 정도 효과가 있었던 것으로 보인다. 그 한 예로, 공가 귀족 구조 미치후사(九条道房, 1609~47)의 일기가 있다. 구조 미치후사는 1643년 사행, 즉 조선 인조가 3대 쇼군 도쿠가와 이에미쓰의 세자 도쿠가와 이에쓰나(德川家綱, 1641~80)의 출생을 축하하며 파견한 조선통신사 행렬을 교토에서

그림 4 다와라 기자에몬(俵喜左衛門), 「정덕원년신묘년조선국신사등성행렬도(正德元年辛卯年朝鮮國信使登城行列圖)」 중 정사의 가마 부분, 종이에 채색, 27×4,245cm, 1711, 국사편찬위원회

본 후, "쇼군의 무력이 이국에까지 미쳐 이처럼 경사스러운 때 사절을 보냈다"라고 적었다.[23] 이외에도 몇몇 문헌기록을 통해 당시 유력 공가와 무가는 도쿠가와막부의 위엄이 일본 밖에서도 빛나, 쇼군가의 경사 때마다 이국의 왕이 사자를 보낸 것으로 여겼음을 확인할 수 있다.[24] 이들은 막부의 의도와 연출 그대로 통신사 행렬을 보고 인지하고 있는 것이다.

통신사의 닛코 '참배'와 「도쇼다이곤겐엔기」

도쿠가와막부, 특히 도쿠가와 이에미쓰에게 조선통신사는 어떠한 중요성을 지니고 있었던 것일까. 막부 입장에서 자신의 권력 표현에 조선통신사 행렬과 그 이미지가 어떤 역할을 담당했는지는 통신사의 닛코 방문과 가노 단유(狩野探幽, 1602~74)의 그림이 추가되어 봉헌된 1640년 「도쇼다이곤겐엔기(東照大権現縁起)」를 통해 더욱 분명하게 드러난다.[25]

닛코 도쇼샤(東照社)(현재 도쇼구)는 초대 쇼군 도쿠가와 이에야스(德川家康, 1543~1616)의 묘와 신격화된 도쿠가와 이에야스를 모신 신사다. 1617년 처음 세워졌으나, 3대 쇼군 도쿠가와 이에미쓰는 1636년 도쿠가와 이에야스의 21주기에 맞추어 막대한 비용을 들여 대대적으로 재건립했다.[26] 도쿠가와 이에미쓰는 그의 조부이자 초대 쇼군인 도쿠가와 이에야스를 숭배하고 신격화하는 일련의 작업을 추진했는데, 이 과정을 통해 통일의 위업을 이룬 초대 쇼군 도쿠가와 이에야스에서 나아가 도쿠가와 가문의 일본 지배와 통치를 더욱 공고히 하고자 했다.[27]

도쿠가와 이에야스의 21주기 기념식은 1636년 4월 17일 성대하게 치러졌으며, 도쿠가와 이에미쓰는 같은 해 방일(訪日)한 통신사 사절을 설득하여 닛코로 향하게 했다. 전례없는 일정에 통신사 일행은 여러 차례 거절했지만, 특히 쇼군 도쿠가와 이에미쓰를 대면하여 국서를 전한 후, 막부 측의 간곡한 요청을 받아들여 결국 닛코를 방문했다.[28] 1636년 200명이 넘는 사절단의 닛코 방문은 일본 유력층에 깊은 인상을 주었던 것으로 보인다. 당시 일본 사회에서는 막부가 연출하고 의도한 대로, 통신사의 도쇼구 방문이 도쿠가와 이에야스의 높은 위엄과 권위 때문인 것으로 판단했던 것이다.[29]

도쿠가와 이에미쓰의 도쿠가와 이에야스 신격화 작업에서 두 벌(組)의 엔기(緣起) 두루마리, 「도쇼샤엔기」와 「도쇼다이곤겐엔기」의 제작과 봉헌은 그 정점에 이르는 것으로 특별한 의미를 지닌다.[30] 엔기란 주로 사사(寺社)의 유래와 관련된 전승을 기록한 것으로, 특정 인물을 신으로 모신 신사의 경우에는 그 인물의 전생부터 출생, 생애, 그리고 신이 되어 제사에 모셔지기까지를 기록한 일종의 전기라고 할 수 있다. 즉 도쇼구의 대대적인 건축 재편 작업과 더불어 신격화된 도쿠가와 이에야스 도쇼다이곤겐(東照大権現)의 업적을 기리는 내용을 담은 두루마리의 제작과 봉헌(奉獻)이 그 마무리 단계로 추진되었다.[31] 여기에서 흥미로운 것은, 1636년 21주기 기념식에 봉헌된 「도쇼샤엔기」 외에 도쿠가와 이에미쓰는 1640년 도쿠가와 이에야스 25주기를 맞아 닛코에 또 다른 두루마리 「도쇼다이곤겐엔기」 한 벌을 봉헌했다는 점이다.

두 벌의 엔기 두루마리가 연달아 제작된 이유는 무엇일까?

첫 번째 두루마리 「도쇼샤엔기」 제작 직후 추진된 「도쇼다이곤겐엔기」의 제작 배경을 이해하기 위해, 그 내용과 구성의 차이를 간단하게 살펴보자. 우선, 1636년 21주기에 기해 찬술된 「도쇼샤엔기」는 3권으로 구성된 한 문본 두루마리다. 그림 없이 글만으로 도쿠가와 이에야스의 생애와 업적 및 각종 신격화된 이야기를 선전하기 위한 내용을 담고 있다.[32] 신사에 봉헌된 이 두루마리의 글은 당시 천태종 승려로서 닛코 사당의 주지인 덴카이(天海, 1536~1643)가 짓고 그 제목은 상황(上皇)이 된 고미즈노(後水尾, 1596~1680)가 썼다.[33] 이에 비해, 다섯 권이 한 벌로 이루어진 새 두루마리의 명칭은 「도쇼다이곤겐엔기」로, 이번에도 연대기를 쓴 사람은 105세가 된 덴카이지만, 몇 가지 변화된 점이 나타난다. 우선, 새로운 두루마리에는 일본 가나를 섞어 썼으며, 상황 고미즈노뿐만 아니라 고위 궁중 귀족, 조정 관리, 승려 등 여러 유력 인사의 글이 포함되어 있다. 내용 면에서는 도쿠가와 이에야스의 신성한 출생과 초자연적인 세속적 업적 및 통신사의 닛코 참배도 추가했다. 가장 두드러진 차이점은 막부 최고 어용화가인 가노 단유의 그림을 추가한 것이다.[34]

글로만 묘사된 「도쇼샤엔기」 두루마리에 비해, 가노 단유의 그림이 추가된 「도쇼다이곤겐엔기」를 통해 도쿠가와 이에야스의 신성한 업적은 관람자들에게 시각적으로 더욱 분명하게 드러났을 것이다. 내용 면에서 새로운 두루마리에 추가된 두드러진 장면 중 하나가 바로, 4권에 포함된 닛코를 참배하는 통신사 행렬 장면이다. 그림 5는 푸른 승룡기를 선두로 한 쉰여 명의 행렬이 도쇼다이곤겐이라는 편액을 게양한 도리 문을 빠져가는

그림 5 가노 단유, 「도쇼다이곤겐엔기」 조선통신사(부분), 종이에 금, 채색, 26.0×153.0cm, 1640, 닛코 도쇼구보물관(日光東照宮寶物館)

장면을 묘사하고 있다. 실제 1636년 조선통신사가 닛코를 '참배'하는 광경을 그 규모와 모습을 적절히 생략하여 가노 단유가 묘사한 것이다. 두루마리의 글과 그림을 통해 다이곤겐 도쿠가와 이에야스에 대한 신앙심에서 조선의 사절이 닛코 도쇼구를 참배했음을 강조하고 있다. 도쿠가와 이에미쓰가 추진한 일련의 신격화 작업의 맥락에서 볼 때, 이국 행렬 통신사가 도쿠가와 이에야스의 도쇼구를 방문하는 모습은 1640년의 두루마리 제작 목적, 즉 4년 사이 다시 또 한 벌의 두루마리를 만들어야 할 충분한 이유가 된다고 생각한다.[35] 통신사의 닛코 방문과 이를 '참배'하는 모습으로 새롭게 삽입하여 봉헌한 일련의 두루마리 제작은 초대 쇼군이자 신이 된 다이곤겐 도쿠가와 이에야스의 위대함이 일본 밖에까지 미치고 있다는 허구적인 내용을 창조하고 과시하는 동시에, 이 모든 작업을 가능하게 한 도쿠가와 이에미쓰의 공적을 치하하는 것이기도 했다.

1636년 통신사의 닛코 방문 이후 두 차례 더 통신사는 닛코를 방문했다. 마지막 닛코 방문에는 도쿠가와 이에미쓰를 모신 다이유인(大猷院)도 완성되어, 도쇼구와 더불어 다이유인에서의 치제(致祭)도 이루어졌다.[36] 이국에까지 미친 막부의 위업을 강조하고자 했던 이들의 전략은 계속되었다. 닛코 도쇼구의 요메이몬(陽明門) 앞마당에는 막부의 요청에 의해 조선에서 보낸 동종(銅鐘)이 네덜란드에서 보낸 등롱과 함께 놓여 있다.[37] 네덜란드와 조선, 즉 먼 곳에서 '참배' 온 이국인들과 그들이 헌상한 선물이 놓여져, 막부의 권위와 위엄을 과시하는 수단으로 작용하고 있는 것이다. 통신사가 일본 내에서 '이국 행렬'로서 어떻게 이용되었는지, 초기 막부의 권위 세우기에 통신사가 얼마나 중요한 역할을 담당했는지 알 수 있다.

닛코에 봉헌된 「도쇼다이곤겐엔기」는 감상을 목적으로 만들어진 그림이 아니기에, 제작과 봉헌 이후 많은 사람들에게 보이지는 않았을 것이다. 하지만 여기에서 간과하지 말아야 할 것은 이 두루마리가 제작되는 과정에서, 도쿠가와 이에미쓰가 덴카이를 비롯하여 황실, 불교계, 공가 귀족 등 당시 많은 주요 유력 인사들에게 도쿠가와 이에야스의 위업에 관한 글쓰기를 부탁하고, 상의하는 과정이 있었다는 것이다. 즉 두루마리가 봉헌

되기 전, 그 제작 과정에서 두루마리를 주고받는 과정에서 이미 도쿠가와 이에미쓰가 강조하고 싶었던 막부의 위업은 당시 에도 및 교토의 주요 공가 사회에도 분명하게 전해졌다고 할 수 있다. 화려하고 성대하게 조성된 기념비적인 건축물과 더불어 이곳을 방문한 이국의 사절 통신사의 이야기가 전해져 일본 내 수많은 1, 2차 관람자(recipient)에게 막부의 의도가 더해진 통신사 이미지가 확산되었다.

이는 에도시대 후기까지 지속되어, 닛코 외 일본 각지에 도쇼구가 건립되는 과정에서, 한차례 더 그 이미지의 유포가 이루어졌다. 특히 고산케를 중심으로 「도쇼다이곤겐엔기」 두루마리 및 가노 단유의 그림을 참고하여, 새로운 여러 벌의 두루마리가 제작되고 봉헌되었는데, 여러 다이묘 가문의 중요한 유물로, 에도시대 각지에서 19세기에 이르기까지 신격화된 도쿠가와 이에야스를 기리는 두루마리가 계속해서 제작되고 모사되었다. 대표적인 예로 기슈(紀州) 도쿠가와 가문의 두루마리를 들 수 있는데, 현재 오사카성 천수각에는 1825년 제작된 5권으로 구성된 『도쇼샤엔기에마키(東照社緣起繪卷)』가 소장되어 있다.

기슈 도쿠가와 가문의 당주이자 도쿠가와 이에야스의 열 번째 아들, 도쿠가와 요리노부(德川賴宣, 1602~71)는 와카야마(和歌山)에 기슈 도쇼구(紀州東照宮)를 건립하고, 막부 어용화가 스미요시 조케이(住吉如慶, 1599~1670)에게 명하여 닛코 도쇼구 원본(가노 단유 그림)을 참고하여 두루마리 엔기를 제작하게 했다. 1646년에 완성된 이 그림은 기슈 도쇼구에 봉납되었고, 현재 오사카성 소장본은 에도 후기 기슈 번주(藩主) 도쿠가와 하루토미(德川治宝, 1771~1853)의 명으로 제작되어, 이 집안에 유품으로 전

해진다. 1646년 본을 다시 모사한 것으로, 역시 막부 어용화가였던 스미요시 히로나오(住吉廣尙, 1781~1828)가 1~4권을, 그 동생 히로사다(廣定)가 5권을 맡아 스미요시 조케이의 그림을 모사하여 1825년에 완성했다.[38]

이처럼 17세기 전반기, 통신사 이미지가 형성되는 초기에는 주로 막부의 의지가 강력하게 반영되어 조선통신사가 시각화되었음을 알 수 있다. 이는 초기 정권 확립기 도쿠가와막부에게, 즉 그들의 권위 세우기 과정에서 조선통신사가 그만큼 중요한 위치를 차지하고 있음을 반증하는 것이기도 하다. 당시 얼마나 많은 계층의 사람에게까지 막부가 원하는 대로 그 영향력이 전달되었는지는 확언할 수 없으나, 최소한 무가와 공가의 유력인사에게는 에도 후기까지 이러한 막부가 연출한 이미지가 계속해서 존재하고 있었음을 알 수 있다.

이미지의 소유와 과시: 도쿠가와막부에서 교토 조정으로 보낸 선물

황후가 소장한 그림: 도후쿠몬인의 「조선통신사환대도」 병풍

조선통신사와 그 행렬 이미지의 위력을 이용한 도쿠가와막부의 권위 세우기는 천황 고미즈노의 황후 도후쿠몬인(東福門院, 1607~78)의 유품으로 알려진 병풍 한 쌍을 통해 더욱 분명해진다. 황실의 보다이지(菩提寺)인 교토 센뉴지(泉涌寺)에는 가노 마사노부(狩野正信, 1625~94)가 그린 통신사 병풍 한 쌍이 소장되어 있다.[39] 「조선통신사환대도」(그림 6)라 불리는 이 병풍은 앞서 살펴본 도시도 병풍이나 「도쇼샤엔기」와 같이, 다른 전통적인

그림 6 가노 마스노부, 「조선통신사환대도」, 8폭 병풍 한 쌍, 종이에 금박 채색, 각 166.5x505cm, 17세기 초, 교토 센뉴지

그림 7 『상주도구예장』, 1680, 교토 센뉴지

주제 속에 통신사 행렬 이미지를 넣은 것이 아닌, 통신사 자체를 독립된 주제로 시각화한 한 쌍의 병풍이다.

　한 쌍으로 이루어진 두 개의 병풍의 좌척(左隻)에는 에도성 내 공식 접견실인 오히로마에서 이루어진 쇼군에 대한 배알(拜謁) 장면과 고산케에 의한 삼사의 향연 및 접대 장면이, 우척(右隻)에는 에도 시내를 통과하여 등성하는 통신사 행렬을 묘사하고 있다. 이 그림이 도후쿠몬인의 소장품이었음을 암시하는 구체적인 근거로서, 센뉴지에 소장된 문헌 『상주도구예장(常住道具預帳)』이 주목된다. 이 문헌은 1680년, 즉 도후쿠몬인 사후 2년 뒤 제작된 것으로, 문헌 속 다양한 소장품 목록 중에는 '東福門院 一 朝鮮人 一双'으로 기재되어 있는 병풍이 있는데, 이를 근거로 「조선통신사환대도」가 17세기 후반부터는 황실의 보다이지인 교토 센뉴지에 소장되어 있었던 것으로 볼 수 있다(그림 8).[40]

「조선통신사환대도」 병풍은 그동안 풍속화적인 성격으로 이해했으나, 최근 영미권 미술사 연구자들을 통해 그 정치적인 맥락이 재조명되고 있다. 특히, 도후쿠몬인의 소장품이었다는 점에 주목하여, 엘리자베스 릴리호이(Elizabeth Lillehoj)는 조선통신사라는 이국 사절의 방문을 받는 막부의 권력과 권위를 조정에 재인식하기 위해 4대 쇼군 도쿠가와 이에쓰나 재위기 후견인이었던 호시나 마사유키(保科正之, 1611~73)의 고안으로 도후쿠몬인에게 보낼 증답품으로서 제작 및 조달되었을 가능성을 제기했다.[41]

천황 고미즈노의 황후이자 2대 쇼군 도쿠가와 히데타다의 딸 도쿠가와 마사코(德川和子)인 도후쿠몬인은 당시 일본의 권력관계에서 중요한 위치를 차지한 인물이다. 도쿠가와막부는 혼인을 통해 황실과 그 혈연관계를 강화하고 더 많은 특권과 황실 내 입지를 구축하고자, 도쿠가와 마사코가 태어난 직후부터 황실과의 혼인을 추진했다. 무가에서 황후를 맞이하는 이 전례없는 혼인이 성사되기까지 교토와 에도 사이에는 길고 지루한 논의가 이어졌으며, 11년간의 계획과 협상을 거쳐 1620년 마침내 열네 살의 도쿠가와 마사코와 고미즈노와의 혼사가 이루어졌다. 이들 사이에서 태어난 딸은 후에 천황 메이쇼(明正, 재위 1629~43)가 된다. 도쿠가와 마사코의 혼례는 준비과정부터 아주 성대하게 계획되었으며, 교토의 궁궐 입성을 성대한 이벤트로 연출하고, 이를 기념한 그림을 제작했으며, 막대한 지참금을 소지한 도쿠가와 마사코는 17세기 교토에서 중요한 문화예술의 후원자이자 황실과 막부를 잇는 존재로 작용했다.[42]

이러한 도후쿠몬인의 혈연적 배경을 고려할 때, 1655년 조선 효종(孝宗)이 도쿠가와 이에쓰나의 쇼군 승계를 축하하기 위해 파견한 통신사를

환대하는 정경을 그린 「조선통신사환대도」 병풍이 막부 쇼군 도쿠가와 이에쓰나 측에서 도후쿠몬인을 위한 증답품으로 제작되었다는 주장은 설득력이 높다. 특히, 이에야스-히데타다-이에미쓰의 초대 쇼군 집권기에 비해, 오고쇼가 부재한 채로 어린 나이에 쇼군에 오른 도쿠가와 이에쓰나의 집권 배경을 고려하면 더욱 그렇다. 그림 내용 역시, 주요 행사 중 일부를 선별하여 편집한 것으로, 국서를 든 삼사가 쇼군을 배알하고, 이후 고산케에게 향연을 받는 에도성 내에서의 주요 장면 등 같은 시공간에서 이루어질 수 없는 장면을 중요도에 따라 강조하여 구성하고 있다.[43] 조선통신사라는 이국의 사절을 받는 도쿠가와막부와 이에쓰나 쇼군을 분명하게 시각화한 병풍을 도후쿠몬인에게 선물하는 것은, 도후쿠몬인 개인이 아닌 황실 조정, 나아가서는 교토 사회를 향한 막부의 권위 표명으로 이해할 수 있다.

이미지의 유포와 명성의 확산: 센뉴지 가이초

이국 사절의 방문을 받는다는 막부의 위상이 결합된 「조선통신사환대도」 병풍은, 이후 도후쿠몬인의 유품으로 센뉴지에 전해졌다는 이력이 더해져 그 명성이 구전되어 이어진 것으로 보인다. 특히 그 명성이 어떻게 시대와 지역을 넘나들며 일반인에게까지 확산될 수 있었는지와 관련하여 '가이초(開帳)'에 주목할 필요가 있다.

가이초란 사찰에서 이루어진 일종의 소장품 전람회라 할 수 있는데,

에도시대에는 일본 전역에서 빈번하게 개최되었다.⁴⁴ 주로 사찰에서 일반적으로 공개되지 않고 소장된 불상 등 비장품(秘藏品)을 일정 기간 특별 공개하는 종교적인 목적에서 시작된 가이초는, 에도시대 특히 18세기 후반부터는 사찰이 기금을 조성하는 등의 경제적 목적과 관련하여 각지에서 빈번하게 이루어졌다. 열리는 장소에 따라, 그 장소를 움직이지 않고 공개되는 이가이초(居開帳), 다른 장소로 이동하여 개최되는 데가이초(出開帳)로 나누어지는데, 두 종류의 가이초 모두 상당수가 확인된다.⁴⁵

1784년 나고야성(名古屋城)에 인접한 다이류지(大龍寺)에서는 데가이초가 개최되어, 교토 센뉴지의 소장품, 특히 천황과 황후의 물품이 일반인에게 공개되었다. 고리키 다네노부(高力種信, 1756~1831, 필명은 엔코안(猿猴庵))는 당시 정황을 글과 그림으로 생생하게 전하고 있는데,『센뉴지영보배견도(泉涌寺霊宝拝見圖)』를 통해 1784년 10월 5일부터 25일까지 20일간 열렸던 가이초의 그 구체적인 모습을 확인할 수 있다.⁴⁶ 엔코안의 책은 각 페이지별로 구체적인 전시품과 이를 설명하고 구경하는 인물의 구체적인 실내 정경을 생생하게 묘사하고 있는데, 그중「조선통신사환대도」병풍도 포함되어 있다. 그림 8을 살펴보면, 관람객에게 설명하는 인물 옆으로 배치된 한 쌍의 병풍은, 앞서 살펴본「조선통신사환대도」병풍이다. 그림 옆에는 "이 병풍은 황송하게도 도후쿠몬인께서 마음에 들어 하신 것으로, 쇼군(公方)으로부터 헌상받으신 것이다. 조선인 사절이 일본에 내조(来朝)하는 장면으로, 가노 마스노부(狩野益信)가 그린 것이다"⁴⁷라고 쓰여 있다.

나고야에 살던 대부분의 사람들에게 교토의 황실 보다이지였던 센뉴지에 참배의 기회가 있지는 않았다. 특히 황족이 소장한 각종 도구와 장속

그림 8 엔코안, 「조선통신사환대도」, 『센뉴지영보배견도』, 나고야시박물관

등을 직접 볼 수 있는 기회란 기대하기도 어려웠을 것이다. 이런 상황에서 병풍이 제작된 후 100년 이상의 시간이 흘렀지만, 조선의 내조를 받은 쇼군, 그 쇼군이 황후에게 헌상한 가노파의 그림, 그리고 황후가 좋아했던 유품으로 센뉴지에 전해졌다는 그 가치와 명성이 어떻게 전해지고 있는지 생생하게 이해할 수 있다. 특히, 18세기에는 이미 교토를 넘어 다른 지역의 공개된 장소에서 더 많은 사람들에게 실제로 보여졌을 뿐만 아니라, 적절한 설명이 곁들여지며 「조선통신사환대도」 병풍에 담긴 특별한 의미가 지속되고 있음을 확인할 수 있다. 18세기 후반 이후 19세기 전반에 걸쳐 사찰의 경제적인 이유로 점차 더 많은 가이초가 각지에서 발생했을 정황을 고려하면, 가치와 명성이 더해진 통신사 이미지가 어떻게 다수의 일반 서민에게까지 확산되고 유포될 수 있었는지 이해할 수 있다.

축제가 된 이국인 행렬

현존하는 작품 중 통신사가 확인되는 가장 이른 시기인 17세기 전반기 작품의 경우, 그림 속 통신사는 주로 막부의 의지와 입장이 강하게 투영된 행렬의 모습으로 삽입 혹은 시각화되었음을 알 수 있다. 이후 17세기 말부터 18세기 초반에는 통신사 행렬을 그린 두루마리와 병풍 그림이 본격적으로 제작되었다. 이는 정치적인 맥락보다는 사절을 기념하고 기록하는 의미와도 관련된다. 이 글에서는 다루지 않았지만, 선행연구를 통해 논의한 바와 같이, 1711년을 기점으로 실제 통신사 행렬에 대한 시각 코드가 사실

적으로 체계화되었다. 이들이 공연한 마상재 또한 인기 있는 볼거리로서 공연되고, 일부 이미지는 공예품의 모티브로 사용되기도 한다.[48] 이러한 변화는 정권 확립기의 권위 세우기라는 막부의 목적이 사라진 것과도 관련이 있으며, 실제로 통신사의 성격이 문화사절단의 성격으로 변모한 것과도 연관이 있을 것이다.

이 과정에서, 즉 17세기 말부터 통신사 이미지와 관련하여, 또 한 차례의 중요한 변용이 이루어지는데, 바로 마쓰리에 통신사를 재현한 행렬이 포함되었다는 점이다. 통신사 인기와 더불어, 일본 내 여러 축제와 각종 마쓰리에는 통신사 행렬을 모방한 가장행렬이 포함되기 시작했다. 어떤 맥락에서, 누구에 의해 통신사 행렬이 처음 마쓰리에 등장했는지 그 구체적인 정황은 확인되지 않는다. 하지만 각종 그림을 통해 볼 때, 이르면 17세기 말부터는 에도의 대표적인 축제이자 천하제(天下祭)라 불리는 산노마쓰리(山王祭), 간다마쓰리(神田祭)에서 통신사 행렬을 재현한 것으로 보인다(그림 9, 그림 10).[49] 통신사 가장행렬은 관모, 의복, 외양을 토대로 조선인으로 분명하게 구별되기도 하지만, 조선인·남만인(南蠻人)·류큐인 등 국적의 구별 없이 '당인(唐人)'이라는 외국인 코드로 코끼리와 함께 그려지거나, 남만인 의복의 프릴과 조선의 모자가 조합되는 등 국적 불명의 다양한 변용이 이루어진다.

여기에서 알프레드 젤이 제시한 예술의 발생과 관련된 관계구조를 다시 상기할 필요가 있다. 원형인 통신사는 그 특성상 막부, 쓰시마번, 조선이라는 크게는 세 그룹의 다양한 주체의 영향력 속에서 존재하며, 이에 따라 화려하고 성대한 행렬이라는 지표로 각계각층의 대다수 일본인에게 인

그림 9 니시무라 시게나가(西村重長, 1697~1756), 「어제례당인행렬회(御祭礼唐人行列繪)」, 18세기, 도쿄국립박물관

그림 10 오쿠무라 마사노부(奧村政信, 1686~1764), 「조선인내조행렬도(朝鮮人来朝行列圖)」, 18세기, 도쿄국립박물관

식되고, 인지된다. 막부가 연출하고 보게 한 의도대로 통신사와 행렬 이미지를 인식한 공가와 무가 상류층과는 달리, 거리에서 대규모 행렬을 통해 유일하게 통신사를 마주한 일반인에게 조선통신사는 '조선'이라는 특수성보다는 성대하고 화려한 축제이자, 인기 있는 구경거리와 볼거리인 이국 행렬로 인식된 것이다. 더욱 흥미로운 점은 이러한 수용자에 의한 변용의 시기가 비교적 이른 시기, 즉 통신사 방문의 이른 시기부터 이루어졌을 가능성을 배제할 수 없다는 것이다.[50]

에도(현재 도쿄)의 마쓰리에 등장한 통신사 가장행렬은, 이후 일본 각지의 마쓰리에서, 그리고 각종 우키요에와 출판물을 통해 일본인과는 다른 의복, 모자, 외양을 한 이국인 '당인' 행렬로 계속해서 반복 재생산된다(그림 11).[51] 여기에서 이미 정치적·외교적 맥락을 지닌 원형의 힘은 사라진

그림 11 곤도 기요노부(近藤淸信, ?~?), 「당인행렬지회도(唐人行列之繪圖)」, 32.5x55.5cm, 1711, 영국박물관

채, 이국적인 구경거리로서 존재하며, 이 과정 속에서 다양한 이야기와 문학작품의 소재로 또 한번의 변용이 이루어지며 다양하게 소비된다. 이처럼 양국 간 외교사절로 파견된 통신사는 시대와 계층, 매체와 맥락에 따라 감상자 혹은 수용자의 필요에 의해 강조점이 바뀌어 가며, 다양한 맥락으로 변용·재생산되었다. 현재 에도시대 후기, 18~19세기에 제작된 우키요에를 비롯해 각종 출판물 속 다수의 통신사의 모습은 바로 이러한 마쓰리 속 통신사 가장행렬을 시각화한 것으로 이해할 수 있다.

앞장에서 살펴본 데가이초 역시, 서로 다른 층위의 통신사 관련 이미지가 복잡하고 은밀하게 교차하는 지점으로 작용했을 것으로 본다. 일례로, 18세기 후반 실제 통신사행을 구경할 수 있는 지역의 한 일반인의 입장을 가정해 보자. 이 인물은 그의 생애 최소 한 번은 실제 통신사를 직접 볼 수 있고, 적어도 1, 2년에 한 번은 마쓰리 속 통신사 가장행렬을 축제로 접할 수 있으며, 그중 일부는 센뉴지의 데가이초를 통해 도후쿠몬인의 「조선통신사환대도」를 대면하며 그 위상을 전해들을 수 있는 것이다. 즉 막부 권력자의 행위력이 반영된 원형으로서 통신사, 막부 측의 시선이 그대로 투영된 지표로서 통신사 행렬 이미지 외에, 애초부터 축제와 이국인 행렬로서 통신사를 인지했던 일반인의 통신사 행렬 이미지가 가이초라는 하나의 물리적 공간 안에서 교차된다는 것이다.

에도시대 통신사 이미지를 그 생성과 발생, 유포와 변용 등 통신사를 둘러싼 여러 사회적 관계구조 속에서 살펴봄으로써, 에이전시 이론이 지니는 효용성은, 후원자 혹은 예술가가 만들어낸 결과물로서 예술품, 그 예술품에 담긴 제작자의 의도라는 단선적이고 고정적인 의미를 넘어서, 이것이

어떻게 감상자 혹은 수령자에게 받아들여지는지 그 제작과 유통, 소비를 둘러싼 일체의 양상을 살펴볼 수 있다는 점에 있을 것이다. 1차 주체인 제작자 혹은 후원자의 분명한 목적과 의도라는 행위력이, 그 의도와는 전혀 다른 양상으로 변모하여 제2, 제3의 변용과 유포가 동시에 이루어질 수 있기 때문이다. 특히, 이는 통신사라는 살아 있는 사행원으로 구성된, 물리적으로 양국을 움직이는 대규모 행렬이라는 그 원형의 특성에 인한 것이기도 하지만, 같은 지표를 받아들이는 수용자의 계층과 배경에 따라 다양한 양상으로 변모한 것에 기인한 것이기도 하다.

마쓰리 외에도, 여러 크고 작은 구경거리로 미세모노(見世物)와 각종 지역축제 속에 통신사 행렬과, 이들을 그린 우키요에와 출판물 등 에도시대 서민문화 속에서 존재하는 통신사 관련 각종 시각 및 물질문화가 존재한다.[52] 민간 문화 속 다양한 통신사 이미지의 변용과 확산, 유포에 대해서는 설화 및 각종 출판물과 공예품 속 통신사 이미지에 대한 좀 더 면밀한 조사 작업을 통해 추후 별도의 과제로 남기고자 한다.[53] 또한 이 글에서 다루지 못했으나, 통신사 선단도를 비롯해 배가 시각화된 이미지도 통신사 행렬과 유사한 변용과정을 겪는 것으로 확인할 수 있었다. 에도 초기, 실제 통신사 선단의 정비된 대형과 항해 진형 등 그 구체상을 기념하고 기록하는 그림에서, 한 척의 배와 이국인의 도래가 강조된 판화와 에마(繪馬)에 이르기까지 다양하게 시각화되었다. 이는 배 자체가 바다를 건너 먼 곳에서 온 지표로서, 복을 가져다주는 존재로서 주술적인 힘을 가진 이미지로 변화한 것이라고 생각한다. 결국 이러한 복합적이고 동시다발적인 이미지의 발생과 유포가 말해 주는 것은, 통신사라는 외교사절의 정치적·사회

문화적 함의가 일본 내에서 특히 민간인 사이에서는 그 의미와 수용 양상이 변용되어, 바다를 건너온 이국인의 시각적 코드가 일종의 주술적 대상으로 자리 잡게 되었다고 본다.

　오늘날에도 일본 각지의 마쓰리 속에는 통신사의 복색이 혼용된 당인 행렬이 존재하며, 한일 간 우호관계 강화를 위한 대표적인 행사로 부산과 시모노세키를 중심으로 조선통신사 행렬이 재현되고 있다. 이는 현대에 또 한번의 변용이 이루어진 통신사 이미지로, 오늘날에도 여전히 조선통신사와 그 행렬 이미지는 일본 내 지역의 다양한 축제 속에서 그 행위력을 발하고 있다고 할 것이다.

후기

하나의 사건 혹은 현상에 대해 참가자들의 전혀 다른 기억, 시간이 지나면서 각색되거나 미화되고 강조되는 이야기들. 어떤 사건도 각자의 처한 입장에 따라 언제든 그 의견은 달라지게 마련이지만, 조선통신사만큼 한국과 일본의 동상이몽을 잘 보여 주는 주제가 있을까? 미술사를 공부하며 마음 저편 한구석에 늘 자리하던 생각은, 과연 내가 지금 다루고 있는 이 미술품에 대해서, 국가·왕실 혹은 후원자와 작가의 의도와 의지가 담긴 결과물로서, 당시에 얼마나 많은 사람이, 얼마나 디테일하게, 그 의도나 의지를 이해하고 받아들였을까 하는 것이었다. 특히 기록되지 않은 수많은 동시다발적 현상과 그 과정에서 우리에게 남겨진 결과물을 어떻게 이해해야 할 것인가 하는, 쉽게 해결할 수 없는 질문이 함께했다. 젤의 이론은 이런 점에서 더 많은 논의거리와 고민거리를 안겨 준 동시에, 연구자로서 시각을 전환할 수 있는 가능성과, 그래야 할 필요성을 환기했다.

통신사는 조선에서 파견한 대규모 조선인 사절이지만, 이들이 활동한 공간, 이들이 교유한 인물들, 이들의 정체성은 일본이라는 물리적인 공간 속에서 기능했고, 발현되었다. 따라서 통신사에 대한 조선 측의 일련의 준비과정 외에, 정작 통신사에 대한 다양한 기록, 통신사에 대한 인상, 통신사 관련 이미지는 모두 일본에서 제작되었고, 상당수 남아 있다. 영향력이라는 측면에서는 사행을 보낸 조선이 아닌, 받아들이는 일본인의 입장에서 통신사의 위상과 이미지는 과연 어떠했을지가 어쩌면 더 중요한 문제라는 생각이 들었고, 궁금했다. 하지만 조선통신사는 한국 회화사, 한일 회화사 전공자에게 중요성만큼이나 다가가기 어려운 분야이기도 했다. 이미 다양한 선행연구가 있었고, 그럼에도 알려지지 않은 혹은 파악되지 않는 너무 많은 자료가 일본 내에 존재하기 때문이다. 양국의 명백한 입장 차이도 있지만, 이 광범위하고 방대한 이미지를 어떻게 소화해야 할지 갈피가 잡히지 않았다. 사행의 파견은 분명 국가 대 국가의 외교로 비롯한 것이었지만, 이 과정에 관여했을 수많은 인물, 그 여정에서 기록되지 않은, 하지만 분명히 그 존재를 인지하고, 과정에 참여하고, 지켜봤을 수많은 인물이 떠오르고, 그들의 입장이 얼마나 달랐을지 짐작할 수 있었다. 이 글은 그 고민의 결과라기보다는 그 시작이자 과정이라 할 것이다.

젤이라는 인류학자의 이론을 함께 읽고, 정리하고, 적용하고, 고민하고, 토론하던 그 모든 시간은 참 어려웠지만 즐거웠다. 특히, 코로나19 팬데믹에서 여러 번의 모임이 미뤄진 후, 한식당에 옹기종기 모여 앉아 음식도 미뤄놓고 알프레드 젤을 이해하기 위해 머리를 맞대던 5월의 어느 저녁 모임의 순간이 잊히지 않는다. 다시 대학원생이 되어 세미나를 준비하던 그 기쁨이었다. 각자의 주제를 교환하고 발표하기 위해 모여 밤늦도록 서로의 이야기를 경청하던 여름방학의 기억도, 공부가 진행될수록 혼자만 한국 회화사의 범주를 겉도는 느낌이 들었던 것도 사실이다. 걱정 어린 푸념을 항상 열린 마음으로 경청해 주고, 여러 가지 논의와 가능성을 지지해 준, 그리고 무엇보다 늘 목말라 있던 함께 공부하는 즐거움과 도전을 경험하게 해준 동료 선생님들께 진심으로 감사드린다. 분량의 제한상, 그리고 코로나19 상황에서의 현지조사 등의 이유로, 더 많은 흥미로운 변용이 이루어졌을 18, 19세기의 민간에서의 통신사 이미지의 다양한 양상에 대해 다루지 못한 아쉬움이 남는다. 기회가 된다면, 축제와 출판물 속의 통신사 이미지 관련 변용 양상에 대해서도 다루어보고 싶다.

9. 신사의 시대

**근대기 광고로 읽는
남성 이미지**

김
지
혜

김지혜

이화여자대학교 대학원 미술사학과에서 박사학위를 받았다.
한국미술연구소 연구원, 종로구립 고희동 미술자료관 학예사
로 근무했으며, 현재 건국대학교에서 문화예술사와 한국미술
사를 강의하고 있다. 동아시아의 근대 시각 이미지에 관심을
갖고 연구를 이어가고 있다. 주요 논저로는 「한국 근대 미인 담
론과 이미지」, 「미스 조선, 근대기 미인 대회와 미인 이미지」,
「근대 광고 이미지에 나타난 주부의 표상」, 『모던 경성의 시각
문화와 일상』(공저), 『명화의 탄생 대가의 발견』(공저) 등이 있
다.

1920년대 신사의 하루

『매일신보』1922년 5월 25일자에 '현대의 대표적 신사'의 하루가 소개되었다(그림 1). 신사의 아침은 '국산품'인 라이온(ライオン) 치약으로 양치질을 하고 "살도 쓰리지 않고 피부의 광택이 나는" 레이트푸드(レートフード) 화장품으로 면도하는 것으로 시작된다. "백화(百花)의 정수를 모은 향수"인 오리지날(オリジナル) 향수로 출근 준비를 마친 신사는 "동요가 적고 가볍게 거울 위를 활주하듯이" 달리는 도쿄가스전기주식회사의 자동차에 올라 회사로 향한다. 회사에서는 위장약 헬프(ヘルプ)와 구강청결제 카올(カオル)의 도움을 받아 고객을 맞고, 업무는 "제일 외경(畏敬)하는 교우"인 스완(スワン) 만년필의 힘으로 "극히 원활"하고 "유쾌하게 처리"한다. 퇴근 후에는 아내가 따라준 고급맥주 캐스케이드(カスケード)를 마시며 아지노모토(味の

그림 1 「현대 신사의 일일」, 『매일신보』 1922년 5월 25일자

素)를 넣어 요리한 저녁식사를 즐긴다. 이어 잡지 『부인구락부(婦人俱樂部)』를 읽으며 보내는 여가 시간에는 아내와 아이를 위한 중장탕(中將湯)과 모리나가(森永) 밀크캐러멜이 빠질 수 없다. 현대 신사의 하루는 이렇게 마무리된다.

「현대 신사의 일일」이라는 제목으로 실린 이 삽화는 사실 여러 회사의 합작으로 만들어진 합동광고였다. 아침부터 저녁까지 신사의 하루를 단장하는 다양한 상품과 그 상품이 선전하는 일상의 이미지를 구체적으로 제시한 광고를 통해, 근대의 독자들은 자신의 생활을 재단하고 구상했을 것이다. 광고는 이처럼 근대의 일상을 제조하는 동시에 반영하며 그 자체가 근대의 풍경이 되는 매체였다. 특히 매일 발행되어 유포된 신문광고는 근대의 독자들이 가장 손쉽게 접할 수 있는 신문물의 교과서와 같았다.

광고에 등장하는 '신사' 역시 근대기 사회의 주체로 새롭게 부상한 남성상으로, 근대가 요구한 이상과 이념을 표상한 인물을 의미했다. 화장품과 자동차, 제약, 식품, 서적 등 신사의 하루를 구성하는 광고 속 상품은 신사의 기표로서 근대적 일상과 문화생활의 가치를 부여받았다.

알프레드 젤의 이론에 비추어본다면, 근대기 광고(지표, index)는 신문물을 통해 공유할 수 있는 근대의 이미지(표현대상, prototype)를 홍보하고 있으나 동시에 이러한 이미지가 광고를 통해 구축된다는 점에서 양방향의 행위력(agency)을 확인할 수 있는 매체였다. 새로운 시각매체이자 대중미술로 기능한 근대기 광고 속에서 신사는 텍스트와 이미지로 광고되고 소비되며 다양하게 시현되었다. 이 글에서는 신사의 기표를 구성하는 다양한 품목을 살펴보고, 그것이 식민지 조선(수령자, recipient)에서 어떠한 의

미와 가치로 유통되었는지 살펴볼 수 있을 것이다. 신사와 그 이미지가 실린 광고를 통해 한국의 근대와 근대상을 더욱 가깝고 선명하게 읽을 수 있으리라 기대한다.

신사라는 용어

'신사(紳士)'는 어떻게 만들어졌을까. 1914년에 발표한 「신사연구(紳士研究)」는 '신사'를 이렇게 설명한다. 신사라는 말은 영어 'gentleman'의 번역어로, 그 뜻은 "식덕을 겸비한 사람을 이름하니 사회의 중축이 되어 그 사회를 선의의 진보로 인도하는 모범적 인물을 존칭"한다.[1] 이처럼 신사는 1910년대 신지식층 남성을 지칭하는 용어였다. 또한 "양반과 상인의 계급적 관념을 발제(拔除)하고 관존민비의 누풍을 타파"하며 "지능과 덕성의 완전함으로써" 존숭받아야 할 새로운 집단으로 "한인의 발달과 개선"의 역할을 부여받은 인물이었다.[2] 오늘날의 신사가 교양과 예의를 갖춘 남성을 가리킨다면, 근대의 신사는 이보다 더 큰 사회적 이념을 지닌 이상적인 인물상이었다.

조선에서 관용하던 말로 번역하면 '군자'와 비슷하나 인습상 군자라 하면 "산림에 가만히 숨어 요순의 세(世)만 꿈꾸는 유승(儒僧)"인 듯한 반면, 신사라 하면 "좋은 양복에 금안경을 부치고 마차, 자동차 하다못해 인력거라도 타고 무슨 크고 긴급한 일이 늘 있어 동서로 분주하는 활발한 사람이 상상"된다고 했듯이, 신사는 외양에서부터 신식 이미지와 함께 연상

되는 활동가의 모습으로 기대되었다.[3] 이처럼 신사는 지식과 외양으로써 개화와 문명을 체화한 인물로 사회계몽을 주동하고 견인하는 선구적인 근대인으로 요청되었다.

그러나 신사가 근대에 새롭게 만들어진 용어는 아니었다. 신사는 본래 중국 명청대에 지방 사족으로서 지방 관리나 퇴임 관리를 지칭했으므로, 조선에서도 그 용례를 찾아볼 수 있다. 관리를 일컫는 '진신지사(搢紳之士)'로서 '진신(搢紳)', '진신사(搢紳士)'라 칭해지다가, 고종 13년(1876)에 이르러 신사로 독립적으로 표기되었다.[4] "너희들 모든 관리와 일반 백성들 및 온 나라의 신사들은 모두 다 나의 말을 들으라"는 고종의 별유에서 볼 수 있듯이, 당시의 신사는 현직 관리를 제외한 퇴직 관리, 혹은 지방 유지를 의미하는 용어였다.[5]

신사가 'gentleman'의 번역어로서 새로운 의미를 부여받은 것은 1880년대 일본을 통해서였다.[6] 'gentleman'도 산업혁명 이후 형성된 중산층 계급인 '젠트리(gentry)'를 어원으로 했듯이, 서양이나 동양에 역사적으로 존재했던 신사는 교양 있는 사람이라기보다는 경제적으로 여유 있는 계급이나 권세 있는 지방의 명망가를 뜻했다.

전통적인 의미에서 '신(紳)'은 예복에 갖추어 매는 큰 띠를 가리키는 말로, 신사는 이러한 신대를 패용한 선비를 뜻했다. 근대적 의미로 다시 재조어된 신사 역시 "신사라는 신사는 다 양복"을 입는다고 했듯이, 예복으로서 양복의 착용은 계몽의 체화를 시각적으로 드러낼 수 있는 신사의 조건이었다.[7] 양복은 어떤가. 남성의 서양식 정장을 일컫는 '양복' 또한 19세기에 만들어진 용어로, 공식적으로 사용된 것은 1895년 내부고시로 외국

복제가 공인되면서부터였다. 이처럼 근대의 신사는 그 지위와 역할, 외양, 의복, 자세에 이르기까지 전통과 구별되는 인물상이었다.

신사의 탄생

근대적 개념의 신사는 1881년 일본의 선진문물을 시찰하기 위해 파견한 시찰단인 '신사유람단(紳士遊覽團)'을 통해 처음 등장한다.[8] 이들의 존재는 정확하게는 전통과 근대 신사의 개념 사이에 위치한다고 할 수 있다. 조선 조정에서 파견한 신사유람단원은 대부분이 관리이자 지역 유지로서 신사의 지위를 가진 이들이었다.[9] 이들은 일본에서 '개화'라는 용어와 개념을 처음으로 접하고 근대 문물을 체득했으며, 서광범(徐光範, 1859~97)은 서양복식에 대한 호기심으로 양복을 사입고 김옥균(金玉均, 1851~94)과 유길준(兪吉濬, 1856~1914), 홍영식(洪英植, 1855~84), 윤치호(尹致昊, 1865~1945) 등의 개화파 동료들에게도 권했다고 전한다.[10] 조선의

그림 2 안국선, 『금수회의록』 표지, 22.3×14.9cm, 1908, 국립한글박물관

신사가 일본에서 개화사상을 접하고 최초로 양복을 입은 첫 근대의 신사로 재탄생하게 된 것이다.[11] 동시에 양복은 개화의 상징이자 이들이 지향하는 개혁정치의 표상이 되었으며 신사와 떨어질 수 없는 의장이 되었다.

프록코트 양복 차림의 인물과 동물을 등장시킨 안국선(安國善, 1878~1926)의 『금수회의록(禽獸會議錄)』(1908)에서 볼 수 있듯이, 1900년대 초기의 양복 신사는 봉건적인 사회를 개혁하고 계몽과 근대화의 가치를 체현한 지식인의 상징으로 받아들여졌다(그림 2). "프록코트를 입어서 전신이 새까맣고 똥그란 눈이 말똥말똥한" 까마귀와 양복 차림의 연설자들은 양복이라는 새로운 외양을 전시하는 것으로 계몽의 메시지를 전달했다.[12] 근대가 추구했던 문명화가 서구화와 동격으로 받아들여졌던 시대에 외양의 서구화는 곧 계몽의 체화를 의미하는 것이었다.

그러나 1884년 갑신의제개혁(甲申衣制改革) 이후 국가적인 차원에서 추진된 복식의 양복화는 수구적인 유신의 저항을 받기도 했다. 특히 을미년 양복의 공인과 함께 단발령이 내려지자 최익현(崔益鉉, 1833~1906)을 비롯한 유신들은 "옷소매가 좁아들 대로 좁아들어 몸 나들기가 어렵고, 머리를 깎으니 몰골이 말이 아니게 되어 가는구나. 조상의 넋이 있어 이를 안다면 구천에서도 통곡소리가 끊이지 않겠구나"라며 탄식하기도 했다.[13] 이처럼 양복과 단발은 민족적 울분의 상징이 되기도 했으며 1910년의 한일강제병합 이후에는 매국의 기표로도 받아들여지기도 했다.

그렇다면 당시 어떤 인물이 신사로 불렸을까. 『동아일보』에 연재된 심훈(沈熏, 1901~36)의 소설 「탈춤」 중 "신사들도 한 떼가 몰려간다. 사상가, 주의자, 예술가, 목사님, 신문기자"라는 구절을 통해, 당시 근대에 새롭게

등장했던 직업군을 신사로 칭했음을 짐작할 수 있다.[14] 이처럼 신사는 개화의 지식과 덕성으로써 봉건적 계급을 극복할 새로운 집단이자 외양의 서구화를 통해 근대를 체화한 인물상으로 요청되었다. 그러나 한국의 근대화 과정 속에서 신사와 그 이미지는 이상과 현실, 외양과 정신, 개화와 매국의 기표 속에서 부유하며 정착과정에서부터 난항을 겪게 된다.

신사 만들기, 광고 속 신사 이미지

신사가 되려면 어떻게 해야 할까. 1935년 『삼천리(三千里)』는 "말쑥한 신사 숙녀 만들기"에 무엇이 필요하고 얼마만큼의 비용이 드는지 설명했다.[15] "저들의 속 안을 헤아릴 수 없지만" "거의 전부가 양장"이라고 했듯이 신사는 우선 그 외양으로 판별되는 존재였다. 기사는 "청년 남녀들의 최신 유행품"을 판매하는 백화점에서 신사 만들기에 필요한 용품을 구매할 수 있다고 했다. 그 목록을 살펴보면 양복과 와이셔츠 칼라, 넥타이, 지팡이, 구두, 모자에서부터 시계와 만년필, 머리빗, 포마드, 반지에 이르기까지 30여 종류에 이르며 가격의 총합도 400원을 훌쩍 넘는다. 1930년대는 당시 상류층에 속했던 의사의 월급이 75원, 은행원이 70원, 신문기자가 50~60원 정도였을 시기로, 이들의 몇 달치 월급을 합해야만 겨우 소위 신사가 될 수 있었다.[16]

이처럼 신사가 표상하는 문명과 근대, 혹은 현대의 이미지는 소비사회에서 모두 구매 가능한 상품으로 이루어진 것이었다. 따라서 소비의 주

체로서 신사는 광고에서 '제위'와 '공', '당신', '귀하', '군' 등과 함께 남성 일반을 높이는 용어로 호명되기도 했다.[17]

사대부의 복식을 간소화함으로써 의복에 명시된 계급적 차이를 혁파한 의제개혁은 근대 사회에서 개인이 의복을 통해 자신의 정체성을 표현할 수 있음을 의미했다. 소비사회에서 의복은 자신의 경제적·사회적 지위를 드러낼 수 있는 쉽고 분명한 표식이며, 착용한 의복과 장신구, 머리 모양, 신발과 소지품은 서로를 판단할 수 있는 수단이었다.[18]

신사에 대한 선망 속에서 광고는 신사 이미지(표현대상, prototype)를 구성하는 다양한 의장을 갖춤으로써 이를 체현할 수 있음을 선전했다. 신사 이미지는 이러한 상품 광고를 통해 시현되었으며, 상품의 구매로 실현될 수 있는 근대인의 이미지로 독자들에게 다가왔다.

양복이 없으면 신사가 아니다: 신사의 유행복, 의복 광고 이미지

화신백화점은 굵은 고딕체로 '봄 신사복'을 선전했다(그림 3). 광고 속의 두 남성은 바로 "경쾌한 신춘(新春) 유행복"인 신사복, 즉 양복과 외투를 갖춘 신사들이다.

"신사라는 신사는 다 양복"을 입으므로 양복이 아니면 '신사 노릇을 할 수 없다'고 할 정도로, 양복은 신사의 필수 요소이자 신사의 상징으로 통용되었다.[19] 신사유람단의 서광범이 일본 요코하마에서 최초로 양복을 구입해 입은 인물로 알려졌듯이, 한국의 양복사 역시 신사와 함께 시작되

그림 3 화신 백화점 광고, 『동아일보』 1934년 4월 7일자

었다. "신사로 승격하는 분"은 불가불로 양복을 입어야 한다는 인식 속에서 양복은 곧 신사의 이미지이자 기표로 공유되었다.[20] 그리고 이는 매일 지면을 장식한 양복과 의장 광고에 의해 널리 유통되었다.

1905년부터 양복 광고는 다양한 양복 차림의 남성 도상을 게재하며 이를 문명화된 근대인, 즉 신사 이미지로 각인했다.[21] 이러한 이미지와 함께 1920년대 후반에 이르면 양복 또한 신사의 복장, 즉 '신사복'으로 정착한다.[22]

1930년대에는 화신이 선전한 봄의 신사복뿐 아니라, 여름은 물론 가을과 겨울의 신사복을 알리는 광고와 기사들이 매년, 그리고 매 계절마다 신문에 소개되며 '유행의 소식'을 알렸다.[23] 1933년의 「가을철 유행될 남자 양복」과 「금추에 입을 양복 모양」은 곧 「삼사(三四)년 봄이 가져올 유행의 신사·숙녀복」에 자리를 내주고, 「새 가을의 유행: 신사양복」은 다음 해

「봄 따라서 변하는 남자양복」으로, 그리고 「가을의 신사양복」으로 다시 바뀌며 신사 독자들에게 유행의 의장을 권장했다.[24]

이처럼 신사복은 소비사회가 경영하는 유행(표현대상, prototype)의 가치와 결합하며 '유행복'으로 진열되었다. 소비사회 속에서 유행은 사회생활을 규제하고 관리하며 "법률보다도 더 우세"한 힘으로 "생명을 좌우"하는 매력을 가진 소비시대의 미의식으로 작용했다.[25] 계절과 유행에 따라 신사복의 변화는 "어떤 것이 유행"하며 "제일선에 설 것"인지 묻는 기사 속에서 그 모양부터 "빛깔의 조화"와 양복감의 재질, 입는 법까지 다양해졌다.[26]

그림 4 조지야 양복점 광고, 『동아일보』 1929년 3월 15일자

또한 현대 "신사양복의 유행의 원천"은 뉴욕에서 연구되어 세계 사교장에 전파되는 것이라며 서양의 유행 복식이 시간차 없이 소개되기도 했다.[27]

당시 최신 유행의 신사복 광고는 주로 백화점과 연계되었는데, 이는 광고가 선전한 유행의 진원지가 바로 "유행전람회"로 자리 잡은 경성의 백화점이었기 때문이다(그림 4). 1920년대 경성에 문을 연 히라다(平田), 미나카이(二中井), 미쓰코시(三越)와 같은 일본 백화점 중에서도 특히 조지야(丁子屋)는 본점의 기성품 양복을 판매하며 큰 인기를 얻었다.

"우리 경제계의 중심"인 오사카와 도쿄에서 "신유행"하는 양복으로 소개된 1920년대 조지야 신사복은 영국식 양복으로 몸깃이 좁고 길며 어깨선이 강조된 세퍼레이츠 슈트 양식이었다.[28] 1920년대 후반이 되면 현대의 슈트와 같은 양복 스타일이 유행하며, "양복 입는 신사의 옷치장의 으뜸이라 할 것이 넥타이"라는 기사처럼 높아가는 양복의 수요 속에서 구성품인 넥타이나 셔츠 등에 대한 미감도 세분화되었다.[29] "양장의 선악은 넥타이에 의해 좌우됩니다"라고 선전한 넥타이와 조선 최초로 제조되었다는 "서울호" 와이셔츠, 셔츠 칼라 광고가 따로 제작될 만큼 양복 광고 또한 전문화되었다.[30]

신사복에 수반되는 구두는 개화의 산물로 가장 먼저 보편화된 의장으로, 1920년대 초부터 '신사화'로 불리며 권장되었다. 세창양화점 광고를 통해 "경제의 지식이 농후하고 사물의 판별이 명료하고 이해의 과단이 영매하신 학생제위"이자 "활사회에 진군할 졸업생 제군"으로 호명된 이들은 바로 개화와 문명(표현대상, prototype)을 체화한 인물로서 신사를 의미한다고 할 수 있다.[31] 하지만 이 역시 유행 담론 속에서 계절에 따라 새로운 색과 모양으로 "신사와 숙녀의 풍채"를 아름답게 하는 의장 광고로 변화했다.[32]

그림 5 미나도 모자 광고, 『매일신보』 1910년 11월 26일자

"모자는 문명의 관"임을 선전한 경성의 미나도(ミナト) 상점의 광고처럼, 모자는 강압적으로 이루어진 단발령 이후 전통 의관의 번안으로 인식되며 착용되었다(그림 5). 신사의 도상과 함께 신사모는 단기간에 근대의 의장 생활을 변화시켰다.

양복 차림의 남성과 함께 "신사는 속속 청구하소서"라는 문구로 모자가 신사의 외양을 갖추기 위해 요청되는 상품임을 선전한 것은 옥호서림 광고였다(그림 6). 말총으로 만든 모자로 발명특허를 받았음을 대대적으로 선전한 옥호서림은 중산모자와 중절모자, 운동모자, 학도모자, 여성모자,

그림 6 옥호서림 광고, 『매일신보』 1910년 12월 27일자

예복모자, 상복모자 등 다양한 신식 모자를 구비해 지면에 소개했다.[33] 옥호서림은 또한『초등대한역사』와『최신초등소학』등의 교과서를 제작하고 판매한 곳이었다. 모자로 대표되는 개화의 외양과 지식을 쌓기 위한 서적을 판매한 옥호서림은 이처럼 신사 이미지의 광고를 통해 내외양의 개화를 발신했다. 그러나 이후 지면에 소개되는 다양한 모자점 광고는 모자가 신사의 필수품이자 유행품이 되었음을 보여 준다.[34]

남자도 화장하는 시대: 신사의 미용법, 화장품 광고 이미지

신사가 되기 위해서는 미용도 필요하다.『매일신보』1919년 9월 18일자에 실린「신사의 미용법」은 일본의 화장품 브랜드인 구라부(クラブ)의 다양한

그림 7 구라부 화장품 광고,
『매일신보』1919년 9월 18일자

미용품으로 신사가 되는 방법을 설명했다(그림 7). 광고는 신사의 치아와 면도, 피부, 모발을 구라부의 치약과 세분, 비누 등의 제품으로 차례로 미용하면 심신이 상쾌하고 미목수려하며 의용단정의 늠름한 신사가 된다는 내용으로, 도표의 마지막 부분에 그 귀결로써 안경과 카이젤 수염에 기모노를 갖춘 남성상을 그려넣어 신사의 기표를 시현했다.

앞서 「현대 신사의 일일」 합동광고에서도 보았듯이, 출근을 준비하며 사용한 치약과 크림, 향수 외에도 다양한 미용품이 신사의 조건을 위해 권려하고 있었다. 근대 초기 계몽의 차원에서 강조되었던 위생과 청결의 덕목은 소비문화의 확산 속에서 이처럼 각종 미용품에 의해 구매될 수 있는 근대의 미의식(표현대상, prototype)으로 변화되었다.

"남자는 모양을 내면 못 쓰는 줄 알지만, 모양을 낸다기보다 남 보기에 흥업지 않게 하는 것은 자기의 품위를 높이고 사람에게 호감을 주는

그림 8 제피 신사액 광고, 『매일신보』
1921년 11월 7일자

것"이라 했으나, 광고 속 "신사의 최선하는 미의 극치"라는 문구는 신사의 미적 욕구를 적극적으로 선전한 것이었다.[35] 신사의 단장은 이제 미와 결부되는 행위로 미용 광고의 신사 이미지는 또한 미남의 기표로 수용되며 확산되었다.

이제 "남자도 화장하는 시대"가 되었다. 이런 흥미로운 문구를 앞세운 제피(ゼピ一) 광고는 '신사액(紳士液)'이라는 상품명에서부터 신사의 화장품임을 직접적으로 드러냈다(그림 8). "해외에 갔다가 돌아온 젊은 서방님"이 산보할 때 바르는 남자 화장품이라는 문구가 카이젤 콧수염과 긴 코가 이국적인 광고 속 남성의 정황을 말해 준다.

광고는 양복 셔츠 차림으로 얼굴에 화장품을 바르는 신사의 모습을 "남성적 화장미"로 선전했다. 레이트푸드는 면도 후에 바르면 "남성미가 넘쳐흐르는 건전한 살결"이 된다는 문구와 함께 두 손으로 양볼을 감싼 포즈의 남성 사진을 실었다(그림 9). 이는 여성 화장품 광고에 자주 등장하는 모습이 아닌가. 이처럼 남성미는 소비사회에서 관리하고 미용하는 남성의 미의식이 되었다.

그림 9 레이트푸드 화장품 광고, 『매일신보』 1939년 7월 30일자

남성 화장품은 광고를 통해 신사의 미용품임을 강조하며 양복이나 구두, 모자와 같은 외양의 서구화뿐만 아니라 미용 역시 "모던계급의 남자"와 "신시대의 청년신사"의 필수요소임을 설명했다.[36] 나아가 신사의 "문화생활에 적합한" 화장품, "신사숙녀의 필요품"인 미용품을 바르지 않으면, "현대인의 자격을 잃는 것"이라는 광고 문구를 통해 미용을 신사의 일상뿐만 아니라 품격과 결부하기도 했다.[37]

포마드 광고가 "미발(美髮)은 신사도(紳士道)"임을 선전하며 머리 단장에 거창한 관념을 붙인 것 역시, 화장을 "현대의 교양"이자 예의로 광고했던 당시의 시류 속에서 이뤄진 것이었다.[38] 포마드의 공병은 또한 재떨이로도 사용이 가능하다며 일석이조의 상품임을 부각했는데, 이는 당시 유행한 신식 궐련의 흡연 기호를 맞추기 위한 것으로 보인다. 이처럼 다양한 미용품은 근대적 문화생활에 필수품임을 알리며 이를 통해 신사의 외양이 완성됨을 선전했다.

신사의 취향, 기호품 광고 이미지

"양복은 문명한 국민의 의복이니 양복만 입으면 양모만 쓰면 머릿속 배속까지 문명한 서양식이 되렸다."[39] 이는 외양만 치장하는 신사의 행태를 비판한 것이지만, 이처럼 외양에서부터 시작된 서구화는 근대의 일상도 변화시켰다.

신사의 손에는 여송연이 빠지지 않는다고 했듯이, 신사의 새로운 취

향이자 문화생활(표현대상, prototype)로 빠질 수 없는 것이 담배였다.[40] 그들은 "연초도 될 수만 있으면 '스리캐슬'이나 '웨스트민스터' 같은 박래품"의 상등 지엽궐련을 택했다.[41] 신사의 필수품이 된 담배는 근대의 기호품으로 어필하기 위해 이국적인 이름을 붙인 것이 많았는데, 미국 수입 담배의 경우에는 영어 상표가 그대로 사용되었으며, 일본제 담배도 히이로(Hero)와 호옴(Home), 하아로(Hallo), 호니(Honey), 리리이(Lily)와 같이 영어로 상표명을 짓는 것이 유행했다.[42]

1907년 3월 19일자 『만세보』의 하아로 담배 광고 속 여성은 양복 차림의 남성과는 대조적으로 댕기머리에 한복을 입은 전통적인 모습으로 그려졌다(그림 10). 이들 가운데 놓인 담뱃갑은 전통과 개화 사이에서 근대의 신문물인 담배를 피움으로써 신사로 상징되는 문명을 체득할 수 있음을 설명하는 듯하다. 담배 광고는 이처럼 양장 차림의 남성을 등장시키며 담배가 신문물이자 신사의 외양을 구성하는 기호품임을 강조했다. 또한 담배 광고가 아니더라도 앞서 본 양복과 화장품 광고 속 신사 역시 대부분 궐련을 든 모습으로 그려지고 있듯

그림 10 하아로 담배 광고, 『만세보』 1907년 3월 19일자

이, 담배 든 손은 신사의 신체 일부가 되었다. 이러한 흡연가 신사들을 위해 스모가 치약은 '끽연가의 치약' 광고 시리즈를 통해 담배를 피운 후 냄새를 없애기 위한 치약을 선전하기도 했다.

양복 신사가 늘어나면서 술도 양주를 애용하는 사람이 늘어났다는 기사처럼, '현대적 신사'는 전통주보다 맥주와 위스키 등의 양주를 즐겼다.[43] 특히 맥주는 맥주를 좋아하는 주당이란 의미에서 '삐루당'이란 신조어가 만들어질 정도로 인기를 끌었다. 맥주 광고는 양복 차림의 남성상으로 신사의 기호를 강화했으며 서양 모델을 등장시키기도 했다(그림 11).[44]

또한 신사의 품위와 예의를 손상하지 않으며 고아(高雅)에 취한다는 와인 광고 역시 신사의 주류임을 앞세웠다.[45]

세창화는 신사를 '여행가와 운동가'로 호칭하기도 했는데, 여행과 산책, 운동은 모두 근대적 여가 활동이자 신사의 취미로 분류되던 덕목이었다.[46] 신사의 스포츠로 당시 새롭게 부상한 것이 승마와 골프였다. 1930년대 명사 신사 인터뷰에서 "부호에게 항용 있는 여러 가지 취미"로 승마와 골프가 빠지지 않았으며, 골프구락부와 승마구락부는 서울 "상류사회의 놀

그림 11 삿포로 맥주 광고, 『매일신보』 1937년 6월 23일자

이터"로 소개되기도 했다.[47] 양복 광고에도 신사복과 함께 승마복과 골프복을 실었고 이러한 운동복 차림의 신사 도상이 다양한 상품 광고에 그려지기도 했다. 앞서 본 제피 신사액 광고의 신사 역시 긴 상의에 허벅지 부분이 불룩한 바지, 긴 부츠와 채찍을 든 승마복 차림의 신사였다. "문화생활의 고창(高唱)되는 현대에 환영"되며 "위생적 문화생활의 필수품"임을 선전한 구라부 치약 광고 또한 골프복을 입은 신사의 도상을 보여 준다.[48]

꼴불견의 신사들, 현실 속의 신사 이미지

「이수일과 심순애」로 더 잘 알려진 『매일신보』의 연재소설 「장한몽」에서 김중배는 양복 외투인 인버네스 코트를 걸치고 수달피 목도리를 두른 모습으로 인력거를 타고 등장한다.[49] 곱실곱실하게 지진 머리는 한가운데를

그림 12 「장한몽」 삽화,
『매일신보』 1913년 5월
15일자

좌우로 갈라서 기름을 발라 빗어 붙이고 코에는 금테 안경을, 프록코트 조끼 한가운데에는 손가락 같은 금시곗줄을 길게 늘인 채였다. 그리고 손에는 "광채가 나는 물건이 잇는데 심상치 아니하고 그 굳센 광채는 등불 빛과 한가지로 찬란하여 바로 보기 어렵도록 눈이 부시다"라고 한 그 유명한 금강석 반지가 반짝인다(그림 12). 이처럼 최신 유행의 표상으로 등장한 김중배는 '훌륭한 신사'와 같은 외양으로 심순애를 유혹하고 이수일은 그를 질투한다. "그런 놈은 사나이의 눈으로 보면 아니꼬워서 구역이 나지마는 …… 여편네는 그런 사나이가 마음에 들지."

"사회의 중축이 되어 그 사회를 선의의 진보로 인도하는 모범적 인물"로 요청되었으나 이처럼 서구화된 외양만을 갖춘 채 발견되는 신사의 이미지는 광고를 통해 대중에 유포·확산되었으며, 이는 삽화와 만화 등 동시기의 다양한 시각매체(지표, index)에도 영향을 주었다. 특히 신문 연재소설 삽화는 소설과 함께 매일 지면에 게재되며 소설의 인기와 함께 신문 판매부수에도 직접적인 영향을 줄 만큼 큰 파급력을 가졌다. 광고를 통해 익숙해진 신문물의 이미지는 삽화를 통해 소설 장면에 배치됨으로써 독자들에게 보다 더 일상적인 이미지로 소화될 수 있었다.

소설 묘사에서처럼 훌륭한 신사의 외양을 갖춘 김중배도 외출에서 돌아와 집에 머물 때는 한복 차림의 도상으로 그려졌듯이, 일상에서는 신구의 이미지가 혼용되었다. 중절모에 한복을 입거나 외투에 갓을 쓴 차림의 인물이 신문소설 삽화에 종종 등장하는 것도 이러한 상황에 연유한 것이다. 이처럼 공적인 장소와 사적인 공간에서의 복식과 남성 이미지의 혼성은 새로운 남성상으로서 신사 이미지의 정착과정에서 대중의 인식과 수

용의 간극을 보여 준다고 할 수 있다.

1934년 12월 12일자『조선일보』이토히코(伊藤彦) 상점의 "조선용 특후지(特厚地) 오바(オーバ)" 광고를 보면 이러한 혼용은 오랜 시간 지속된 듯 보인다(그림 13). 조선용으로 제작된 이 양복 코트는 한복 두루마기 모양으로 소매와 둘레가 넓게 만들어진 것으로, 광고 속 남성도 갓과 장죽

그림 13 이토히코 상점 광고,『조선일보』1934년 12월 12일자

에 한복 바지 차림으로 양복 코트를 걸친 모습으로 그려졌다. 전통적 신사와 근대의 신사, 즉 동서양의 신사가 교차되는 과도기적 장면을 보여 주는 광고라 할 수 있다.

물론 이러한 혼용에 대한 당대의 시선은 곱지 않았다. 안석주(安碩柱, 1901~50)의 삽화「과도기? 망둥기? 꼴불견대회」에는 갓 쓴 한복 차림으로 자전거를 타는 남성, 두루마기에 신사화를 신은 남성, 한복과 양복 조끼를 함께 착용한 남성, 승마복 차림으로 활보하는 남성 등의 모습이 우스꽝스럽게 그려졌다(그림 14). 그는 전근대의 복식이 그대로 유지된 채 새로운 신사의 단장이 소개되며 겪게 된 혼란스러운 외양을 가리켜 '꼴불견'이라 단정하며 풍자했다.

그림 14 안석주, 「과도기? 망둥기? 꼴불견대회」, 『별건곤』 1927년 7월

양복 신사라는 못된 유행, 사치와 허영의 신사 이미지

1925년 12월 8일자 『조선일보』에 실린 만화 「멍텅구리 가덩생활」은 사람
들에게 놀림을 당하고 돌아온 남편이 일금 100원이면 금방 일등신사가 된
다며 그 돈으로 양복을 사입고 돌아오는 내용을 그렸다(그림 15). '양복만
입으면 신사'라고 했듯이 자칭 신사들이 외양의 치장에만 치중했던 모습
을 비판한 것이다.[50]

　신사의 이미지가 인쇄매체를 통해 본격적으로 확산된 1920년대 초
부터 "양복이나 입고 금테 안경이나 쓰고 금시계나 차고 자동차나 인력거

나 타면 20세기의 문화인이요 신사인 줄 아십니까"라며, 외양보다는 교육에 중점을 두어야 하며 외양만 변했을 뿐 참으로 변해야 할 제도와 사상은 의연구태를 불면했음을 비판하는 논설이 끊이지 않았다.[51] 이처럼 근대의 신사는 정신의 변화가 따르지 못한 상태에서 신사를 선전하는 광고 속 소비품의 구매를 통해 획득 가능한 가치이자 물질적 서구화만을 추구하는 기형적인 형태로 확산되었다.

양복의 신사가 격증하며 "생활 정도를 향상한다는 말이 생활양식의 외화를 의미하는 것이며 또한 거의 사치화한다는 말이나 다름이 없을 것"이라 했듯이, 이러한 소비행태는 사치와 허영으로 받아들여지기도 했다.[52] 졸업을 하기도 전에 더구나 취직될 서광도 채 보이기 전에 제일 먼저 양복점으로 달려가 100여 원씩 하는 '세비로' 양복이나 해 입고 '단장'이나 휘두르고 다니면 외형은 제법 훌륭한 일류 신사가 되었다 할 것이나, 이는 안고수비(眼高手卑)로 부모들의 부채만 더 무겁게 할 뿐이라는 비난은 모두 이들의 외양, 신사복을 향한 것이었다.[53]

「멍텅구리 가뎡생활」의 '양복대금 100원'은 양복이 사치품이었음을 보여 준다. 수백 원이나 하는 양복을 입어야만 신사라 하여 가정은 곤궁해

지고, 부모는 헌옷을 입었는데 자신은 "고등양복에 금안경 금반지 금시계 투성이"로 득의만만한 행태는 '못된 유행'으로 치부되며 끊임없이 비판의 대상이 되었다. 또한 "신사 청년제군"들에게 "군 등의 찬란한 양복은 아마 무산자의 혈한(血汗)을 착취한 대물(代物)"이므로 "양심이 있거든 좀 반성할지어다"라며 이들의 성찰을 촉구하기도 했다.[54]

그러나 여전히 "양복이 아니면 행세를 못할 줄 아는 몰각한 사람"이 상당히 많은 고로 "남의 때묻은 양복이라도 얻어 입어야 행세를 할 줄 아는" 이른바 신사를 위해 지면에는 중고양복 판매 광고가 등장하기도 했다.[55] 성조기와 함께 '미국제'로 표기된 중고품 양복과 외투, 구두 광고는 값비싼 양복을 구매하기에 넉넉지 않았던 이들을 위한 희소식이었을 것이다. 「만추풍경: 고물상양복」에는 "돈 십 원 돈 오 원 한 장을 들고 고물상으로 그 어느 놈이 그 어느 병자가 입고 다니던 것인지도 모르는 양복을 만적거리면서도 그래도 그것이나마 '스마트'한 것을 고르는" 궁핍한 '인테리' 신사의 모습이 그려졌다. 신사는 "배는 고파도 양복은 깨끗이, 깨끗만 아니라 빛깔, 스타일, 이것이 현대적이어야만" 하는 세태를 풍자한 것이다(그림 16). 양복점 쇼윈도를 기웃

그림 16 안석주, 「만추풍경: 고물상양복」, 『조선일보』 1933년 10월 20일자

그림 17 안석주, 「1931년이 오면」 6,
『조선일보』 1930년 11월 29일자

거리며 스마트한 자신의 모습을 상상하지만 고물상에서 고른 "양복에 배고 밴 나프탈렌 냄새"에 좌절하면서도 그는 생각한다. "그래도 나는 지식이 있다. 그래도 나는 너희들을 지도할 흥도를 가졌다."

나아가 "남자는 그렇게도 결백하고 청금한 체하며 허영심 없다고 하면서 웬일로 하이카라를 막고 얄밉게도 얼굴에 분을 바른다, 크림을 바른다, 수건에 향수를 뿌린다"라며 남성의 치장 또한 사치와 허영으로 비판받았다.[56] 안석주는 남성의 단장을 "사나이의 얼굴이 떡가루 속에 파묻었다 나아온 것 모양"이라고 비난하며 곧 "사나이가 분갑을 들고서 파우더로 얼굴을 톡톡 치게 될 터"라며 남성적이지 못한 행위로 치부했다(그림 17). 이는 당시 미용품 광고가 선전했던 "남자도 화장하는 시대"라던가 "남성적 화장미", "신사도"와는 대비되는 모습이라 할 수 있다. 근대 신사의 현실과

이상의 간극은 이처럼 그들이 가장 우선적으로 갖추고 싶어 했던 외양에서부터 시작되었으며, 사회의 비난 속에서도 이들은 단장을 멈추지 못했으며 오히려 유행 담론 속에서 더 심화되었다.

식민지 신사의 한계

합동광고 속 「현대 신사의 일일」을 구성하는 상품은 모두 '국산품'으로 칭해진 일본 상품이었다. 이 광고에 등장하는 '현대적 신사' 역시 일본인으로 이름과 복식에서도 이를 숨기지 않았다. 또한 조지야 양복점 광고가 신사복의 유행지를 일본 도쿄와 오사카에 둔 것이나, 구라부 화장품 광고의 '신사의 미용법' 도표 속 신사의 자리에 배치된 일본 남성 도상을 통해 신사, 즉 식민지 조선의 이상적 남성상, 나아가 근대화의 향방이 제국에 대한 선망으로 이어졌음을 읽을 수 있다.

　이처럼 당시 광고의 대다수가 일본제 상품을 선전한 것이었다는 점에서 조선의 독자에게 신사로 대표되는 근대 남성 이미지는 결국 제국 일본을 동경하며 일본의 남성상(표현대상, prototype)을 학습하는 양상으로 전개되었다고 할 수 있다. 식민지 상황 속에서 일본의 도안이 광고 상품과 함께 전해지는 양상은 근대기 전반에 걸쳐 나타나는 현상으로, 조선 내 일본인 독자를 위해 간행된 『경성일보』의 광고가 『매일신보』와 『동아일보』, 『조선일보』 등의 일간지에 중복되어 게재되곤 했다. 구라부 화장품 광고 역시 『경성일보』에 실렸던 것을 일본어 문구만 한글로 번안한 것이었다.[57]

대다수의 일본 광고를 그대로 받아들이면서 광고가 선전한 이상적 생활상 역시 근대이자 문명으로 포장된 제국 일본에 맞춰졌다. 이러한 현상은 광고 수용 과정에서 나타나는 한국의 근대적 특성이라 할 수 있다. 또한 광고 의장뿐만 아니라 그 도상을 통해 수염과 머리 모양, 취미에 이르는 유행 양식 역시 일본의 신사 이미지를 따랐다는 데에서 한국 근대 신사 도상의 식민지적 특수성을 읽을 수 있다. 근대와 동격으로 치환되는 서양의 존재를 의식하고 모방했던 한국의 근대화 과정 속에서 신사 이미지의 확산은 서구화, 정확하게는 일본식으로 번안된 서구화의 체현이라 할 수 있다.

1938년 일제에 의해 '국가총동원령'이 선포되며 전쟁은 일상의 모든 가치관을 전시와 총후의 담론 속에 잠식했으며, 양복을 대체한 국민복은 '전시하 국민 복장'으로 강요당하며 가장 첨단적인 양복으로 홍보했다. 광고와 삽화, 화단 등 시각매체 속 신사 이미지 역시 전시의 군국주의적 가치와 국력을 상징하는 군인의 이미지(표현대상, prototype)로 대체되었다.

신문은 "유행계의 면목"이 달라져 신사복 역시 "비상시국하의 국책적 견지"에서 실용적인 옷감으로 제작된 신비상시(新非常時)형의 신사복으로 변했음을 알렸다.[58] 또한 "전시하 국민의 복장 간이화가 절대 필요한 것"일 뿐 아니라 전시임에도 불구하고 복장이 "각양각색으로 화려한 것만 늘어서 남자의 '세비로' 양복만도 매년 약 삼백만 벌을 신조하는 현상"을 비판하며, '국민피복', 즉 국민복의 착용을 장려했다.[59] 광고 역시 시국색을 반영해 신사복으로 국민복을 대대적으로 선전했다.[60]

불완전한 근대의 신사

신사 이미지는 문명과 개화의 상징으로 전래되었으나 시대적 정황 속에서 매국의 표상으로도 읽히며 사치와 허영의 대상으로 비난받기도 했다. 근대가 요구한 문명의 체화가 서구화된 외양으로 실현되면서 신사는 소비사회의 주요 소비 주체이자 소비 대상이 되었으며, 이러한 신사 이미지는 근대적 인물상으로 광고를 통해 유포되고 확산되며 일상화되었다. 광고는 이처럼 신사 이미지에 개화와 유행, 미의식, 문화생활, 시대상 등의 근대적 가치를 개입했으며, 이를 통해 근대의 신사 이미지가 적극적으로 구축될 수 있었다는 점에서 이들 사이에 작용하는 양방향의 행위력을 읽을 수 있다.

근대의 신사는 시대적 이념과 이상이 요청된 인물이었으나, 서구화에 대한 동경이 일본식으로 제조된 식민지 조선에서는 구현되기 어려운 인물상이었을 것이다. 이러한 상황에서 광고가 조선인과 일본인 독자들에게 끼친 영향력과 성격은 다를 수밖에 없었다. 따라서 근대 신사와 이를 둘러싼 기표 역시 근대화의 이상과 식민지 현실, 계몽과 소비 가치 가운데에서 부유할 수밖에 없을 것이다.

전근대 관리로서의 신사와 근대 초기 광고인 옥호서림이 칭했던 신사, 일본제 화장품 구라부가 전했던 신사, 조지야가 만들어낸 신사, 마지막으로 전시의 신사가 모두 각기 다른 인물을 호명한 것이었듯이, 신사 이미지는 한국의 근대만큼이나 불완전하게 나타난다. 광고를 통해 계몽가와 소비자, 황국신민 등으로 요청된 신사는 국산으로 칭해진 일본제품 속에서 그 국적마저 표류하고 있다.

 이처럼 신사의 시대로서 구상되는 근대는 광고 속 신사를 구성하는 다양한 기표에 의해 근대적인 외양으로 단장했으나, 방향성을 잃고 부유하는 이상과 물질적·정신적 빈곤 속에서 방황하는 신지식인층의 모습으로 시현되었다. 이들의 모습은 바로 조선의 불완전한 근대를 상징적으로 보여 주는 이미지일 것이다.

후기

이 글은 '남자도 화장하는 시대'를 선전한 1920년대의 화장품 광고에서 시작한다. 광고의 상품이 바로 '신사액', 신사의 화장품이었다. 신사액 광고가 전달하는 근대의 미남 이야기에 마음이 솔깃했다. 당시의 미남은 어땠을까. 지금과는 어떻게 달랐을까. 또 얼마나 멋졌을까. 광고 제품의 이름이자 가장 중요한 근대 미남의 조건, 나아가 근대를 대표한 이상적인 인물상이 된 신사와 관련한 자료를 살펴보고 싶었다.

현재 사용하는 많은 용어가 근대기에 새롭게 만들어지거나 의미가 변했듯이 신사 또한 당시 일본을 통해 번안된 단어였다. 영어 어순을 보면 '숙녀신사'가 되어야 할 영어 'Ladies and Gentleman'이 남존여비 사상이 지배적이던 일본의 사회 관습상 '신사숙녀'로 번역되고 그것이 그대로 식민지 조선에 전해지던 시대였다. 용어의 변용처럼 근대의 이상적인 인물로 요청되었던 신사 또한 일본적인 성격에 식민지 조선의 특수성이 더해지면서 근대기 내내 불완전하고 위태로운 이미지와 담론을 만들어내고 있었다. 이 글은 당시의 광고를 통해 그 변화의 장면을 추적하며 근대의 민낯을 조금이나마 재구상하고자 한 기록이다. 신사숙녀라는 말이 오늘날까지도 일상적으로 사용되고 있듯이 일본과 근대의 그림자는 우리 가까이에 늘 드리워져 있었다.

혼자였다면 알프레드 젤의 에이전시 이론을 글에 적용하는 것도, 어려운 원서를 읽으며 공부하는 것도 불가능했을 것이다. 훌륭한 선생님들과 함께, 또 선생님들의 따뜻한 조언과 격려 속에서 스터디와 학회에 참여했던 두 해의 시간은 정말 가슴 뛰게 행복하고 영광된 시간이었다. 늘 열심히 연구하시는 선생님들의 모습에 자극을 받으며 오늘도 마음을 다잡는다.

머리글

1__ Alfred Gell, *Art and Agency: an Anthropological Theory*, Oxford : Clarendon Press, 1988, p. 51.

1. 그들의 시축(詩軸)을 위하여 붙여진
「몽유도원도(夢遊桃源圖)」

1__ Alfred Gell, *Art and Agency: an Anthropological Theory*, Oxford: Clarendon Press, 1998.

2__ 沈守慶, 『遣閑雜錄』. "중들이 높은 관료와 유학을 하는 선비에게 시를 구해서 몸가짐의 보배로 삼았으니, 이를 '시축'이라 했는데, 이는 중들의 오래된 풍속(古風)이다. 명성이 높은 학자와 관료도 모두 써주었다."

3__ 『承政院日記』, 仁祖 20年(1642) 2月 19日, 23日, 26~28日.

4__ '승시축' 제작의 기록은 조선시대 문헌에 상당

히 많다. 조선시대 유학자와 불승과의 관계 변화 속에서 '승시축'의 위상은 바뀌었지만, 근대기까지 지속되었다. 스님의 시축은 시공간이 다른 문사들을 연결하는 역할을 하여, 조선의 유학자들은 스님이 펼쳐놓은 시축 속에서 자신의 선조나 스승을 발견하고 감동하여 시를 지어준 사례를 기록으로 종종 남기고 있다. 한편 이 역할이 당쟁과 사화에서 문제를 불러일으킨 후 유학자들은 승시축에 기록하기를 조심스럽게 여기기도 했다. 조선시대 승시축에 대해서는 별도의 다각적 고찰이 필요하며, 본 논의의 범주에서 벗어나기에 소개에 그친다.

5__ 『太宗實錄』, 太宗 3年(1403) 5月 3日.

6__ 『成宗實錄』, 成宗 14年(1483) 2月 11日.

7__ 기존의 연구에서 李鍾默, 「安平大君의 문학활동 연구」, 『震檀學報』 93, 2002; 김남이, 『집현전 학사의 삶과 문학』, 태학사, 2004; 정윤회, 「〈夢遊桃源圖〉卷軸과 世宗代 書畵合璧 硏究」, 서울대학교 석사학위논문, 2017; 심경호, 『안평(安平), 몽유도원도와 영혼의 빛』, 알마출판사, 2018는 이 시기의 문예활동을 정리해 주었다는 점에서, 시축 논의는 아니었지만 본 논의를 진행하는 데 큰 도움

이 되었다.

8__ 일본 무로마치 시대의 '시화축(詩畫軸)'은 일본 회화사(繪畫史)에서 중시하는 개념이다. 島田修二郎, 『日本繪畫史研究』, 東京: 中央公論美術出版, 1987, 130~53面 이래 지속적으로 거론되는 부분이다. 중국 원나라에서 그림이 장착된 시축(혹은 詩卷)의 성행은 「公主의 雅集: 蒙元皇室與書畫鑑藏文化」, 『公主의 雅集—蒙元皇室與書畫鑑藏文化特展』, 대북고궁박물원, 2016 등에서 살필 수 있다. 이러한 동아시아적 맥락은 별도의 연구가 필요하다.

9__ 申叔舟, 「發岩瀑布詩軸後序」, 『保閑齋集』 卷15, "大抵觀其好尙, 則可以知其所蘊. 匪懈堂嘗扈駕伊川, 道經發岩, 而愛其瀑布, 卽以上聞. 大駕爲之住驛移時, 行仗臣民, 莫不瞻望咨嗟. 及還京都, 爲之命圖爲軸而徵詩於文士, 得若干首, 描畫之精, 歌詠之妙, 各造其極. 其幽閑淸勝之趣, 擧在數幅之間. 凡得見是軸者, 怳若身在發岩, 而觀其所謂瀑布者焉. 天下之物可愛者甚多, 而必於山水焉致其愛, 則其所蘊可知已. 一日, 匪懈堂侍東宮, 因語及是, 卽取而覽之, 書古風長句于別簡, 以授匪懈堂, 秖承而出, 就附軸末, 命余敍其後. 余以得一窺爲幸, 不敢辭, 遂俯伏奉讀. 天葩焜煌, 輝映籤軸, 山若增而高, 水若增而澤, 歌詠諸作, 亦若增光, 試欲極口稱頌, 則非特以近誤宜嫌, 實非賤見之所能形容也. 退而歎曰, 好尙之不可苟, 而亦不可不篤也如是哉. 匪懈堂是擧, 仁智者之事, 而又能終始不違, 故其始也, 天顔一顧, 其終也, 前星垂耀, 遂使稱頌相傳, 爲東方美談, 千萬世之下, 亦必有因其好尙而得其蘊者矣."

10__ 계유정난(癸酉靖難)으로 인하여 안평대군 관련 행적이 사라진 것과 연관이 있다고 본다.

11__ 『世宗實錄』 世宗 26年(1443) 3月 6日.

12__ 세종 1년 기해년(1419) 7월 27일(庚午)에 기록된 북경으로 보내는 표전(表箋)의 표(表)에서 "醴泉甘露, 又彰天地之感孚"라고 했다.

13__ 『世宗實錄』 世宗 26年(1443) 4月 22日. "左贊成河演賦醴泉詩以賀, 安平大君瑢及扈從諸臣皆和之."

14__ 당시 여러 문인의 시작 상황에 대하여 심경호, 앞의 책, 2018, 177~80쪽에서 상세하게 다루어 도움이 된다. 이 글은 시축을 중심에 놓고 해석했지만, 전반적인 상황 해석은 심경호의 설명과 동일하다.

15__ 河演, 『敬齋集』 卷1, 「예천을 하례하는 시를 삼가 지어 임금을 모시는 여러 벗에게 부친다. 정통 계해년 세종이 병으로 여러 차례 이천 초정의 온천으로 행차했고 선생(하연)과 여러 신하가 호종했는데 일이 있어 먼저 돌아와 시를 지어 화운을 구했다(謹賦賀醴泉詩, 奉寄侍從諸友. 正統癸亥, 世宗以風患屢作伊川椒井溫陽之幸, 先生與諸臣扈從, 因事先還, 寄詩求和)」.

16__ 河演, 『敬齋集』 卷5, 附錄 3, 상기 11인의 하례천차운(賀醴泉次韻)이 실려 있다.

17__ 朴彭年, 『朴先生遺稿』, 「扈從淸州次醴泉懸板韻」, "世宗幸椒井時, 河公演, 李公塏, 申公叔舟, 崔公恒, 黃公守身, 李公思哲及安平大君等並扈駕. 皆聯和." 여기서 호종신하는 하연, 이개, 신숙주, 최항, 황수신, 이사철(李思哲), 안평대군으로 기록되어 있다. 특이점은 하연 시의 차운자 11인(각주 16)에 들지 않는 신숙주가 호종신하 명단에 덧붙여진 점이다. 뒤에서 살피겠지만 신숙주의 시가가 『예천시축』에 실린 까닭에, 문집 정리 시 예천행 호종신했다고 판단된 것으로 추정된다.

18__ 申叔舟, 「次匪懈醴泉詩軸韻」, 『保閑齋集』 卷10, "酒星의 정수를 사랑하여 정신을 모아 기이한 향기를 발하네요. 祥瑞가 어찌 비롯함이 없으리오 聖德이 몹시 밝아서이지요. 신령한 샘물은 영원히 마르지 않고, 어여쁜 소리로 만고에 흐르리니. 요나라 세월 후에 땅이 오래지만, 白日이 중천에서 밝게 빛납니다(愛有酒星精, 凝神發奇馨. 禎符豈無自, 聖德及太淸. 靈源永不竭, 萬古流芳聲. 堯年後地久, 白日中天明)."

19__ 梁誠之, 『訥齋集』 卷5, 「扈幸喜雨亭應制」.

20__ 成三問, 「東宮賜橘, 題匪懈堂詩軸」, 『成謹甫先生集』 卷1, "公子中心愛敬客, 爲於湖上別開

筵. 月如淸畫人如玉, 下有澄江上有天. 賤士當年
親覯聖, 行宮此日試登仙. 山水奇觀已爲樂, 況承
宮橘醉樽前.”

21__ 申叔舟, 「成修撰(三問)臨江翫月圖詩序」,
『保閑齋集』卷15, “正統丁卯仲夏旣望, 陰霖海暑
不可當. 予素患熱, 若身在烘爐上. 適昌寧成謹甫
氏袖一軸示予, 軸首有圖. 謹甫氏掩其尾曰, 子能
辨乎, 予熟視之. 山高水靜, 明月高懸, 高人邀客臨
江, 貳客侍坐, 方擧酒指月. 有雁從西北來, 悠揚
欲下, 遠者小近者大, 一一可數. 汀洲窈窕, 風露高
涼, 氣象變化, 莫窮一幅尺寸耳. 生江湖萬里遐想,
令人髮豎膚粟, 不覺世間更有炎熱. 噫. 天下豈有
此. 人言九州外有蓬瀛者. 不已則其是. 謹甫氏發
掩笑曰, 昔吾扈駕喜雨亭, 與子深任氏從匪懈堂,
臨江翫月, 酒酣, 東宮命內豎徵詩, 仍賜橘一盤,
橘盡而詩見, 一坐驚且榮之, 各進詩一篇. 令圖其
跡記其詩, 以久其傳, 子爲我演其說. 吾觀世之遊
山水者, 或鑿岩窮源以爲高, 或乘流縱纜以爲放,
所謂高且放, 果眞有得於山水之樂者乎. 今子非窮
源縱纜, 直於輦轂之下, 嘯詠湖山, 與道逶迤, 高
情雅興, 得徹前星, 天葩垂艶, 照映人目, 此豈窮
源縱纜, 自以爲高且放者所可致也. 況橘之爲物,
獨立不遷, 深固一志, 譬之於人. 淑離不淫, 秉德
無私之君子也, 豈止口可鼻之已哉. 賜而必以
橘, 謹甫氏宜以爲像. 若夫當時淸遠幽閑之趣, 吾
拙矣. 不能形容, 然圖其糟粕, 尙足使人滌煩襟而
祛炎熱. 序其可已乎.”

22__ 屈原, 「橘頌」, “年歲雖少可師長兮, 行比伯夷
置以爲像兮.”

23__ 徐居正, 『四佳集』卷2, 「喜雨亭夜宴圖詩.
用諸公韻」.

24__ 「임강완월도」와 「희우정야연도」를 다른 그림
이라고 파악하는 연구가 있기에, 이를 밝혀둔다.

25__ 沈守慶, 『遣閑雜錄』, “安平手寫敍事及詩,
善畫安堅作圖名士繼和者甚多, 徐居正亦和之.”

26__ 徐居正, 『四佳集』卷5, 「應製喜雨詩 幷序」.

27__ 『文宗實錄』文宗 즉위년(1450) 8月 5日.
(명에서 돌아온 사신 정선이 아뢰기를) “예겸(倪

謙)과 사마순(司馬恂)이 안평대군의 글씨를 바치
니 황제께서 말하시기를 '매우 좋다. 꼭 이것이 조
자앙(趙子昻) 서체(書體)다'라고 칭찬하기를 마지
아니했습니다.”

28__ 崔恒, 「匪懈堂詩軸序」, 『太虛亭文集』卷1.

29__ '비해당몽유도원시축(匪懈堂夢遊桃源詩
軸)'이라 부름이 가장 적절하나, '몽유도원도'가 가
지는 현재의 위상을 감안하여 위와 같이 부르고자
한다.

30__ 임창순, 「匪懈堂 瀟湘八景 詩帖 解說」, 『태
동고전연구』 5, 1989, 257∼77쪽.

31__ 안휘준, 『안견과 몽유도원도』, 사회평론,
2009, 120∼28쪽; 박해훈, 「『비해당소상팔경시
첩』과 조선 초기의 소상팔경도」, 『동양미술사학』
1, 2012, 221∼61쪽.

32__ 申叔舟, 『保閑齋集』卷10, 「題匪懈八景圖詩
卷」, “畫瀟湘八景, 摸宋寧宗手書八景詩, 仍錄古
人八景詩以爲軸, 求題詠于文士.”

33__ 이에 대한 나의 글, 'A Mid Spring Night's
Dream'이 있다. 내용을 요약하면, 첫째, 조선 초
'꿈(夢)' 이야기는 정치적 위력이 상당히 높았으
며, 당송대 문학 선집을 편집한 안평대군은 당송대
문학에서 부상한 꿈 기록의 효용성을 알고 있었다.
'꿈'은 강력한 레토릭으로 작동하면서 현실적 인과
성을 보장받는 의미 있는 행위로 전달되었다. 둘째,
'도원(桃源)'을 보면, 고려의 문인들이 사회적 이상
의 의미로 거듭 도원관을 제시한 배경 위에서, 안
평대군은 당나라 문학으로 전하는 「도원기」 이미
지를 구현하여 「몽유도원도」에 표현되도록 했다.
요컨대, 꿈과 도원의 결합 이야기가 제시하는 레토
릭과 시각화는 당시 여러 문인에게 다양한 의미구
현을 가능케 하는 효과적 주제였으며, 시축을 만
들고자 한 안평대군의 아이디어였다.

34__ 박팽년 글 전문은 현전하는 두 번째 두루마리
및 朴彭年, 「夢桃源圖序」, 『朴先生遺稿』, 1 24a-
24b에 실려 있다. 인용문에서 b. “一日, 匪懈堂以
所作夢遊桃源記示僕. 事跡瓌偉, 文章幻眇, 其川
原窈窕之狀, 桃花遠近之態, 與古之詩歌無異, 而

僕亦在從遊之列. 僕讀其記, 不覺失聲."e. "匪懈堂, 圖形記事, 將求詠於詞林. 以僕在從遊之列, 命敍之, 僕不敢以文拙辭, 姑書此云. 正統十有二年四月日."

35__ 魚叔權, 『稗官雜記』(寒皐觀外史本) 卷4, "梅竹軒常夢遊桃源, 一人先到其處, 就視之, 則乃朴彭年仁叟也. 乃覺 招安堅, 說以夢中所見山川之狀, 令畫之. 旣成, 自爲序題其首, 過從名士皆賦其事, 爲一大軸. 余嘗於一相公宅, 得寓目焉. 梅竹軒之筆, 度之畫, 諸公之詩, 眞三絶也." 이 글은 홍선표, 「夢遊桃源圖의 창작세계: 선경의 재현과 고전 산수화의 확립」, 『美術史論壇』31호, 2010에 소개된 바 있으며, 이 글에서 해석을 약간 수정했다.

36__ 姜碩德, 「題夢桃源圖詩卷」, 姜希孟, 『晉山世稿』乾, 卷2; 申叔舟, 『保閑齋集』卷4, 「題匪懈堂夢桃源圖詩軸」.

37__ 장황의 변화 양상에 대하여는, 안휘준, 앞의 책, 2009, 120~28쪽에 의거한다.

38__ 칭송의 내용이 유가적·현실적 측면과 도가적 상상적 측면을 모두 포함하는 점은, 고연희, 「夢遊桃源圖題贊 硏究」, 이화여대 석사학위논문, 1990 및 김남이, 앞의 책, 2004 참조.

39__ 기존의 연구에서 이 시축 속 시문이 그림에 부쳐진 내용이라고 전제하고 해석하는 것이 매우 일반적이었다. 심각한 문제는, 여기에서 나아가 안평대군의 꿈과 그림은 관련이 없다는 결론에 이른 연구다. 시 속의 도가적 칭송내용에만 근거하여 「몽유도원도」는 도가(道家)의 이상을 주제로 한 그림이며 안평대군의 꿈과 관련이 없다는 결론에 이른 논의, 시문 속 유가적 칭송내용에 근거하여 「몽유도원도」는 유가적 정치철학에 근거하는 상서(祥瑞)를 그린 것이라는 결론 등은 모두 시축의 제작양태를 고려하지 않고 이 시축 속 시문이 그림에 부쳐진 제화시라는 전제에 지나치게 의거한 오류의 예다.

40__ 이 논의를 발표했을 때, 서윤정은 전근대기 그림 관련 시문에서 그림을 제대로 말하지 않은 경우를 제시하여 비교를 요구했고, 김계원은 근대기 예술작품을 전달하는 사진자료 및 학제의 문제를 제안했다. 두 질의는 본 논의가 추구하는 핵심적 문제의식을 짚어주었다. 이 부연문단으로 두 분의 질문에 답하고자 한다.

2. 청록(靑綠): 도가의 선약, 선계의 표상

1__ 청록산수화의 개념과 역사, 그리고 유형 분석에 대해서는 이수미, 「조선시대 청록산수화의 개념과 유형」, 『靑綠山水畵·六一帖』, 국립중앙박물관 한국서화유물도록 제14집, 국립중앙박물관, 2006, 184~92쪽; 문동수, 『청록산수, 낙원을 그리다』, 국립중앙박물관, 2006; 박혜영, 「조선 후반기 靑綠山水畵 연구」, 한국학중앙연구원 한국학대학원 석사학위논문, 2017 참조. 중국 회화에서 청록에 대해서는 Quincy Ngan, "The Materiality of Azurite Blue and Malachite Green in the age of the Chinese Colorist Qiu Ying", The University of Chicago Ph.D. dissertation, 2016; Quincy Ngan, "The Significance of Azurite Blue in Two Ming Dynasty Birthday Portraits", *Metropolitan Museum Journal* 53, 2018. Quincy Ngan의 청록의 상징 및 회화적 표현에 대한 흥미로운 연구에서 영감을 얻어 조선시대 회화에서의 청록에 대한 본 연구를 수행하게 되었음을 밝힌다.

2__ Richard Vinograd, "Some Landscapes Related to the Blue-and-Green Manner from the Early Yüan Period", *Artibus Asiae* Vol. 41, No. 2/3, 1979, pp. 101~31.

3__ 청록의 안료 및 청록산수화의 도교적 함의에 대한 논의는 John Hay, *Kernels of Energy, Bones of Earth—the Rock in Chinese Art*, China Institute in America, 1985; Quincy Ngan, 앞의 글, 2016, pp. 46~51. 참조.

4__ 이를 위해서 영국의 인류학자 젤의 이론에서

도움을 받고자 한다. 젤은 미술작품의 제작을 둘러싼 사회적 관계망(art nexus)에 대한 연구를 행하며, 이를 구성하는 네 가지 기본 요소의 상관관계에 대한 사례를 분석했다. 그는 지표(index)·예술가(artist)·원형(prototype)·수령자(recipient)의 네 요소 간의 인과관계 혹은 능동-피동의 관계를 행위자(agent)와 피동작주(patient)로 위치시켜서 미술관계망의 다양한 도식을 제시했다. Alfred Gell, *Art and Agency, an Anthropological Theory*, Clarendon Press, Oxford, 1998 참조.

5__ 문은배, 『한국의 전통색』, 안그라픽스, 2012, 125~37쪽; 李瀷, 『星湖僿說』 卷5, 萬物門, 「綵色」.

6__ '색을 칭하는 이름'을 '색채명', '채색의 안료를 칭하는 이름'을 '안료명', '문인들이 시문에서 대상의 색을 표현하기 위해 사용한 언어'를 '색채어'로 구분하여 사용한 고연희의 방식을 따르고자 한다. 고연희, 「문헌으로 살피는 조선 후기 색채(色彩) 인식」, 『民畫 연구』 8, 계명대학교 한국민화연구소, 2019.

7__ 이상현, 『전통 회화의 색』, 가일아트, 2010, 42~48쪽.

8__ 이상현, 같은 책, 155~60쪽.

9__ 陶宗儀, 『輟耕錄』 卷11, 「采繪法」. 도종의의 채색 관련 부분은 이덕무(李德懋)의 『청장관전서(靑莊館全書)』 「畫家顔色」에 인용되어 있다. 李德懋, 『靑莊館全書』 卷60, 「盎葉記」 七, 「畫家顔色」. 번역은 한국고전번역원 DB, 이재수 옮김, 1981 참조.

10__ 심중청(深重靑)은 국내에서도 채취했던 기록이 있다. 심중청은 검푸른 빛깔의 철사채(鐵砂彩) 안료로서 주로 황해도 수안(遂安)에서 채취되었다. 『한국학 분야 토대연구 지원: 조선시대 대일외교 용어사전 DB』, 선문대학교, 2012(한국학진흥사업성과포털) 검색.

11__ 『天工開物』 卷下, 「丹靑第十六卷」; 「珠玉第十八卷」, "屬靑綠種類者爲 瑟瑟珠 珇母綠 鴉鶻石 空靑之類. 空靑旣取內質其膜升打爲曾靑."

12__ 王槪, 『芥子園畵傳』 1집 제1책, 「설색각법」.

13__ 王槪, 『芥子園畵傳』 1집 제1책, 「설색각법」; 3집 권말, 「설색제법」.

14__ 『光海君日記』 光海君 2年 庚戌年(1610) 6月 23일(丙申), 「중국 사신 왕금이 물품을 진상하다」, "王遊擊 汲이 鍍金花 2樹, 大紅織金過肩麟紵 1端, 官綠紵 1단, 大紅潞紬 1단, 官綠潞紬 1단, 油綠雲絹 1단, 翠藍雲絹 1단, 天靑綺羅 1단, 段靴 1쌍, 弑鞊 1쌍, 朱履 1대, 紗鞊 1쌍, 池茶 2봉, 息香 2吐, 宮扇 2柄, 宮畫 2부를 진상했다."

15__ 『光海君日記』 光海君 6年(1614) 3月 13일(乙丑); 『世宗實錄』 世宗 7年(1425) 윤 7月 26일(癸亥); 李德懋, 『靑莊館全書』 卷30, 士小節七, 婦儀 2, 事物, "知學桃紅·紛紅·松花黃·油綠·草綠·天靑·鴉靑·雀頭·紫銀色·玉色諸染色法非惟有補於生計亦是女工之一端."

16__ 金安老, 『希樂堂文稿』 卷2, 「屛天亭」, "嘗觀日本屛 風濫入神畫 滄洲寫曲折 萬里論寸尺 遠山鴉深靑 近山靄荷碧 畫用深中靑荷葉綠等彩."

17__ 姜世晃, 『豹菴遺稿』 卷4, 「綠畫軒記」, "自古言山色者, 曰靑, 曰碧, 曰蒼, 曰翠, 未有言綠者. 然方當春時, 嫩樹細草, 衣被崗麓, 只是綠一色."

18__ 朴趾源, 『燕巖集』 卷17 別集, 「諸穀名品」, "菉豆 本作綠 以其色名也. 粒大而色鮮者 爲官綠, 皮薄粉多. 粒細而色深者 爲油綠 皮厚粉小早種者 呼爲摘綠 遲種呼爲狀綠 以水浸濕生白芽 爲菜中佳品."

19__ 朴趾源, 『熱河日記』, 「忘羊錄」, "亨山起開小皮箱, 出黑紙小扇以示余, 意像陶然, 又出小小瓷盒列置卓上, 莫曉其意, 逐盒開視, 滿貯石綠水碧乳金泥銀, 據卓展畫 畫老石榫竹."

20__ 朴趾源, 『燕巖集』 卷1, 煙湘閣選本, 「孔雀館記」, "其後二十餘年 余入中國 見孔雀三 …… 其端各有一金眼石綠點睛水碧重瞳暈紫界藍螺幻虹毅 謂之翠鳥者 非也. 謂之朱雀者 亦非也. 時警竦而入 晦卽鬐鬙而還魂 俄閃影而轉翠 倏葳蕤而騰毵 蓋文章之極觀 莫尙於此."

21__ 徐榮輔, 『萬機要覽』 「財用篇」 3, 호조공물,

344

別貿一年貢價.

22__ 이에 대해서는 신현옥, 「조선시대 彩色材料에 관한 연구: 의궤에 기록된 회화의 채색재료를 중심으로」, 용인대학교 석사학위논문, 2008, 7쪽 표 참조.

23__ 생삼청은 삼청보다 품질이 우수한 안료라고 한다. 신현옥, 앞의 글, 2008, 49~54쪽.

24__ 심중청 관련 기록으로는 『世祖實錄』 世祖 10년 甲申年(1464) 9月 13日條(癸亥)에 심중청·토청·삼청을 경상도 관찰사가 울산군에서 채취하여 바쳤다는 기록이 있다. 『中宗實錄』 中宗 15년(1520) 11月 27日(辛巳)에 단천(端川)에서 청화석(靑花石)을 채취하여 바친 기록이 있다. 『燕山君日記』, 燕山君 10년(1504) 3月 4日(乙丑)에 대청을 단양군 산중의 돌 사이에서 얻었다는 보고를 듣고 상의원 관원과 화원을 보내어 대청을 채취하고 조사하도록 한 기록이 있다.

25__ 하엽록은 「진석은 아니고, 금은을 제련하여 주홍의 가벼운 가루로 만들 수 있다」라는 기록으로 보아 무기 합성 안료였던 것으로 보인다. 『世宗實錄』 卷51 1431년(세종 13) 3月 6日(庚午); 『世宗實錄』 卷78, 1437년(세종 19) 7月 6日(甲午), "鹽性巧百工之事, 自言: "吹鍊金銀, 做朱紅輕粉荷葉綠等物." 上命蔣英實, 傳其術, 鹽曰: "以石吹鍊成金銀." 乃依其言, 旁求石以示之, 則曰: "皆非眞石. 竟不得傳焉, 但學做輕粉荷葉綠而已, 朱紅亦不傳習." 한편, 하엽록이 황해도 해주에서 채취되었다는 기록이 있다. 『太宗實錄』 太宗 3년 癸未年(1403) 10月 26日(庚午); 『世宗實錄』 世宗 13년(1431) 3月 6日(庚午); 『世宗實錄』 世宗 19년(1437) 7月 6日(甲午). 동록은 산화한 황동 표면에 생긴 물질, 쉽게 말해서 구리그릇에 생긴 녹을 긁어모은 것을 말한다.

26__ 경주부 장기현과 황해도 풍천군에서 뇌록이 생산되었다. 『세종실록지리지(世宗實錄地理志)』, 경상도 경주부; 황해도 풍천군.

27__ 변인호, 「조선시대 서양 합성 유기 안료의 수입과 활용」, 『한국민화』 3, 2012, 122~38쪽.

28__ 신현옥, 앞의 글, 2008, 60쪽. 『탁지준절』은 조선 말기에 왕실과 각 아문에서 소요되는 물자를 항목별로 분류·정리한 책이다. 왕실과 각 관청, 각 지방의 감영과 부·군·현 등의 소요 물자와 수급 계획에 필요한 각종 물품의 규격·용량·절가(折價) 등이 기재되어 있다. 한국민족문화대백과 검색어: 탁지준절(http://encykorea.aks.ac.kr).

29__ 李民, 「〈禹貢〉中的環渤海地區及其物質文明」, 『인문학논총』 14(1), 경성대학교 인문과학연구소, 2009, 326쪽.

30__ 『山海經』 卷5, 「中山經」, "飛蛇 又南九十里曰柴桑之山 其上多銀 其下多碧 多泠石赭……."

31__ 김용주, 『『本草經集注』에 대한 硏究』, 경희대학교 박사학위논문, 2010, 6~7쪽.

32__ 안상우, 「本草書의 系統과 本草學 發展史」, 『한국의사학회지』 18(2), 2005, 41~43쪽; 오창영, 『『神農本草經』에 관한 硏究』, 대전대학교 박사학위논문, 2009, 3~12쪽. 『신농본초경』 원본은 전하지 않으나, 주요 내용은 후대의 본초 저작에 남아 있다. 현재 통용되는 판본은 명·청 이후 흩어진 것을 수집하여 다시 정리한 것이다. 안상우, 같은 글, 2005, 42쪽.

33__ 『神農本草經』 卷1 「上經」, "上藥一百二十種, 爲君, 主養命以應天, 無毒, 多服, 久服不傷人. 欲輕身益氣, 不老延年者, 本上經."

34__ 『본초경집주』의 원본 역시 전하지 않으나, 주요 내용은 후에 나온 『증류본초(證類本草)』와 『본초강목(本草綱目)』에 인용되어 전해오고 있다. 현존하는 것으로 돈황잔권본(敦煌殘卷本)이 있다. 안상우, 앞의 글, 2005, 43쪽.

35__ 개별 약물의 설명에서 『신농본초경』과 『명의별록』의 내용을 경문(經文)으로 제시하고 각 항목마다 주문(注文)을 달면서 『藥對』, 『李當之藥錄』, 『博物志』, 『仙經』, 『詩經』, 『禮記』 등의 약물 정보를 사용했다. 김용주, 앞의 글, 2010, 44~62쪽.

36__ 김용주, 같은 글, 2010, 166쪽.

37__ 예를 들어 陶弘景, 『本草經集注』, "丹砂: 久服通神明不老, 輕身神仙", "水銀: 久服神仙, 不

死”, “太一禹餘糧: 久服耐寒暑, 不飢, 輕身, 飛行千里, 神仙.”

38__陶弘景, 『本草經集注』卷2, “丹砂: 久服通神明不老, 輕身神仙, 能化為汞, 作末名真朱, 光色如雲母, 可析者良. ……《仙經》細末碎者, 謂末沙. 此二種粗, 不入藥用, 但可畫用爾. 《仙方》, 最為長生之寶.”

39__陶弘景, 『本草經集注』卷2, “空青: 久服輕身, 延年不老, 令人不忘, 志高, 神仙. 諸石藥中, 惟此最貴. 醫方乃稀用之, 而多充畫用, 殊為可惜.”

40__陶弘景, 『本草經集注』卷2, “綠青: 此即用畫綠色者, 亦出空青中, 相帶挾. 今畫工呼為碧青, 而呼空青作綠青, 正反矣.”; “白堊: 此即今畫用者, 甚多而賤, 世方亦希……”; John Hay, *Kernels of Energy, Bones of Earth—the Rock in Chinese Art*, China Institute in America, 1985, pp. 46~49.

41__안상우, 앞의 글, 2005, 49~50쪽.

42__『本草綱目』卷10, 공청·증청·녹청·편청· 백청 항목 중 일부를 표로 정리했다. 내용과 번역은 『본초강목』 전자판, 한국한의학연구원 한의학고전DB(박상영, 노성완, 황재운 번역) 참조.

43__『本草綱目』卷10, 金石 4 石類下, “石綠, 陰石也. 生銅坑中, 乃銅之祖氣也. 銅得紫陽之氣而生綠, 綠久則成石. 謂之石綠, 而銅生於中, 與空青·曾青同一根源也. 今人呼爲大綠.”; 『本草綱目』卷10, “扁青, 釋名: 石靑, 大靑. 時珍曰: 繪畫家用之, 其色靑翠不渝, 俗呼爲大靑, 楚·蜀諸處亦有之, 而今貨石靑者, 有天靑·大靑·西夷回回靑·佛頭靑, 種種不同, 而回靑尤貴. 本草所載扁靑·層靑·碧靑, 白靑, 皆其類耳.” 『본초강목』 전자판, 한국한의학연구원 한의학고전 DB. 이 같은 내용은 Quincy Ngan, 앞의 글, 2016, p. 32 참조.

44__『本草綱目』卷8, 金石 1 金類, “銅靑. 釋名: 銅綠. 時珍曰: 近時人以醋製銅生綠, 取收晒乾貨之.”; 『本草綱目』卷10, 空靑 “方家以藥塗銅物生靑, 刮下僞作空靑者, 終是銅靑, 非石綠之得道者也.”

45__공청은 탄산염류로 된 광석인 남동광이다. 맛은 달고 시며 성질은 차고 독이 약간 있다. 눈을 밝게 하고 예막(翳膜)을 없애며 심규(心竅)를 통하게 한다. 시신경 위축(optic atrophy), 야맹증, 예막, 눈이 벌게지면서 붓고 아픈 데, 중풍으로 입이 틀어진 데 주로 쓴다. 손과 팔의 지각이 마비되거나 두통, 이명에도 쓸 수 있다. 수비(水飛)하여 눈병에 외용약으로 쓴다. 또는 가루 내어 하루 0.3~0.9g을 3번에 나누어 먹는다. 한의학대사전 편찬위원회, 같은 책, 인터넷판.

46__『顯宗改修實錄』顯宗 원년(1660) 2월 8일.

47__『肅宗實錄』卷60, 肅宗 43年(1717) 7월 23일(乙亥). 이시필(李時弼, 1657~1724)은 화학·생물학·광물학·의학 등 분야의 내용을 담은 책 『소문사설(謏聞事說)』을 남겼는데 공청에 대한 내용이 포함되어 있다. 이시필, 백승호·부유섭·장유승 옮김, 『소문사설, 조선의 실용지식 연구노트』, 휴머니스트, 2011, 162~65쪽.

48__『肅宗實錄』卷60, 肅宗 43年(1717) 10월 13일(癸巳). 이 일에 대해 후대 이익이 기록한 내용은 李瀷, 『星湖僿說』卷6, 萬物門, 「空靑」 참조.

49__李觀命, 『屛山集』卷2, 「燕行途中口號」.

50__「이시진」, 『한의학대사전』, 도서출판 정담, 2001, 전자판.

51__李時珍(1518~93), 『本草綱目』卷10, 金石 4, 空靑, “主治: 令人不忘, 志高神仙.”; 曾靑, “主治: 久服輕身不老.”

52__李時珍, 『本草綱目』卷10, 金石 4, 空靑, “別錄曰: ……能化鐵鉛錫作金. 弘景曰: 以以合丹成, 則化鉛爲金, 諸石藥中, 惟此最貴. 醫方乃稀用之, 而多充畫用, 殊爲可惜. 本經: 久服輕身延年. 別錄: 令人不忘, 志高神仙.”

53__李圭景, 『五洲衍文長箋散稿』人事篇 技藝類 醫藥, 「丹砂神理辨證說」.

54__車柱環, 『韓國의 道敎思想』, 同和出版公社, 1984, 260쪽.

55__John Hay, 앞의 책, 1985, pp. 49~50.

56__車柱環, 앞의 책, 1984, 63~72쪽.

57__임채우, 「17세기 조선 도교의 탈중화의 이념적 전환」, 『道敎文化硏究』 50, 2019, 96~102쪽.

58__정민, 「16, 7세기 遊仙詩의 자료개관과 출현동인」, 『도교문화연구』 4, 1990, 122쪽. 17세기 도가 · 도교 관련 저술은 임채우, 앞의 글, 2019, 100쪽.

59__車柱環, 앞의 책, 1984, 88쪽.

60__박병수, 「『周易參同契』의 성립과 그 성격」, 『천지개벽』 15, 1996, 205쪽; 신동원, 「朱熹와 연단술: 『周易參同契考異』의 내용과 성격」, 『韓國醫史學會誌』 14집 2호, 2001, 53~56쪽.

61__車柱環, 앞의 책, 1984, 88~89쪽. 이외에 이 책을 읽은 것이 확인되는 인물로는 선조(宣祖), 김시습, 남효은, 박상, 김안국, 서경덕, 조식, 유희춘, 박승량, 황준량, 조목, 박광정, 권호문, 고경명, 이덕홍, 유성룡 등이 있다. 조남호, 「선조의 주역과 참동계 연구, 그리고 동의보감」, 『仙道文化』 15, 2013, 402쪽.

62__朱熹, 「感興詩」, "余讀陳子昂感寓詩 愛其詞旨幽邃 音節豪宕 非當世詞人所及 如丹砂空靑金膏水碧 雖近乏世用 而實物外難得自然之奇寶."

63__李玄逸(1627~1704), 『葛庵集』 卷12, 「答申明仲」, "朱子感興詩序文中空靑水碧 蓋是仙家藥物 詳見風雅翼選註."

64__徐命膺(1716~87), 『保晚齋集』 卷2, 「和陳子昂感遇詩韻」, "朱夫子稱其丹砂空靑 金膏水碧 實物外難得自然之奇寶. 但恨不精於理而託仙以爲高也. 蓋其微旨 若曰子昂託仙 欲因此以發儒道 如參同契之借金丹 以發先天之妙." 『참동계』를 기반으로 한 서명응의 선천학 연구에 대해서는 이봉호, 「徐命膺의 先天易과 道敎思想」, 『도교문화연구』 24, 2006, 69~98쪽 참조.

65__遊仙詩에 대한 연구는 정민, 「16, 7세기 遊仙詩의 자료개관과 출현동인」, 『도교문화연구』 4(19), 1990; 정민, 『초월의 상상』, 휴머니스트, 2002; 강민경, 『유선문학과 환상의 전통』, 한국학술정보, 2007.

66__정민, 앞의 글, 1990, 101~102쪽.

67__정민, 같은 글, 1990, 104쪽, 강민경, 「조선 중기 지식인의 神仙傳 독서 경향과 詩化」, 『도교문화연구』 17, 2002, 11쪽.

68__정민, 앞의 글, 1990, 121쪽.

69__임채우, 앞의 글, 2019, 96~104쪽.

70__鄭蘊(1569~1641), 『桐溪集』 續集 卷1, 「設坐候仙官」. 번역은 한국고전번역원 DB(https://db.itkc.or.kr/) 참조.

71__금벽이 사찰 건축의 화려한 단청을 상징하는 데 사용된 사례도 있지만 여기서는 주제의 원활한 전개를 위해 도가적 세계를 나타낸 사례를 집중적으로 보겠다.

72__李學逵(1770~1835), 『洛下生集』 冊一, 竹樹集(辛酉), 「秋日 申 · 具二生見過 設白酒魚鱠 座間賦贈」, "巫山金碧色, 天外澹黔霆, 遲汝衝泥遠, 微凉改席佳, 野堂開竹樹, 秋雨酌茅柴, 振觸南來意, 西風吹我懷." 무산을 선계로 보는 것은 초나라 회왕(懷王)이 고당(高唐)에서 무산의 신녀를 만난 이야기에서 유래한다. 『文選』 宋玉 高唐賦.

73__徐有聞(1762~1822), 『戊午燕行錄』 卷4, 己未年(1799, 정조 23).

74__林有麟(1578~1647), 『素園石譜』(1613), 「素園石譜自序」, "石之大卒崒 畫於五嶽而道書所稱洞天福地, 靈蹤化人之居 則皆有怪靑奇碧焉"; 신정수, 「『림원석보』와 『소원석보』의 비교 연구-靈璧石 기술 양상을 중심으로」, 『漢文學論集』 42, 2015, 137쪽에서 재인용.

75__윤진영, 「조선시대 계회도 연구」, 한국학중앙연구원 박사학위논문, 2004, 244~62쪽; 「박정혜, 『顯宗丁未溫幸契屛』과 17세기의 산수화 契屛」, 『美術史壇』 29, 2009, 97~128쪽.

76__17세기 채색 안료의 수입 증가가 채색화 제작의 배경이었다는 논의는 박혜영, 앞의 글, 2017, 39~40쪽.

77__유미나, 「조선 후반기 仇英 繪畫의 전래 양상과 성격」, 『위작, 대작, 방작, 협업 논쟁과 작가의 바른 이름』, 2018 미술사학대회 발표집, 2018. 6, 12~18쪽; 유미나, 「겸재정선미술관의 《산정일장

도(山靜日長圖)》, 조선 후기에 전래된 구영(仇英) 화풍의 산거도(山居圖)」,『숨은 명작, 빛을 찾다』, 겸재정선미술관, 2020, 161~76쪽; 서윤정, 「조선에 전래된 구영의 작품과 구영 화풍의 의의」,『미술사와 시각문화』 26, 2020. 조선 후기 청록산수화와 구영 화풍의 밀접한 관련성에 대해서는 박혜영, 앞의 글, 2017, 46~82쪽 참조.

78__ 구영 청록산수의 도교적 성격에 대해서는 Stephen Little, *Realm of the Immortals: Daoism in the Arts of China*, Chicago: The Art Institute of Chicago, 2000; 許文美, 「仙氣飄飄 長樂未央 −明仇英仙山樓閣」,『故宮文物月刊』 282, 2006, 71~80쪽; Quincy Ngan, 앞의 글, 2016, pp. 207~49.

79__ 조선에 전래된 구영의 「요지연도」에 대해서는 박정혜, 「궁중 장식화의 세계」,『조선궁궐의 그림』, 돌베개, 2012, 108~22쪽; 차미애, 「恭齋 尹斗緖 一家의 繪畵 研究」, 홍익대학교 박사학위논문, 2010, 332~38쪽; 박본수, 「朝鮮 瑤池宴圖 研究」, 고려대학교 박사학위논문, 2016, 18쪽 참조.

80__ 요지연도에 대한 17세기 문헌으로 鄭文孚, 『農圃集』 卷1, 「瑤池宴圖」; 南龍翼, 『壺谷集』 卷8, 「別杅城李使君」; 李瑞雨, 『松坡集』 卷7, 「畫幅雜詠」; 肅宗, 『列聖御製』 卷12~39, 「題瑤池大會圖」가 있다. 박본수, 「朝鮮 瑤池宴圖 研究」, 고려대학교 박사학위논문, 2016, 22~23쪽 참조.

81__ 이원진, 「권대운기로연회도(權大運耆老宴會圖)―권대운과 기로들을 위한 잔치」,『역사와 사상이 담긴 조선시대 인물화』, 학고재, 2009, 172~97쪽; 박정혜, 앞의 글, 2009 101~102쪽; 김지선, 「《권대운기로연회도》 연구」, 서울대학교 석사학위논문, 2020.

82__ 도원에 대한 인식의 변화에 대해서는 Susan E. Nelson, "On Through to the Beyond: The Peach Blossom Spring as Paradise", *Archives of Asian Art* 39, 1986, pp. 23~47; 허용, 「朝鮮時代 桃源圖 研究」, 고려대학교 석사학위논문, 2006, 13~24쪽.

83__ 李廷龜, 『月沙集』 제12권, 「儐接錄中」. 번역은 한국고전번역원 DB(https://db.itkc.or.kr/) 참조.

3. 일제강점기, 유리건판 사진은 어떻게 고미술을 재현했을까?

1__ 1880년대 일본이 자체 제조·판매한 유리건판으로는 요시다도쿄 건판, 히노데 건판이 있으며, 건판의 제조는 소규모의 수공업을 기반으로 한다. 김영민, 「국립중앙박물관 유리건판」,『국립중앙박물관소장 유리건판』, 국립중앙박물관, 2007, 266쪽.

2__ 19세기 과학 도판과 시각적 재현에서 '객관성' 담론의 중요성에 대해서는 Lorraine Daston and Peter Galison, "The Image of Objectivity", *Representations* No. 40, Autumn 1992, pp. 81~128 참조.

3__ 19세기 말 일본의 학문 분과의 재편과 역사주의적 관점의 성립에 대해서는 Stefan Tanaka, *New Times in Modern Japan*, Princeton: Princeton University Press, 2006, pp. 27~53.

4__ 이에 대해서는 Christopher Pinney, "Parallel Histories of Anthropology and Photography", *Anthropology and Photography 1865-1920*, E. Edwards(ed.), New Haven and London: Yale University Press, 1992, pp. 74~95.

5__ 현재 국내의 4개 기관에서 유리건판 사진을 소장하고 있다. 국립중앙박물관은 도리이 류조의 신체측정 사진과 세키노 다다시의 고적조사 사진, 성균관대학교박물관은 민속학자 후지타 료사쿠의 유리건판을 보관 중이다. 국사편찬위원회에서는 조선사편수회 조사자료(1927~1935)로 제작된 유리건판을, 서울대학교박물관은 민속학자 아키바 다카시의 유리건판 사진과 종교학자 아카마쓰 지조(赤松智城, 1886~1960)의 건판 1,300여

점을 소장하고 있다. 서울대학교박물관 측은 사진을 인화·정리하는 것에만 6년이 걸렸다고 하는데, 이는 유리건판 사진의 취급과 보존, 데이터베이스화가 얼마나 어려운 작업인지 시사한다.

6＿ '사진의 행위자성'에 대해서는 작품의 의미를 여러 행위자의 관계망 속에서 형성되는 것으로 파악한 알프레드 젤의 이론을 참고했다. 시각미술에 대한 인류학적 이론을 정립하려 했던 젤은 미술(품)의 제작에서 유통을 아우르는 촘촘한 사회적 네트워크를 크게 행위자(agent)와 피행위자(patient)의 관계로 나누어 설명한다. 전자가 주체적 능력이나 수행성을 발휘하는 개체라면, 후자는 전자의 수행성을 받아들이는 개체를 뜻한다. 행위자-행위수령자로 분기된 두 축은 작가(artist), 지표(index), 원형(prototype), 수령자(recipient)의 세부 요소로 다시 나누어진다. 총 8개의 요소가 구성하는 사회적 네트워크 속에서 같은 미술품이 전혀 다른 의미를 가질 수 있다. 대다수의 연구에서 19세기 조사기록 사진은 후원자나 연구자의 입장을 고스란히 반영하는 피행위자이자 투명한 지표로 여겨져 왔다. 나는 젤의 이론을 하나의 프레임으로 삼아, 식민지 고적조사사업에서 사진의 행위력에 초점을 맞추어 연구를 진행했다. 즉 사진(술)과 사진 외적 요소와의 접촉, 연동, 상호매개 속에서 유리건판 사진의 의미가 어떻게 새롭게 생성되거나 발현될 수 있었는지 알아보려 했다. 젤의 이론에 대해서는 Alfred Gell, *Art and Agency: an Anthropological Theory*, Oxford, Clarendon Press, 1998, pp. 12~50 참조.

7＿ 1872년의 간지(干支)인 '진신(壬申)'에서 이름을 가져온 근대 일본 최초의 문화재 조사다. 메이지 정부는 고대부터 천황가의 보물을 관리해 온 토다이지(東大寺)의 쇼소인(正倉院)을 조사하기 위해, 문부성 박물국 관료를 관서지역으로 파견하여 고기구물(古器舊物)을 조사하고, 등급별로 나누도록 지시했다. 이때 사진가 요코야마 마쓰사부로(橫山松三郎, 1838~84)가 대동했고, 촬영한 사진의 일부가 이듬해 빈 만국박람회에 출품되었다.

8＿ 문화재 조사와 고대사 서술의 관계에 대해서는 다카기 히로시, 박미정 옮김, 「근대 일본의 문화재 보호와 고대미술」, 『미술사 논단』 11, 2000, 87~102쪽 참조.

9＿ 森本和男, 『文化財の社会史 : 近現代史と伝統文化の変遷』, 彩流社, 2010, 175面 참조.

10＿ 사오토메 마사히로, 「1945년 이전의 고구려 벽화고분의 조사 연구」, 동북아 역사넷의 고구려 문화유산(http://contents.nahf.or.kr/item/item.do?levelId=ku.d_0003_0050&viewType=I(검색일: 2020년 11월 1일).

11＿ 한일병합조약 직후 고적조사의 담당부서는 통감부 탁지부에서 총독부 내무부 지방국 제1과에 인계되었다. 사오토메 마사히로, 「1945년 이전의 고구려 벽화고분의 조사 연구」, n. p. 1915년 12월 총독부박물관 개관과 더불어, 담당부서는 다시 1916년 4월 총독부 내무부 지방국 제1과에서 총무국 총무과로 이전된다. 이때 지방국 제1과가 담당하던 사적조사사업—세키노 다다시, 야쓰이 세이치(谷井済一, 1880~1959), 구리야마 슌이치(栗山俊一, 1882~?)가 수행—과 학무편집과의 사료조사—도리이 류조(鳥居龍藏, 1870~1953), 이마니시 류(今西龍, 1875~1932)가 수행—를 통합하여 총무국 총무과로 이관하고, 박물관이 고적조사사업을 총괄하는 형식으로 바뀐다. 또한 총독부는 1916년 7월 10일 '고적 및 유물 보존 규칙'을 시행하는데, 이에 따르면 모든 발굴조사는 총독부의 허가 아래 수행되었다. 1916년의 규칙과 더불어 고적조사위원회와 박물관협회가 설치되었고 새로운 고적조사5개년계획을 시작했다. 고적조사위원회는 세키노 다다시, 구로이타 가쓰미(黑板勝美, 1874~1946), 도리이 류조, 이마니시 류 등을 포함한다.

12＿ 아리미쓰 교이치는 다음과 같이 말한다. "연구의 목적과 결과에 대한 평가는 당시와 지금 세대의 몫이지만, 저에게 있어 한국에서의 고고학 조사는 필드가 한국이었을 뿐이지 그 이상도 이하도 아닙니다. 저에게 있어 가장 젊었던 시기를 보낸 고고

학의 대상지였던 것입니다." 권종욱, 「마지막 조선
총독부 박물관상 아리미쓰 교이치」, 『사진예술』
Vol. 222, 2007, 10, 58쪽.

13__ 関野貞, 『韓国建築調査報告』, 東京帝国大
学工学科大学, 1904, 2쪽. 강조는 글쓴이.

14__ 사오토메 마사히로, 「1945년 이전의 고구려
벽화고분의 조사 연구」, n. p. 더불어 세키노 다다
시는 자신의 야장(필드 카드)을 따로 작성하여, 현
지조사의 대상에 대한 관찰 내용을 상세히 기술하
거나 스케치를 남기기도 했다. 이후 세키노 다다시
는 자신의 필드 카드를 토대로, 『美術新報』, 『考古
学雑誌』, 『国華』 등에 자신의 논문을 작성하여 발
표하기도 했다.

15__ 関野貞研究会, 『関野貞日記』, 中央公論美
術出版, 2007, 127~29面.

16__ 정하미, 「1902년 세키노 타다시의 '조선고적
조사'와 그 결과물 '한국건축조사'보고에 대한 분
석」, 『비교일본학』 47, 2019, 189쪽. 정하미는 이
논문에서 세키노 다다시의 일기를 분석하여 일제
강점기 제국 지식인의 조사 활동을 미시사적 관점
에서 바라볼 수 있는 해석의 가능성을 열어주었다.

17__ 関野貞, 앞의 책, 1904, 2面. 강조는 글쓴이.

18__ 도윤수·한동수, 「세키노 타다시의 한국건축
조사보고 도판 오류에 관한 연구-중흥사, 신흥사,
청량사를 중심으로」, 『대한건축학회 논문집』
29(2), 2013, 155~62쪽.

19__ 세키노 다다시, 심우영 옮김, 『조선미술사』,
동문선, 2003(1932), 106쪽, 110쪽.

20__ 세키노 다다시의 「고적 보존에 관한 각서」는
早乙女雅博, 「高句麗壁画古墳の調査と保存」, 『関
野貞アジア踏査—平等院·法隆寺から高句麗古
墳壁画へ』, 東京大学出版部, 2005, 279面 참조.
강조는 글쓴이.

21__ 일본인이 조사·보고한 고구려 벽화무덤은
평양 일대에서 15기, 지안 일대에서 12기 등 총 27
기다.

22__ 즉 세키노 다다시는 총독부의 촉탁으로, 오
바 쓰네키치와 오오타 후쿠조는 이왕가박물관의

촉탁 신분으로 발굴조사에 참여했다. 이는 세키노
다다시가 사전에 벽화 모사의 경비를 이왕가박물
관에서 부담하도록 협의했기 때문이라고 한다. 제
작된 모사도의 일부가 이왕가박물관과 도쿄미술
학교(현 도쿄예술대학)에 소장된 경위 또한 이와
관련된다. 최혜정, 「일제하 평양지역의 고적조사사
업과 고적보존회의 활동」, 부산대학교 석사학위논
문, 2006, 17~18쪽; 최장열, 「일제강점기 강서무
덤의 조사와 벽화 모사」, 『고구려 무덤벽화-국립
중앙박물관 소장 모사도』, 국립중앙박물관,
2006, 238쪽.

23__ 광원 조건에 대해서는 太田天洋, 「朝鮮古墳
壁画の発見に就て」, 『美術新報』 第12巻 第4號,
1913; 최장열, 앞의 글, 2006, 238쪽.

24__ 최장열, 같은 글, 2006, 233~34쪽.

25__ 1910~40년까지 확대 인화를 하는 것보다,
대형 판형의 카메라에 촬영하는 것이 더 수월했다
고 한다. 김영민, 앞의 글, 2007, 266~70쪽 참조.

26__ 모사의 방법에 대해서 두 가지 견해가 공존한
다. 최장열에 의하면, 실물과 같은 크기로 현장에
서 작성한 1차 모사도의 경우, 비치는 얇은 종이를
벽화 면에 붙여 그림을 베낀 후, 물감으로 색을 맞
춰내는 방식이 사용되었을 것이다. 최장열, 앞의
글, 2006, 233쪽 참조. 김용철에 의하면, 벽에 종
이를 부착해 그린 경우뿐 아니라 일본에서 유물 묘
사를 위해 사용했던 독특한 기법인 스키우츠시(透
き写し)와 아게우츠시(揚げ写し) 기법을 혼용했
을 가능성이 크다. 스키우츠시는 탑사 기법으로 원
화 위에 종이를 놓고 윤곽선으로 따라 점이나 선으
로 표시하여 그리는, 일종의 잔상을 이용한 기법이
고, 아게우츠시는 원화를 한동안 응시한 다음, 그
위에 놓인 종이를 말았다 폈다 하면서 옮겨 그리는
기법이다. 김용철, 「근대 일본인의 고구려 고분벽
화 조사 및 모사, 그리고 활용」, 『미술사학연구』
254, 2007, 114쪽 참조.

27__ 세키노 다다시의 양식주의 미술사가 가진 문
제점과 식민사관의 반영에 대해서는 김용철, 같은
글, 2007, 109쪽 참조.

28__ 세키노 다다시, 앞의 책, 2003, 115쪽.

29__ 『조선고적도보』는 일반인을 대상으로 출판한 것이 아니라, 총독부가 출판과 복제, 유통의 권리를 독점하여, 총독이 유명인과 학자에게 증정하는 식으로 유포되었다. 즉 학문의 유포와 활성화보다는 엘리트층의 교육 효과 및 권력의 가시화, 그리고 식민지배 구조의 정당화를 의도하기 위해 제작된 것에 가깝다. 최장열, 앞의 글, 2006, 239쪽.

30__ 高橋潔, 「朝鮮古蹟調査における小場恒吉」, 『考古学史研究』10, 京都木曜クラブ 2003, 48面.

31__ 후지타 료사쿠의 조사 당시 촬영한 1,875점의 유리건판이 성균관대학교박물관에 소장되어 있으며, 그중 경주 관련 사진은 500매 정도다. 촬영 시기는 1926~40년으로 추정된다.

32__ 関野貞研究会, 앞의 책, 2007, 128面.

33__ 무라카미 사진점에 대해서는 권행가, 「근대적 시각체제의 형성과정: 청일전쟁 전후 일본인 사진사의 사진활동을 중심으로」, 『한국근현대미술사학』26, 2013, 208~17쪽; 이경민 『제국의 렌즈』, 산책자, 2010 참조. 세키노 다다시의 일기를 통해 추측하건대, 국권피탈 전후 조선 출신 사진들이 운영하는 사진관이 희박했던 시기, 무라카미 사진점을 포함한 재조선 일본인의 사진 업장에서 고적조사사업을 위한 유리건판과 재료를 조달했을 것으로 여겨진다.

34__ 吉井秀夫, 「澤俊一とその業績について」, 『高麗美術館研究紀要』6, 2008, 78~79面.

35__ 吉井秀夫, 「일제강점기 석굴암 조사 및 해체 수리와 사진촬영에 대해서」, 『경주 신라 유적의 어제와 오늘―석굴암, 불국사, 남산』, 성균관대학교 박물관, 2007, 79쪽.

36__ 吉井秀夫, 같은 글, 2007, 204쪽.

37__ 권종욱, 앞의 글, 2007, 55쪽.

38__ 吉井秀夫, 앞의 글, 2008, 82~83面.

39__ 이경민은 우치다 게이타로의 사진을 수집, 정리, 디지털화했고, 기획전 〈유리판에 갇힌 물고기〉(갤러리 풀, 2009)와 〈다큐먼트〉(서울시립미술관, 2004)에서 두 차례 소개했다. 전시와 아카이브에 대해서는 Gyewon Kim, "Unpacking the Archive: Ichthyology, Photography, and the Archival Record in Japan and Korea", *positions: asia critique* 18(1), 2010, pp. 57~87.

40__ 우치다 게이타로의 유리건판은 결국 지방의 고서점을 떠돌다가 한 수집가의 눈에 포착되었고, 사진 기록학자이자 역사가인 이경민의 눈에 다시 포착되어 두 차례 전시를 가진 이후, 현재 동강사진박물관에 소장되어 있다. 이에 대해서는 이경민, 『유리판에 갇힌 물고기』, 아카이브 북스, 2004 참조.

41__ 권종욱, 앞의 글, 2007, 58쪽.

42__ 이에 대한 자세한 설명은 이경민, 「아키바의 사진 아카이브와 재현의 정치학」, 『황해문화』34, 2002, 399~406쪽 참조.

4. 왕의 이름으로

1__ 인류학자 알프레드 젤(Alfred Gell, 1945~97)에 의하면, "행위자성이란 어떤 일이 발생할 때 인간 행위자(person-agent) 또는 물건 행위자(thing-agent)가 사전에 의도했다고 생각되는, 인과관계에 관한 사고를 다루기 위해 문화적으로 규정한 틀"이다. 여기서 젤은 행위자성을 발휘하는 행위자/주체(agent)와 행위자성의 영향을 받는 피동작주(patient)의 대립 쌍을 등장시킨다. 행위자는 그 행위에 의해 영향을 받는 대상, 즉 피동작주가 있어야만 행위자로 성립할 수 있으며, 반대의 경우도 마찬가지다. 능동성과 수동성, 행위자와 피동작주는 항상 관계적인 개념이며, 이 관계는 유동적이며 변화 가능성을 지닌다. '행위자성(agency)' 개념에 대한 정의와 이론에 대한 상세한 설명은 Alfred Gell, *Art and Agency: an Anthropological Theory*, Oxford: Oxford University Press, 1998, pp. 17~18 참조.

2　이를 통해 이성계는 예술의 대상이자, 후원자로서 예술의 직접적인 '인간 행위자(person-agent)'가 되는 동시에, 이성계와 관련하여 파생된 유품과 사적은 이성계의 행위자성이 확장된 '물건-행위자(thing-agent)'로 기능하며 시대를 초월하여 이성계의 역사와 이미지를 후대에도 지속적으로 확대재생산한다. 이경묵은 비인간 행위자에 관한 인류학적 연구에서 "물건의 힘에 대한 승인이 물건/사물 내부로부터 기인하는 신비로운 것이 아니라 특정 물건이 놓인 구체적 맥락, 즉 행위-연쇄로서의 작동-망(work-net)이 물건의 힘의 정체"라고 규정하고 있다. 자세한 논의는 이경묵, 「물건의 힘과 작동-망(work-net)의 상상력」, 『비교문화연구』 22(1), 서울대학교 비교문화연구, 2016, 311~43쪽 참조.

3　조선시대 어진에 대한 최근 연구의 동향에 관해서는 조선미, 『어진, 왕의 초상화』, 한국학중앙연구원출판부, 2019; 조인수, 「조선 초기 태조어진의 제작과 태조 진전의 운영」, 『미술사와 시각문화』 3, 미술사와 시각문화학회, 2004, 116~53쪽; 조인수, 「조선 왕실에서 활약한 화원들: 어진 제작을 중심으로」, 『조선: 화원대전』, 삼성미술관 리움, 2011, 283~95쪽; 조인수, 「조선 후반기 어진의 제작과 봉안」, 『다시 보는 우리 초상의 세계』, 국립문화재연구소, 2007, 6~33쪽; 조인수, 「전통과 권위의 표상」, 『미술사연구』 20, 미술사연구회, 2006, 29~56쪽; 유재빈, 「조선 후기 어진 관계 의례 연구. 의례를 통해 본 어진의 기능」, 『미술사와 시각문화』 10, 미술사와 시각문화학회, 2011, 74~99쪽; 윤진영, 「왕의 초상을 그린 화가들」, 『왕의 화가들』, 돌베개, 2012, 128~215쪽; 이성훈, 「숙종과 숙종어진(肅宗御眞)의 제작과 봉안-성군(聖君)으로 기억되기-」, 『미술사와 시각문화』 24, 미술사와 시각문화학회, 2019, 24~71쪽; 이수미, 「경기전 태조어진(御眞)의 조형적 특징과 봉안의 의미」, 『미술사학보』 26, 미술사학연구회, 2006, 15~32쪽; 이종숙, 「숙종대 장녕전(長寧殿)의 건립과 어진 봉안」, 『미술사와 시각문화』 27, 미술사와 시각문화학회, 2021, 68~101쪽 등을 참조할 수 있다.

4　젤이 제시한 각각의 개념과 네 가지 개념의 상호작용에 대한 상세한 설명과 적용 예시는 Alfred Gell, 앞의 책, 1998, pp. 12~50; Robin Osborne, Jeremy Tanner, "Introduction: Art and agency and Art History", *Art's agency and Art History*, Robin Osborne and Jeremy Tanner, Malden: Blackwell Publishing, 2007, pp. 1~27 참조.

5　그러나 준원전(濬源殿)의 태조어진을 한양의 경희궁으로 모시고 와서 모사를 진행할 때, 현종이 당시의 복식 제도를 반영하여 태조어진의 청색 곤룡포를 홍색으로 바꾸어 그리도록 했다고 한다. 이때 모사한 준원전의 태조어진은 1911년에 촬영된 유리원판 사진을 통해 확인할 수 있는데, 이후 준원전 태조어진은 1901년 경운궁 선원전 화재로 불타버린 태조어진을 그려 봉안할 때 범본이 되었다. 경기전 태조어진의 고식적인 성격의 대해서는 이수미, 「경기전 태조어진의 원본적 성격 재검토」, 『조선왕실과 전주』, 국립전주박물관, 2010, 234~42쪽 참조.

6　이경묵, 앞의 글, 2016, 314~16쪽.

7　김지영, 「肅宗 · 英祖代 御眞圖寫와 奉安處所 확대에 대한 고찰」, 『규장각』 27, 서울대학교 규장각 한국학연구원, 2004, 65~68쪽.

8　어진을 둘러싼 행위자성 발현의 복합성에 대해서는 Jessica Rawson, "The agency of, and the agency for, the Wanli Emperor", *Art's agency and Art History*, Robin Osborne and Jeremy Tanner, Malden, MA: Blackwell Publishing, 2007, pp. 95~113 참조.

9　『光海君日記 (중초본)』 卷82, 光海君 6年 (1614) 9月 7日(丙辰) 2번째 기사; 『光海君日記 (중초본)』 卷82, 光海君 6年(1614) 9月 9日(戊午) 1번째 기사 1614년; 김지영, 앞의 글, 2004, 55~76쪽.

10　金世恩, 「조선시대 眞殿 의례의 변화」, 『진단

학보』118, 진단학회, 2013, 8~19쪽.

11__『仁祖實錄』卷24, 仁祖 9年(1631) 3月 7日(辛巳) 1번째 기사.

12__조선 왕조와 태조 관련 사적지로서 함흥의 역사적 성격의 중요성이 조명된 전시와 미술사적 연구가 최근 활발히 진행되어 다양한 시각자료가 소개·분석되었다. 2010년 개최된 〈조선을 일으킨 땅, 함흥〉(국립중앙박물관, 2010) 테마전을 비롯하여 박정애, 『조선시대 평안도 함경도 실경산수화』, 성균관대학교출판부, 2014; 박정애, 「18~19세기 咸鏡道 王室史蹟의 시각화 양상과 의의」, 『한국학』35(1), 한국학중앙연구원, 2012, 116~55쪽; 정은주, 「『北道陵殿誌』와 ≪北道(各)陵殿圖形≫ 연구」, 『한국 문화』67, 서울대학교 규장각 한국학연구원, 2014, 225~66쪽 등에서 관련 연구 성과를 자세히 소개하고 있다.

13__ 李裕元(1814~1888), 『林下筆記』卷16, 「文獻指掌編」, '함흥(咸興)의 본궁(本宮).'

14__윤정, 「숙종대 太祖 諡號의 追上과 政界의 인식-조선 創業과 威化島回軍에 대한 재평가」, 『동방학지』134, 연세대학교 국학연구원, 2006, 219쪽.

15__윤정, 「정조의 本宮 祭儀 정비와 '中興主' 의식의 강화」, 『한국사 연구』136, 한국사연구회, 2007, 179~216쪽.

16__윤정, 앞의 글, 2006, 219~59쪽.

17__김우진, 「조선 후기 咸興·永興本宮 祭享儀式 整備」, 『朝鮮時代史學報』72, 조선시대사학회, 2015, 103~108쪽. 당시 대명의리론과 북벌론을 주창한 노론계 인사에 의해 북도의 사적 정비가 발의되고 추진되었다는 점에서 숙종과 함께 중요한 주체로 논의될 수 있다.

18__태조대 『팔준도』제작 배경과 숙종대 이모한 사정과 숙종 어제에 관한 분석은 정병모, 「國立中央博物館所藏〈八駿圖〉」, 『美術史學研究』189, 韓國美術史學會, 1991, 3~26쪽 참조.

19__『列聖御製』卷16, 肅宗大王 文 「太祖大王所御八駿圖(幷小序)」, 86~88쪽. "然則其所以不忘

我 聖祖 創業之艱難, 而念守成之不易者."

20__윤정, 앞의 글, 2006, 253쪽.

21__申叔舟, 『東文選』卷3, 賦, 「八駿圖賦」. "하늘이 이런 신물을 낳은 것은 일천백년 대의 이적을 나타내어 우리 조선의 천명받는 상등 상서를 짓고자 함이외네(此天之所産, 此神物顯異於世一千百, 曠百代而爲我朝鮮受命之上瑞者也)."

22__『列聖御製』卷16, 肅宗大王 文 「太祖大王所御八駿圖(幷小序)」, 86~88쪽. "斯豈非八駿圖誌 天産龍種與人一託死生 而成大業者乎."

23__南九萬, 『藥泉集』卷28, 「咸興十景圖記(幷序)」, '祭星壇', 4쪽; 李肯翊, 『燃藜室記述』卷1, 「太祖朝故事本末」, '잠룡 때 일.'

24__1913년에 촬영한 유리건판 사진으로 남아 있는 '己卯九月 延秉圖送'의 기록이 있는 그림은 1759년 당시 홍상한이 봉심을 하고 영조에게 보고하기 위해 제작한 화첩으로 추정된다. 국립중앙박물관 편, 『조선을 일으킨 땅, 함흥』, 국립중앙박물관, 2010, 54쪽.

25__함흥의 덕안릉, 안변의 지릉·숙릉, 함흥의 의릉·순릉·정화릉, 영흥의 준원전(태조의 진전), 함흥의 경흥전(환조와 태조의 함흥 구저, 귀주동), 함흥본궁(태조가 귀주동에서 옮겨 살던 집, 상왕으로 물러났을 때 기거한 집), 영흥본궁(환조의 구저로 태조와 신의왕후의 위패 봉안), 영흥의 흑석리(태조 탄생지), 함흥의 독서당(태조가 왕이 되기 전 독서하며 학문을 연마하던 곳) 순으로 그려졌다. 작품의 제작 배경과 제작 시기에 관한 추정은 정은주, 앞의 글, 2014, 225~66쪽의 연구 결과를 참조했다.

26__황정연, 「조선시대 능비(陵碑)의 건립과 어필비(御筆碑)의 등장」, 『문화재』42(4), 문화공보부 문화재관리국, 2009, 20~49쪽.

27__장서각에 소장된 「朝鮮太祖大王讀書堂重建事蹟碑」(S11^01^09^4150)가 이때 세운 비의 탁본이다.

28__『承政院日記』1116冊, 英祖 31年 2月(丙辰).

29__ 젤의 이론을 대입시키면, 이 경우 두 층위에서 두 행위자가 영향력을 발휘하는데, 첫 번째 단계에서 태조(행위자)의 행위자성에 의해 관련 사적(지표)이 생기고, 두 번째 단계에서 영조(행위자)의 행위자성 의해 사적(원형)이 『북도능전도형』과 같은 지표로 제작되며 이것이 당대와 후대의 관람자/수령자에게 그 영향력을 끼치게 된다. 『북도능전도형』과 같은 시각적 지표에서는 태조의 주체성/행위자성은 상징적으로만 작동하며, 작품의 제작과 형성, 목적과 기능과 같은 실질적인 면은 영조의 주체성에 의해 가동된다고 할 수 있다. 이는 조선시대 태조의 이름을 걸고 행해지는 왕조현창 사업의 작동 기제에 대부분 해당되는 사항이라고 볼 수 있다.

30__ 김우진, 앞의 글, 2015, 93~121쪽.

31__ 윤정, 앞의 글, 2007, 179~216쪽.

32__ 이 소나무의 연혁에 대해서는 남구만(南九萬, 1629~1711)의 『약천집(藥泉集)』, 김창흡(金昌翕, 1653~1722)의 『북관일기(北關日記)』, 홍양호(洪良浩, 1724~1802)의 『이계집(耳溪集)』, 이유원(李裕元, 1814~88)의 『임하필기(林下筆記)』, 한장석(韓章錫, 1832~94)의 『미산집(眉山集)』 등 조선 후기 관북지방의 유람기를 비롯하여 함흥의 풍물과 지리, 고적을 소개하는 각종 문헌에 빠짐없이 등장한다. 南九萬, 『藥泉集』 卷28, 「咸興十景圖記(幷序)」, '本宮', 3~4쪽; 金昌翕, 『三淵集』 卷28, 「北關日記」 丙申 4月 14日, 57~58쪽; 洪良浩, 『耳溪集』 卷5, 「○朔方風謠」, '掛弓松', 8~9쪽; 李裕元, 『林下筆記』 卷16, 「文獻指掌編」, '咸興本宮'; 韓章錫, 『眉山集』 卷3, 「本宮聖祖手植松」, 10쪽.

33__ 魏昌祖, 『北道陵殿誌』(奎1668), 卷2, 「함흥본궁」, 54a쪽.

34__ 洪敬謨, 『冠巖全書』 22冊, 「豐沛聖蹟記(上)」, 663~64쪽. 『풍패지』의 내용은 이규경의 『오주연문장전산고(五洲衍文長箋散稿)』 경사편 5, 논사류 1, 논사(論史): 한국, 「太祖의 御製와 御容後書에 대한 변증설」, 고전간행회본 권29, 31쪽에 인용되어 있다. 다만 『북도능전지(北道陵殿誌)』와의 차이점은 홍경모는 남은 두 그루의 크기를 기술했는데, 한 그루는 크기가 16위(圍) 정도였고, 나머지 한 그루는 크기가 11위 정도이며, 가로로 뻗은 것이 10무 정도로 모두 장목(長木)으로 지탱해 놓았다고 부언 설명했다. 또한 『풍패지』에는 소나무가 임진왜란에도 무사했는데, 세월이 오래되어 세 그루가 스스로 말라죽었다고 기술하여, 임란 때 왜적에게 입은 상흔에 대한 언급은 찾아볼 수 없다. 이유원의 『임하필기』에도 소나무는 아무 탈이 없었다고 기록되어 있다.

35__ 『列聖御製』 卷16, 肅宗大王 文, 「濬源殿太祖大王手種松贊」, 93a쪽.

"勝彼雙城 若漢豐沛 乃奉睟容 玉殿高大 聖祖手栽 有松不矮 餘三百年 莫敢或創 老龍鱗成 淸陰四盖 瑞氣葱葱 祥雲靄靄 人之玩之 如寶珠貝 鳴呼異哉 千秋長匯薈."

36__ 洪敬謨, 『冠巖全書』 22冊, 「豐沛聖蹟記(上)」; 朴師海, 『蒼岩集』 卷9, 「咸興本宮松圖記」.

37__ 접촉주술와 관련된 신앙과 심리적 믿음에 대한 종교적 숭배에 관한 유사한 사례에 관해서는 김연미, 「불복장 의복 봉안의 의미」, 『美術史學』 34, 한국미술사교육학회, 2017, 180~81쪽 참조.

38__ 삼국시대 불상의 이적행위와 이를 통한 불교 조상의 경험 양상의 의미에 관해서는 이주형, 「한국 고대 불교미술의 상(像)에 대한 의식(意識)과 경험」, 『미술사와 시각문화』 1, 미술사와 시각문화학회, 2002, 15~21쪽 참조.

39__ 韓章錫, 『眉山集』 卷3, 「本宮聖祖手植松」, 10쪽.

"늙은 규룡이 땅에 서려 울창하게 푸르니 삼가 나라의 천명이 오래임을 알겠어라. 덕을 심는 유래는 나무 심는 것과 같으니 밑뿌리가 깊고 단단해야 이에 번창한다네(老虬蟠地爵蒼蒼, 恭識邦家寶籙長. 種德由來如種樹, 本根深固乃繁昌)."

40__ 洪敬謨, 『冠巖全書』 22冊, 「豐沛聖蹟記(上)」, '掛弓松', 90쪽.

"則儘爲國家之古物, 而亦能使驕虜折其凶圖, 殆

若神靈之扶護者然. 上下幾百有餘歲, 猶爲人之愛
惜也. 其將與國相終始, 而詩曰如松柏之茂, 以是
頌於萬之祝."

41__국립중앙박물관 편, 『조선을 일으킨 땅, 함
흥』, 2010, 국립중앙박물관, 68쪽; 박정애, 앞의
책, 2013, 314쪽.

42__조인수, 「돌아온 보물, 돌아보는 성현: 왜관
수도원 소장《겸재정선화첩》의 고사인물화」, 『왜
관수도원으로 돌아온 겸재정선화첩』, 국외소재문
화재단, 2013, 171~72쪽.

43__앞뜰의 소나무는 본궁을 그린 다른 그림이나
기록에서는 언급되지 않아, 「함흥본궁도」에 묘사
된 이 장면은 다소 의문스럽다. 이 점에 관해서는
「함흥본궁도」에 대한 본격적인 연구를 한 박정애
가 의문을 제기했는데, 자세한 논의는 박정애, 앞
의 책, 2013, 317~18쪽 참조. 『燃藜室記述』 卷1,
「太祖朝故事本末」, '잠룡 때 일'에 태자수식송에
대한 보다 상세한 설명은 아래와 같이 전하지만, 이
역시 조중묵의 작품에 묘사된 정황과는 차이가 있
다. "지금 있는 소나무 세 그루 가운데 한 그루는 죽
어서 전(殿) 뒤에 넘어져 있고, 두 그루는 위로
1,000척(尺)이나 솟았는데, 가지가 다 아래로 드
리워서 뜰 안을 덮었다. 다른 두 그루는 있었던 곳
을 알지 못한다."

44__작품의 제발은 다음과 같다. "咸興本宮正殿
後庭, 有松一株, 自枯幾近百年矣. 忽自甲戌春, 一
枝生靑 至今十有六載矣, 蒼翠爵茂, 奄成繁陰. 此
邑父老士民, 指以爲世子松. 盖此松之生枝, 人皆
曰 我國必有基萬禎祥未幾朔壬坐, 我震寵誕生之
報際至, 環海四重之謠, 歡聲協氣洋溢已寓, 寔惟
我太祖大王, 佑垂之德也. 此豈非稱異呈禎之事,
恐不可泯昧而止, 故謹成畫圖而獻. 己丑 月上澣
資憲大夫咸鏡道觀察使兼兵馬水軍節度使 都巡
察使 咸興府尹 臣 趙秉式謹跋."
「함흥본궁도」의 함흥군관 화사인 조중묵의 화풍과
함경도 관찰사 조병식의 제발의 원문과 번역에 대
해서는 박정애, 앞의 책, 2014, 274~75쪽; 박정
애, 앞의 글, 2012, 82~86쪽을 참조했다. 한편 이

사건은 李裕元, 『林下筆記』, 卷28, 「春明逸史」,
'古松이 다시 살아난 일'에도 기술되어 있다.

45__김용남, 「朝鮮時代 '宮牧丹屛' 硏究」, 『美術
史論壇』 9, 한국미술연구소, 1999, 90~100쪽.

46__『龍飛御天歌』 卷9, 85章, 윤정, 앞의 글,
2006, 135쪽에서 재인용; 李肯翊, 『燃藜室記述』
卷1, 「太祖朝故事本末」, '잠룡 때 일'에서 재인용.

47__『列聖御製』 卷16, 「枯樹復生贊」, 92쪽.

48__젤의 인류학적 방법론을 적용하여 김연미는
상원사 문수동자상 복장장으로 발견된 얼룩진 저
고리와 세조의 전설의 관계를 새롭게 조명했다. 관
련 연구에 관해서는 김연미, 앞의 글, 2017,
165~96쪽 참조.

49__南九萬, 『藥泉集』 卷28, 「咸興十景圖記」,
'本宮', 3~4쪽; 李裕元, 『林下筆記』 卷16, 「文獻
指掌編」, '咸興本宮' 및 卷31, 「咸興本宮御物記」;
洪良浩, 『耳溪集』 卷13, 「咸興本宮御物記」, 225
쪽.

50__현재 국사편찬위원회와 국립중앙박물관에
함흥본궁의 이성계 유품을 찍은 유리건판 사진이
보관되어 있다. 국사편찬위원회의 사진에는 '조선
편수회도서인'과 '함흥본궁소장이태조유물' 기록
과 이 사진이 1928년 7월 7일에 구입되었다는 기
록이 있다. 등록번호는 SJ0000001768이다. 국
립중앙박물관에 소장된 사진은 제1회 사료조사
때 함남 함흥군 운전면 중수리 함흥본궁에서 촬영
한 태조의 유품으로 전하는 물건이다. 소장품 번호
는 건판 632, 건판 663에 해당된다. 현재 국사편
찬위원회에 소장된 사진 자료는 1927년 5월에서
1935년 9월 사이에 우리나라와 일본, 만주 지방에
산재해 있는 사료를 수집하여 촬영한 사진 5,580
점과 유리건판 4,802점으로 구성되어 있다. 일제
강점기 유리건판 사진의 현황에 대해서는 이경민,
「사진 아카이브의 현황과 필요성 고찰」, 『역사민속
학』 14, 한국역사민속학회, 2002, 55~82쪽 참
조.

51__박제광, 「태조 이성계의 어궁과 궁술에 대한
소고」, 『古宮文化』 8, 국립고궁박물관, 2015,

42〜72쪽. [cite:

42〜72쪽.

52　『列聖御製』卷16, 숙종대왕 문, 「咸興本宮奉安太祖大王所御弓銘」, 61〜62쪽; 국립중앙박물관 편, 『조선을 일으킨 땅, 함흥』, 국립중앙박물관, 2010, 66쪽.

53　『承政院日記』, 英祖 7年(1731), 5月 25日(辛亥).

54　『純祖實錄』卷11, 純祖 8年(1808), 5月 12日.

55　이성계 발원 사리장엄구 일괄 유물의 미술사적 종합적인 의미에 관해서는 주경미, 「李成桂 發願 佛舍利莊嚴具의 硏究」, 『美術史學硏究』257, 韓國美術史學會, 2008, 31〜65쪽에서 논의된 바가 있다. 본 논고에서는 이를 참조하여 이 유물이 이성계라는 주체성에 의해 다른 물질적·종교적 요소가 어떻게 재편성되며 규정되는지를 살펴보고, 후원자 이상의 강력한 '행위자성'을 발휘하는 존재로서의 이성계의 존재를 상기해 보고자 한다.

56　주경미, 같은 글, 2008, 31〜65쪽.

57　특히 당시 가장 영험한 성지이자 기복도량으로 알려진 금강산을 봉안처로 선택하고, 혼란한 사회를 끝내고 새로운 세상이 오기를 기대하는 민중의 염원을 반영하는 미륵신앙을 수용한 발원문을 채택한 것은 민간신앙과 불교에 정통했던 이성계가 보다 효과적으로 자신의 세력을 규합하고 민심을 수습하기 위한 의도에서 비롯된 것이다. 이태호, 「금강산의 고려시대 불교유적」, 『미술사와 문화유산』1, 명지대학교 문화유산연구소, 2012, 187〜89쪽.

58　국립익산박물관 편, 『사리장엄』 전라북도: 국립익산박물관, 2020, 78〜83쪽.

59　사리장엄구 명문에 보이는 인명에 대한 자세한 해석과 견해는 주경미, 앞의 글, 2008, 41〜50쪽 참조.

60　사리장엄구의 명문 전문은 주경미, 같은 글, 2008, 부록 57〜61쪽 참조.

61　박정민, 「명문백자로 본 15세기 양구(楊口) 지역 요업의 성격」, 『강좌미술사』32, 韓國美術史研究所, 2009, 78〜80쪽.

62　蔡雄錫, 「여말선초 향촌사회의 변화와 埋香활동」, 『역사학보』173, 역사학회, 2002, 110〜12쪽; 주경미, 앞의 글, 2008, 33쪽.

63　남희로의 화제는 朴廷蕙, 「朝鮮時代 宜寧南氏 家傳畵帖」, 『미술사연구』2, 미술사연구회, 1988, 25쪽 참조.

64　朴廷蕙, 같은 글, 1988, 23〜49쪽; 유미나, 「조선시대 궁중행사의 회화적 재현과 전승, 국립문화재연구소 소장《경이물훼》화첩의 분석」, 『국립문화재연구소 소장 조선 왕조 행사기록화』, 국립문화재연구소, 2011, 114〜24쪽.

65　『仁祖實錄』卷20, 仁祖 7年(1629) 3月 19日(乙亥) 1번째 기사.

66　『太祖實錄』卷7, 太祖 4年(1395) 3月 4日(丁酉) 1번째 기사; 『太祖實錄』卷8, 太祖 4年(1395) 7月 11日(壬寅) 3번째 기사; 『太宗實錄』卷15, 太宗 8年(1408) 6月 12日(己丑) 1번째 기사; 『太宗實錄』卷30, 太宗 15年(1415) 11月 15日(戊申) 1번째 기사; 『太宗實錄』卷15, 太宗 8年(1408) 6月 28日(乙巳) 2번째 기사.

67　『宣祖實錄』卷131, 宣祖 33年(1600) 11月 9日(己酉) 1번째 기사; 李裕元, 『林下筆記』卷16, 「文獻指掌編」, '忘憂里.'

5. 움직이는 어진

1　Alfred Gell, *Art and Agency: an Anthropological Theory*, New York: Oxford University Press, 1998.

2　Jessica Rawson, "The agency of, and the agency for, the Wanli Emperor", *Art's agency and Art History*, Wiley-Blackwell, 2007, pp. 95〜113. 제시카 로슨은 동아시아 전통사회에서는 '화가'의 존재가 초상화 제작에 영향을 발휘하지 못한다고 보았다. 화가 개인의 능력이나 의견보다 상징체계나 관습이 더 중요하게 반영되기 때문

356 



이다. 나는 '화가'라는 요소에 제작과 봉안 과정에 관여하는 국왕 역시 포함해야 한다고 생각한다.

3_ 그는 이 네 요소의 관계망을 'art nexus'라고 정의했다. Alfred Gell, 앞의 책, 1998, pp. 12~27.

4_ 어진은 스스로 움직이는 것이 아니라 사실상 관료에 의해 이봉(移奉)되는 것이다. 그럼에도 어진의 '移動'이란 단어를 사용한 것은 어진이 가진 주체적 영향력을 강조하기 위해서였다. '움직이는 어진'이라는 제목 역시 같은 의도로 사용했다.

5_ 조선시대의 어진과 진전에 대한 연구로는 趙善美, 「朝鮮王朝時代의 御眞製作過程에 관하여」, 『美學』 6, 한국미학회, 1979, 3~23쪽을 비롯하여 다수의 선행연구가 있으며, 이들은 조선미, 『韓國의 肖像畵』, 열화당, 1983에 수정·재수록되었다. 의궤에 기반한 연구로 李成美·劉頌玉·姜信沆, 『朝鮮時代御眞都監儀軌硏究』, 한국정신문화연구원, 1997가 있으며, 사학계의 연구로 김지영, 「肅宗·英祖代 御眞圖寫와 奉安處所 확대에 대한 고찰」, 『규장각』, 서울대학교 규장각, 2004, 55~76쪽 외 다수의 논문과 윤정, 「광해군의 太祖 影幀 모사와 漢陽 眞殿(南別殿) 수립-永禧殿의 역사적 연원에 대한 고찰」, 『鄕土』, 서울역사편찬원, 2013, 37~80쪽이 있다. 태조어진의 제작과 봉안에 집중한 연구로는 조인수, 「조선 초기 태조어진의 제작과 태조 진전의 운영」, 『미술사와 시각문화』 3, 미술사와 시각문화학회, 2004, 116~53쪽을 비롯한 다수의 논문과 이수미, 「경기전 태조어진(御眞)의 제작과 봉안(奉安)」, 『왕의 초상: 慶基展과 太祖 李成桂』, 국립전주박물관, 2005, 228~41쪽 등이 있다.

6_ 조선 초기에 외방진전 외에 한양에도 태조어진을 모신 사례가 있다. 태조와 신의왕후(神懿王后, 1337~91)의 영정을 모신 문소전(文昭殿)과 태조와 공신의 초상을 함께 봉안한 장생전(長生殿), 열조의 초상을 보관한 선원전(璿源殿)이 있다. 이 글에서는 태조의 독립 진전인 외방진전만을 중심으로 설명하고자 한다. 조선 전기의 진전제도

는 조선미, 앞의 책, 1983, 110~15쪽; 조인수, 앞의 글, 2004; 조인수, 「세종대의 어진과 진전」, 『미술사의 정립과 확산』 1, 사회평론, 2006, 160~79쪽 참조.

7_ 태조 왕건의 어진은 서경(西京)의 성용전(聖容殿)에 추가 봉안되어 있었다. 고려시대 진전제도에 대해서는 조인수, 앞의 글, 2004, 119~22쪽; 한기문, 「高麗時代 開京 奉恩寺의 創建과 太祖眞殿」, 『한국사학보』 33, 고려사학회, 2008, 205~46쪽; 김철웅, 「고려 경령전의 설치와 운영」, 『한국학』 32(1), 한국학중앙연구원, 2009, 101~27쪽; 홍선표, 「고려 초기 초상화제도의 수립」, 『美術史論壇』 45, 한국미술연구소, 2017, 7~27쪽 참조.

8_ 『太祖實錄』 卷13, 太祖 7년(1398) 2月 26日(癸卯); 3月 6日(癸丑). 태조어진을 이송할 때 함흥에는 예문춘추관 성석린을 보냈으며, 경주에 보낼 때는 판삼사사 설장수를 보냈다. 어진 관련 업무는 예조가 담당했지만, 이 시기에는 예조의 관원이 아닌 태조의 측근 개국공신이 이송을 맡았다. 태조와 친분이 있던 설장수는 귀화한 위구르인으로 태조의 권유로 경주를 본관으로 삼았다. 지방 세력의 어진 요구가 설장수를 매개로 성사되었을 가능성이 있다.

9_ 평양의 태조 진전은 정확한 창건연대를 알 수 없지만 여러 정황 근거로 태조 살아생전에 건립되었을 것으로 추정된다. 조인수, 앞의 글, 2004, 133~34쪽.

10_ 『太宗實錄』 卷17, 太宗 9年(1409) 2月 17日(庚寅).

11_ 도화서에 고려왕의 초상과 초본이 소장되어 있었다는 기록은, 『世宗實錄』 卷32, 世宗 8년(1426) 5月 19日(壬子); 『中宗實錄』 卷94, 中宗 35년(1540) 10月 16日(甲戌) 참조.

12_ 『太宗實錄』 卷17, 太宗 9年(1409) 2月 17日(庚寅).

13_ 『太宗實錄』 卷17, 太宗 9年(1409) 3月 15日(戊午).

14___『太宗實錄』卷21, 太宗 11年(1411) 5月 4日(甲子).

15___『太宗實錄』卷21, 태종 11년(1411) 5月 25日(乙酉).

16___1419~20년 개성에 어진을 봉안하고 의례가 정립되었다.『世宗實錄』卷5, 世宗 1년(1419) 8月 8日(庚辰)의 기사는 개성 계명전에 태조어진을 봉안한 후 제사를 드리는 절차다.『世宗實錄』卷7, 世宗 2년(1420) 閏1月 28日(丁酉)의 기사는 개성 계명전에 왕이 친림하여 제향을 올리는 의식절차다.

17___『世宗實錄』卷101, 世宗 25년(1443) 9月 2日(癸丑). 흥미로운 것은 하나의 어진을 여러 점 모사해서 분배한 것이 아니라, 각 진전에 있던 기존 어진을 그대로 이모하여 각각 재봉안한 것이라는 점이다. 당시 젊었을 때의 어진이 평양과 개성에 있었고, 만년의 어진이 함흥과 전주에 있었는데, 고종 1872년에 이모된 전주 어진이 만년의 어진인 것을 보면, 초기 형태를 거의 그대로 유지하려고 노력한 것을 알 수 있다.

18___『世宗實錄』卷97, 世宗 24년(1442) 7月 18日(丙子), 경주와 전주의 어진 봉영; 8月 5日(壬辰), 평양의 어진 봉영; 8月 12日(己亥), 함흥의 어진 봉영.

19___『世宗實錄』卷101, 世宗 25년(1443) 9月 13日(甲子), 개성과 함흥에 어진 봉안; 10月 13日(甲午), 전주에 어진 봉안; 11月 9日(庚申) 경주에 어진 봉안. 한편 1443년 9월 24일 평양과 개성의 진전을 개수함에 따라, 평양과 개성의 어진은 1445년 4월 21일 재봉안했다.『世宗實錄』卷108, 世宗 27년(1445) 4月 21日(甲子).

20___『世宗實錄』卷97, 世宗 24년(1442) 7月 18日(丙子) "御容奉迎儀注";『世宗實錄』卷101, 世宗 25년(1442) 9月 11日(壬戌) "太祖睟容奉安儀."

21___환송하는 인원의 확대는 단지 환송의식의 규모가 커지는 것만을 의미하지 않는다. 이는 어진에 접근하는 수령자(recipient)의 확대와, 어진이 가

진 행위력(agency)의 확장을 의미한다.

22___세종은 10년 전 문소전에 태조의 초상을 신주로 교체 봉안하면서 전국의 태조 진전 역시 점검이 필요하다고 생각했다. 국가의 지원을 받아 세운 개성의 목청전과 영흥의 준원전을 제외한 경주·전주·평양의 진전의 폐지도 검토했으나 폐지 대신 훼손된 진전을 보수하는 방향으로 결정했다.『世宗實錄』卷95, 世宗 14년(1432) 6月 3日(庚寅); 卷60, 世宗 15년(1433) 7月 19日(庚午).

23___세종의 세자 대리청정(代理聽政) 준비작업은 이미 첨사원 설치 5년 전부터 건강에 이상이 생기기 시작한 이유도 있다. 그러나 상왕이었던 태종의 후원을 받으며 안정적으로 세습할 수 있었던 세종 자신의 경험도 영향을 주었을 것이다. 다만 세종의 대리청정 준비과정이 길어진 것은 그만큼 신하들의 반발이 심했기 때문이었다. 세종의 대리청정 지시에 대해 신하들은 첨사원 설치 반대, 세자 강무 대행 반대, 세자 조회 및 섭행 반대 등으로 상소했다. 김순남,「조선 세종대 말엽의 정치적 추이(推移)-세자의 대리청정과 국왕, 언관간(言官間)의 갈등」,『사총』61, 역사학연구회, 2005, 69~109쪽. 첨사원에 대해서는 다음의 논문 참조. 김혜화,「朝鮮世宗朝 詹事院에 關한 硏究」,『성신사학』8, 동선사학회, 1990, 91~113쪽; 김순남,「詹事院의 設置와 그 政治的 性格」, 고려대학교 석사학위 논문, 1992.

24___이에 앞서 1442년 6월 22일에는 전주와 경주, 평양의 진전에 전호를 부여하고 관리인으로 전직을 두게 했다. 전국의 다른 진전도 국가에서 건립한 개성과 영흥의 진전의 지위로 동등하게 높인 것이다.『世宗實錄』卷96, 世宗 24년(1442) 6月 22日(辛亥).

25___『世宗實錄』卷97, 世宗 24년(1442) 8月 5日(壬辰) 평양 어진 봉영; 8월 12일(己亥) 함흥 어진 봉영. 개성의 어진은 봉영했다는 기록이 없으나 어진이 봉안된 기록이 있으므로 이때 봉영되어 왔을 가능성이 높다.

26___『世宗實錄』卷100, 世宗 25년(1443) 5月

12日(丙寅).

27__『世宗實錄』卷100, 世宗 25년(1443) 5월 16日(庚午).

28__『世宗實錄』卷101, 世宗 25년(1443) 9월 15日(丙寅). 그 전해 12월에는 왕세자가 종묘 납향제를 처음 대행했다. 『世宗實錄』卷98, 世宗 24년(1442) 12월 9日(乙未).

29__왕세자가 왕위계승자로서 전통적인 방식의 숭배 의례를 치렀다면 전국의 수령과 조정의 백관은 태조어진을 영접하는 예외적인 행사를 치렀다. 이는 대리청정이라는 방식 자체가 이례적인 승계 방식이었으며 반대가 많았기 때문일 것이다.

30__『增補文獻備考』卷59, 예고 6 「영전」, '목청전'; 『春官通考』卷25, 「吉禮」舊眞殿 "穆淸殿." 『宣祖實錄』卷34, 宣祖 26년(1593) 1월 28日(癸未). 한성부 판윤 이덕형(李德馨)이 1월 21일에 개성에 다시 들어가보니 목청전이 이미 철거되고 관아가 모두 전소되었다고 전했다.

31__『宣祖實錄』卷26, 宣祖 25년(1592) 5월 10日(己巳). 평양의 영숭전은 임진왜란 발발 초기에는 선조가 평양에 한 달간 머물렀기 때문에 선조와 함께 이동한 신주와 어보의 임시 봉안처가 되기도 했다. 그 이후 선조가 의주로 떠나자 종묘의 어보와 영숭전의 영정은 땅에 매립하거나 이안했다고 하나 그 장소와 날짜는 알 수 없다. 『宣祖實錄』卷32, 宣祖 26년(1593) 1월 15日(庚午); 『春官通考』卷25, 「吉禮」舊眞殿 "永崇殿." 무사히 환봉했다는 기록이 없어 소실된 것으로 추정된다.

32__『增補文獻備考』卷59, 예고 6「영전」, "준원전……선조 25년(1592)의 왜란 때에 본전의 참봉 정회(鄭澮)와 석인(石麟)이 땅을 파고 영정을 봉안했다가, 『북도능전지(北道陵殿誌)』에 이르기를, '전졸(殿卒) 엄관(嚴寬)이 김사근(金士勤)·박인상(朴仁祥) 등과 아울러 박인상의 집으로 옮겨 모셨다'라고 했다. 적이 물러가지 영정을 병풍사(屛風寺)에 옮겨 봉안했다."

33__『宣祖實錄』卷32, 宣祖 25년(1792) 11월 6日(壬戌); 卷65, 宣祖 28년(1595) 7월 18日(己

丑).

34__『增補文獻備考』卷59, 예고 6「영전」, "경기전."

35__『增補文獻備考』卷59, 예고 6「영전」, "濬源殿"; 『宣祖實錄』卷65, 宣祖 28년(1595) 7월 18日(己丑); 『宣祖實錄』卷60, 宣祖 28년(1595) 2월 22日(乙丑).

36__『春官通考』卷25, 「吉禮」眞殿 "濬源殿." 인조 15년(丁丑年)에 진전 참봉 남두추가 사도(沙島)의 어부의 집에 봉안했다가 3월에 감사 민성휘가 용정(龍亭)을 갖추어 이안실에 봉안했고, 신사년(辛巳年, 1641)에 진전을 중수하여 비로소 환안할 수 있었다.

37__『春官通考』卷26, 「吉禮」舊眞殿 "集慶殿." "宣祖二十五年, 壬辰倭亂, 移奉江原道江陵, 亦名集慶殿."

38__『春官通考』卷25, 「吉禮」眞殿 "慶基殿." 선조 30년(丁酉年) 8월 강화에서 떠나 9월 27일 영변에 도착하여 묘향산 보현사 별전에 봉안했다.

39__『宣祖實錄』卷32, 宣祖 25년(1592) 11월 6日(壬戌).

40__『宣祖實錄』卷40, 宣祖 26년(1593) 7월 21日(癸酉). 이처럼 포상을 서두른 이유는 앞으로 의용한 사람들이 나올 수 있도록 권면하는 효과가 있었다.

41__은닉과 피난은 표면상 어진이 호송자에 의해 구출된다는 점에서 수동적 지위에 있는 것처럼 보인다. 그러나 결과적으로 어진은 호송원에게 포상과 승진을 안겨주었다. 어진과 호송자의 'agent', 'patient'의 지위가 서로 역전된 것이다.

42__『宣祖修正實錄』卷26, 宣祖 25년(1592) 7월 1日(戊午).

43__선조는 왜군이 상경한다는 소식을 듣고 4월 30일 한양을 떠나 개성과 평양, 영변을 거쳐 6월 23일에는 의주로 피난했다. 선조는 이듬해 10월 4일 한양으로 환궁할 때까지 의주에 머물렀다.

44__경기전 어진의 이동 기록에 오류가 있는 것은 『선조수정실록』의 편찬 과정에서 사건 전체의 경

과를 그 발생 시점의 기사에 압축하여 정리했기 때문에 생긴 문제일 가능성이 높다. 윤정, 앞의 글. 2013, 43쪽. 그러나 전쟁 중에 태조어진과 피난 중인 선조가 만난 것처럼 묘사한 것은 단순히 편집 오류라고 볼 수 없다.

45 『선조실록』 개수에 이이첨이 관계했다는 사실은, 오항녕, 「『宣祖實錄』修正攷」, 『한국사 연구』 123, 한국사연구회, 2003, 55~94쪽; 오항녕, 「이이첨: 함께 망하는 길을 간 간신」, 『인물과 사상』 236, 인물과사상사, 2017, 83~98쪽 참조.

46 『春官通考』(1788)에 따르면, 실제로 봉선사의 세조어진이 의주에 간 것은 경기전 태조어진과 마찬가지로 정유재란(1597) 때였다.

47 『宣祖實錄』 卷36, 宣祖 26年(1593) 3月 16日(辛未).

48 광해군대의 어진 사업에 대해서는 다음 논문 참조. 윤정, 앞의 글, 2013; 조인수, 앞의 글, 2007.

49 『光海君日記』 卷82, 光海君 6年(1614) 9月 9日(戊午); 11月 20日(戊辰).

50 『霽湖集』 卷10, 重脩慶基殿碑. 광해군이 경기전을 중수하고 그 앞에 어필비의 건립을 지시한 시점은 "我殿下卽阼之六年歲癸丑"으로 되어 있는데, 계축년은 광해군 5년이다. 이로 미루어 경기전의 중건은 광해군 5년에 시작된 것으로 추측된다. 윤정, 앞의 글, 2013, 주석32에서 재인용.

51 『光海君日記』 卷80, 光海君 6年(1614) 7月 29日(己卯).

52 『光海君日記』 卷82, 光海君 6年(1614) 9月 7日(丙辰). 홍제원에서 모화관까지, 모화관에서 한강까지 이르는 구간과 전주에서 진전까지의 5리에 향을 피우도록 했다.

53 『光海君日記(중초본)』 卷81, 光海君 6年(1614) 8月 13日(癸巳).

54 『光海君日記』 卷80, 光海君 6年(1614) 7月 29日(己卯); 卷82, 光海君 6年(1614) 9月 2日(辛亥).

55 『光海君日記』 卷84, 光海君 6年(1614) 11月 20日(戊辰).

56 『光海君日記』 卷84, 光海君 6年(1614) 11月 30日(戊寅).

57 『光海君日記』 卷88, 光海君 7年(1615) 3月 14日(庚申).

58 『宣祖實錄』 卷34, 宣祖 26年(1593) 1月 24日(己卯). 영숭전은 선조 26년 1월 임진왜란 중에 불탔으며, 어진도 함께 소실된 것으로 보인다.

59 『光海君日記』 卷110, 光海君 8年(1616) 12月(辛丑). 세종의 태조어진 이모 시에는 각 진전의 어진을 한양으로 불러모았는데, 이번에는 화원을 전주로 보냈다. 세종 연간에는 모든 어진의 이모가 한번에 이루어질 필요가 있었기 때문에 한양에서 대규모 모사작업을 진행한 것이고, 광해군 대에는 우선 진전 중건 사업이 차례로 진행되어야 하기 때문에 평양에 봉안할 어진만을 우선 모사해 오라고 화원을 보낸 것으로 보인다. 숙종과 고종 연간에는 이모할 어진을 다시 불러들였다.

60 전주의 어진은 1688년 4월 1일 출발하여 4월 8일에 한양에 입성했다. 『影幀摸寫都監儀軌』(1688), 「儀註秩」 戊辰年(1688) 4月 初1日; 『肅宗實錄』 卷19, 肅宗 14年(1688) 4月 8日(庚戌).

61 『광해군일기』에 기반한 주요 지연 명령과 일정은 다음과 같다. 0. 승지와 화원을 전주로 출발시키다: 卷110, 光海君 8年(1616) 12月 5日(辛丑). 1. 병을 핑계로 미루어 3월 20일에 출발하기로 하다: 卷113, 光海君 9年(1617) 3月 3日(戊辰). 2. 증세가 호전되지 않아 4월 20일 출발을 늦추다: 卷113, 光海君 9年(1617) 3月 25日(庚寅). 3. 한질(寒疾)에 걸린 이유로 출발을 5월 8일로 늦추다: 卷114, 光海君 9年(1617) 4月 13日(丁未). 4. 병이 낫지 않아 8월 8일로 늦추다: 卷115, 光海君 9年(1617) 5月 2日(乙丑). 5. 농번기를 피하라는 이유로 8월 초로 늦추다: 卷116, 光海君 9年(1617) 6月 8日(辛丑).

62 6.(상존호) 대례가 지난 뒤 영정을 이송하도록 하라: 『光海君日記』 卷117, 光海君 9年(1617) 7月 12日(甲戌).

63 『光海君日記』 卷115, 光海君 9年(1617) 5

月 1日(甲子).

64__7~8. 대신의 불참을 이유로 늦추다. 『光海君日記(중초본)』卷121, 光海君 9年(1617) 11月 26日(丁亥); 光海君 9年(1617) 11月 29日(庚寅).

65__『光海君日記』卷106, 光海君 8年(1616) 8月 9日(丁未). 결국 정전에서 제의를 올릴 수 없다는 대신들의 반대로 인정전에서 거행하지는 못했지만, 음식을 갖추고 삼헌하는 정식 제의는 성사되었다. 卷114, 光海君 9年(1617) 4月 25日(己未).

66__『光海君日記』卷113, 光海君 9年(1617) 3月 11日(丙子).

67__『光海君日記』卷114, 光海君 9年(1617) 4月 4日(戊戌); 4月 14日(戊申).

68__『光海君日記』卷121, 光海君 9年(1617) 11月 30日(辛卯).

69__『光海君日記』卷126, 光海君 10年(1618) 4月 17日(丙午); 4月 18日(丁未).

70__『光海君日記(중초본)』卷126, 光海君 10年(1618) 4月 17日(丙午), "兵曹啓目: 向前朴禮男等以 '水原軍兵一自影幀奉安本府以來, 晝夜侍衛, 本府旣爲影幀奉安之所, 則一依全州, 平壤例, 別設科擧, 以示慰安聖祖之盛意' 事, 陳疏. 而設科重事, 自本曹不敢輕議, 請令禮官, 參倣舊例定奪何如?' 啓依允."

71__9. 설날을 이유로 정월 초순과 보름 사이에 늦추다: 『光海君日記』卷122, 光海君 9年(1617) 12月 7日(戊戌). 10. 9月 초순으로 다시 날짜를 잡기로 했다: 卷126, 光海君 10年(1618) 4月 9日(戊戌). 11. 농사일이 끝나기를 기다려 8月 그믐쯤에 택일하라고 명하다: 卷130, 光海君 10年(1618) 7月 4日(庚寅). 12. 추위를 이유로 1月로 미루었다: 卷133, 光海君 10年(1618) 11月 4日(己丑).

72__『光海君日記』卷129, 光海君 10年(1618) 6月 2日(己未).

73__『光海君日記(중초본)』卷144, 光海君 11年(1619) 9月 4日(癸未). 광해군이 태조어진을 한

양에 봉안한 것은 북방의 위협과 봉자전의 위상 강화도 원인이었지만, 법궁의 건설을 위한 전초작업이라는 측면도 간과할 수 없다. 광해군은 이 무렵 경복궁 중건 사업을 본격화하고자 했는데, 태조 영정을 봉안한 9月 4日에는 남별전에서 제례를 올리고 경복궁터를 관람하고 돌아오기도 했다.

74__『仁祖實錄』卷4, 仁祖 2年(1624) 2月 8日(壬辰); 2月 12日(丙申); 2月 13日(丁酉).

75__『仁祖實錄』卷4, 仁祖 2年(1624) 2月 12日(丙申).

76__『仁祖實錄』卷4, 仁祖 2年(1624) 3月 22日(丙子).

77__『仁祖實錄』卷15, 仁祖 5年(1627) 1月 29日(丁酉); 2月 2日(己亥).

78__『仁祖實錄』卷29, 仁祖 5年(1627) 2月 2日(己亥); 3月 29日(丙申).

79__신민규, 「세조어진 보존의 역사」, 『미술사연구』39, 미술사연구회, 2020, 주 33 참조.

80__『增補文獻備考』"濬源殿"; 『春官通考』卷25 「吉禮」眞殿 "濬源殿" 仁祖 15年(1637). 병란에 본전의 참봉 남두추(南斗樞)가 영정을 사도(沙島)의 민가에 옮겨 봉안했다가, 3月 감사 민성휘가 용정을 갖추고 봉환하여 이안실에 봉안했다. 신사년(1641)에 정전을 중수하고 비로서 환안했다.

81__『仁祖實錄』卷34, 仁祖 15年 3月 27日(丙寅). 예조의 건의로 훼손된 영숭전의 영정을 모사하도록 하다.

82__『仁祖實錄』卷19, 仁祖 6年(1628) 9月 11日(戊辰).

83__『仁祖實錄』卷24, 仁祖 9年(1631) 3月 7日(辛巳).

84__『中宗實錄』卷87, 中宗 33年(1538) 6月 21日(壬戌).

85__『仁祖實錄』卷4, 仁祖 2年(1624) 2月 22日(丙午); 卷16, 仁祖 5年(1627) 4月 12日(戊申).

86__『仁祖實錄』卷7, 仁祖 2年(1624) 11月 14日(甲子). 함경도 지릉에 불이 나자, 예대로 변복하고 추국도 정지하다.

87__『春官通考』卷25,「吉禮」眞殿 "濬源殿."

88__『仁祖實錄』卷34, 仁祖 15年(1637) 3月 27日(丙寅).

89__『仁祖實錄』卷34, 仁祖 15年(1637) 3月 30日(己巳).

90__Alfred Gell, 앞의 책, 1998, pp. 16~22.

91__그는 신상에 영험이 부가되는 전자의 경우를 7.3장에서 'volt sorcery'의 사례를 들어 구체적으로 살핀다. Alfred Gell, 같은 책, 1998, pp. 102~103. 후자의 경우는 치유 효과로 유명한 성모상의 사례를 통해 설명한다. Alfred Gell, 같은 책, 1998, pp. 31~32.

6. 병풍 속의 병풍

1__왕실에서 제작한 계병의 성격에 대해서는 김수진,「1879년 순종의 천연두 완치 기념 계병(稧屛)의 제작과 수장」,『미술사와 시각문화』19, 2017b, 98~125쪽; 김수진,「계회도(契會圖)에서 계병(稧屛)으로: 조선시대 왕실 계병의 정착과 계승」,『미술사와 시각문화』27, 2021, 102~27쪽 참조.

2__연향에 배설된 병풍의 종류와 성격에 대해서는 다양한 선행연구가 있다. 19세기 왕실 연향에 배설된 병풍을 연대별·처소별·종류별로 분류하여 그 성격을 논의한 성과는 이성미,「조선 후기 진작·진찬의례를 통해 본 궁중의 미술문화」, 한국학중앙연구원 편,『조선 후기 궁중연향문화』2, 민속원, 2005, 116~97쪽; 박정혜,「대한제국기 진찬·진연의궤와 궁중연향계병」, 한국학중앙연구원 편,『조선 후기 궁중연향문화』3, 민속원, 2005, 162~233쪽; 장경희,「19세기 왕실 잔치 때 전각 내 왕실공예품의 배치 연구」, 국립중앙박물관 편,『조선시대 향연과 의례』, 국립중앙박물관, 2009, 232쪽; 황정연,「조선 후기 궁중행사도를 통해 본 경희궁」, 서울역사박물관 편,『경희궁은 살아 있다』, 서울역사박물관, 2016, 254~55쪽이 있다. 이성미,「조선시대 궁중채색화」, 정병모 기획,『한국의 채색화: 궁중회화와 민화의 세계』, 다할미디어, 2015, 366~77쪽에서는 연향에 배설된 병풍을 그 사용자에 따라 왕, 왕비, 왕세자로 구분하여 논의했다. 연향도 자체의 의미 및 역사에 대한 선행연구는 안태욱,『궁중연향도의 탄생: 조선 후기 연향 기록화와 양식에 대한 미술사적 연구』, 민속원, 2014 참조.

3__국왕의 어좌에 배설되는 일월오봉병은 연향 관련 의궤에서 '오봉병(五峯屛)'으로 표기하며 백동자도는 의궤에 '백자동도(百子童圖)'로 표기하고 있다. 이 글에서는 의미에 따라 의궤 기록을 그대로 전해야 할 경우에는 일반적으로 알려진 '일월오봉도'와 '백동자도'라는 용어 대신에 '오봉병'과 '백자동도'라는 표기를 사용하겠다.

4__왕실 기록에는 '화조'보다는 '영모'라는 표기가 선호되었다. 일반적인 화조도도 영모도에 포함시켜 '영모'라 표기하는 경우가 많았다.

5__선행연구에서는 이 시기 연향 기획과 그 시각물의 제작을 효명세자의 의욕이 돋보이는 시도로 평가한 바 있다. 특히 박정혜는 1827~29년 사이에 효명세자에 의해 주도된 궁중 연향에서는 이전의 전통에 없던 새로운 형식이 시도되었다는 사실에 주목했다. 박정혜,「순조·헌종년간 궁중연향의 기록: 의궤와 도병」, 국립중앙박물관 편,『조선시대 향연과 의례』, 국립중앙박물관, 2009, 214~21쪽. 1829년『기축진찬도』에 드러난 정치적 의도와 효명세자의 역할에 대해서는 유재빈,「19세기 왕실 잔치의 기록과 정치: 효명세자와『己丑進饌圖』(1829)를 중심으로」,『미술사학』36, 2018, 105~32쪽 참조.

6__1848년 연향과 그것을 계병으로 만든 것이 하나의 '전범'으로서 후대로 큰 영향을 끼쳤다는 점에 대해서는 박정혜, 앞의 글, 2009, 222~23쪽.

7__현재 로스앤젤레스카운티미술관(Los Angeles County Museum of Art)에 소장되어 있는『무진진찬도병』에 대해서는 부르글린트 융만이 선행연구를 발표한 바 있다. 융만은 신정왕후의

자리에 오봉병이 그려진 것에 주목하여 이 유물이 여성 권력자인 신정왕후가 국왕만이 독점했던 오봉병을 사용했다는 매우 예외적인 역사를 보여 준다고 논의했다. 부르글린트 융만, 「LA 카운티 미술관 소장〈戊辰進饌圖屏〉에 관한 연구」,『미술사 논단』 19, 2004, 195쪽, 215쪽; Burglind Jungmann, "Documentary record versus decorative representation: a queen's birthday celebration at the Korean court", *Arts Asiatiques* 62, 2007, p. 107.

8__융만은『무진진찬도병』의 신정왕후 자리에 오봉병이 배설되어 있을 뿐 아니라 의궤상에서도 신정왕후의 자리에 오봉병이 배설된 것으로 보았다. 부르글린트 융만, 앞의 글, 2004, p. 195. 이를 다시금 확인한 결과『무진진찬의궤』에서 신정왕후의 자리를 의미하는 '동조어좌(東朝御座)'에 배설된 병풍으로 기록된 것은 십장생병풍이다(그림 5). 그림 속 강조는 글쓴이.

9__1901년 신축 진연에서 왕세자 익일회작 때 의궤상에는 십장생도가 배설된 것으로 나오나 계병에는 일월오봉도가 그려진 것에 대해서는 서예진, 「고종대(1863-1907) 궁중연향도병 연구」, 홍익대학교 미술사학과 석사학위논문, 2020, 72쪽 참조.

10__'병풍삼십삼좌내용'이라는 제목은 발기 자체에 적혀 있는 것이 아니기 때문에 후대에 이를 목록화하는 과정에서 연구자들이 붙인 것으로 보인다. 「병풍삼십삼좌내용」에 대해서는 김수진, 「19세기 궁중 병풍의 제작과 진상: 장서각 소장 발기의 검토를 중심으로」,『장서각』 40, 2018, 311~14쪽 참조.

11__『宣祖修正實錄』卷2, 宣祖 1年(1568) 12月 1日(乙亥).

12__『英祖實錄』卷13, 英祖 3년(1727) 10月 13日(乙未).

13__박정혜는 내진찬으로만 거행되던 궁중 연향이 고종과 왕세자 순종을 위한 외연 중심이 되면서 이전과 다른 국면으로 전개되었다는 점에 주목했

다. 특히 왕세자 순종을 위한 진연이 왕권과 왕실의 권위 강화와 관련 있는 것으로 보았다. 박정혜, 앞의 글, 2005, 190쪽 각주 50; 박정혜, 앞의 글, 2009, 217쪽.

14__강관식은 왕실의 문방도 주문이 왕세자와 관련되어 있음을 논의한 바 있다. 강관식은 규장각 소속 차비대령화원(差備待令畵員)을 뽑는 시험인 녹취재(祿取才)에서 '문방' 화목이 출제된 횟수가 총 27회였음을 밝혔다. 특히 이 중 정조대는 2회, 순조대에 2회, 헌종대에 6회, 철종대에 5회가 출제된 데에 반해 고종대에는 12회 출제된 것에 주목하여 유독 고종대에 문방도 화문의 출제 비율이 높다는 점을 지적했다. 강관식,『조선 후기 궁중화원 연구』(상), 돌베개, 2001, 499쪽, 530쪽, 542쪽.

15__1847년 헌종과 경빈 김씨의 혼례에 사용된 병풍에 대해서는 김수진, 「조선 후기 병풍 연구」, 서울대학교 고고미술사학과 박사학위논문, 2017a, 84~85쪽.

16__「신사뉴월한응창의게서병풍쑤미여온불긔」에 대해서는 김수진, 「조선 왕실에서의 왜장병풍 제작과 그 문화사적 의의」,『미술사와 시각문화』 23, 2019, 65쪽 참조. 1882년『가례도감의궤』기록과 관련해서는 같은 글, 2019, 48~49쪽 참조.

17__부르글린트 융만, 앞의 글, 2004, p. 215.

18__계병을 제작할 때 이전에 만들어졌던 계병 혹은 의궤를 그 전거(典據)로 참조했기 때문에 형식상의 통일을 유지할 수 있었다는 데에 대해서는 성영희, 「고종 친정기(高宗 親政期, 1873-1907) 궁중행사도(宮中行事圖) 연구」, 서울대학교 고고미술사학과 석사학위논문, 2019, 21~33쪽 참조.

19__왕실 계병은 통상 행사를 마친 후 몇 개월에 걸쳐 제작이 이루어진다. 계병의 제작 과정 및 소요 시간과 관련해서는 김수진, 앞의 글, 2017b, 116~17쪽.

20__1879년 왕세자 순종의 천연두 완치 기념 계병으로 만들었던 「십장생도」 병풍이 민간에서 사진촬영의 배경이 된 경우에 대해서는 윤진영, 「조선 말기 궁중양식 장식화의 유통과 확산」, 박정혜

외, 『조선 궁궐의 그림』, 돌베개, 2012, 389~401 쪽.

21__ 종친 및 공주·옹주의 물품을 혼인을 앞둔 신부집에 빌려주던 점포의 영업에 대해서는 김수진, 「조선 후기 민간 사례용(四禮用) 병풍 연구」, 『한국학』 156, 2019, 209~12쪽 참조.

7. 와전을 그리다

1__ 알프레드 젤은 예술 창작과 소비 과정에서 작가(artist)뿐만 아니라 원형(prototype), 지표(index), 수령자(recipient)와 같은 구성요소의 관계를 설정하고 쌍방향으로 영향을 주고받는 복합적인 구조를 제시했다. Alfred Gell, *Art and Agency: an Anthropological Theory*, Oxford University Press, 1998 참조.

2__ 와(瓦)는 제작틀을 사용하여 점토로 일정한 모양을 만들고 가마소성을 통해 높은 온도로 구워낸 것이다. 와당에는 수키와와 암키와와 같은 기본 기와가 있고 형태와 용도에 따라 막새, 서까래기와, 마루기와가 목조건물의 지붕에 사용된다. 중국에서는 상대(商代)에 와를 사용한 흔적을 찾을 수 있고, 서주 시기 궁궐과 귀족가옥에서 분명한 출토유물이 등장한다. 김성구, 『옛 기와: 빛깔 있는 책들 122』, 대원사, 1998, 6쪽; 허선영, 『중국 한대 와당의 명문연구』, 민속원, 2007, 44~45쪽.

3__ 진한 시기에 만들어진 와당은 연구 대상으로 특히 가치가 높았다. 진(秦)나라 이후 서한(西漢, 기원전 206~기원후 8) 초를 거치면서 와당문화가 발전했다. 서한의 중·후기는 중국 와당의 전성기이며, 동한(東漢, 26~220) 시기부터 와당예술은 점차 쇠퇴기를 거친다. 유창종, 『동아시아 와당문화』, 미술문화, 2009, 41쪽.

4__ 와전과 와당에 대해서는 역사학, 문자학, 서예학계에 주요한 연구성과가 축적되어 있으며, 수집 대상으로서의 와당 전문박물관이 있다. 이 글은 이와 같은 선행연구에 기반하여, 건축물의 일부분이었던 와전이 학문 영역에서 탐구되고, 나아가 심미적 단계에서 감상의 대상이자 20세기 문화예술품의 주제로 부각되는 과정에 주목한다.

5__ 청(淸)나라 서단(書壇)에서는 19세기를 전후해 금석문 고증 성과와 함께 진한대 서풍에 기초한 비파(碑派)가 흥성했다. 김현권, 「淸 鄧石如 서풍의 조선 유입과 이해, 그리고 근대 서단」, 『한국근현대미술사학』 23, 한국근현대미술사학회, 2012, 6쪽. 한편, 19세기 조선학자와의 교류를 통해 청나라에서는 옹방강의 『해동금석영기』, 옹수곤의 『비목쇄기』, 이장욱의 『동국금석문』, 섭지선의 『고려금석록』, 유희해의 『해동금석원』과 같은 금석학 연구서가 편찬되었다. 박현규, 「청 劉喜海와 조선 문인들과의 交遊考」, 『中國學報』 36(1), 한국중국학회, 1996 참조.

6__ 조선시대 금석학에 대해서는 안평대군 이용(李瑢)이 중국 역대 명필의 글씨 탁본으로 엮은 『비해당집고첩(匪懈堂集古帖)』 이후 양산군(朗善君) 이우(李俁)와 양원군(朗原君) 이간(李偘)의 『대동금석서(大東金石書)』, 조속(趙涑)의 『금석청완(金石淸玩)』 등을 참고할 수 있다. 영정조 시기 김재노(金在魯)의 『금석록(金石錄)』, 남공철(南公轍)의 『금릉집(金陵集)』 「書畵跋尾」 이외에 유득공(柳得恭)과 박지원(朴趾源)의 예에서도 금석에 대한 관심이 드러난다. 그러나 김정희가 진흥왕순수비를 고증하고 『금석과안록(金石過眼錄)』을 저술하여 금석학의 본격적 연구에 앞장서는 등 금석문의 수집과 연구에 있어 획기적인 발전을 이룬 시기는 19세기이다. 임세권, 「조선시대 금석학 연구의 실태」, 『국학연구』 1, 국학연구, 2002; 박철상, 「조선 金石學史에서 柳得恭의 위상」, 『대동한문학』 27, 대동한문학회, 2007; 최영성, 『한국의 금석학 연구』, 이른아침, 2014; 정혜린, 『추사 김정희와 한중일 학술교류』, 신구문화사, 2019.

7__ 金正喜, 『阮堂全集』 卷10, 「漢瓦當」, "옛글을 동선에서 증명할 줄 알았을 뿐 서경의 글자라곤 드물게 들었다네. 천추만세 내려가도 다함없는 그 계획은 상기도 뭉게뭉게 먹구름을 뱉어내네(知有銅

仙證舊文, 西京之字罕前聞, 千秋萬歲無窮計, 尙
見熊熊墨吐雲)."

8__李尙迪,『恩誦堂集』續集 卷1,「漢長生無極
瓦硯銘」, "潘鄭庵(祖蔭)寄贈漢瓦頭硯, 有文曰長
生無極, 篆奇語重, 澤黝然, 以虞偐尺度之, 高一
寸逞七寸四分, 圍二尺二寸三分. 按王子充漢瓦硯
記及朱楓秦漢瓦圖記, 幷載此瓦, 而後來賞鑒諸
家, 精審字體, 定爲西京舊物, 尤可寶也. 晨夕摩
挲, 因爲之銘曰."; 김영욱,「청운 강진희의《종정와
전명임모도》10첩 병풍」,『고궁문화』5, 국립고궁
박물관, 2012, 105쪽.

9__李裕元,『林下筆記』卷34,「華東玉糝編」, "四
時香館所守古器: 乙父鼎, 河圖硯, 未央瓦當硯,
刻銘長無相忘, 大明爐."

10__이현일,「조선 후기 古董玩賞의 유행과 紫霞
詩」,『韓國學論集』37, 한양대학교 한국학연구소,
2003, 144쪽.

11__권동수,「종정와전문임모병풍」, 종이에 먹,
185.8×184.8㎝, 수원박물관. 권동수는 김옥균
암살을 목적으로 일본에 밀파된 바 있었던 문인이
며, 서예에도 능했다. 한국민족문화대백과사전 온
라인판 참조(검색일: 2021년 8월 31일). 이외에
수원박물관 소장품으로 유한춘(劉漢春, 1856~?)
의 예를 살펴볼 수도 있다.

12__강진희의「종정와전명임모도」에 대해서는 김
영욱의 논고에서 자세히 다루고 있다. 김영욱, 앞의
글, 2012. 참고로 와전(瓦塼)과 종정(鍾鼎)을 임
모하여 그린 작품에 대해서는 다양한 명칭이 있는
데, 이를 명(銘)으로 보는지, 혹은 문(文)으로 해석
하는지의 여부에 따라 '종정와전명', '종정와전문'
으로 칭하기도 한다. 오세창의 경우, 스스로 '와당
종정10폭병'의 용어를 사용한 용례가 확인되기 때
문에 '명'과 '문'의 표기 없이 와당종정임모도라는
용어의 사용 또한 적합하다고 생각한다. 다만, 와
전에 초점을 맞추고 있는 이 글에 한해서는 편의상
와전임모도(탁본의 경우에는 와전탁본도)라고 칭
하고자 한다. 또한, 소장기관인 국립고궁박물관은
「종정와전명임모도」의 유물명을 '瓦甋'으로 한자

표기하고 있으나, 여기에서는 통일성을 유지하고
자 '瓦塼'으로 변경하여 표기했음을 밝혀둔다.

13__김영욱, 앞의 글, 2012, 98쪽.

14__1회(1922) 고응한(高應漢)의「종정와당문
자(鍾鼎瓦當文字)」, 4회(1925) 김정녹(金正祿)
의「와당종정서(瓦當鍾鼎書)」, 5회(1926) 오기양
(吳基陽)의「와당종정문일대(瓦當鍾鼎文一對)」
등의 작품을 참고할 수 있다. 고응한은『전고대방
(典故大方)』(1924)의 발(跋)을 작성한 서가(書
家)다. 오세창과 일가였던 오기양(?~1963)은 조
선미전에 수차례 입선하고, 서화협회 회원으로 서
화협전에도 출품했다. 종합지『사상계(思想界)』의
제호가 오기양의 휘호로 잘 알려져 있다.

15__이규필,「오경석의 삼한금석록에 대한 연구」,
『민족문화』29, 한국고전번역원, 2006, 346쪽;
오세창,「오경석」,『(국역) 근역서화징』, 한국미술
연구소, 2001, 1013쪽.

16__『서지청』은 하(夏), 은(殷), 주(周) 3대부터
명(明)까지의 중국 금석문 63종과 삼국시대부터
고려까지의 한국 금석문 21종을 쌍구법으로 옮기
고 제발을 붙인 것이다. 이승연,「위창 오세창의 금
석학과『書之鯖』」,『한국사상과 문화』70, 한국사
상문화학회, 2013, 432쪽. 그리고 그의 호고적(好
古的) 취향은 당호를 부고재(富古齋), 와전산방
(瓦塼山房)이라고도 칭했던 점, 국립중앙도서관
위창문고에 금석 관련 도서가 상당수 포함되어 있
는 것으로도 방증된다. 국립중앙도서관 위창문고
는 오세창의 기증본 1,124종 3,489책을 의미하
며, 국립중앙도서관에 기증한 제1호 개인문고다.
이 가운데『선본해제』Ⅷ는 위창문고에 포함된
180종 412책의 해설을 담아 출판되었다.『선본해
제』Ⅷ, 국립중앙도서관, 2006.

17__萬海(한용운),「古書畫의 三日(1)」,『매일신
보』1916년 12월 7일자.

18__오세창과 강진희와의 영향관계도 물론 상정
가능할 것인데, 두 사람은 모두 시대를 풍미한 명필
이면서 고문(古文)에 관심이 많았고 교류가 깊었
기 때문이다. 강진희는 오세창보다 10년 연상이

나, 강진희가 자신의 매화그림 「기생수도(幾生修到)」를 오세창에게 보여 주고 이를 낙관에 남기도록 했다. 이에 대해서는 김영욱, 「菁雲 姜璡熙(1851~1919)의 생애와 서화 연구」, 『미술사연구』 33, 미술사연구회, 2017, 47쪽.

19 __ 이상적이 살펴본 도보(圖譜) 역시 『진한와도기』다. 『진한와도기』에 대해 언급한 시칩존, 이상천·백수진 옮김, 『중국 금석문 이야기』, 주류성, 2014, 138쪽 참조.

20 __ 程敦, 『秦漢瓦當文字』二卷·續一卷, 橫渠書院, 1787~1794. 이 글에서는 하버드옌칭도서관(Harvard-Yenching Library) 소장본을 참고했다.

21 __ 위창古2202-35(국립중앙도서관). 오세창이 소장한 『금석색』은 1906년 판본으로 확인된다. 한편, 이유원 및 조선 지식인의 『금석색』 인식에 대해서는 다음의 논문에 자세하게 실려 있다. 정혜린, 「橘山 李裕元의 서예사관 연구」, 『대동문화연구』 73, 성균관대학교 대동문화연구원, 2011 참조.

22 __ 馮雲鵬, 馮雲鵷, 『金石索』, "내가 도사공와 몇 종의 탁본을 보니, 모두 가늘고 굳센 필법이 있고 번각이 동일하지 않다(余見都司空瓦數種拓本, 皆瘦勁有法與翻刻者不同也)."

23 __ 朱楓, 『秦漢瓦圖記』, "와도기에 이르기를 도사공와 및 종정관당의 두 기와는 새롭게 출토되었다(瓦圖記云, 都司空瓦及宗定官當二瓦, 新出土中)."

24 __ 이 글에서는 오세창의 작품에 초점을 맞추어 연구를 진행했으나, 강진희의 「와전임모도」 역시 와전유물 자체 혹은 와전탁본보다는 금석도서를 작품의 원형으로 보는 것이 타당하다고 생각된다.

25 __ 낙랑문화에 대해서는 중앙문화재연구원 편, 『낙랑고고학개론』 중앙문화재연구원 학술총서 18, 진인진, 2014 참조.

26 __ 한 농민이 밭을 갈다가 얻은 낙랑부귀명 와당을 에요시타로(江良芳太郎)라는 일본인에게 밀매했는데, 정식으로 매매한다면 100여 원 가격이 될

것이라 한다. 「樂浪瓦 私賣한 일가족 인치취조, 밭 갈다 얻은 기와 팔고, 매수자도 검거」, 『중외일보』 1928년 6월 19일자. 당시 언론보도를 참고할 때, 100원은 소 한 마리의 가격에 육박했다.

27 __ 경주에서의 상황은 이인성의 유화 「경주의 산곡에서」(1935, 삼성미술관 리움)를 통해서도 짐작할 수 있다. 붉은 대지 위에 묘사된 신라 기와는 폐허가 된 고대 도시의 상징이면서, 실제 외지인에게 기와편을 팔았던 경주의 가슴 아픈 현실을 드러낸 것일 수도 있다. 한편, 기마순사와 사복경관까지 배치하기에 이르렀지만 고분 도굴은 끊이지 않았음이 여러 자료를 통해 확인할 수 있다. 1923년과 1924년 즈음하여 600여 기 이상의 낙랑고분이 도굴된 것으로 알려졌다. 「樂浪塚 도굴성행, 평양서 엄중 경계 중」, 『매일신보』 1925년 4월 5일자; 「古墳發掘코 樂浪瓦窃取」, 『조선일보』 1930년 1월 6일자.

28 __ 이토 쇼베 컬렉션은 이우치 이사오(井內功, 1911~92)가 일괄 인수했는데, 1987년 이우치 이사오 수집품 중 1,082점이 국립중앙박물관에 기증되었다. 유창종, 「이우치 컬렉션의 귀환 여정」, 『돌아온 와전: 이우치 컬렉션』, 국외소재문화재단, 2015, 9쪽. 이외에도 조선총독부박물관이 평양 거주 일본인 야마다 데쓰지로(山田鐵次郎)에게서 낙랑와를 구입했음을 참고할 수도 있겠다.

29 __ 오구라 컬렉션의 낙랑와당은 1939년 뉴욕 만국박람회에 전시되기도 했다. 오구라 다케노스케가 자신의 집 마루 밑에 숨겨두었던 '낙랑부귀'명 와당 등의 낙랑와전은 1964년 공사 도중에 발견되면서 알려졌다. 「문화재 백삼십여 점 발견: 삼국시대의 토기·자기·청동경 등」, 『동아일보』 1964년 6월 17일자.

30 __ 우리 근대기에도 서(書)·금석학의 연구자 이외에, 탁본의 직업적 전문가들은 존재했던 것 같다. 1938년 이승규가 백제의 사찰터인 보령 성주사지(聖住寺址)를 찾아가면서 '탁본기술자' 1인을 대동했다고 기술한 것을 참고할 수 있다. 「鄕土文化를 찾아서, 聖住寺巡禮 保寧行(一)」, 『조선일

보』1938년 6월 9일자.

31__Qianshen Bai, "Composite Rubbings in Nineteenth-Century China: The Case of Wu Dacheng(1835-1902) and His Friends", *Reinventing the Past: Archaism and Antiquarianism in Chinese Art and Visual Culture*, Chicago: University of Chicago Press, 2010, p. 305.

32__와당은 제작된 장소에서 멀리 이동하여 사용되거나 사용된 장소에서 이동하는 일은 거의 없으므로, 와당의 출토지는 와당이 사용된 장소이거나 부근이라는 특징이 있다. 유창종은 이를 '장소적 고정성'이라고 설명했다. 유창종, 『와당으로 본 한국 고대사의 쟁점들』, 경인문화사, 2016, 23쪽.

33__고유섭, 「내 자랑과 내 보배(其一): 우리의 美術과 工藝〈三〉」, 『동아일보』 1934년 10월 11일자; 「新秋學術講座 第二講, 三國美術의 特徵(終)」, 『조선일보』 1939년 9월 3일자.

34__구본진, 『글씨로 본 항일과 친일: 필적은 말한다』, 중앙북스, 2009 참조. 「삼한일편토」(1927)의 실물 와당은 이화여자대학교박물관에 소장되어 있다. 「오세창 구장 낙랑와전 편」, 「삼한일편토」(1929)에 사용된 와전 역시 이화여자대학교박물관 소장품이며, 박물관은 유족으로부터 1960년대 오세창 소장 와전 일습을 구입했다.

35__"미술계로만 가치가 있을 뿐만 아니라 고대사를 연구하는 데도 귀여운 문헌이라"며 언론의 조명을 받기도 했다. 「精金美玉가튼 大家 書畵一室에」, 『조선일보』 1927년 10월 23일자.

36__줄곧 서울에 거주한 오세창의 '경주집'에 대해서는 추가적 조사가 필요하다. 직접 거주했다기보다는 오세창이나 오세창 가문이 소유한 집일 가능성도 있다. 오세창은 이 부분을 '와출경주오가(瓦出慶州吾家)'라고 언급했는데, 본 연구에서 이 글의 해석은 이승연의 연구를 참고했다. 이승연의 번역은 1948년 작인 「삼한일편토」에 대한 것이지만, 1948년 작과 1929년 작의 본문은 동일한 내용을 담고 있다. 이승연, 『葦滄 吳世昌』, 이회문화

사, 2000, 108~12쪽.

37__「고색찬연」(1922), 「아(我)」(1928) 등을 참고할 수 있다. 김예진, 「이도영의 정물화 수용과 그 성격: 사생과 내셔널리즘을 통한 새로운 회화 모색」, 『미술사학연구』 296, 한국미술사학회, 2017, 191~93쪽.

38__임창순 구장본 및 예술의전당 서예박물관 소장본을 살펴볼 수 있다.

39__오세창의 전각에 관해서는 다음 연구를 참조할 수 있다. 김양동, 「葦滄 전각의 연원과 특질」, 『위창 오세창』, 예술의 전당, 2001; 이승연, 「葦滄 吳世昌의 篆刻과 印譜」, 『서지학연구』 41, 한국서지학회, 2008.

40__관련하여 오세창은 기와조각과 자갈에서 빛이 난다는 의미의 '瓦礫放光印', 본인이 탁본한 작품에는 '韋倉手拓金石印'을 찍기도 했다.

41__동양자수는 프랑스 자수를 포함한 서양자수의 상대적 개념이었다. '동양자수공'을 100명씩 모집하고 있는 광고를 참고할 수도 있는데, 월 1만 원이나 1만 5,000원의 급료에서 시작해 4개월 정도의 경력만 쌓아도 월 3만 원 이상을 받았다. 당시 용접공이 처음 한 달은 4,500원, 석 달 후가 되면 한 달에 6,000원을 받았고, 외무사원 중졸 남자가 월 1만 5,000원을 받았던 것과 비교할 수 있다. 「家內工業 가이드 資金支援과 現況(6): 刺繡(6)」, 『매일경제』 1966년 12월 3일자; 「일터」, 『동아일보』 1971년 9월 1일자; 「6개월 배우면 상품화도: 인기 모으는 동양자수 해외주문 밀려 붐 맞아」, 『경향신문』 1973년 12월 21일자; 「이런 직업(25) 자수기능공」, 『동아일보』 1976년 1월 13일자.

42__해외선물용 수요도 늘어, 이민 가는 사람이라면 병풍 자수 한두 폭쯤은 들고 출국했다고 한다. 「컬러에 담은 情緖企業 ⑦ 屛風手藝」, 『조선일보』 1972년 4월 1일자; 「6개월 배우면 상품화도: 인기 모으는 동양자수 해외주문 밀려 붐 맞아」, 『경향신문』 1973년 12월 21일자.

43__동양자수는 1980년대 후반에 이르러 전자자수 및 컴퓨터 자수와 같은 저렴한 중국산 자수가

등장하고, 아파트를 중심으로 주거문화의 변화를 맞으면서 그 수요가 급감한다. 박혜성, 「1950~1980년대 한국 자수계 동향 연구: '전통'과의 관계를 중심으로」, 『기초조형학연구』 21(4), 한국기초조형학회, 2020, 140~41쪽.

44__ 진한 바탕색의 공단에 명주실로 문양을 수놓았는데, 실생활에서 사용되는 기물이었기 때문에 오염에 강하다는 실용적 이유가 주요했다.

45__ 당시에는 '와당병풍', '와당자수 병풍'이라는 용어가 사용되었고, '와당자수병'과 같은 명칭이 1940년 전시의 출품목록에서 명확히 확인되기도 한다. 「십대가 산수풍경화전」, 『동아일보』 1940년 5월 26일자. 하지만 현재 박물관에서는 자수종정도 병풍으로 표기되는 예가 많다. 본 연구에서는 와전 모티브를 중심으로 살펴보는 글의 맥락상 본고에 한하여 '와전자수 병풍'으로 지칭하고자 한다.

46__ 전경란, 「東洋刺繡의 體系的인 考察」, 『논문집』 15, 청주교육대학교, 1978.

47__ 「女性들의 레저·가이드 六幅병풍 繡놓기」, 『조선일보』 1962년 2월 3일자; 「가내공업가이드」(6), 『매일경제』, 1966년 12월 3일자.

48__ 실제 진한와당의 약 70퍼센트가 길상성을 지닌 명문으로 파악된다. 허선영, 앞의 책, 2007 참조.

49__ 특히 와전문보다 도자기의 명칭을 한문으로 쓴 경우나 한시를 쓴 경우에는 가독성이 상당히 떨어지는 경향성이 관찰된다.

50__ '에이전시' 이론에 의하면 수령자(recipient)가 지표(작품, index)에 영향을 끼치는 것이다. 유사한 맥락으로 우훙(巫鴻)의 글을 참고할 수 있다. "거의 모든 경우에 병풍의 '서예'는 읽을 수 없으며, 화가는 문자적 뜻을 전달할 의도도 없었다. 화가는 단순히 서예가의 서체에 적합한 '패턴'을 지닌 병풍을 그리는 것이 목적이었다." 우훙, 서성 옮김, 『그림 속의 그림』, 이산, 1999, 192쪽.

51__ 도안집에서는 와당에 대해 "골동품이므로 밝은색보다 퇴색한 감이 있는 어두운 계통의 색상을 선택"할 것을 제안하며 오래된 물건임을 강조하라고 제시한다. 황혜숙 편저, 『세계가정수공예전집 6. 동양자수』, 한림출판사, 1977, 40쪽. 낭만적인 고대와 폐허에 대한 논의는 Wu Hung, *A Story of Ruins: Presence and Absence in Chinese Art and Visual Culture*, New Jersey: Princeton University Press, 2012 참조. 마지막으로 이 글의 연구범위상 다 담아내지 못했지만 나전칠기에서도 고대 기와(문자와, 문양와)와 문화재 도안을 살펴볼 수 있다는 점을 부언하고자 한다.

8. 연출된 권력, 각인된 이미지

1__ 이 글에서 시대, 지명, 인명, 작품명, 관직 등 일본어 고유명사는 일본어 발음에 따라 표기하며, 한국어 한자음으로 표기해도 무방한 경우 한국어 발음으로 표기했음을 밝힌다. 따라서 '將軍'은 장군 대신 쇼군으로, '幕府'는 바쿠후 대신 막부로 표기한다. 일본어 표기 방식은 국립국어원의 원칙을 따랐다.

2__ 통신사란 양국 간 대등한 입장에서 신의(信義)를 통(通)하는 사절이라는 의미를 지니고 있으나, 그 파견 이유나 목적은 임진왜란을 기점으로 다소 차이가 있다. 조선 전기 국왕이 일본에 파견한 열여덟 차례의 사절은 파견 목적과 구성이 다양할 뿐만 아니라 그 명칭 역시 통신사 외 회례사(回禮使)·회례관(回禮官)·보빙사(報聘使)·경차관(敬差官)·통신관(通信官) 등 다양했으며, 막부 쇼군에게까지 간 것은 여덟 차례뿐이다. 조선시대 한일관계 및 외교사절의 구체적인 양상에 대해서는 손승철, 『조선시대 한일관계사 연구-교린관계의 허와 실』, 경인문화사, 2006; 이훈, 『조선의 통신사 외교와 동아시아』, 경인문화사, 2019 참조. 이와가타 히사히코는 한일 양국의 조선통신사 연구 현황에 대해 비판적으로 분석하고 있어, 거시적인 관점에서 통신사 관련 연구사를 검토하는 데 참조할 수 있다. 이와가타 히사히코, 「조선통신사 연

구에 대한 비판적 검토와 제안」, 『지역과 역사』 38, 부경역사연구소, 2016, 105~32쪽.

3__ 17세기 초, 에도막부가 수립된 이후 재개된 1607년, 1617년, 1624년 세 차례의 사절은 회답 겸쇄환사(回答兼刷還使)라는 명칭으로 파견되었고, 이후 1636년부터 통신사라는 이름을 사용했다. 조선 후기 통신사는 17세기 7회, 18세기 4회, 19세기 1회 총 12차례 파견되었는데, 마지막 1811년의 경우 쓰시마섬(對馬島)에서 이루어진 역지통신(易地通信)으로 그 성격과 구성에서 다소 차이가 있다.

4__ 그동안 열두 차례의 조선통신사 및 사행원의 문화예술 교류와 관련한 많은 연구가 진행되었다. 국내에서는 역사학, 문헌학, 한문학 분야를 중심으로, 개별적인 사행뿐 아니라 관련 각종 필담(筆談) 및 기행문학에 대한 심도 깊은 연구가 이루어졌으며, 미술사·복식사·음악사 분야에서는 통신사 수행화원의 역할과 통신사 행렬도 그림에 대한 상세한 분석을 토대로 그 규모와 구체상을 상세히 분석했다. 특히, 2017년 통신사 관련 자료가 유네스코 세계기록문화유산에 등재되는 과정에서, 한국과 일본 내 많은 자료 정리와 새로운 연구를 촉구하는 기회가 되기도 했다. 본 연구는 이러한 선행연구를 토대로 하며, 관련 세부 연구에 대해서는 각 장과 절에서 구체적으로 다루도록 하겠다.

5__ 통신사가 시각화된 이미지와 관련해서 미술사 분야에서 적지 않은 연구가 이루어졌으며, 대표적인 연구는 다음과 같다. 우선, 자료 면에서 8권으로 이루어진 辛基秀·仲尾宏 責任編集, 『大系朝鮮通信使』全8卷, 明石書店, 1993~96가 있다. 『통신사대계』는 종합적으로 통신사 관련 각종 회화 및 공예품의 이미지를 수록하고 있으며, 각 권마다 관련 논고를 통해 자료에 대한 이해를 심화하고 있다. 국내 미술사 분야의 대표적인 연구로는 홍선표, 「朝鮮後期 通信使 隨行畵員의 繪畵活動」, 『미술사 논단』 6, 한국미술연구소, 1998, 187~204쪽; 차미애, 「江戶時代 通信使登城行列圖」, 『美術史研究』 20, 미술사연구회, 2006,

273~310쪽 등이 있다. 차미애는 일본 연구자의 선행연구를 토대로 에도시대 통신사 관련 이미지를 통신사 행렬도, 선단도, 마상재, 초상화, 시문증답도, 통신사 복식도 등으로 분류하여 고찰했다. 어용화사 가노파에 주목하여 심화한 최근의 연구로는 박은순, 「繪畵를 통한 疏通: 가노 탄유(狩野探幽)가 기록한 조선그림」, 『溫知論叢』 47, 온지학회, 2016, 241~78쪽; 박은순, 「日本 御用畵師 가노파(狩野派)와 朝鮮 관련 繪畵」, 『미술사학』 38, 한국미술사교육학회, 2019, 225~57쪽 등이 대표적이다. 이외에도 정은주, 「正德元年(1711) 朝鮮通信使行列繪卷 研究」, 『미술사 논단』 23, 한국미술연구소, 2006, 205~40쪽 같이 미술사·복식사·음악사 분야에서는 개별 통신사 행렬도에 주목하여, 그 유형 및 세부 구성을 고찰했다. 이외 행렬도에 관한 선행연구는 문동수, 「국립중앙박물관 소장 〈통신사행렬도〉의 고찰」, 『미술자료』 95, 국립중앙박물관, 2019, 109쪽, 각주 1 참조.

6__ 알프레드 젤의 에이전시 이론을 통해 에도시대 통신사와 관련하여 동시다발적이고 산발적인 이미지의 발생과정을 이해하는 데 큰 도움을 받았다. Alfred Gell, *Art and Agency: an Anthropological Theory*, Clarendon Press, 1988. 영국 인류학자 젤의 에이전시 이론은 발표 이후 인류학을 포함한 문학·고고학·미술사 등 인접 학문분야 연구자들에게 끊임없는 논쟁을 불러일으켰다. 시각 및 물질문화 관련 분야에서 젤의 이론이 지니는 가장 큰 의의는 인간만이 아니라 사물 역시 행위력을 지닌 주체로서 작용할 수 있다는 것으로, 이후 물질문화 연구에서 중요한 이론으로 자리 잡았다. 글쓴이에게는 이 이론의 가장 큰 효용성은 예술이 제작자의 의지가 반영된 고정된 상징적 의미를 내포하는 것이 아니라 그것이 놓인 사회적 관계구조 속에서, 끊임없이 심리적·물리적 영향력을 발생하나는 수행적인(performative) 측면을 강조하고 있다는 데 있다. 젤은 이 관계구조를 파악하기 위해, 크게 네 가지 구성요소, 즉 원형(prototype), 지표(index), 예술가(artist), 수령

자 혹은 관람자(recipient)로 구분하여, 각 요소 사이에서 끊임없이 행위자(agent)와 피행위자(patient)로서 행위력을 주고받음을 논증한다.

7__ 이 개념도는 박화진과 김병두가 1711년 통신사행을 기준으로 작성한 표를 참고하여 글쓴이가 재구성했다. 개별 사행 때마다 파견된 인원, 별폭의 내용과 수량 등 세부적인 내용의 차이는 있겠으나, 관여된 조직과 준비 순서 및 흐름은 유사하다. 다만, 주의할 예외적인 것으로 동래왜관(東萊倭館)의 경우 1678년에서 1872년까지 존속했으므로, 17세기 전반기의 통신사행과 관련해서는 공간이 아닌 담당자로서의 동래부사를 염두에 두어야 한다. 박화진·김병두, 『에도 공간 속의 통신사-1711년 신묘통신사행을 중심으로』, 한울아카데미, 2010, 34쪽.

8__ 박화진·김병두, 같은 책, 2010. 이 연구는 1711년의 사행에 국한되기는 하나, 에도막부의 차왜파견부터 통신사의 파견과 에도 입성 및 귀로에 이르기까지 통신사를 둘러싼 일련의 의례 과정과 그 조율 과정에 대해 상세하게 고찰하고 있다는 점에서 주목된다. 특히 공간에 초점을 맞추어 통신사의 에도 내에서의 구체적 모습을 최대한 생생하게 재현하고 있다. 이외에도, 최근 국립해양박물관에서 발행한 학술총서 역시 사료가 가장 풍부한 1711년에 집중하여, 항로와 항해라는 관점에서 조선 측의 준비과정을 상세하게 분석하고 있다. 국립해양박물관 편, 『통신사 선단의 항로와 항해』, 국립해양박물관, 2017.

9__ 차왜 과정은, 보통 쇼군의 습직이나 서거 등을 알리는 관백고부차왜, 관백승습고경차왜, 통신사 내빙을 요청하는 통신사청래차왜, 통신사를 호위해 부산에서부터 모셔가기 위한 통신사호행차왜, 마지막으로 쓰시마에서 동래로 귀국하는 사행을 호위하기 위한 통신사호환차왜 등 모두 다섯 차례로 구성된다. 이외 통신사의정차왜, 내세당송신사차왜 등이 도래하기도 했다.

10__ 일례로, 조선 측에서 1711년 통신사 파견을 논의한 주체는, 직책 면에서 국왕, 조정 대신과 부

처, 조정에서 파견한 통신사와 접위관, 각 지방의 감사와 수군절도사, 지방 군수와 현감의 5개 유형으로 나눌 수 있으며, 구체적인 대신과 부처로 도대신, 예조, 비변사, 승정원일기, 훈련도감, 사역원, 선공감, 군기시, 사복시, 승문원, 승정원 등 총 12개에 달한다. 국립해양박물관, 앞의 책, 2017, 36~37쪽.

11__ 일본 내 각 지역에서 통신사의 집대 및 향응과 관련해서는 高正晴子, 『朝鮮通信使の饗応』, 明石書店, 2006 참조. 외교 의례로서 육로에서의 행렬뿐 아니라 선단 행렬 역시 보여지는 것에 염두를 둔 것으로, 선단 규모와 내외부 장식, 정렬 방식 등에 대해 조선과 일본 양국에서 상세하게 논의되었다. 에도시대 제작된 선단 행렬에 대한 그림도 다수 존재하며, 추후 별도의 논문을 통해 다루고자 한다.

12__ 통신사를 둘러싼 양국의 동상이몽, 양국의 서로 다른 인식에 대해서는 다양한 선행연구를 통해 잘 알려져 있다. トビ, ロナルド, 『「鎖国」という外交』, 小學館, 2008; Ronald Toby, *State and Diplomacy in early Modern Japan: Asia in the Development of the Tokugawa Bakufu*, Stanford University Press, 1991.

13__ 서계 문서에는 사명의 목적과 용건을 기재하고, 그 문미나 별지에 예물로서 보내는 선물의 종류와 수량을 적어 별도의 문서로 작성되기에 별폭이라 칭한다.

14__ 행렬의 연출을 둘러싼 역학구조의 발생에 젤의 이론을 적용해서 살펴보면, 우선 조선 조정, 에도막부, 쓰시마는 각각 크고 작은 행위력을 발하는 주체(agent), 통신사는 여러 권력 주체의 영향을 받는 원형(prototype), 행렬은 통신사의 중요한 지표(index)로 작용한다. 여기에서 수령자 혹은 관람자(recipient)는 사행 여정 중 통신사 행렬을 관람하고 구경할 수 있는 양국의 모든 인물이지만, 이 과정에서 유념할 것은 통신사 행렬을 관람하고 감상하는 인물의 경우 그들의 계층과 배경의 다양성만큼 자신들의 관심사 혹은 배경에 따라 원형인 통신사를 얼마든지 다르게 인식하고 받아들일 수

있는 가능성이 존재한다는 것이다. 네 개의 구성요소 및 그 관계구조 속에서 발하는 행위력에 대한 상세한 설명은, Alfred Gell, 앞의 책, 1988, pp. 12~50 참조. 행렬이라는 지표를 인식하는 다양한 층위에 대해서는 마지막 장에서 본격적으로 논의하겠다.

15＿네 작품은 다음과 같다. 미니애폴리스미술관 소장 「洛中洛外圖」 병풍(1620년경), 하야시바라 미술관 소장 「洛中洛外圖」 병풍(1620년경), 「江戸圖」 屛風(1634~35), 「도쇼다이곤겐엔기(東照大権現縁起)」(1640). 이외 통신사 행렬만을 독립적으로 다룬 행렬도 병풍이나 행렬도 두루마리의 경우, 작품 수로는 현재 가장 많은 비중을 차지하고 있으나, 그 제작 연대는 17세기 후반 특히, 18세기 이후 본격적으로 제작된 것으로 보인다.

16＿도쿠가와 이에야스가 1600년 세키가하라 전투에서 천하를 제패하고, 1603년 쇼군이 되자, 일본의 정치 중심은 교토에서 도쿄로 급속하게 이동하기 시작했다.

17＿고산케란 오와리(尾張) 도쿠가와, 기슈(紀州) 도쿠가와, 미토(水戸) 도쿠가와 세 가문을 지칭하며, 이들은 각각 초대 쇼군 도쿠가와 이에야스의 아홉 번째, 열 번째, 열한 번째 아들을 그 당주로 하여 발생했다.

18＿에도도 병풍의 제작 연대 및 배경에 대해서는 水藤真, 『江戸図屛風』制作の周辺―その作者・制作年代・制作の意図などの模索―」, 『国立歴史民俗博物館報告』 31, 1991; 黒田日出男, 「誰が, 何時頃, 江戸図屛風をつくったのか?」, 『王の身体・王の象徴』, 平凡社, 1993 참조.

19＿이 병풍이 도쿠가와 이에미쓰의 치세 및 업적을 강조하는 시각물이라는 논지는 여러 학자에 의해 논의되었으며, 구로다 히데오가 대표적이다. 그는 1634년에서 1635년 사이 도쿠가와 이에미쓰의 측근 중 한 명이 그에게 헌상하거나, 노쿠가와 이에미쓰가 방문했을 때 보여 주기 위해 제작되었을 가능성을 제기했다. 도쿠가와막부 초기 쇼군들은 오고쇼(大御所)와 고쇼(御所, 쇼군)라는 이중

구조의 권력 체제로 이루어져 쇼군에서 물러난 이후에도 오고쇼로서 실권을 장악했는데, 고다이하지메는 전대 군주의 사망 후, 새 군주 취임 초기, 새로운 치세의 통치 일환으로 이루어지는 일련의 시책 및 정책을 일컫는다. 도쿠가와 이에미쓰의 고다이하지메와 관련하여 병풍의 제작에 관여한 주요 인물로 특히 마쓰다이라 노부쓰나, 즉 도쿠가와 이에미쓰가 정무 책임자로 선발한 인물이라는 주장이 논의되었다. 黒田日出男, 「王権と行列―描かれた〈行列〉から」, 『行列と見世物』, 朝日新聞社, 1994.

20＿로널드 토비는 구로다 히데오의 논지를 토대로 이를 더 구체화했다. ロナルト トビ, 「朝鮮通信使行列図の発明―『江戸図屛風』・新出『洛中洛外図屛風』と近世初期の絵画における朝鮮人像」, 『大系朝鮮通信使』 8, 明石書店, 1996, 120~21面 참조. 로널드 토비, 허은주 옮김, 『일본 근세의 쇄국이라는 외교』, 창해, 2013, 40~51쪽.

21＿구체적인 인물의 숫자는 ロナルト トビ, 앞의 글, 1996 참조.

22＿1711년 사행의 경우를 예를 들면, 조선의 사행원은 총 478명이지만, 호위하는 일본인을 모두 포함하면 2,000여 명에 달하는 대규모의 행렬이다. 1711년 통신사 행렬의 세부 구성과 도판은 국사편찬위원회, 『朝鮮時代 通信使 行列』, 국사편찬위원회, 2005; 정은주, 앞의 글, 2006 참조.

23＿『道房公期』 1643년 6월 14일.

24＿쓰시마번 유학자 마츠우라 기에몬마사타다(松浦儀右衛門允任, 1676~1728)가 작성한 『朝鮮通交大紀』에는 일본의 쇼군을 높여 조선의 통신사절의 방문을 기록한 예가 종종 확인된다. 이외에도, 『大馬守家記』, 『朝鮮物語』 등 일본 문헌에서 천자와 같은 쇼군에게 조선의 사절이 신하의 예를 취한다는 식의 표현이 확인된다. 문헌에 대해서는, 로널드 토비, 앞의 책, 2013, 68~74쪽; 山本博文, 『対馬藩江戸家老―近世日朝外交を支えた人びと』, 講談社選書メチエ, 1995a; 李元植・辛基秀・仲尾宏, 『朝鮮通信使と日本人』, 学生社,

1992 참조.

25__「도쇼다이곤겐엔기」는 총 5권의 두루마리로 구성되어 있다. 그림이 포함되어 있어 일부 도록에서「도쇼샤엔기에마키(東照社緣起繪卷)」로 소개하기도 하지만, 원래 이름은「도쇼다이곤겐엔기」다. 처음 제작된 다른 버전과 구별하기 위해「도쇼샤엔기(東照社緣起)」가나본(仮名本)으로 불리기도 한다. 캐런 게르하르트(Karen Gerhart)는 두루마리의 외제(外題)에는「東照社緣起」라고 쓰여 있으나, 두루마리 1권 시작 부분에「東照大權現緣起」라는 이름이 확인되므로,「도쇼다이곤겐엔기」라고 불러야 한다고 설명한다. 이에 따라「도쇼다이곤겐엔기」로 칭한다. Karen M. Gerhart, "The Tosho Daigongen engi as Political Propaganda", *The Eyes of Power: Art and Early Tokugawa Authority*, University of Hawai'i Press, 1999, pp. 177~78.

26__도쿠가와 이에야스 사후 1617년 처음 세워졌을 때는 도쇼샤(東照社)였으나, 이후 1645년 도쿠가와 이에미쓰 시절 조정(천황)의 승인을 얻어 도쇼구(東照宮)가 되었다. 이후 일본 각지에 도쿠가와 이에야스를 모시는 도쇼구가 건립되었다. 닛코 도쇼구 재건립 및 일련의 건축 작업을 통한 도쿠가와 이에미쓰의 권위 세우기에 대해서는 William H. Coaldrake, *Architecture and Authority in Japan*, Routledge, 1996, pp. 163~92; 양익모,「닛코동조궁의 성립과 닛코사참의 전개」,『일본사상』30, 한국일본사상사학회, 2016, 171~96쪽; 미술사 분야에서는 특히 닛코 요메이몬의 세부 조각 등이 어떻게 도쿠가와막부의 '유교적 군주 이미지' 강조와 관련되었는지 논의했다. Karen M. Gerhart, 앞의 책, 1999, pp. 73~105.

27__도쿠가와 이에야스의 신격화 과정과 그 의미에 대해서는 양익모,「도쿠가와 이에야스의 신격화-닛코동조궁 창건을 중심으로」,『일본사상』32, 한국일본사상사학회, 2017, 107~25쪽; 吉田昌彦,「東照宮信仰に関する一考察: 王権論に関連させて」,『九州文化史研究所紀要』58, 九州大学附属図書館付設記録資料館九州文化史資料部門, 2015, 1~79面.

28__조선 측 사행 기록을 통해, 전에 없던 닛코 방문을 꺼리던 통신사가 여러 차례의 설득 과정을 거쳐 닛코 방문이 이루어진 것을 알 수 있다. 1636년 통신사는 정사 임광(任絖), 부사 김세렴(金世濂), 종사관 황호(黃㦿) 등 삼사가 모두 사행록을 남기고 있는데, 임광의「병자일본일기(丙子日本日記)」, 김세렴의「해사록(海槎錄)」, 황호의「동사록(東槎錄)」이 그것이다. 이 세 개 사행록의 12월 10일부터 23일까지의 기사를 통해 그 세부 논의 과정과 여정 및 닛코의 구체상을 상세하게 알 수 있다. 임광의「丙子日本日記」는『海行摠載』III권, 김세렴과 황호의 사행록은 IV권에 수록되어 있다.

29__토비는 통신사의 닛코 방문 외 교토 호코지(方廣寺)의 이총(耳塚, 귀무덤) 역시 같은 맥락에서 막부 측이 일본인들에게 보여 주기 위한 연출된 동선이었다고 주장한다. 로널드 토비, 앞의 책, 2013, 78~84쪽.

30__두 작품 모두 도쇼구에 소장되어 있으며,「도쇼샤엔기」의 경우 전시 등을 통해 거의 공개하지 않는다.「도쇼다이곤겐엔기」의 세부 도판은 小松茂美 編, 続々日本絵卷大成 8,『東照社緣起』, 中央公論社, 1994 참조.

31__「도쇼다이곤겐엔기」의 제작 과정 및 상세한 내용에 대해서는 Karen M. Gerhart, 앞의 책, 1999, pp. 107~40 참조.

32__「도쇼샤엔기」의 영인본은 編纂日光東照宮三百五十年祭奉齊會,『東照社緣起』, 審美書院, 1915 참조. 曽根原理,「『東照社緣起』の基礎的研究」,『東北大学附属図書館研究年報』28, 東北大学附属図書館, 1995, 54~86面; 曽根原理,「『東照社緣起』の基礎的研究(承前)」,『東北大学附属図書館研究年報』29, 1996, 東北大学附属図書館, 35~68面.

33__3권으로 구성된 이 두루마리는 1636년 21주기에는 1권만이 완성되었고, 나머지 두 권이 모

두 완성된 것은 1640년이다. 「도쇼샤엔기」에는 그림 없이 모든 글이 한문으로 쓰여 있다. 일본 학계에서는 두 벌의 두루마리를 구별하기 위해 한문본을 마나본(眞名本) 「도쇼샤엔기」, 가노 단유의 그림이 포함된 5권 구성의 두루마리를 가나본 「도쇼샤엔기」라고 약칭하기도 한다. 2017년 유네스코 세계기록유산에 등재된 통신사 기록물에도 두 벌의 두루마리는 「도쇼샤엔기」(마나본)와 「도쇼샤엔기」(가나본)로 포함되었다. 통신사 기록물과 관련해서는 다음을 참조. 부산박물관, 『UNESCO 세계기록유산 통신사기록물』, 부산박물관, 2018; 한태문, 「유네스코 세계기록유산 '조선통신사 기록물'의 등재 과정과 현황」, 『향도부산』 36, 부산광역시사편찬위원회, 2018, 53~97쪽.

34__막부 어용화사였던 가노 단유의 통신사 관련 활동과 회화 제작에 관해서는, 박은순, 앞의 글, 2016, 248~49쪽; 박은순, 앞의 글, 2019, 238~40쪽.

35__캐런 게르하르트는 1640년의 두루마리 제작을 둘러싼 여러 정황을 고찰한 후, 그 목적과 관련하여 글 말미에서 통신사 행렬 장면을 넣기 위한 것일 수도 있다는 가능성을 매우 조심스럽게 언급하고 있으나, 설득력이 매우 높다. Karen Gerhart, 앞의 책, 1999, pp. 139~40.

36__다이유인은 3대 쇼군 도쿠가와 이에미쓰의 묘당으로, 닛코 도쇼구에서 서쪽으로 1리 정도 떨어져 있으며, 1642년 조성되었다. 인조와 효종이 파견한 통신사행 및 닛코에서의 치제와 관련하여 막부에서 시문, 편액, 기물을 요청하고 이에 대해 논의한 기사가 확인된다.

37__『仁祖實錄』 卷43, 仁祖 20年 2月 18日. 1642년(인조 20) 에도막부가 동종을 요청하여 증정한 것으로, 이식(李植)이 명문을 짓고, 오준(吳竣)이 썼다. 이식이 예조참판으로 작성한 「일광산종명병서(日光山鐘銘幷序)」의 내용에 대해서는, 심경호, 『국왕의 선물』 2, 책문, 2012, 116~29쪽 참조.

38__2016년 3월 오사카 천수각에서 열린 특별전

〈神君家康–『東照宮縁起絵巻』でたどる生涯–〉을 통해 이 두루마리의 세부 내용을 실견 및 확인할 수 있었다. 이외에도 일본에는(그 이름은 조금씩 다르지만) 에도시대에 제작된 다수의 사본이 확인된다.

39__좌척 병풍 속 인장과 사인을 통해 가노 마사노부(狩野正信, 1625~94)의 이름이 확인된다.

40__大三輪龍彦 編, 『皇室の御寺–泉通寺』, 1992, 134面. 병풍의 내력 및 조사 과정에서 센뉴지 니시타니 이사오(西谷功) 학예원의 도움을 받았다. 코로나로 실견할 수 없었던 센뉴지 소장 『常住道具預帳』의 사진 자료와 관련 내용을 알려 주신 점에 대해 지면을 빌려 감사드린다. 이 병풍의 자세한 내용 및 소장이력에 대해서는, ロナルト トビ, 「狩野益信筆「朝鮮通信使歓待図屛風」のレトリックと理論」, 『國華』 1444, 2016, 9~25面 참조.

41__이 병풍의 존재는 비교적 이른 시기부터 알려진 것으로 보인다. 小林忠, 「朝鮮通信使の記録画と風俗画」, 辛基秀 編, 『朝鮮通信使絵圖集成』, 講談社, 1985, 147面. 토비는 1655년 통신사 모습을 담고 있는 것으로 보았다. ロナルト トビ, 앞의 글, 1996, 125~27面. 이후 통신사 관련 국내외 각종 출판물에 종종 등장하지만, 작품 자체에 대해 미술사적으로 별도의 연구가 이루어지지는 않았다. 엘리자베스 릴리호이의 연구가 예외적으로 이 병풍의 정치적 성격에 대해 주목했으며, 이후 토비는 그림 내용의 시각적인 분석을 통해 릴리호이의 논의를 더욱 심화시켰다. Elizabeth Lillehoj, "A Gift for the Retired Empress", *Acquisition: Art and Ownership in Edo-period Japan, Floating World Editions; Illustrated edition*, 2007; Elizabeth Lillehoj, *Art and Palace Politics in Early Modern Japan*, Brill, 2011, pp. 205~208; ロナルト トビ, 앞의 글, 2016 참조.

42__주요 예술 후원자로서의 도후쿠몬인에 대해서는 Elizabeth Lillehoj, 앞의 책, 2011, pp. 121~47 참조.

43__ロナルト トビ, 앞의 글, 2016 참조.

44__ 가이히(開扉)라고도 불린다. 일본에서 가이초는 문헌을 통해 13세기부터 확인되며, 에도시대에 활발하게 이루어졌다. 원래는 종교적인 목적, 즉 평상시에 공개되지 않는 비불(秘佛)을 공개하는 포교의 목적으로 이루어졌으나, 에도시대 후기가 되면, 사찰의 유지·보수 등 각종 경제적인 측면이 강조되어 일종의 축제 혹은 서민들의 놀이문화로 자리 잡게 된다. 에도시대 가이초의 전반적인 상황에 대해서는 다음의 연구를 참조. 比留間尚, 『江戶の開帳』, 吉川弘文館, 1980; 北村行遠, 『近世開帳の研究』, 名著出版, 1989; 長谷川匡俊, 「近世の飯沼観音と庶民信仰–開帳と本堂再建勧化をとおしてみたる–」, 『淑徳大学研究紀要』 8, 1974; 湯浅隆, 「江戸の開帳における十八世紀後半の変化」, 『国立歴史民俗博物館研究報告』 33, 1991.

45__ 일례로, 야마모토 유코는, 에도시대 후기, 『엔코안 일기(猿猴庵日記)』의 기사 분석을 통해, 오와리번에서만 연평균 11건의 가이초가 열렸으며, 이 중 30퍼센트는 데가이초라고 밝혔다. 엔코안이 기록하지 않은 가이초, 오와리번이 아닌 일본 전국에서 이루어졌을 가이초를 상정하면, 1년에 최소 수백 건에 달하는 가이초가 전국 각지에서 열렸다고 볼 수 있다. 山本祐子, 「開帳, 展覧会の江戸時代的姿」, 『泉涌寺霊宝拝見図·嵯峨霊仏開帳志』, 名古屋市博物館, 2006, 7面.

46__ 名古屋市博物館 編, 『泉涌寺霊宝拝見図·嵯峨霊仏開帳志』, 「名古屋市博物館史料 叢書3 猿候庵の本」 13, 名古屋市博物館, 2006. 현재 나고야시박물관에 소장된 책의 표지에는 '猿猴庵合集 五編 泉涌寺 開帳 嵯峨 開帳'라는 제목으로 엔코안이 기록한 두 건의 가이초에 대한 내용이 함께 묶여 있으며, 이 내용과 순서 그대로 영인본으로 출간한 것이다. 고리키 다네노부의 필명은 엔코안으로 생애 대부분을 책을 쓰는 데에 매진했다. 총 100종이 넘는 작품을 남겼는데, 특히, 마쓰리, 미세모노, 가이초 등 당시 일본 서민들의 정경과 풍속을 생생하게 전하고 있다. 생동감 있는 삽화와 구체적인 해설문이 특징적이다. 가이초 관련 그림책은 현재까지 총 16점이 확인되며, 이 책은 그중 그림과 완성도 면에서 가장 뛰어나다.

47__ "此御屏風は 忝なくも東福門院様御好に付公方様より御献上被遊たる朝鮮人来朝の圖 狩野の益信の筆でござる."

48__ 1711년 통신사행에 관련해서는 가장 구체적이고 다양한 문헌과 시각자료가 현존하여, 복식·음악·미술·문학 등 개별 연구 논문도 많이 나와 있다. 등성, 도중, 귀로의 전권 구성을 보여 주는 1711년 행렬도 두루마리에 대해서는 다음의 논문 참조. 정은주, 앞의 글, 2006, 205~40쪽; 차미애, 앞의 글, 2006. 이외 통신사 수행화원을 통한 다양한 서화 교류 양상에 대해서는 홍선표, 「조선 후기 통신사 수행화원의 회화활동」, 『美術史論壇』 6, 한국미술연구소, 1998, 187~204쪽; 홍선표, 「조선 후기 통신사 수행화원의 파견과 역할」, 『미술사학연구』 205, 한국미술사학회, 1995, 5~19쪽을 비롯하여 다수의 선구적인 연구가 있다.

49__ 간다마쓰리는 현대에도 지속되고 있는 에도(도쿄)의 대표적인 마쓰리 중 하나로, 17세기 초 도쿠가와 이에야스의 세키가하라 전투에서의 승리를 축하하며 시작되었고, 에도시대에 도쿠가와 막부의 번성함을 보여 주는 축제로서 지속되었다.

50__ 토비는 17세기 초반에도 애초부터 일반인들은 통신사 행렬을 제례 혹은 마쓰리로 인식했을 가능성이 있다고 지적했다. Ronald Toby, *Engaging Other: 'Japan' and Its Alter Egos, 1550-1850*, Brill, 2020, pp. 146~49.

51__ Ronald Toby, 같은 책, 2020, pp. 142~89; Ronald Toby, "Carnivals of the Aliens: Korean Embassies in Edo-Period Art and Popular Culture", *Monumenta Nipponica* Vol. 41 No. 4, 1986, pp. 415~56; 윤지혜, 「연출된 조선통신사–가츠시카 호쿠사이(葛飾北齋)의 작품분석을 중심으로–」, 『조선통신사연구』 1, 조선통신사학회, 2005, 261~82쪽.

52__『조선통신사대계』에는 '당인행렬', '조선인내조', '조선통신사'라는 이름의 유사한 구도의 다양한 우키에 및 우키요에가 수록되어 있으며, 아직 파악되지 않은 훨씬 많은 자료가 현존할 것이라 생각한다. 辛基秀・仲尾宏 責任 編集, 『大系朝鮮通信使』, 明石書店, 1995.

53__연극이나 문학 속 통신사의 등장에 대해서는, 박려옥, 「조선통신사와 일본 근세연극: 이국 정보로서의 조선통신사」, 『일본어문학회 국제학술대회』1, 2012; 안수현, 「동상이몽의 타자경험, 조선통신사-소중화주의의 허상을 넘어 문학적 상상으로」, 『조선통신사연구』22, 조선통신사학회, 2016, 93~127쪽 참조.

9. 신사의 시대

1__頭公, 「紳士研究」, 『靑春』3, 1914년 12월, 65쪽.

2__「韓國 第一着의 急務 階級的 習性을 打破 朋黨의 婚姻을 痛禁」, 『대한흥학보』3, 1909년 5월 20일자.

3__頭公, 앞의 글, 1914, 65쪽.

4__『高宗實錄』卷13, 高宗 13年(1876) 1월 18日. 「紳士, 市民, 吏校之來納軍需及他物品于軍前者」.

5__『高宗實錄』卷21, 高宗 21年(1884) 11月 30日.

6__이한섭, 『일본어에서 온 우리말 사전』, 고려대출판부, 2014, 514쪽.

7__頭公, 앞의 글, 1914, 68쪽.

8__신사유람단은 현재 '조사시찰단(朝士視察團)'으로 표기하는 예가 많으나 이 글에서는 당시 사용되었던 명칭을 사용했다.

9__신사유람단에 참여한 조사(朝士), 조선의 선비는 주로 홍문관이나 대간(臺諫) 출신으로 고종의 신임을 받는 근왕세력이었다. 또 수원(隨員)도 비록 조사와 사적으로 연줄이 닿아 발탁되기도 했

지만, 대체로 양반 출신의 하위 관리나 조선 최초의 국비유학생 선발자였다. 허동현, 『근대한일관계사연구』, 국학자료원, 2000, 53~55쪽.

10__이헌영이 일본 체류 중 '개화'라는 말을 처음 듣고 일본인에게 그 뜻을 물었다는 일화가 『일사집략(日槎集略)』에 기록되어 있다. 문순희, 「1881년 조사시찰단의 일본을 바라보는 시선 차이」, 『열상고전연구』53, 61~62쪽; 김진식, 『한국양복 100년사』, 미리내, 1990, 52~54쪽.

11__1932년의 기사에 따르면, "조선 사람이 처음으로 양복을 입엇다 하는 사람을 차저보려면……신사년(五十二年前)에 일본도쿄외국어학교에 조선어 교사로 잇든 손붕구(孫鵬九)라는 사람이 단발하고 양복 입고 교수를 하얏다"라고 해 신사유람단의 양복 착용보다 1년 앞선 것을 알 수 있다. 「지금은 너나업시 다 입는 양복이 수입된 지 五十년」, 『동아일보』 1932년 1월 18일자. 또한 "수신사가 일본에 갓슬 때에 손붕구라는 이가(鄭秉夏甥姪) 일본 모학교에 다니며 단발에 양복을 하고 수신사에게 면회를 청하얏다가 조병호(趙秉鎬)의 수행원 고영의(高永義)에게 이복지인(夷服之人)은 불가근(不可近)이라는 구실로 거절을 당한 사실"이 수기로 남아 있다고 전한다. 「洋服은 누가 먼저?」, 『별건곤』16・17, 1928년 12월.

12__김주리, 「일제강점기 양복 담론에 나타난 근대인의 외양과 근대소설」, 『인문연구』72, 2014, 148쪽.

13__崔益鉉, 『勉菴集』, 김주리, 앞의 글, 2014, 146쪽에서 재인용.

14__「탈춤」25, 『동아일보』 1926년 12월 4일자.

15__「말숙한 紳士 淑女 만들기에 얼마나한 돈이 드나?」, 『삼천리』 1935년 12월.

16__「도시의 생활전선」, 『제일선』 1932년 7월, 88~91쪽, 권창규, 『상품의 시대』, 민음사, 2014, 431~32쪽에서 재인용.

17__광고에서 '제위', '당신', '귀하'는 익명의 대중을 호칭하며, '군'은 성별에 관계없이 젊은이나 손아랫사람을 광범위하게 지칭하는 용어로 쓰였다.

권창규, 『인조인간 프로젝트: 근대 광고의 풍경』, 서해문집, 2020, 177~78쪽.

18＿권창규, 앞의 책, 2014, 140쪽.

19＿頭公, 앞의 글, 1914, 68쪽.

20＿「신사양복감」, 『조선일보』 1938년 3월 31일 자.

21＿「遠藤洋服店」, 『황성신문』 1905년 1월 28일 자; 「淺田洋服店」, 『만세보』 1907년 1월 1일자.

22＿「中央洋服商會」, 『조선일보』 1920년 5월 1 일자; 「維信洋服店」, 『조선일보』 1920년 7월 8일 자; 「友益洋服店」, 『조선일보』 1928년 9월 26일 자.

23＿「二中井」, 『조선일보』 1935년 9월 19일자; 1937년 5월 22일자.

24＿「가을철 유행될 남자양복」, 『동아일보』 1933년 9월 2일자; 「가을철에 유행될 남녀 장신 구」, 『동아일보』 1933년 9월 3일자; 「금추에 입을 양복 모양」, 『조선일보』 1933년 9월 12일자; 「三四년 봄이 가져올 유행의 신사·숙녀복」, 『동아 일보』 1934년 2월 22일자; 「새 가을의 유행: 신사 양복」, 『동아일보』 1934년 8월; 「봄 따러서 변하 는 남자양복 綠灰色」, 『동아일보』 1935년 3월 1일 자; 「엇던 것이 류행? 가을의 신사양복」, 『조선일 보』 1936년 8월 29일자.

25＿無名草, 「生命을 左右하는 流行의 魔力」, 『新女性』 1931년 11월.

26＿「양복 입는 법의 ㄱㄴㄷ 빛깔의 조화에」, 『동 아일보』 1935년 12월 4일자; 「올 류행의 외투는 역시 '따불푸레·스트'」, 『조선일보』 1936년 12월 20일자; 「제일선에 설 것은 곤색의 따불」, 『조선일 보』 1937년 8월 31일자.

27＿「신사양복」, 『조선일보』 1938년 6월 7일자.

28＿「丁子屋洋服店」, 『매일신보』 1922년 3월 23 일자; 丁子屋洋服店, 『매일신보』 1924년 3월 21 일자.

29＿「色鉛筆」, 『조선일보』 1938년 9월 26일자.

30＿天一商會, 『매일신보』 1922년 1월 30일자; 天一商會, 『매일신보』 1922년 5월 15일자; 「서울

號」, 『매일신보』 1922년 10월 22일자; 「アイデア ルカラー」, 『매일신보』 1934년 9월 26일자.

31＿「世昌洋靴店」, 『동아일보』 1920년 5월 1일 자.

32＿「世昌洋靴店」, 『매일신보』 1923년 4월 6일 자; 「봄의 아라모드: 따라 변하는 남녀의 구두」, 『동아일보』 1935년 3월 7일자.

33＿옥호서림의 말총으로 만든 모자(鬃帽子)는 1909년 통감부 특허국에 특허 제133호로 등록되 었다. 한국인 특허로는 1호였다. 옥호서림은 말총 으로 모자뿐만 아니라 핸드백과 토시, 셔츠 등 다 양한 제품을 제작해 일본과 중국 등지에 수출하며 민족기업으로 성장했고, 그렇게 번 돈은 구국활동 에 사용되었다. 옥호서림의 사장 정인호는 궁내부 감중관과 청도군수를 지내다 일제의 침략이 본격 화되자 1906년 양주에 동흥학교를 세우고 교과서 를 저술하는 등 교육을 통한 구국운동에 헌신했다. 1908년에는 『초등대한역사』, 『최신초등소학』 등 의 교과서를 저술해 옥호서림에서 펴냈으며, 1919 년 3·1운동이 일어나자 독립운동에 본격적으로 투신해 구국단이라는 비밀결사를 조직하고 단장 을 맡아 상하이 임시정부의 활동을 지원했다. 정부 는 그의 공훈을 기려 건국훈장 애국장을 추서했다. https://www.seoul.co.kr/news/newsView. php?id=20200309030002&wlog_ tag3=naver 참조.

34＿「化泉帽子店」, 『매일신보』 1925년 10월 27 일자; 金冠號帽子店, 『매일신보』 1926년 9월 28 일자.

35＿「봄을 싣고 오는 유행품들」, 『여성』 1937년 4월, 51쪽; 「ホーカー液」, 『매일신보』 1922년 4월 24일자.

36＿「ホーカー液」, 『매일신보』 1921년 5월 31일 자; 1921년 10월 5일자; 1922년 1월 20일자.

37＿「ホーカー液」, 『매일신보』 1922년 3월 24일 자; 「レトクリーム」, 『조광』 1936년 7월.

38＿「伊豆椿ポマード」, 『조선일보』 1937년 5월 18일자.

39＿頭公, 앞의 글, 1914, 68쪽.

40＿「朝鮮靑年에게 告하」, 『조선일보』 1921년 5월 13일자.

41＿「假裝紳士」, 『조선일보』 1921년 4월 11일자; 안회남, 「의복미」, 『조광』 1934년 3월, 125쪽.

42＿「スモカ 歯磨」, 『동아일보』 1928년 5월 19일자; 1930년 2월 17일자.

43＿「經濟講座 金解禁과 朝鮮」 7, 『동아일보』 1929년 10월 25일자; 안회남, 앞의 글, 1934, 127쪽.

44＿「サッポロビール」, 『매일신보』 1935년 7월 21일자; 1936년 6월 6일자.

45＿「赤玉ポートワイン」, 『매일신보』 1922년 8월 23일자.

46＿「世昌洋靴店」, 『동아일보』 1920년 5월 1일자.

47＿「滄浪客, 百萬長者의 百萬圓觀」, 『삼천리』 1935년 9월, 47쪽; 秋葉客, 「百萬長者의 百萬圓觀」, 『삼천리』 1935년 10월, 66쪽; 「三千里社, 三十萬圓을 新聞에 너흔 崔善益氏」, 『삼천리』 1935년 11월, 659쪽; 「서울의 上流社會, 入會金만 三百圓 드는 꼴푸場」, 『삼천리』 1938년 1월, 31쪽.

48＿「クラブ煉歯磨」, 『매일신보』 1922년 11월 22일자.

49＿「장한몽」, 『매일신보』 1913년 5월 15일자.

50＿「社會的權威를 세우자」, 『동아일보』 1924년 5월 28일자.

51＿金麗生, 「女子解放의 意義」, 『동아일보』 1920년 8월 16일자.

52＿「經濟講座 金解禁과 朝鮮」 7, 『동아일보』 1929년 10월 25일자.

53＿「못된 류행 2: 就職도 못한 卒業生의 洋服代金 百圓也」, 『조선일보』 1929년 4월 7일자.

54＿「襄陽社會에 訴하노라!」, 『조선일보』 1926년 4월 29일자.

55＿「朝鮮人과 洋服」, 『조선일보』 1928년 3월 18일자; 「松山商會」, 『조선일보』 1935년 7월 5일자;

『동아일보』 1936년 12월 5일자.

56＿「여자가 허영이냐? 남자가 허영이냐?」, 『신여성』 1926년 7월, 50쪽.

57＿「クラブ」, 『京城日報』 1919년 9월 15일자.

58＿「면목이 달라진 춘추복 동복」, 『조선일보』 1938년 10월 6일자.

59＿「軍民被服接近目標로 新國民服制定方針」, 『조선일보』 1939년 11월 25일자.

60＿「三中井」, 『조선일보』 1938년 9월 10일자.

참고문헌

1. 그들의 시축(詩軸)을 위하여 붙여진
「몽유도원도(夢遊桃源圖)」

- 姜希孟,『晉山世稿』
- 屈原,「橘頌」
- 梁誠之,『訥齋集』
- 朴彭年,『朴先生遺稿』
- 徐居正,『四佳集』
- 成三問,『成謹甫先生集』
- 申叔舟,『保閑齋集』
- 魚叔權,『稗官雜記』
- 崔恒,『太虛亭文集』
- 沈守慶,『遣閑雜錄』
- 河演,『敬齋集』
- 『文宗實錄』
- 『成宗實錄』
- 『世宗實錄』
- 『承政院日記』
- 『朝鮮王朝實錄』
- 『太宗實錄』

- 고연희,「夢遊桃源圖題贊 研究」, 이화여대 석사학위논문, 1990
- 고연희,「繪畫史의 관점에서 보는 申叔舟의 시문」,『溫知論叢』54, 2018
- 김경임,『사라진 몽유도원도』, 산처럼, 2013
- 김남이,『집현전 학사의 삶과 문학』, 태학사, 2004
- 김은미,「夢遊桃源圖 題贊의 桃源觀 研究」, 『梨花語文論集』10, 1988
- 廖美玉,「記夢‧謁墓與前身 - 唐宋人學杜的 情感路徑」,『成大中文學報』28, 2010
- 박해훈,「'비해당소상팔경시첩'과 조선 초기의 소상팔경도」,『동양미술사학』1집, 2012
- 심경호,『안평(安平), 몽유도원도와 영혼의 빛』, 알마출판사, 2018

378

- 안대회, 「金鑢의 야사정리와 『寒臯觀外史』의 가치」, 『寒臯觀外史』, 한국정신문화연구원 한국학 자료총서, 2002
- 安輝濬, 「安堅과 그의 畫風: 夢遊桃源圖를 中心으로」, 『震檀學報』 1974
- 安輝濬, 『韓國繪畫의 傳統』, 文藝出版社, 1998
- 安輝濬, 李炳漢, 『安堅과 夢遊桃源圖』, 藝耕, 1993
- 安輝濬, 『(개정신판) 안견과 몽유도원도』, 사회평론, 2009
- 이국화, 「동아시아 문학 속의 도원」, 『한자한문연구』 11, 2016. 8
- 이완우, 「安平大君 李瑢의 文藝活動과 書藝」, 『美術史學硏究』 246·247, 2005
- 李鍾默, 「安平大君의 문학활동 연구」, 『震檀學報』 93, 2002
- 李鍾默, 「조선 전기 관각문학의 성격과 문예미」, 『국문학연구』 8, 2002
- 이형대, 「朝鮮朝 國文詩家의 陶淵明 受容樣相과 그 歷史的 性格」, 고려대학교 석사학위논문, 1991
- 이형대, 「15세기 이상향의 풍경과 추체험 방식—몽유도원도와 그 제찬을 중심으로」, 『한국시가연구』 7권, 2000. 6
- 임창순, 「匪懈堂 瀟湘八景 詩帖 解說」, 『태동고전연구』 5집, 1989
- 정윤회, 「〈夢遊桃源圖〉 卷軸과 世宗代 書畫合璧 硏究」, 서울대학교 석사학위논문, 2017
- 홍선표, 「夢遊桃源圖의 창작세계: 선경의 재현과 고전 산수화의 확립」, 『美術史論壇』 31, 2010
- 황정연, 「15세기 서화 수집의 중심, 안평대군」,

『내일을 여는 역사』 37, 2009, 겨울

- 島田修二郎, 『日本繪畫史研究』, 東京: 中央公論美術出版, 1987
- Alfred Gell, *Art and Agency: an Anthropological Theory*, Clarendon Press, 1998

2. 청록(靑綠): 도가의 선약, 선계의 표상

- 姜世晃, 『豹菴遺稿』
- 『古本山海經』
- 『光海君日記』
- 金安老, 『希樂堂文稿』
- 陶宗儀, 『輟耕錄』
- 陶弘景, 『本草經集注』
- 『列聖御製』
- 李觀命, 『屏山集』
- 李圭景, 『五洲衍文長箋散稿』
- 李德懋, 『靑莊館全書』
- 李瑞雨, 『松坡集』
- 李時珍, 『本草綱目』
- 李瀷, 『星湖僿說』
- 李廷龜, 『月沙集』
- 李學逵, 『洛下生集』
- 李玄逸, 『葛庵集』
- 林有麟, 『素園石譜』
- 朴趾源, 『燕巖集』
- 朴趾源, 『熱河日記』
- 『本草綱目』
- 徐命膺, 『保晚齋集』

- 徐榮輔, 『萬機要覽』
- 徐有聞, 『戊午燕行錄』
- 『世宗實錄』
- 『素園石譜』
- 宋應星, 『天工開物』
- 『肅宗實錄』
- 『神農本草經』
- 王槩, 『芥子園畫傳』
- 鄭文孚, 『農圃集』
- 鄭蘊, 『桐溪集』
- 『太宗實錄』
- 『顯宗改修實錄』

- 강민경, 『유선문학과 환상의 전통』, 한국학술 정보, 2007
- 고연희, 「18세기 문학에서의 색채 표현과 강세 황의 회화」, 『韓國漢文學研究』 54, 2014
- 고연희, 「문헌으로 살피는 조선 후기 색채(色 彩) 인식」, 『民畵 연구』 8집, 계명대학교 한국 민화연구소, 2019a
- 고연희, 「申緯의 감각과 申命衍의 色彩」, 『韓 國漢文學研究』 75, 2019b
- 곽동해, 『단청과 불화에 전용된 전통 안료의 문헌사적 연구』, 학연문화사, 2012
- 국립문화재연구소, 『전통 안료와 원료광물』, 국립문화재연구소·한국광물학회, 2018
- 김용주, 「『本草經集注』에 대한 研究」, 경희대 학교 박사학위논문, 2010
- 김우형, 「주희의 주역참동계고이(周易參同契 考異)에 나타난 만년 사상 연구-연단술의 재 해석과 새로운 영생관의 모색-」, 『유학연구』 43, 2018
- 김지선, 「《권대운기로연회도》 연구」, 서울대학

교 석사학위논문, 2020
- 馬昌儀, 조현주 옮김, 『古本山海經圖說』 上· 下, 다른생각, 2013
- 문동수, 『청록산수, 낙원을 그리다』, 국립중앙 박물관, 2006
- 문은배, 『한국의 전통색』, 안그라픽스, 2012
- 박병수, 「『周易參同契』의 성립과 그 성격」, 『천지개벽』 15, 1996
- 박본수, 「朝鮮 瑤池宴圖 研究」, 고려대학교 박사학위논문, 2016
- 박정혜, 「《顯宗丁未溫幸契屛》과 17세기의 산 수화 契屛」, 『美術史論壇』 29, 2009
- 박정혜, 「궁중 장식화의 세계」, 『조선궁궐의 그 림』, 돌베개, 2012
- 박혜영, 「조선 후반기 靑綠山水畵 연구」, 한국 학중앙연구원 한국학대학원 석사학위논문, 2017
- 변인호, 「조선 후기 서양 안료 및 염료 연구」, 경주대학교 박사학위논문, 2014
- 서윤정, 「조선에 전래된 구영의 작품과 구영 화풍의 의의」, 『미술사와 시각문화』 26, 2020
- 신동원, 「朱熹와 연단술: 『周易參同契考異』 의 내용과 성격」, 『韓國醫史學會誌』 14집 2 호, 2001
- 신재근, 「국립중앙박물관 소장 〈금궤도(金櫃 圖)〉 연구」, 서울대학교 석사학위논문, 2010
- 신정수, 「『운림석보』와 『소원석보』의 비교 연 구-靈璧石 기술 양상을 중심으로」, 『漢文學 論集』 42, 2015
- 신현옥, 「조선시대 彩色材料에 관한 연구: 의 궤에 기록된 회화의 채색재료를 중심으로」, 용 인대학교 석사학위논문, 2008
- 안상우, 「本草書의 系統과 本草學 發展史」,

『한국의사학회지』18(2), 2005

• 오다연, 「朝鮮 中期 泥金畵 研究」, 서울대학
교 석사학위논문, 2009

• 오창영, 「『神農本草經』에 관한 研究」, 대전대
학교 박사학위논문, 2009

• 우비암, 손인숙·변인호 옮김, 『채색화 안료 연
구』, 월간민화, 2018

• 우현수, 「조선 후기 瑤池宴圖에 대한 연구」, 이
화여대 석사학위논문, 1996

• 유미나, 「겸재정선미술관의《산정일장도(山靜
日長圖)》, 조선 후기에 전래된 구영(仇英) 화풍
의 산거도(山居圖)」, 『숨은 명작, 빛을 찾다』,
겸재정선미술관, 2020

• 유미나, 「조선 후반기 仇英 繪畵의 전래 양상
과 성격」, 『위작, 대작, 방작, 협업 논쟁과 작가
의 바른 이름』, 2018 미술사학대회 발표집,
2018. 6

• 윤진영, 「조선시대 계회도 연구」, 한국학중앙
연구원 박사학위논문, 2004

• 이경묵, 「물건의 힘과 작동-망(work-net)의
상상력: 행위소로서의 인간·비인간 행위자에
대한 재고」, 『비교문화연구』 22(1), 2016

• 李民, 「〈禹貢〉中的環渤海地區及其物質文
明」, 『인문학논총』 14(1), 경성대학교 인문과
학연구소, 2009

• 이봉호, 「徐命膺의 先天易과 道敎思想」, 『도
교문화연구』 24, 2006

• 이상현, 『전통회화의 색: 우리 회화 전통 안료
바로 알기』, 가일아트, 2012

• 이수미, 「조선시대 청록산수화의 개념과 유형」,
『靑綠山水畵·六一帖』 국립중앙박물관한국
서화유물도록 제14집, 국립중앙박물관, 2006

• 이시필, 백승호·부유섭·장유승 옮김, 『소문사
설, 조선의 실용지식 연구노트』, 휴머니스트,
2011

• 이원진, 「권대운기로연회도(權大運耆老宴會
圖)—권대운과 기로들을 위한 잔치」, 『역사와
사상이 담긴 조선시대 인물화』, 학고재, 2009

• 임채우, 「17세기 조선 도교의 탈중화의 이념적
전환」, 『道敎文化研究』 50, 2019

• 정민, 「16, 17세기 遊仙詩의 자료개관과 출현
동인」, 『도교문화연구』 4, 1990

• 정민, 『초월의 상상』, 휴머니스트, 2002

• 정종미, 『우리 그림의 색과 칠』, 학고재, 2001

• 조남호, 「선조의 주역과 참동계 연구, 그리고
동의보감」, 『仙道文化』 15, 2013

• 차미애, 「恭齋 尹斗緖 一家의 繪畵 研究」, 홍
익대학교 박사학위논문, 2010

• 車柱環, 『韓國의 道敎思想』, 同和出版公社,
1984

• 한국학 분야 토대연구지원: 조선시대 대일외교
용어사전 DB, 선문대학교, 2012(한국학진흥
사업성과포털)

• 한의학대사전, 도서출판 정담, 2001, 전자판

• 許文美, 「仙氣飄飄長樂未央—明仇英仙山樓
閣」, 『故宮文物月刊』 282, 2006

• 허용, 「朝鮮時代 桃源圖 研究」, 고려대학교
석사학위논문, 2006

• 허준, 동의과학연구소 옮김, 『동의보감』 제2권:
외형편, 휴머니스트, 2008

• 홈스 웰치·안나 자이델, 윤찬원 옮김, 『도교의
세계: 철학, 과학, 그리고 종교』, 사회평론, 2001

• Alfred Gell, *Art and Agency: an
Anthropological Theory*, Oxford; New
York: Clarendon Press·Oxford, 1998

- Edward H. Schafer, *Tu Wan's Stone Catalogue of Cloudy Forest, A Commentary and Synopsis*, Connecticut: Floating World Editions; Distributed by Antique Collectors' Club, 2005
- John Hay, *Kernels of Energy, Bones of Earth—the Rock in Chinese Art*, China Institute in America, 1985
- Quincy Ngan, "The Materiality of Azurite Blue and Malachite Green in the Age of the Chinese Colorist Qiu Ying", The University of Chicago Ph.D. dissertation, 2016
- Quincy Ngan, "The Significance of Azurite Blue in Two Ming Dynasty Birthday Portraits", *Metropolitan Museum Journal* 53, 2018
- Richard Vinograd, "Some Landscapes Related to the Blue-and-Green Manner from the Early Yüan Period", *Artibus Asiae* Vol. 41, No. 2/3, 1979
- Stephen Little, *Realm of the Immortals: Daoism in the Arts of China*, Chicago: The Art Institute of Chicago, 2000
- Susan E. Nelson, "On Through to the Beyond: The Peach Blossom Spring as Paradise", *Archives of Asian Art* 39, 1986

3. 일제강점기, 유리건판 사진은 어떻게 고미술을 재현했을까?

- 권종욱, 「마지막 조선총독부 박물관상 아리미 쓰 교이치」, 『사진예술』 Vol. 222, 2007
- 권행가, 「근대적 시각체제의 형성과정: 청일전쟁 전후 일본인 사진사의 사진활동을 중심으로」, 『한국근현대미술사학』 26, 2013
- 吉井秀夫, 「일제강점기 석굴암 조사 및 해체 수리와 사진촬영에 대해서」, 『경주 신라 유적의 어제와 오늘―석굴암, 불국사, 남산』, 성균관대학교 박물관, 2007
- 김영민, 「국립중앙박물관 유리건판」, 『국립중앙박물관소장 유리건판』, 국립중앙박물관, 2007
- 김용철, 「근대 일본인의 고구려 고분벽화 조사 및 모사, 그리고 활용」, 『미술사학연구』 254, 2007
- 다카기 히로시, 박미정 옮김, 「근대 일본의 문화재 보호와 고대미술」, 『미술사 논단』 11, 2000
- 도윤수·한동수, 「세키노 타다시의 한국건축조사보고 도판 오류에 관한 연구―중흥사, 신흥사, 청량사를 중심으로」, 『대한건축학회 논문집』 29(2), 2013
- 사오토메 마사히로, 「1945년 이전의 고구려 벽화고분의 조사 연구」, http://contents.nahf.or.kr/item/item.do?levelId=ku_d_0003_0050&viewType=I(검색일: 2020년 11월 1일)
- 세키노 다다시, 심우영 옮김, 『조선미술사』, 동문선, 2003(1932)
- 오춘영, 「일제강점기 도리이 류조의 충북지역 인류학 조사 사진 분석」, 『백산학보』 108, 2017
- 이경민, 「아키바의 사진 아카이브와 재현의 정치학」, 『황해문화』 34, 2002
- 이경민, 『유리판에 갇힌 물고기』, 아카이브 북

스, 2004

• 이경민, 『제국의 렌즈』, 산책자, 2010
• 이종수, 「關野貞의 고구려 고분벽화에 대한 조사 연구, 그 성과와 한계」, 『미술사학연구』 260, 2008
• 정하미, 「1902년 세키노 타다시의 '조선고적조사'와 그 결과물 '한국건축조사' 보고에 대한 분석」, 『비교일본학』 47, 2019
• 최장열, 「일제강점기 강서무덤의 조사와 벽화모사」, 『고구려 무덤벽화 국립중앙박물관 소장 모사도』, 국립중앙박물관, 2006
• 최혜정, 「일제하 평양지역의 고적조사사업과 고적보존회의 활동」, 부산대학교 석사학위논문, 2006
• 吉井秀夫, 「일제강점기 석굴암 조사 및 해체수리와 사진촬영에 대해서」, 『경주 신라 유적의 어제와 오늘―석굴암, 불국사, 남산』, 성균관대학교 박물관, 2007

• 高橋潔, 「朝鮮古蹟調査における小場恒吉」, 『考古学史研究』 10, 京都木曜クラブ, 2003
• 関野貞, 『韓国建築調査報告』, 東京帝国大学工学科大学, 1904
• 関野貞, 『朝鮮美術史』, 朝鮮史学会, 1932
• 関野貞研究会, 『関野貞日記』, 中央公論美術出版, 2007
• 吉井秀夫, 「澤俊一とその業績について」, 『高麗美術館研究紀要』 6, 2008
• 森本和男, 『文化財の社会史: 近現代史と伝統文化の変遷』, 彩流社, 2010
• 朝鮮総督府, 『朝鮮古蹟図譜』, 1915~1935
• 早乙女雅博, 「高句麗壁画古墳の調査と保存」, 『関野貞アジア踏査―平等院・法隆寺から高句麗古墳壁画へ』, 東京大学出版部, 2005
• 太田天洋, 「朝鮮古墳壁画の発見に就て」, 『美術新報』 第12巻 第4號, 1913

• Alfred Gell, *Art and Agency: an Anthropological Theory*, Oxford, Clarendon Press, 1998
• Christopher Pinney, "Parallel Histories of Anthropology and Photography", *Anthropology and Photography 1865-1920*, E. Edwards(ed.), New Haven and London: Yale University Press, 1992
• Christopher Pinney, "Things Happen: Or, From Which Moment Does That Object Come?", *Materiality*, D. Miller(ed.) Durham, NC and London: Duke University Press, 2005
• Elizabeth Edwards, "Objects of Affect: Photography Beyond the Image", *The Annual Review of Anthropology* Vol. 41, 2012
• Gyewon Kim, "Unpacking the Archive: Ichthyology, Photography, and the Archival Record in Japan and Korea", *Positions: Asia Critique* 18(1), 2010
• Lorraine Daston and Peter Galison, "The Image of Objectivity", *Representations* No. 40, Autumn 1992
• Stefan Tanaka, *New Times in Modern Japan*, Princeton: Princeton University Press, 2006

참고문헌

4. 왕의 이름으로

• 金昌翕, 『三淵集』, 한국문집총간 165~167
• 南九萬, 『藥泉集』, 한국문집총간 131~132
• 李肯翊, 『燃藜室記述』, 고전국역총서 1~7
• 李裕元, 『林下筆記』, 규장각
• 申叔舟, 『東文選』, 고전국역총서 27
• 魏昌祖, 『北道陵殿誌』
• 李肯翊, 『燃藜室記述』
• 李裕元, 『林下筆記』
• 韓章錫, 『眉山集』, 한국고전번역원 한국문집 번역총서
• 洪敬謨, 『冠巖全書』, 한국문집총간 속 113~114
• 洪良浩, 『耳溪集』, 한국문집총간 241~242
• 『光海君日記(중초본)』
• 『龍飛御天歌』
• 『宣祖實錄』
• 『純祖實錄』
• 『承政院日記』
• 『燃藜室記述』
• 『仁祖實錄』
• 『朝鮮王朝實錄』
• 『太祖實錄』
• 『太宗實錄』
• 『列聖御製』

• 국립문화재연구소 편, 『국립문화재연구소 소장 조선 왕조 행사기록화』, 국립문화재연구소, 2011
• 국립익산박물관 편, 『사리장엄』 전라북도: 국립익산박물관, 2020
• 국립전주박물관 편, 『왕의 초상』, 국립전주박물관, 2005
• 국립중앙박물관 편, 『조선을 일으킨 땅, 함흥』, 국립중앙박물관, 2010
• 金世恩, 「조선시대 眞殿 의례의 변화」, 『진단학보』 118, 진단학회, 2013
• 김연미, 「불복장 의복 봉안의 의미」, 『美術史學』 34, 한국미술사교육학회, 2017
• 김우진, 「조선 후기 咸興 · 永興本宮 祭享儀式 整備」, 『朝鮮時代史學報』 72, 조선시대사학회, 2015
• 김지영, 「肅宗 · 英祖代 御眞圖寫와 奉安處所 확대에 대한 고찰」, 『규장각』 27, 서울대학교 규장각 한국학연구원, 2004
• 김홍남, 「朝鮮時代 '宮牧丹屛' 硏究」, 『美術史論壇』 9, 한국미술연구소, 1999
• 박정민, 「명문백자로 본 15세기 양구(楊口) 지역 요업의 성격」, 『강좌미술사』 32, 韓國美術史硏究所, 2009
• 박정애, 「18~19세기 咸鏡道 王室史蹟의 시각화 양상과 의의」, 『한국학』 35(1), 한국학중앙연구원, 2012
• 박정애, 「朝鮮 後半期 關北名勝圖 연구」, 『美術史學硏究』 278 · 278, 韓國美術史學會, 2013
• 박정애, 『조선시대 평안도 함경도 실경산수화』, 성균관대학교출판부, 2014
• 박정혜, 「朝鮮時代 宜寧南氏 家傳畵帖」, 『미술사연구』 2, 미술사연구회, 1988
• 박제광, 「태조 이성계의 어궁과 궁술에 대한 소고」, 『古宮文化』 8, 국립고궁박물관, 2015
• 朴廷蕙, 「朝鮮時代 宜寧南氏 家傳畵帖」, 『미술사연구』 2, 미술사연구회, 1988
• 유미나, 「조선시대 궁중행사의 회화적 재현과

전승, 국립문화재연구소 소장『경이물훼』화첩의 분석」,『국립문화재연구소 소장 조선 왕조 행사기록화』, 국립문화재연구소, 2011

• 유재빈,「조선 후기 어진 관계 의례 연구: 의례를 통해 본 어진의 기능」,『미술사와 시각문화』 10, 미술사와 시각문화학회, 2011

• 윤정,「숙종대 太祖 諡號의 追上과 政界의 인식-조선 創業과 威化島回軍에 대한 재평가」,『동방학지』134, 연세대학교 국학연구원, 2006

• 윤정,「정조의 本宮 祭儀 정비와 '中興主' 의식의 강화」,『한국사 연구』136, 한국사연구회, 2007

• 윤진영,「왕의 초상을 그린 화가들」,『왕의 화가들』, 돌베개, 2012

• 이경묵,「물건의 힘과 작동-망(work-net)의 상상력」,『비교문화연구』22(1), 서울대학교 비교문화연구, 2016

• 이경민,「사진 아카이브의 현황과 필요성 고찰」,『역사민속학』14, 한국역사민속학회, 2002

• 이성훈,「숙종과 숙종어진(肅宗御眞)의 제작과 봉안-성군(聖君)으로 기억되기-」,『미술사와 시각문화』24, 미술사와 시각문화학회, 2019

• 이수미,「《咸興內外十景圖》에 보이는 17세기 實景山水畵의 構圖」,『美術史學硏究』233·234, 韓國美術史學會, 2002

• 이수미,「경기전 태조어진(御眞)의 조형적 특징과 봉안의 의미」,『미술사학보』26, 미술사학연구회, 2006

• 이수미,「경기전 태조어진의 원본적 성격 재검토」,『조선왕실과 전주』, 국립전주박물관, 2010

• 이종숙,「숙종대 장녕전(長寧殿)의 건립과 어진 봉안」,『미술사와 시각문화』27, 미술사와

시각문화학회, 2021

• 이주형,「한국 고대 불교미술의 상(像)에 대한 의식(意識)과 경험」,『미술사와 시각문화』1, 미술사와 시각문화학회, 2002

• 이태호,「금강산의 고려시대 불교유적」,『미술사와 문화유산』1, 명지대학교 문화유산연구소, 2012

• 정병모,「國立中央博物館所藏〈八駿圖〉」,『美術史學硏究』189, 韓國美術史學會, 1991

• 정은주,「『北道陵殿誌』와《北道(各)陵殿圖形》연구」,『한국 문화』67, 서울대학교 규장각한국학연구원, 2014

• 조선미,『어진, 왕의 초상화』, 한국학중앙연구원출판부, 2019

• 조선총독부,『朝鮮古蹟圖譜』11, 朝鮮總督府, 1931

• 조인수,「조선 초기 태조어진의 제작과 태조 진전의 운영」,『미술사와 시각문화』3, 미술사와 시각문화학회, 2004

• 조인수,「전통과 권위의 표상」,『미술사연구』20, 미술사연구회, 2006

• 조인수,「조선 후반기 어진의 제작과 봉안」,『다시 보는 우리 초상의 세계』, 국립문화재연구소, 2007

• 조인수,「조선 왕실에서 활약한 화원들: 어진 제작을 중심으로」,『조선: 화원대전』, 삼성미술관 리움, 2011

• 조인수,「돌아온 보물, 돌아보는 성현: 왜관수도원 소장《겸재정선화첩》의 고사인물화」,『왜관수도원으로 돌아온 겸재정선화첩』, 국외소재문화재단, 2013

• 주경미,「李成桂 發願 佛舍利莊嚴具의 硏究」,『美術史學硏究』257, 韓國美術史學會,

2008,

- 채웅석, 「여말선초 향촌사회의 변화와 埋香활동」, 『역사학보』 173, 역사학회, 2002
- 황정연, 「조선시대 능비(陵牌)의 건립과 어필비(御筆牌)의 등장」, 『문화재』 42(4), 문화공보부 문화재관리국, 2009

- Alfred Gell, *Art and Agency: an Anthropological Theory*, Oxford: Oxford University Press, 1998
- Jessica Rawson, "The agency of, and the agency for, the Wanli Emperor", in *Art's agency and Art History*, Robin Osborne and Jeremy Tanner, Malden, MA: Blackwell Publishing, 2007
- Robin Osborne and Jeremy Tanner, "Introduction: Art and agency and Art History", *Art's agency and Art History*, Robin Osborne and Jeremy Tanner, Malden: Blackwell Publishing, 2007

5. 움직이는 어진

- 『光海君日記(중초본)』
- 『宣祖修正實錄』
- 『宣祖實錄』
- 『世宗實錄』
- 『肅宗實錄』
- 『影幀摸寫都監儀軌』
- 『仁祖實錄』
- 『霽湖集』
- 『中宗實錄』

- 『增補文獻備考』
- 『春官通考』
- 『太祖實錄』
- 『太宗實錄』

- 국립전주박물관, 『왕의 초상: 慶基展과 太祖 李成桂』, 국립전주박물관, 2005
- 김순남, 「詹事院의 設置와 그 政治的 性格」, 고려대학교 석사학위논문, 1992
- 김순남, 「조선 세종대 말엽의 정치적 추이(推移)-세자의 대리청정(代理聽政)과 국왕, 언관 간(言官間)의 갈등」, 『사총』 61, 역사학연구회, 2005
- 김지영, 「肅宗·英祖代 御眞圖寫와 奉安處 所 확대에 대한 고찰」, 『규장각』 27, 서울대학교 규장각 한국학연구원, 2004
- 김철웅, 「고려 경령전의 설치와 운영」, 『한국학』 32(1), 한국학중앙연구원, 2009
- 김혜화, 「朝鮮世宗朝 詹事院에 關한 硏究」, 『성신사학』 8, 동선사학회, 1990
- 신민규, 「세조어진 보존의 역사」, 『미술사연구』 39, 미술사연구회, 2020
- 오항녕, 「『宣祖實錄』 修正攷」, 『한국사 연구』 123, 한국사연구회, 2003
- 오항녕, 「이이첨: 함께 망하는 길을 간 간신」, 『인물과 사상』 236, 인물과 사상사, 2017
- 윤정, 「광해군의 太祖 影幀 모사와 漢陽 眞殿(南別殿) 수립—永禧殿의 역사적 연원에 대한 고찰」, 『鄕土』, 서울역사편찬원, 2013
- 李成美·劉頌玉·姜信沆, 『朝鮮時代御眞都監儀軌硏究』, 한국정신문화연구원, 1997
- 이수미, 「경기전 태조어진(御眞)의 제작과 봉안(奉安)」, 『왕의 초상: 慶基展과 太祖 李成

桂』, 국립전주박물관, 2005

- 趙善美, 「朝鮮王朝時代의 御眞製作過程에 관하여」, 『美學』 6, 한국미학회, 1979
- 조선미, 『韓國의 肖像畵』, 열화당, 1983
- 조인수, 「조선 초기 태조어진의 제작과 태조 진전의 운영」, 『미술사와 시각문화』 3, 미술사와 시각문화학회, 2004
- 조인수, 「세종대의 어진과 진전」, 『미술사의 정립과 확산』 1, 사회평론, 2006
- 한기문, 「高麗時代 開京 奉恩寺의 創建과 太祖眞殿」, 『한국사학보』 33, 고려사학회, 2008
- 홍선표, 「고려 초기 초상화제도의 수립」, 『美術史論壇』 45, 한국미술연구소, 2017

- Alfred Gell, *Art and Agency: an Anthropological Theory*, New York: Oxford University Press, 1998
- Jessica Rawson, "The agency of, and the agency for, the Wanli Emperor", *Art's agency and Art History*, Wiley-Blackwell, 2007

6. 병풍 속의 병풍

- 『宣祖修正實錄』
- 『英祖實錄』

- 강관식, 『조선 후기 궁중화원 연구』(상)(하), 돌베개, 2001
- 국립중앙박물관 편, 『조신시대 향연과 의례』, 국립중앙박물관, 2009
- 국립중앙박물관 편, 『(국립중앙박물관 한국서

화유물도록 제18집) 조선시대 궁중행사도』 I, 국립중앙박물관, 2010
- 국립중앙박물관 편, 『(국립중앙박물관 한국서화유물도록 제19집) 조선시대 궁중행사도』 II, 국립중앙박물관, 2011
- 국립중앙박물관 편, 『(국립중앙박물관 한국서화유물도록 제20집) 조선시대 궁중행사도』 III, 국립중앙박물관, 2012
- 김문식, 「『기사진표리의궤』 해제」, 국립국악원 편, 『韓國音樂學 學術叢書 11, 역주 기사진표리진찬의궤』, 2018
- 김수진, 「조선 후기 병풍 연구」, 서울대학교 고고미술사학과 박사학위논문, 2017a
- 김수진, 「1879년 순종의 천연두 완치 기념 계병(禊屛)의 제작과 수장」, 『미술사와 시각문화』 19, 2017b
- 김수진, 「19세기 궁중 병풍의 제작과 진상—장서각 소장 발기의 검토를 중심으로」, 『장서각』 40, 2018
- 김수진, 「조선 왕실에서의 왜장병풍 제작과 그 문화사적 의의」, 『미술사와 시각문화』 23, 2019a
- 김수진, 「조선 후기 민간 사례용(四禮用) 병풍 연구」, 『한국학』 156, 2019b
- 김수진, 「계회도(契會圖)에서 계병(禊屛)으로: 조선시대 왕실 계병의 정착과 계승」, 『미술사와 시각문화』 27, 2021
- 민족문화추진회 편, 박소동 옮김, 『(국역) 진연의궤』 1, 민족문화추진회, 2005
- 민족문화추진회 편, 박소동 옮김, 『(국역) 진연의궤』 2, 민족문화추진회, 2008
- 박정혜, 『조선시대 궁중기록화 연구』, 일지사, 2000

- 박정혜, 「19세기 궁중연향과 궁중연향도병」, 서인화 외, 『조선시대 진연 진찬 진하병풍』, 국립국악원, 2001
- 박정혜, 「명헌태후 칠순기념 신축년 진찬도병의 특징과 의의」, 『한국궁중복식연구원 논문집』 6, 2004
- 박정혜, 「대한제국기 진찬·진연의궤와 궁중연향계병」, 한국학중앙연구원 편, 『조선 후기 궁중연향문화』 3, 민속원, 2005
- 박정혜, 「순조·헌종년간 궁중연향의 기록: 의궤와 도병」, 국립중앙박물관 편, 『조선시대 향연과 의례』, 국립중앙박물관, 2009
- 박정혜, 「만민화친(萬民和親)의 장: 조선시대 궁중과 사가의 연향」, 천안박물관 편, 『춤, 그림 속에서 연을 벌이다』, 천안박물관, 2010
- 박정혜·윤진영·황정연·강민기, 『왕과 국가의 회화』, 돌베개, 2011
- 박정혜·윤진영·황정연·강민기, 『조선 궁궐의 그림』, 돌베개, 2012
- 부르글린트 융만, 「LA 카운티 미술관 소장 〈戊辰進饌圖屏〉에 관한 연구」, 『미술사 논단』 19, 2004
- 서예진, 「고종대(1863-1907) 궁중연향도병 연구」, 홍익대학교 미술사학과 석사학위논문, 2020
- 성영희, 「고종 친정기(高宗 親政期, 1873-1907) 궁중행사도(宮中行事圖) 연구」, 서울대학교 고고미술사학과 석사학위논문, 2019
- 송방송 국역, 『국역 순조기축진찬의궤』 1~3, 민속원, 2007
- 안애영, 「1882(壬午)年 王世子 嘉禮 研究-『가례도감의궤』와 「궁중발기」 중심으로-」, 『藏書閣』 22, 2009
- 안태욱, 「朝鮮宮中宴亨圖의 特徵과 性格」, 『동악미술사학』 13, 2012
- 안태욱, 『궁중연향도의 탄생: 조선 후기 연향(宴亨) 기록화와 양식에 대한 미술사적 연구』, 민속원, 2014
- 유재빈, 「19세기 왕실 잔치의 기록과 정치 효명세자와《己丑進饌圖》(1829)를 중심으로」, 『미술사학』 36, 2018
- 윤진영, 「조선 말기 궁중양식 장식화의 유통과 확산」, 『조선 궁궐의 그림』, 돌베개, 2012
- 이성미, 「조선 인조-영조년간의 궁중연향과 미술」, 한국정신문화연구원 편, 『조선 후기 궁중연향문화』 1, 민속원, 2003
- 이성미, 「조선 후기 진작·진찬의례를 통해 본 궁중의 미술문화」, 한국학중앙연구원 편, 『조선 후기 궁중연향문화』 2, 민속원, 2005
- 이성미, 「어진 관련 의궤와 오봉병」, 『어진의궤와 미술사』, 소와당, 2012
- 이성미, 「조선시대 궁중채색화」, 정병모 기획, 『한국의 채색화: 궁중회화와 민화의 세계』, 다할미디어, 2015
- 이수미, 「궁중장식화의 개념과 그 성격」, 국립춘천박물관 편, 『(조선시대 궁중장식화 특별전) 태평성대를 꿈꾸며』, 국립춘천박물관, 2004
- 인남순 옮김, 『(국역) 고종정해진찬의궤』, 보고사, 2008
- 임혜련, 「순조 초반 정순왕후의 수렴청정과 정국 변화」, 『조선시대사학보』 15, 2000
- 임혜련, 「조선시대 수렴청정의 정비 과정」, 『조선시대사학보』 27, 2003
- 임혜련, 「19세기 수렴청정 연구」, 숙명여자대학교 대학원 한국사 전공 박사학위논문, 2008

- 장경희, 「19세기 왕실 잔치 때 전각 내 왕실공
 예품의 배치 연구」, 국립중앙박물관 편, 『조선
 시대 향연과 의례』, 국립중앙박물관, 2009
- 전통예술원 편, 『(國譯) 憲宗戊申進饌儀軌』,
 1~3권, 민속원, 2004~2006
- 황정연, 「조선 후기 궁중행사도를 통해 본 경희
 궁」, 서울역사박물관 편, 『경희궁은 살아 있다』,
 서울역사박물관, 2016

- Burglind Jungmann, "Documentary record
 versus decorative representation: a
 queen's birthday celebration at the Korean
 court", *Arts Asiatiques* 62, 2007

7. 와전을 그리다

- 金正喜, 『阮堂全集』
- 陸心源, 『千甓亭古塼圖釋』, 陸氏十萬卷樓,
 1891, 浙江古籍出版社, 2019
- 李裕元, 『林下筆記』
- 程敦, 『秦漢瓦當文字』 二卷·續一卷, 橫渠
 書院, 1787-1794
- 朱楓, 『秦漢瓦圖記』, 1759
- 馮雲鵬·馮雲鵷, 『金石索』, 雙桐書屋,
 1821(1906)
- 畢沅, 『秦漢瓦當圖』, 1791, 新文豐出版公司,
 2006

- 「6개월 배우면 상품화도: 인기 모으는 동양자
 수 해외주문 밀려 붐 맞아」, 『경향신문』 1973
 년 12월 21일자
- 「家內工業 가이드 資金支援과 現況(6): 刺
 繡(6)」, 『매일경제』 1966년 12월 3일자
- 「古墳發堀코 樂浪瓦窃取」, 『조선일보』 1930
 년 1월 6일자
- 「樂浪塚 도굴성행, 평양서 엄중 경계 중」, 『매
 일신보』 1925년 4월 5일자
- 「女性들의 레저·가이드 六幅병풍 繡놓기」,
 『조선일보』 1962년 2월 3일자
- 「문화재 백삼십여 점 발견: 삼국시대의 토기·
 자기·청동경 등」, 『동아일보』 1964년 6월 17
 일자
- 「新秋學術講座 第二講, 三國美術의 特徵
 (終)」, 『조선일보』 1939년 9월 3일자
- 「십대가산수풍경화전」, 『동아일보』 1940년 5
 월 26일자
- 「樂浪瓦 私賣한 일가족 인치취조, 밭 갈다 얻
 은 기와 팔고, 매수자도 검거」, 『중외일보』
 1928년 6월 19일자
- 「이런 직업(25) 자수기능공」, 『동아일보』 1976
 년 1월 13일자
- 「일터」, 『동아일보』 1971년 9월 1일자
- 「精金美玉가튼 大家 書畵一室에」, 『조선일
 보』 1927년 10월 23일자
- 「컬러에 담은 情緒企業 ⑦ 屏風手藝」, 『조선
 일보』 1972년 4월 1일자
- 「鄕土文化를 찾아서, 聖住寺巡禮 保寧行
 (一)」, 『조선일보』 1938년 6월 9일자
- 고유섭, 「내 자랑과 내 보배(其一): 우리의 美
 術과 工藝〈三〉」, 『동아일보』 1934년 10월 11
 일자
- 구본진, 『글씨로 본 항일과 친일: 필적은 말한
 다』, 중앙북스, 2009
- 『국립중앙도서관 선본해제』 Ⅷ, 국립중앙도서
 관, 2006

- 김성구,『옛 기와: 빛깔 있는 책들 122』, 대원사, 1998
- 김양동,「葦滄전각의 연원과 특질」,『葦滄 吳世昌: 전각·서화감식·콜렉션』, 예술의 전당, 2001
- 김영욱,「菁雲 姜璡熙(1851~1919)의 생애와 서화 연구」,『미술사연구』33, 미술사연구회, 2017
- 김영욱,「청운 강진희의《종정와전명임모도》10첩 병풍」,『古宮文化』5, 국립고궁박물관, 2012
- 김예진,「이도영의 정물화 수용과 그 성격: 사생과 내셔널리즘을 통한 새로운 회화 모색」,『미술사학연구』296, 한국미술사학회, 2017
- 김현권,「김정희파의 한중회화 교류와 19세기 조선의 화단」, 고려대학교 박사학위논문, 2010
- 나서경,「秦·漢時代 文字瓦當에 관한 硏究」, 원광대학교 석사학위논문, 2004
- 박철상,「조선 金石學史에서 柳得恭의 위상」,『대동한문학』27, 대동한문학회, 2007
- 박현규,「청 劉喜海와 조선 문인들과의 交遊考」,『中國學報』36(1), 한국중국학회, 1996
- 박혜성,「1950~1980년대 한국 자수계 동향 연구: '전통'과의 관계를 중심으로」,『기초조형학연구』21(4), 한국기초조형학회, 2020
- 시칩촌, 이상천·백수진 옮김,『중국 금석문 이야기』, 주류성, 2014
- 오세창,『(국역) 근역서화징』, 한국미술연구소, 2001
- 우훙, 서성 옮김,『그림 속의 그림』, 이산, 1999
- 유창종,『동아시아 와당문화』, 미술문화, 2009
- 유창종,『와당으로 본 한국 고대사의 쟁점들』, 경인문화사, 2016
- 『葦滄 吳世昌: 亦梅·葦滄 兩世의 學問과 藝術世界』, 예술의 전당, 1996
- 『葦滄 吳世昌: 전각·서화감식·콜렉션』, 예술의 전당, 2001
- 이규필,「오경석의 삼한금석록에 대한 연구」,『민족문화』29, 한국고전번역원, 2006
- 이승연,『葦滄 吳世昌』, 이회문화사, 2000
- 이승연,「葦滄 吳世昌의 實學的 藝術觀 硏究」, 원광대학교 박사학위논문, 2003
- 이승연,「葦滄 吳世昌의 篆刻과 印譜」,『서지학연구』41, 한국서지학회, 2008
- 이승연,「위창 오세창의 금석학과『書之鯖』」,『한국사상과 문화』70, 한국사상문화학회, 2013
- 이완우,「위창 오세창의 서예」,『葦滄 吳世昌: 전각·서화감식·콜렉션』, 예술의 전당, 2001
- 이현일,「조선 후기 古董玩賞의 유행과 紫霞詩」,『韓國學論集』37, 한양대학교 한국학연구소, 2003
- 임세권,「조선시대 금석학 연구의 실태」,『국학연구』1, 국학연구
- 전경란,「東洋刺繡의 體系的인 考察」,『논문집』15, 청주교육대학교, 1978
- 정혜린,「橘山 李裕元의 서예사관 연구」,『대동문화연구』73, 성균관대학교 대동문화연구원, 2011
- 정혜린,『추사 김정희와 한중일 학술교류』, 신구문화사, 2019
- 중앙문화재연구원 편,『낙랑고고학개론』중앙문화재연구원 학술총서 18, 진인진, 2014
- 최영성,『한국의 금석학 연구』, 이른아침, 2014
- 허선영,『중국 한대 와당의 명문연구』, 민속원, 2007

- 황혜숙 편저, 『세계가정수공예전집 6, 동양자수』, 한림출판사, 1977
- Alfred Gell, *Art and Agency: an Anthropological Theory*, Oxford: Oxford University, 1998
- Qianshen Bai, "Composite Rubbings in Nineteenth-Century China: The Case of Wu Dacheng(1835—1902) and His Friends", *Reinventing the Past: Archaism and Antiquarianism in Chinese Art and Visual Culture*, Chicago: University of Chicago Press, 2010
- Wu Hung, *A Story of Ruins: Presence and Absence in Chinese Art and Visual Culture*, New Jersey: Princeton University Press, 2012

8. 연출된 권력, 각인된 이미지

- 『道房公期』
- 『東槎錄』
- 『仁祖實錄』
- 『通航一覽』
- 『海行摠載』
- 『孝宗實錄』

- 국립해양박물관, 『통신사 선단의 항로와 항해』 국립해양박물관 학술총서 2, 국립해양박물관, 2017
- 국사편찬위원회, 『朝鮮時代 通信使 行列』, 국사편찬위원회, 2005
- 로널드 토비, 허은주 옮김, 『일본 근세의 쇄국이라는 외교』, 창해, 2013
- 문동수, 「국립중앙박물관 소장 〈통신사행렬도〉의 고찰」, 『미술자료』 95, 국립중앙박물관, 2019
- 박려옥, 「조선통신사와 일본 근세연극: 이국 정보로서의 조선통신사」, 『일본어문학회 국제학술대회』 1, 2012
- 박은순, 「繪畫를 통한 疏通: 새로운 맥락으로 보는 한일회화교류(1) 일본 다이묘가 소장한 그림」, 『溫知論叢』 35, 온지학회, 2013
- 박은순, 「繪畫를 통한 疏通: 가노 탄유(狩野探幽)가 기록한 조선그림」, 『溫知論叢』 47, 온지학회, 2016
- 박은순, 「日本 御用畫師 가노파(狩野派)와 朝鮮 관련 繪畫」, 『미술사학』 38, 한국미술사교육학회, 2019
- 박화진 · 김병두, 『에도 공간 속의 통신사―1711년 신묘통신사행을 중심으로』, 한울아카데미, 2010
- 부산박물관, 『UNESCO 세계기록유산 통신사 기록물』, 부산박물관, 2018
- 손승철, 『조선시대 한일관계사 연구―교린관계의 허와 실』, 경인문화사, 2006
- 심경호, 『국왕의 선물』 2, 책문, 2012
- 안수현, 「동상이몽의 타자경험, 조선통신사-소중화주의의 허상을 넘어 문학적 상상으로」, 『조선통신사연구』 22, 조선통신사학회, 2016
- 양익모, 「닛코동조궁의 성립과 닛코사참의 전개」, 『일본사상』 30, 한국일본사상사학회, 2016
- 양익모, 「도쿠가와 이에야스의 신격화―닛코동조궁 창건을 중심으로」, 『일본사상』 32, 한

국일본사상사학회, 2017

- 윤유숙 편, 『근세 한일관계 사료집 III. 1607
 년·1624년 조선통신사 기록』, 동북아역사재
 단, 2020
- 윤지혜, 「연출된 조선통신사-가츠시카 호쿠사
 이(葛飾北齋)의 작품분석을 중심으로-」, 『조
 선통신사연구』 1, 조선통신사학회, 2005
- 이와카타 히사히코, 「조선통신사 연구에 대한
 비판적 검토와 제안」, 『지역과 역사』 38, 부경
 역사연구소, 2016
- 이훈, 『조선의 통신사외교와 동아시아』, 경인문
 화사, 2019
- 정은주, 「正德元年(1711) 朝鮮通信使行列繪
 卷 研究」, 『미술사 논단』 23, 한국미술연구소,
 2006
- 조선통신사 문화사업회, 국사편찬위원회, 『조
 선시대 통신사 행렬』, 2005
- 진재교, 「17~19세기 사행과 지식·정보의 유통
 방식」, 『한문교육연구』 40, 한국한문교육학회,
 2013
- 차미애, 「江戸時代 通信使登城行列圖」, 『美
 術史研究』 20, 미술사연구회, 2006
- 타이몬 스크리치, 「런던대학 SOAS 소장〈조선
 통신사행렬도〉(1655년)의 고찰」, 『조선통신사
 연구』 29, 2020
- 한태문, 「유네스코 세계기록유산 '조선통신사
 기록물'의 등재 과정과 현황」, 『향도부산』 36,
 부산광역시사편찬위원회, 2018
- 홍선표, 「조선 후기 통신사 수행화원의 파견과
 역할」, 『미술사학연구』 205, 한국미술사학회,
 1995
- 홍선표, 「조선 후기 통신사 수행화원의 회화활
 동」, 『美術史論壇』 6, 한국미술연구소, 1998

- ロナルト トビ, 『近世日本の国家形成と外交』,
 創文社, 1990
- ロナルト トビ, 「朝鮮通信使行列図の発明―
 『江戸図屛風』・新出『洛中洛外図屛風』と近
 世初期の絵画における朝鮮人像」, 『大系朝
 鮮通信使』 8, 明石書店, 1996
- ロナルト トビ, 「近世の都名所・方広寺前と耳
 塚―洛中洛外図・京絵図・名所案内を中心
 に―」, 『歴史学研究』 841, 2008
- ロナルト トビ, 「狩野益信筆「朝鮮通信使歓
 待図屛風」のレトリックと理論」, 『國華』
 1444, 2016
- 高正晴子, 『朝鮮通信使の饗応』, 明石書店,
 2006
- 吉田昌彦, 「東照宮信仰に関する一考察: 王
 権論に関連させて」, 『九州文化史研究所紀
 要』 58, 九州大学附属図書館付設記録資料
 館九州文化史資料部門, 2015
- 大三輪龍彦 編, 『皇室の御寺―泉涌寺』,
 1992
- 東京国立博物館, 『大徳川展』, 東京国立博
 物館, 2007
- 東京都江戸東京博物館 編, 『日光東照宮と
 将軍社参』, 徳川記念財団, 2011
- 李元植·辛基秀·仲尾宏, 『朝鮮通信使と日
 本人』, 学生社, 1992
- 名古屋市博物館 編, 『泉涌寺霊宝拝見図·
 嵯峨霊仏開帳志』, 『名古屋市博物館史料叢
 書3 猿候庵の本』 13, 名古屋市博物館, 2006
- 福岡市美術館, 『将軍徳川十五代展』, 福岡
 市美術館, 2004
- 北島万次, 『豊臣秀吉の朝鮮侵略』, 吉川弘
 文館, 1995

- 北村行遠, 『近世開帳の研究』, 名著出版, 1989
- 比留間尚, 『江戸の開帳』, 吉川弘文館, 1980
- 山本博文, 『対馬藩江戸家老―近世日朝外交をささえた人びと』, 講談社, 1995a
- 山本博文, 『鎖国と海禁の時代』, 校倉書房, 1995b
- 山本祐子, 「『猿猴庵合集五編』―影印と翻刻―」, 『名古屋市博物館研究紀要』, 10, 1987
- 山本祐子, 「開帳, 展覧會の江戸時代的姿」, 『泉涌寺霊宝拝見図・嵯峨霊仏開帳志』, 名古屋市博物館, 2006
- 小林忠「朝鮮通信使の記録画と風俗画」, 辛基秀 編, 『朝鮮通信使絵圖集成』, 講談社, 1985
- 小松茂美 編, 続々日本絵巻大成 8. 『東照社縁起』, 中央公論社, 1994
- 水藤真, 「『江戸図屏風』制作の周辺―その作者・制作年代・制作の意図などの模索―」, 『国立歴史民俗博物館報告』31, 1991
- 辛基秀・仲尾宏 責任 編集, 『大系朝鮮通信使』全8巻, 明石書店, 1993~96
- 長谷川匡俊, 「近世の飯沼観音と庶民信仰―開帳と本堂再建勧化をとおしてみたる―」, 『淑徳大学研究紀要』8, 1974
- 仲尾宏, 『朝鮮通信使―江戸日本の誠信外交』, 岩波新書, 2007
- 曽根原理, 「『東照社縁起』の基礎的研究」, 『東北大学附属図書館研究年報』28, 東北大学附属図書館, 1995
- 曽根原理, 「『東照社縁起』の基礎的研究(承前)」, 『東北大学附属図書館研究年報』29, 東北大学附属図書館, 1996
- 村行遠, 『近世開帳の研究』名著出版, 1989
- 湯浅隆, 「江戸の開帳における十八世紀後半の変化」, 『国立歴史民俗博物館研究報告』33, 1991
- 編纂日光東照宮三百五十年祭奉齊會, 『東照社縁起』, 審美書院, 1915
- 鶴田啓, 「十七世紀の松前藩と蝦夷地」, 藤田覚 編, 『17世紀の日本と東アジア』, 山川出版社, 2000
- 横山学, 『琉球国使節渡来の研究』, 吉川弘文館, 1987
- 黒田日出男, 『王の身体・王の象徴』, 平凡社, 1993
- 黒田日出男, 『行列と見世物』, トビロナルト 編, 朝日新聞社, 1994

- Alfred Gell, *Art and Agency: an Anthropological Theory*, Clarendon Press, 1988
- Elizabeth Lillehoj, "A Gift for the Retired Empress", *Acquisition: Art and Ownership in Edo-period Japan, Floating World Editions*; Illustrated edition, 2007
- Elizabeth Lillehoj, *Art and Palace Politics in Early Modern Japan*, Brill, 2011
- Karen M. Gerhart, *The Eyes of Power: Art and Early Tokugawa Authority*, University of Hawai'i Press, 1999
- Lee A. Butler, *Emperor and Aristocracy in Japan, 1467-1680: Resilience and Renewal*, Harvard University Asia Center, 2002
- Ronald Toby, "Carnivals of the Aliens:

Korean Embassies in Edo-Period Art and Popular Culture", *Monumenta Nipponica* Vol. 41 No. 4, 1986
- Ronald Toby, *State and diplomacy in early modern Japan: Asia in the development of the Tokugawa Bakufu*, Stanford University Press, 1991
- Ronald Toby, *Engaging Other: 'Japan' and Its Alter Egos, 1550-1850*, Brill, 2020
- William H. Coaldrake, *Architecture and Authority in Japan*, Routledge, 1996

9. 신사의 시대

- 崔益鉉, 『勉菴集』
- 『高宗實錄』

- 金麗生, 「女子解放의 意義」, 『동아일보』 1920년 8월 16일자
- 頭公, 「紳士研究」, 『靑春』 3, 1914년 12월
- 안회남, 「의복미」, 『조광』 1934년 3월
- 「アイデアルカラー」, 『매일신보』 1934년 9월 26일자
- 「クラブ」, 『京城日報』 1919년 9월 15일자
- 「クラブ煉齒磨」, 『매일신보』 1922년 11월 22일자
- 「サッポロビール」, 『매일신보』 1935년 7월 21일자
- 「スモガ 齒磨」, 『동아일보』 1928년 5월 19일자
- 「ホーカー液」, 『매일신보』 1922년 4월 24일자
- 「レトクリーム」, 『조광』 1936년 7월

- 「가을철 유행될 남자양복」, 『동아일보』 1933년 9월 2일자
- 「가을철에 유행될 남녀 장신구」, 『동아일보』 1933년 9월 3일자
- 「假裝紳士」, 『조선일보』 1921년 4월 11일자
- 「經濟講座 金解禁과 朝鮮」 7, 『동아일보』 1929년 10월 25일자
- 「軍民被服接近目標로 新國民服制定方針」, 『조선일보』 1939년 11월 25일자
- 「金冠號帽子店」, 『매일신보』 1926년 9월 28일자
- 「금추에 입을 양복모양」, 『조선일보』 1933년 9월 12일자
- 「도시의 생활전선」, 『제일선』 1932년 7월
- 「말숙한 紳士 淑女 만들기에 얼마나한 돈이 드나?」, 『삼천리』 1935년 12월
- 「면목이 달라진 춘추복 동복」, 『조선일보』 1938년 10월 6일자
- 「못된 류행 2: 就職도 못한 卒業生의 洋服代 金 百圓也」, 『조선일보』 1929년 4월 7일자
- 「無名草, 生命을 左右하는 流行의 魔力」, 『新女性』 1931년 11월
- 「봄 따라서 변하는 남자양복 綠灰色」, 『동아일보』 1935년 3월 1일자
- 「봄을 싣고 오는 유행품들」, 『여성』 1937년 4월
- 「봄의 아라모드: 따라 변하는 남녀의 구두」, 『동아일보』 1935년 3월 7일자
- 「社會的 權威를 세우자」, 『동아일보』 1924년 5월 28일자
- 「三四년 봄이 가저올 유행의 신사·숙녀복」, 『동아일보』 1934년 2월 22일자
- 「三中井」, 『조선일보』 1938년 9월 10일자

- 「三千里社, 三十萬圓을 新聞에 너혼 崔善益氏」, 『삼천리』 1935년 11월
- 「새 가을의 유행: 신사양복」, 『동아일보』 1934년 8월
- 「色鉛筆」, 『조선일보』 1938년 9월 26일자
- 「서울의 上流社會, 入會金만 三百圓 드는 꼴프場」, 『삼천리』 1938년 1월
- 「서울號」, 『매일신보』 1922년 10월 22일자
- 「世昌洋靴店」, 『동아일보』 1920년 5월 1일자
- 「松山商會」, 『조선일보』 1935년 7월 5일자
- 「신사양복」, 『조선일보』 1938년 6월 7일자
- 「신사양복감」, 『조선일보』 1938년 3월 31일자
- 「양복 입는 법의 ㄱㄴㄷ 빛깔의 조화에」, 『동아일보』 1935년 12월 4일자
- 「洋服은 누가 먼저?」, 『별건곤』 16·17, 1928년 12월
- 「襄陽社會에 訴하노라!」, 『조선일보』 1926년 4월 29일자
- 「엇던 것이 류행? 가을의 신사양복」, 『조선일보』 1936년 8월 29일자
- 「여자가 허영이냐? 남자가 허영이냐?」, 『신여성』 1926년 7월
- 「올 류행의 외투는 역시 '따불푸레·스트'」, 『조선일보』 1936년 12월 20일자
- 「友益洋服店」, 『조선일보』 1928년 9월 26일자
- 「遠藤洋服店」, 『황성신문』, 1905년 1월 28일자
- 「維信洋服店」, 『조선일보』 1920년 7월 8일자
- 「伊豆椿ポマード」, 『조선일보』 1937년 5월 18일자
- 「二中井」, 『조선일보』 1935년 9월 19일자
- 「장한몽」, 『매일신보』 1913년 5월 14일자
- 「赤玉ポードワイン」, 『매일신보』 1922년 8월 23일자
- 「丁子屋洋服店」, 『매일신보』 1922년 3월 23일자
- 「제일선에 설 것은 곤색의 따불」, 『조선일보』 1937년 8월 31일자.
- 「朝鮮人과 洋服」, 『조선일보』 1928년 3월 18일자
- 「朝鮮靑年에게 告하」, 『조선일보』 1921년 5월 13일자
- 「中央洋服商會」, 『조선일보』 1920년 5월 1일자
- 「지금은 너나업시 다 입는 양복이 수입된 지 五十년」, 『동아일보』 1932년 1월 18일자
- 「滄浪客, 百萬長者의 百萬圓觀」, 『삼천리』 1935년 9월
- 「天一商會」, 『매일신보』 1922년 1월 30일자
- 「淺田洋服店」, 『만세보』 1907년 1월 1일자
- 「秋葉客, 百萬長者의 百萬圓觀」, 『삼천리』 1935년 10월
- 「탈춤」 25, 『동아일보』 1926년 12월 4일자
- 「韓國 第一着의 急務 階級의 習性을 打破 朋黨的 婚姻을 痛禁」, 『대한흥학보』 3, 1909년 5월 20일자
- 「化泉帽子店」, 『매일신보』 1925년 10월 27일자

- 권창규, 『상품의 시대』 민음사, 2014
- 권창규, 『인조인간 프로젝트: 근대 광고의 풍경』, 서해문집, 2020
- 김명환, 『모던 시크 명랑』, 문학동네, 2016
- 김주리, 「일제강점기 양복 담론에 나타난 근대인의 외양과 근대소설」, 『인문연구』 72, 2014

- 김지혜, 「광고로 만나는 경성의 미인, 모던걸 모던보이」, 『미술사 논단』 43, 2016
- 김진식, 『한국양복 100년사』, 미리내, 1990
- 마정미, 「근대의 상품광고와 소비, 그리고 일상성」, 『문화과학』 45, 2006
- 마정미, 『광고로 읽는 한국 사회문화사』, 개마고원, 2004
- 문순희, 「1881년 조사시찰단의 일본을 바라보는 시선 차이」, 『열상고전연구』 53
- 신명직, 『모던뽀이, 경성을 거닐다』, 현실문화연구, 2003
- 이한섭, 『일본어에서 온 우리말 사전』, 고려대출판부, 2014
- 한국광고단체연합회 편, 『한국광고 100년』, 한국광고단체연합회, 1996
- 한국미술연구소 한국근대시각문화연구팀, 『모던 경성의 시각문화와 일상』, 한국미술연구소, 2018
- 허동현, 『근대한일관계사연구』, 국학자료원, 2000

동아시아 회화사 연구 2

예술의 주체

—한국 회화의 에이전시(agency)를 찾다

ⓒ 성균관대학교 동아시아학술원, 2022

초판 인쇄	2022년 1월 10일
초판 발행	2022년 1월 20일

엮은이	고연희
지은이	고연희 유미나 김계원 서윤정 유재빈 김수진 김소연 이정은 김지혜
펴낸이	정민영
책임편집	정민영
편집	이남숙
디자인	이효진
마케팅	정민호 이숙재 김도윤 한민아 정진아 이가을 우상욱 박지영 정유선
제작처	영신사

펴낸곳	(주)아트북스
출판등록	2001년 5월 18일 제406-2003-057호
주소	10881 경기도 파주시 회동길 210
대표전화	031-955-8888
문의전화	031-955-7977(편집부) 031-955-8895(마케팅)
팩스	031-955-8855
전자우편	artbooks21@naver.com
트위터	@artbooks21
인스타그램	@artbooks.pub

ISBN 978-89-6196-409-8 03600

• 책값은 뒤표지에 있습니다.
• 잘못된 책은 구입하신 서점에서 교환해 드립니다.
• 이 저서는 2018년 대한민국 교육부와 한국연구재단의 지원을 받아 수행된 연구임(NRF-2018S1A6A3A01023515)